学前教育专业教育教研成果系列教材

# 舞蹈与儿童舞蹈创编（第2版）

主　编　薛莲莉　金　宁
副主编　孙　瑜　张　群　张蕊翠

北京理工大学出版社
BEIJING INSTITUTE OF TECHNOLOGY PRESS

版权专有　侵权必究

### 图书在版编目（CIP）数据

舞蹈与儿童舞蹈创编/薛莲莉，金宁主编．—2版．—北京：北京理工大学出版社，2020.7（2022.8重印）

ISBN 978-7-5682-8756-2

Ⅰ.①舞⋯　Ⅱ.①薛⋯②金⋯　Ⅲ.①儿童舞蹈-舞蹈编导-高等学校-教材②儿童舞蹈-舞蹈创作-高等学校-教材　Ⅳ.①J723.3

中国版本图书馆CIP数据核字（2020）第132584号

| | |
|---|---|
| 出版发行 / | 北京理工大学出版社有限责任公司 |
| 社　　址 / | 北京市海淀区中关村南大街5号 |
| 邮　　编 / | 100081 |
| 电　　话 / | （010）68914775（总编室） |
| | （010）82562903（教材售后服务热线） |
| | （010）68944723（其他图书服务热线） |
| 网　　址 / | http：//www.bitpress.com.cn |
| 经　　销 / | 全国各地新华书店 |
| 印　　刷 / | 河北盛世彩捷印刷有限公司 |
| 开　　本 / | 787毫米×1092毫米　1/16 |
| 印　　张 / | 16.25 |
| 字　　数 / | 385千字 |
| 版　　次 / | 2020年7月第2版　2022年8月第5次印刷 |
| 定　　价 / | 49.00元 |

责任编辑 / 李玉昌
文案编辑 / 李玉昌
责任校对 / 周瑞红
责任印制 / 施胜娟

图书出现印装质量问题，请拨打售后服务热线，本社负责调换

# 前言

本书的编写是根据《普通高等学校高等职业教育专科（专业）目录（2015年）》的要求，以高校设置与调整高职专业、实施人才培养、组织招生、指导就业为基本依据，坚持以服务发展为宗旨，以促进就业为导向，按照"主动适应、服务发展""继承创新、灵活设置""科学规范、体现特色""推进衔接、构建体系"为原则，课程内容与职业标准对接，毕业证书与职业资格证书对接，职业教育与终身学习对接，促进高等职业教育更好地服务经济社会发展和人的全面发展。

本书以目前专科学历小学、幼儿园教师培养的研究与教学实践为基础，借鉴了许多国内外小学、幼儿园教学实例，本着实用性原则，体现以学生为本的教育理念，构建具有先进性、前沿性的初等教育、学前教育的教材体系，以小学幼儿园舞蹈教学为依托。全书共分为上、下两篇（民族民间舞部分和儿童舞蹈部分），主要内容有民族民间舞教学、儿童舞蹈的基础理论知识、儿童舞蹈教学的方式方法以及编舞技法等，针对幼儿教师的舞蹈基础和技能培训，适用于幼儿（幼儿园）和少儿（小学生）大量的舞蹈教学组合。内容全面，针对性强，涉及面广。

本书由铁岭师范高等专科学校薛莲莉、金宁任主编，由烟台汽车工程职业学院孙瑜、山东商务职业学院张群、南昌职业大学张蕊翠任副主编。本书经过全体编写组成员的通力合作，经广泛调研、专题论证、征求意见、优化整理、行政审定等过程，全面修订而成。本书可作为高职高专舞蹈课教材，也可供广大舞蹈爱好者、幼儿教师、小学教师学习参考使用。

本书在编写过程中，参考了许多教材和各类有特色的民族民间舞和儿童舞蹈，引用了许多有价值的音乐和好的教学经验、教学模式，在此向有关作者深致谢意。

由于编者水平有限，难免有不妥之处，恳请专家、同行及广大读者批评指正。

<div style="text-align:right">编　者</div>

# 目录

## 上篇　民族民间舞

舞蹈综述 ......................................................... 3

**第一部分**　**汉族民族民间舞蹈** ............................... 18

第一单元　东北秧歌舞蹈 ........................................ 18
　第一节　概述 ................................................. 18
　第二节　东北秧歌舞蹈训练 .................................... 19
　第三节　东北秧歌舞蹈组合 .................................... 24
第二单元　胶州秧歌 ............................................ 37
　第一节　概述 ................................................. 37
　第二节　胶州秧歌舞蹈训练 .................................... 39
　第三节　胶州秧歌舞蹈组合 .................................... 43
第三单元　云南花灯舞蹈 ........................................ 50
　第一节　概述 ................................................. 50
　第二节　云南花灯舞蹈训练 .................................... 51
　第三节　云南花灯舞蹈组合 .................................... 55
第四单元　安徽花鼓灯舞蹈 ...................................... 60
　第一节　概述 ................................................. 60
　第二节　安徽花鼓灯舞蹈训练 .................................. 61
　第三节　安徽花鼓灯舞蹈组合 .................................. 64

**第二部分**　**少数民族舞蹈** ................................... 68

第一单元　藏族舞蹈 ............................................ 68

| | | |
|---|---|---|
| 第一节 | 概述 | 68 |
| 第二节 | 藏族舞蹈训练 | 69 |
| 第三节 | 藏族舞蹈组合 | 73 |
| **第二单元** | **蒙古族舞蹈** | **81** |
| 第一节 | 概述 | 81 |
| 第二节 | 蒙古族舞蹈训练 | 83 |
| 第三节 | 蒙古族舞蹈组合 | 86 |
| **第三单元** | **维吾尔族舞蹈** | **98** |
| 第一节 | 概述 | 98 |
| 第二节 | 维吾尔族舞蹈训练 | 99 |
| 第三节 | 维吾尔族舞蹈组合 | 101 |
| **第四单元** | **朝鲜族舞蹈** | **114** |
| 第一节 | 概述 | 114 |
| 第二节 | 朝鲜族舞蹈训练 | 115 |
| 第三节 | 朝鲜族舞蹈组合 | 118 |
| **第五单元** | **傣族舞蹈** | **132** |
| 第一节 | 概述 | 132 |
| 第二节 | 傣族舞蹈训练 | 133 |
| 第三节 | 傣族舞蹈组合 | 135 |

# 下篇　儿童舞蹈

## 第一部分　儿童舞蹈概述 …………………………………… 147

**第一单元** 舞蹈的概述 ………………………………… 147
**第二单元** 儿童舞蹈的基本舞步 ……………………… 154

## 第二部分　幼儿舞蹈教学内容 ……………………………… 157

**第一单元** 律动 ………………………………………… 157
**第二单元** 歌表演 ……………………………………… 167
**第三单元** 集体舞 ……………………………………… 176
**第四单元** 表演性舞蹈 ………………………………… 191

## 第三部分　儿童舞蹈的教学要求 …………………………… 206

**第一单元** 幼儿园舞蹈教学 …………………………… 206
　第一节　幼儿园舞蹈教育的任务和要求 …………… 206
　第二节　选编幼儿舞蹈教材的指导思想和原则 …… 207
　第三节　幼儿舞蹈教学的方法 ……………………… 208

| | | |
|---|---|---|
| 第四节 | 幼儿舞蹈教育应注意的问题 | 212 |
| 第五节 | 幼儿舞蹈活动的组织 | 214 |
| 第六节 | 幼儿舞蹈教案的编写和效果检查 | 214 |

**第二单元　少儿舞蹈教学** 216
- 第一节　少儿舞蹈的任务要求 216
- 第二节　舞蹈教案——藏族民间舞的课堂教学 219

**第三单元　教案范例** 220
- 第一节　基本动作"碎步" 220
- 第二节　模仿动作小鸟飞 221
- 第三节　音乐游戏《小黑猪》 222
- 第四节　歌表演《幼儿园里好事多》 223
- 第五节　舞蹈《水仙花》 223
- 第六节　歌表演《泡泡不见了》 224

**第四单元　儿童舞蹈的记录方法** 226

## 第四部分　儿童舞蹈的创编　231

**第一单元　幼儿舞蹈的创编** 231
- 第一节　幼儿舞蹈创编基础知识 231
- 第二节　幼儿舞蹈选材 232
- 第三节　幼儿舞蹈创编的方法 233

**第二单元　少儿舞蹈的创编** 235
- 第一节　少儿舞蹈创编基础知识 235
- 第二节　少儿舞蹈创编的技术过程 237
- 第三节　少儿舞蹈创编技法 244

上篇

民族民间舞

# 舞蹈综述

## 一、舞蹈艺术的定义

舞蹈是通过舞蹈艺术家在自然动作的基础上进行加工、提炼、规范化了的有组织、有规律、有节奏的动作，通过人体的手势、舞姿造型构成舞蹈形象来表达人的思想感情，反映社会生活的艺术表现形式。舞蹈具有严格的规范性、清晰的节奏性、形象的造型性，是人们喜闻乐见的艺术表现形式。

动作是舞蹈艺术的主要表现手段，从它诞生的那天起，不用语言，只用动作去表情达意，这是舞蹈艺术区别于其他艺术门类的主要特征。从模仿发展到模拟又到感情表达的全过程，无不都是通过动作这个特殊手段，可以说，没有动作就没有舞蹈艺术。舞蹈从一个单一的动作形态，到一个舞句，一个舞段的组合，又从一个单一完整的舞蹈片段，发展到整部舞剧，都是由主题动作（音乐称为主旋律）的重复、发展、变化和不同动作的衔接、配合、交替呈现，使各种动作在有目的、有组织、有配合的运动过程中发展完成一个有机的舞蹈整体。它最充分地、最鲜明生动地、最为直接地展示人物丰富、细腻、复杂的情绪和感情，反映社会生活。

中国民族民间舞蹈是我国舞蹈艺术的重要组成部分，是情感、观念、信念、文化交织的精神集合体，具有整合统一的民族性的价值取向，是民族文化主体精神的结晶。自娱自乐是它的原生精神。它很主要的一个特点是载歌载舞，自由活泼，是舞蹈与歌唱的紧密结合。这种载歌载舞的形式，自由、生动、活泼，比纯舞蹈更易于表现生活内容，而且通俗易懂，所以非常为我国广大人民群众所喜爱。中国的很多民间舞蹈都巧妙地使用道具，如扇子、手帕、长绸、手鼓、单鼓、花棍、花灯、花伞等。这就大大加强了舞蹈的艺术表现能力，使得舞蹈动作更加丰富优美、绚丽多姿。

中国的民族民间舞蹈着重于内容，情节生动，形象鲜明，大多都以特定的故事、传说为依据，因此，人物形象鲜明、性格突出。虽然有的舞蹈仅是表现某一种情绪，但它也多是作为一个完整的故事情节的片段而出现的。例如，广东的《英歌》是表现梁山泊英雄好汉攻打大名府的故事；福建的《大鼓凉伞》是表现郑成功抵御外寇练兵的活动场面。

中国很多民族民间舞蹈常常是自娱性和表演性的统一，自娱自乐，意旨统一。有些舞

蹈活动，对于舞者来说，既是自娱，同时也是为了表演给观众看，因此舞者非常注意自己舞蹈技艺的提高，故而我国的民间舞蹈得到了较高程度的发展。

中国各个地区的民族民间舞蹈在流传中虽然都有一定的格式和规范，但也都有即兴发挥的传统，情之所至，即兴发挥，特别是在一些民间舞蹈家的身上这一点尤为突出。在他们情感最激动的时刻，常常是最能出现闪烁着独特光彩的舞蹈瞬间。"舞蹈"，顾名思义，是由"手舞"与"足蹈"所构成，由此，也构成了传统舞蹈中"东方舞蹈以'手舞'为主，力度上偏重阴柔，空间上向内搜寻"；"西方舞蹈以'足蹈'为重，力度上偏重阳刚，空间上向外拓展"等分界。最典型的例子莫过于东方古典舞中高度发达、错综复杂、令人眼花缭乱、心醉神迷的手势语言，西方芭蕾舞中规范严谨、科学系统、使人瞠目结舌、叹为观止的腿脚动作。从定义上说，同音乐、美术等原初性的艺术相比，舞蹈因其创作材料和存在媒体的不同，可视为"人体动作的艺术"，同杂技、武术、体操、跳水、冰上舞蹈等竞技性的人体艺术相比，舞蹈更趋向于抒情性，同哑剧等模拟性的人体艺术相比，舞蹈则更趋向于概括性。

## 二、舞蹈的起源

舞蹈是人类最古老的艺术形式之一。上古时代，它就充当原始人们交流思想和感情的工具，它的起源是随着人类生产劳动而产生的。动作和节奏与劳动是密切相关的，不管是哪一种劳动，人的手脚总是要活动的，手用以拍打，脚用以踩踏，在某种动作连续重复过程中，就产生有规律的节奏，再伴以呼喊或打击石块和木棍，最原始的舞蹈就出现了。在人类原始部落里，舞蹈具有全社会性，在他们组织散漫和生活不安定的状况下，需要有一种社会感应力使他们团结在一起，舞蹈就是产生这种感应力的重要手段。不论是狩猎还是战争，都是整个部落一起行动，所以原始舞蹈总是集体性的。部落为了有个共同标志，这就出现了图腾。图腾不仅作为部落区别的标志，同时亦是一种最原始的宗教信仰。每逢祷告或庆贺，都要对着图腾跳舞，这就产生了图腾舞蹈。图腾舞蹈在世界各地原始民族中都是一样存在的。例如，北美洲印第安部落跳的野牛舞，他们迷信野牛和自己部族有血缘关系，跳这种舞，野牛就会出现并让他们狩猎；澳洲土著人的图腾是蛇，当他们跳蛇舞时，舞者纹脸纹身，作为对自己部落祖先的纪念。龙和凤是中国古代民族的图腾，由于各个部族互相归并，一个图腾已经不能代表整个部落联盟的共同祖先，于是把几种图腾特征整合在一起，以鹿的角、蛇的身、鱼的鳞、鹰的爪综合成龙的形象；以孔雀、山鸡等特征综合成凤的形象，用它们代表最高统治者的祖先，作为"帝德"与"天成"的标识，后来才把龙和凤当作中华民族发祥和文化发展的象征。

原始社会解体后，人类进入奴隶社会，从此，图腾崇拜开始和巫术迷信相结合，因而就产生了巫舞。图腾崇拜和巫术虽然都是原始宗教信仰，但两者性质不同，活动形式也不相同。图腾是原始人类崇拜的偶像，而巫师则是作为人与神之间的桥梁。图腾舞蹈是社会性的集体舞蹈，而巫舞则是巫师的表演。在巫术中，歌和舞被利用为巫术的手段，制造出一种神秘的气氛，以保证巫术的成功。从舞蹈发展的角度上看，巫舞比原始的图腾舞蹈前进了一大步，它从比较粗糙的集体舞蹈转向专业的、个人的舞蹈表演，而且还表现出神话中的人物和故事。中国春秋战国时期的楚国，巫舞十分盛行，规模宏大，形式和内容都相

当丰富。

　　奴隶社会末期，巫舞逐渐向娱君娱众的方向发展，男巫已开始改为女巫，从此巫舞就失去了原来受崇拜的地位。到了封建社会，宫廷舞蹈大规模地发展，分为祭祖性质的乐舞和宴饮助兴的乐舞。中国的汉魏和隋唐时代，是宫廷舞蹈发展的两个高峰。宫廷内设有专门管理收集乐舞的乐府、梨园等机构，训练和培养宫廷乐舞演员和乐手，唐玄宗和南唐李后主等皇帝还亲自参加编制乐舞。东方国家如印度、日本、朝鲜等，同样也有专供皇室享用的乐舞和舞伎。在欧洲，古希腊、罗马的宫廷舞蹈原来也是很兴盛的，自古罗马灭亡后，整个欧洲为教权所统治，娱乐性舞蹈被中世纪教会认为是不道德的而加以禁止，但带有世俗性质的民间舞蹈仍独立于宗教舞蹈之外而得到发展，直到文艺复兴以后，宫廷舞蹈才重新恢复。

　　17世纪后的西方宫廷舞蹈，是以社交性质为主的娱乐舞蹈，皇帝也一样参加跳舞。这种舞蹈是向民间吸收了若干种舞蹈形式，由舞师加以改造和传授，以适应宫廷中的社交仪式，这是西方社交舞蹈的起源。

　　芭蕾是从欧洲宫廷舞蹈发展而来的，首先是属于宫廷中专有的表演，后来转移到剧场中去演出。它制订出一整套技术规范和要求，所以被称为古典芭蕾。古典芭蕾是表演性舞蹈中技巧要求最高和最讲究形式规范的舞蹈，它传播面很广。20世纪初，现代舞在西方兴起，这种舞蹈形式最初是受浪漫主义思潮影响产生的，后来又在现代主义的思想影响下产生出许多舞蹈派别。它总的倾向是反对传统的艺术观念，提倡创新、自由，建立了一套它们自己的表演体系和理论体系。现代舞在德国、美国、英国、日本等国家较为流行。民间舞蹈是人民群众智慧的结晶，它是一条永远不会枯竭的舞蹈源泉。历代统治者都懂得向民间舞蹈吸取营养，但他们又千方百计去禁止民间舞蹈的活动。民间舞蹈源远流长，它并不因为被禁止而停止发展，也不因为被宫廷吸收而改变其固有的乡土特色，它始终以绚丽多姿的风貌在民间广泛流传。

　　舞蹈是以人的躯体动作为主要表现手段的一种综合性的艺术表现形式。舞蹈的抒情性是舞蹈艺术内在的本质属性，而舞蹈艺术动作的节奏性和造型性是构成舞蹈艺术形式的基本要素。这样就可以说，舞蹈动作的抒情性、节奏性、造型性是舞蹈艺术基本的美学特征，同时在表情、服装、道具、音乐、美术、灯光等配合下构成了综合性的艺术。这些就构成舞蹈艺术不同于其他艺术形式的主要基本美学特征了。

　　舞蹈动作是从人们的生活、劳动、娱乐的自然动作的基础上发展，再经舞蹈艺术家的精心提炼加工发展而来的，大部分源于人们的生活、劳动、娱乐，所以说生活动作是舞蹈动作的基础和原型。人们在日常生活中动作是受人们的功利意识支配的，不是无意和随意的，是有动作目的的。动作是外在形体活动的主要特征，是意识支配的体现，而舞蹈动作是生活动作的提炼、加工升华和美化。它具有严格的规范性、清晰的明快节奏性、符合人体动作的规律性，具有形象的造型性，因而动作是舞蹈最基本的元素。

　　舞蹈动作来源于人类的劳动。我们说有了人类就有了劳动，有了劳动就有了舞蹈，也就产生了舞蹈艺术，人类就要用劳动的成果养育自己和培育后一代的成长。劳动为人类起初生存的必然手段，通过这个功利的手段去猎取食物、制造工具、缝作衣衫，于是劳动动作和劳动过程，也就自然地形成劳动的舞蹈，像狩猎舞、秋收舞、织布舞、插秧舞、洗衣

舞等。这类舞蹈的特点是述说劳动的过程，舞蹈本身就是劳动内容和过程的本身，劳动后喜悦情绪的表达，是用舞蹈传授技艺，是原始的、没有经过艺术加工的，是表达历史背景和时代特征的。

舞蹈动作来源于对动物动作的模仿，这种对动物动作的模仿，在许多传统舞蹈中，特别是在少数民族的舞蹈中较为普遍。经过世代流传演变、发展规范、美化、使其人格化了，看不出它起初的原型，而成为本民族的民族舞蹈特征。常见的蒙古族舞蹈，它的主要动作的源头，均是来自草原的鹰、雁和马的动作，上肢动作取自于鹰、雁，下肢的动作取自于马步，加以综合形成发展，形成了蒙古族舞蹈。傣族的民间舞《孔雀舞》是人们皆知的优美迷人的一种抒情舞蹈，它模仿孔雀的行走、头部闪动、孔雀开屏时的羽毛娇艳，都捕捉了典型的孔雀动作特性和规律，在表演中使观赏者从欣赏到感知，明确地联想到舞蹈的美，比实际生活中的孔雀更为美，这就是舞蹈艺术给人们带来的艺术美的享受。模仿动物动作的舞蹈，在民间舞蹈创作表演的现象中，可以找到众多的根据，如鸟雀舞、猿狮舞、龙舞、蛇舞、蚕舞、鱼舞、狮子舞。

舞蹈动作来源于对自然界的植物动作的抽象概括。随着人类社会的发展进化，人类逐渐繁衍生息，单靠野兽、野果为食物不能满足人们生活的需求。于是人们逐渐懂得驯养鸟兽，种植作为动物的饲料和人类食料的植物，促使了畜牧业和农业的发展。人类生活领域不断扩大，反映生活各种现象的舞蹈动作——劳动的舞蹈也就随之丰富起来，从生活中提炼，模拟植物动作的舞蹈也就诞生了。我国流传的优秀舞蹈作品《花舞》《珊瑚》《荷花舞》《水仙》等，都是在对自然植物动作的抽象概括提炼、发展而来的，它是艺术创作中的一种拟人化了的形象。通过这些美的形象的凝练，寄托着人们对美好生活的向往，对大自然的爱恋，表达了人们对美好生活的憧憬，赋予强烈的美感，给人以美的享受，陶冶人们的情操，培养和提高人们欣赏舞蹈艺术的趣味和高尚的审美意识。

舞蹈动作的另一个来源，是舞蹈艺术家对于天然景物的模拟和触景生情的描写。在漫长的岁月中，人们对大自然寄托着无限深情，大自然使人们眷恋，大自然也滋养着无数生命，因而舞蹈艺术家在自己的艺术创作中，以自己的艺术作品来描绘大自然的景物，颂扬它给人类造福，以感谢它的滋润，这类的舞蹈艺术作品也是较多的。有的是作为自然景物对艺术情节的升华和陪衬方式出现的，如太阳、月亮、大海、山、花草、树木等。有的是以植物寄情和托物言志手法去抒发人的感情。有的是以模拟形象性的动作加以展示的。我国当代的舞蹈作品中，以通过对大自然的景物描写，抒发人的美好情思的作品，如《火》《水》《海浪》《黄河魂》《小溪、江河、大海》等，都是水平较高、艺术性较强的优秀作品。在这些优秀作品的舞蹈创作中，以精巧的艺术手法，对大自然景物的典型形象特征进行了艺术的再创造，使人们观赏后激起无限的深情和美好的回忆，对自然、对祖国的大好河山充满了无限的爱，激励人们去追求，去奋斗，奔向更为美好的明天。

舞蹈动作的来源也是舞蹈艺术家们在自己长期学识积累的基础上，在创造与教学和观赏的实践中，继承前人的创作、发明，在间接的基础上依据现实生活，根据作品的主题、情节需要，寓意于现代意识之中，在舞蹈的表现手段方面加以发展，进行再创造，用以表现现实生活。

## 三、舞蹈的特征

动作是舞蹈艺术的主要表现手段，也是舞蹈艺术的主要特征。因而它不同于其他艺术种类，具有更直接、独立的表达感情的手段和能力。舞蹈是以人的躯体动作为主要表现手段的一种综合性的艺术表现形式，它的抒情性是舞蹈艺术内在的本质属性，而舞蹈艺术动作的节奏性和造型性是构成舞蹈艺术形式的基本要素。舞蹈是以人的躯体动作为主要呈现手段的一种综合性艺术表演形式，它不同于其他艺术门类的特点，就在于它有自己的独特基本特征。

（1）动作性。动作是舞蹈最基本的元素，一个舞蹈作品能否取得成功，它塑造的艺术形象是否鲜明、生动，具有强烈的感染力，主要取决于以表现性动作为主体的主题动作的选择和运用是否准确和恰当。因为它是构成舞蹈形象的最基本的语言元素，这个基本语言在舞蹈作品中重复、发展、变化可以表现出人物极为丰富的感情世界，所以动作性是基本的、占第一位的重要因素。

（2）抒情性。舞蹈动作在表现思想概念的清晰和明确方面比起语言来存在着局限性，而表现人的情感则有它独特的长处。因而也就决定了舞蹈艺术内在的本质属性是一种抒情性的艺术。舞蹈动作能充分和直接、鲜明、生动地显示和表现人的丰富、细腻、复杂的情绪和情感。在某些方面可以说，动作的艺术比语言的艺术更有独特的魅力。人的表情动作极为丰富多样，这是由社会生活中的人的情感和情绪的多种多样和反复变化所形成的。情感是人对事物的一种好恶态度的反映：满足、高兴、抵触。由于舞蹈具有抒情性特点，所以人类的各种情绪和情感在不同的舞蹈中都有鲜明、生动、具体的体现。舞蹈长于抒情，充分发挥调动舞蹈艺术的表现能力，在抒情中叙事，在叙事中抒情，做到完美的结合和高度的统一。

（3）节奏性。节奏是舞蹈艺术构成的基本要素之一，没有任何舞蹈是没有节奏的，因此，没有节奏便没有舞蹈。节奏是人们对时间的一种知觉（节奏知觉），是客观现象的延续性、顺序性和规律性的反映。节奏一般可分为：内在节奏，即人的各种情绪和情感在人的肌体内部所引起的各种不同节奏的发展的变化；外在节奏，又可分为听觉的节奏和视觉的节奏。在舞蹈中，外在节奏一般表现为舞蹈动作力度的强弱、速度的快慢和能量的大小，相同的动作由于节奏的变化，就可以表现出不同的情绪和情感，体现出不同的丰富内容。

（4）造型性。舞蹈动作必须具有造型性，这是舞蹈动作具有美感形式的最基本的条件和主要的因素。舞蹈艺术的造型性，包括两个方面的内容：一是人体动作姿态的造型；二是舞蹈队形、画面的造型，也就是舞蹈的构图、舞台位置和活动的路线。

（5）综合性。在艺术发展的初级阶段，音乐、舞蹈、诗歌就有着不可分割的关系，今天舞蹈已形成独立的综合性的表演艺术形式。它与文学、戏剧、音乐、美术等的关联更为密切，发展到高级阶段，把其他艺术形式都融合在舞蹈艺术之中，极大的增强和丰富了舞蹈艺术表现能力，促进了舞蹈艺术向更高的阶段发展。

## 四、舞蹈的种类

人们可以根据不同的分类原则和方法,将舞蹈分成若干种类。

### (一) 按舞蹈的特征划分

(1) 专业舞蹈,包括古典舞蹈、芭蕾舞、民族民间舞蹈、现代舞、当代舞、踢踏舞、爵士舞等。

(2) 体育舞蹈,包括拉丁舞(伦巴、桑巴、恰恰、斗牛、牛仔)、摩登舞(华尔兹、维也纳华尔兹、探戈、狐步、快步)。

(3) 流行舞蹈,包括街舞、啦啦队舞、劲舞。

### (二) 按舞蹈的表演形式划分

(1) 独舞。独舞是由一个人表演完成的舞蹈,用来刻画人物性格,抒发个人内心,表达思想感情的舞蹈艺术形式。独舞对演员的要求较高,既要有高超的技能、技巧,又要有极强的表演能力,这样才能达到一人占领整个舞台空间的效果。由于受到人数的限制,不太适合表现重大主题和复杂多变的故事情节。

(2) 双人舞。双人舞就是由两个人表演完成的舞蹈形式。双人舞重在表现两人之间的关系,如果说独舞是独白,双人舞就相当于对话。它通过双人舞蹈语言的交流碰撞,对比变化,相辅相成,塑造人物性格,反映矛盾冲突,展开戏剧情节。双人舞中,表演者(一般为男女二人)两人配合默契,用扶持、托举、跳跃、旋转等技巧将舞蹈推向一个个高潮。

(3) 三人舞。由三个人共同表演完成的舞蹈叫三人舞。它是在双人舞基础上的扩充和变化,因而运用更多的手法来表现三人之间错综复杂的关系。它可以在一个作品中同时展现多种人物关系,如每个人的内心、两两之间的对立与统一、三人整体的共同一致等,并把这些因素交错穿插使用,使得整个舞蹈富于变化,错落有致。

(4) 群舞。凡是由四人以上共同表演完成的舞蹈,都可称为群舞。用舞蹈的队形、画面的流动等创造更强大的艺术效果。通过整齐到位的舞蹈动作和精准划一的舞蹈节奏,表达某种概括的情绪和整体映象,塑造群体形象;通过塑造群体形象,营造意境、背景,烘托主题;通过群舞构织色块,将主要人物内心世界情绪外化出来,起到描摹内在的作用,是常见的一种舞蹈表现手段。

(5) 舞剧。舞剧是综合了舞蹈、戏剧、音乐、舞台美术等综合手段的舞台表演艺术。舞剧的主要表现手段当然是舞蹈,它是用舞蹈语言来表现戏剧内容的艺术形式。舞蹈是手段,是为刻画戏剧人物而服务的。在简单的故事情节里,最大限度地充塞舞蹈表演的成分,淡化、消除结构和情节,只在一个虚幻的背景下,创作抽象的舞蹈意境。

### (三) 按表演者划分

(1) 生活舞蹈,是指与人们的日常生活有着直接密切关系的舞蹈。这类舞蹈不分男女老少,平民百姓,达官贵族,人人皆可参加。生活舞蹈的特点是,动作简单化一,没有高超的技巧的技术规范,没有严谨的固定程式,而是舞蹈者的个人为获得乐趣和最大的感情满足而自由舞动。生活舞蹈包括社交舞蹈、健身舞蹈、习俗舞蹈、体育舞蹈、礼仪性舞

蹈、宗教祭祖性舞蹈、宫廷舞蹈等，均广泛流传，是生活中不可缺少的内容或者就是生活内容的组成部分，并作为一个民族、一个国家的习俗文化被保存或被加入人类的史册。这种舞蹈的活动方式以及场所，大都因遵循其活动地点的不同而选定。

（2）艺术性舞蹈，是指由专业和业余的舞蹈家，通过对人们社会生活的观察、体验，加以提炼概括，进行艺术构思和创造，使主题思想明确并具有典型化的艺术形式的舞蹈。此类舞蹈有一定的规则和动作的规范，有高超的技术和技巧，表演性强，变化多样，有专业的舞蹈老师指导，表演者要经过严格系统的训练。艺术性舞蹈是节目经过严谨地排练，并有舞台美术、灯光音响、服饰、化妆等方面的配合，在固定的剧场由少数人表演，给广大的观众欣赏的舞蹈艺术作品。这类舞蹈有多种流派，种类繁多。本书主要介绍民族民间舞蹈。

## 五、舞蹈的作用

舞蹈的目的是用节奏性的动作去模仿被模仿对象的性格、感情和行为。通过这种游戏给人们带来身心放松的快感，并使人们的过剩精力得到合理的发泄。劳动动作本身的标准化、定型化的趋势，产生了劳动舞蹈创作的需求。图腾膜拜是原始人最早期的信仰仪式之一，人们向动物、植物或其他物种用舞蹈这种生命形式进行最基本、最直接的顶礼膜拜，以此达到相互监督、沟通与融合，从而保证彼此的兴旺发达，也求得它们的保护。

舞蹈首先是一项才艺，可以给人增加气质和魅力，这一点毫无疑问。其次舞蹈对于形体的塑造也有很大的帮助，对于不想依靠枯燥的运动来减肥的人们来说，既让自己多掌握了一种技能，同时也能使身材更加健美，何乐而不为呢？随着音乐翩翩起舞，会让人心情愉悦，除了专家建议运动维持健康之外，正确的运动方式，也会为你带来体态美。

舞蹈对肌肉的刺激是全面性、综合性的，它的动作兼顾到头、颈、胸、腿、髋等部位。舞蹈还具备有氧运动的效果，使练习者在提高心肺功能的同时，达到减肥的目的，有较强趣味性。相比较于跑步、游泳的枯燥来说，舞蹈更能带给练习者无尽的吸引力和新鲜感，带给练习者的是丰富的动作和良好的健身效果。练习综合舞蹈可以增强身体的协调性，培养良好的节奏感。一整套动作连贯而流畅，整齐而有韵律感，对乐感、灵巧度的锻炼很有帮助。而它的趣味性容易让人集中和专注，忽略掉运动疲劳。练习舞蹈可以培养舞者的气质，提高动作爆发力，开发人体体能潜力，因为舞蹈多以绕环小关节的运动为主，因此能较好地改善练习者的协调能力。舞蹈是一种极具表现力的运动，通过舞蹈课程，练习者在表现自己的同时培养了自信和气质。

让人心情愉悦是缓解情绪的好方法。老师们都把健身舞蹈称为"带着笑容去训练的项目"，在舞蹈课中，他们更关注的是大家是否愉快和尽兴，动作是否奔放和潇洒，因此在心理放松上，舞蹈有着非常大的作用。到底跳舞对人的身体有什么益处呢？

首先，跳舞能锻炼身体，有益健康。对各种年龄的人来说，跳舞是一项非常好的运动，坚持锻炼不仅可以强身健体，增强抵抗疾病的能力，而且可以使自身的关节和肌肉得到锻炼，减慢身体骨骼的衰老，强健骨骼，这一点对中老年人尤为重要。

其次，跳舞能增强心肺功能，促进血液循环，有一个舞友说："跳舞让我忘记了一天的疲劳和工作的烦恼，沉浸在音乐世界的快乐中。一连几曲下来，我气喘吁吁，脸红耳

热，心跳加快，有时还汗流浃背，现在我的精神面貌大有改观，身体也明显比以前好了许多，感觉浑身充满着活力，心里充盈着快乐。"经常跳舞还会增加肌肉弹性和支持力，使人肢体的协调性和灵活性更好。

此外，跳舞可以陶冶情操，丰富业余生活，增加脂肪消耗，也就是减肥。舞蹈首先可以陶冶一个人的修养情操，跳舞的同时你可以欣赏到不同的音乐，音乐已经让人心情开朗。经常跳舞可以愉悦身心，缓解紧张，消除压力，促进身心健康，使自己的心理年龄变得更年轻，更有活力。经常有规律地跳舞，可以促进身体新陈代谢，使人的皮肤变好、变得有弹性，最重要的是可以提高个人的气质。一个学习跳舞并学有所长的人，他（她）的气质是不同于普通人的。

青少年学习舞蹈，不仅使人外形上得到良好的训练，对心灵更是一种美的陶冶。多年来的实践经验证明，学习舞蹈的学生经过长期的、专业的、系统的训练后，身体外形会向理想的方向发展。与其他人相比，身材更挺拔，举手投足间表现出优雅的感觉，无疑舞蹈学习可以给人带来很多的益处。悠久的中国传统舞蹈文化和丰富多彩的舞种，可以培养青少年爱国主义感情；可培养集体主义思想、团结友爱的精神、遵章守纪的观念，获得美的享受，并增强对美的理解；可以培养勇敢、豪迈和积极向上的进取精神；可使身体器官灵活敏锐，增强思维能力，有益发展智力；可以提高青少年的音乐感和节奏感，从而感受事物发展的有序性，增强学习创造能力。

## 六、舞蹈艺术的发展

### （一）影响舞蹈发展的自身因素

在原始社会，人们群居生活，共同劳动，共同享有劳动所得。舞蹈是他们传授劳动生产（狩猎、种植）技能、操练战斗本领、锻炼身体、寻找配偶以及交流情感思想和发泄内心情绪的不可缺少的重要手段。在艺术的发展历史当中，当各种艺术刚刚萌生，还处于原始阶段的时候，舞蹈就进入了它的黄金时期。因为舞蹈和音乐是最早产生的艺术，人类尚未产生语言的时候，就会用动作和声音来表现自己的情感和思想。由于动作的形象是具体可见的，更易于被人们所感知，所以比声音更富于感染力，因此舞蹈和人们的关系就更加亲密。原始舞蹈，虽然在当时人们生活中起着非常重要的作用，它就是人们生活的一个组成部分，但从艺术发展的阶段上来看，它还处于舞蹈艺术刚刚发生的初级阶段，实用性的功利目的大大超过了精神的审美的愉悦的目的。由于人人都是劳动者，人人都是演员，没有专业从事舞蹈艺术的人，人们不可能有充裕的时间和精力去掌握高度的舞蹈技巧和舞蹈表现手段，因此，舞蹈的发展是非常缓慢的，在艺术形式上也只能是粗糙和简单的。而经过奴隶社会和封建社会的长期发展，特别是产生了脱离生产的专业舞人以后，舞蹈得到了独立的成长和迅速的发展。舞蹈的种类除了生活舞蹈外，还产生了多种多样的艺术舞蹈，因此，舞蹈所反映社会生活的广度和深度，都大大超过了原始舞蹈的窄小的生活范围。从舞蹈形式和体裁的多样性发展，到舞蹈表现手段、表现技巧的丰富多彩等方面更是原始舞蹈所不可能企及的，而在满足各阶层人们的多方面的审美需求和对人们的精神、情感所起到潜移默化的影响作用上，与原始舞蹈相比更有

了长远的进步。从我国古代舞蹈发展的历史来看，从先秦的西周，到汉、唐，是我国乐舞发展的鼎盛时期，从宫廷到民间，乐舞几乎成了人们进行艺术活动的主要形式，而且出现了技艺高超的"能作掌上舞"的赵飞燕和"一舞剑气动四方。观者如山色沮丧，天地为之久低昂"的公孙大娘等著名的舞蹈家，产生了《大武》《九歌》《七盘舞》《霓裳羽衣舞》《剑器舞》《破阵乐》等具有高水平的乐舞作品。近200年来，舞蹈艺术更有了高度的发展，出现了诸多的世界著名舞蹈家和具有一定时代代表性的舞蹈作品，如世界芭蕾名作《天鹅湖》《吉赛尔》《仙女们》《天鹅之死》等。另外，舞蹈艺术发展到今天，它再也不是只为奴隶主、封建主一类的王宫贵族少数人享用的专利品，而为广大的人民群众所欣赏和享用。舞蹈语言是各国、各民族人民都能理解的人类共通性的国际语言，所以各国的舞蹈家及其舞蹈作品，往往就成了促进和增强各国人民友谊和文化交流的使者。舞蹈到今天早已从原始的初级阶段发展到了比较高级的阶段，与原始时代或是古代的舞蹈有了本质的差别，是不能类比的。至于说舞蹈在人们的生活中不能像原始时代那样独领风骚，这是社会生活发展的必然结果，并不能因此就断然认为是舞蹈本身的退步。舞蹈艺术本身只有在各种艺术的百花齐放、争奇斗艳中，只有在与各种艺术的互相交流、互相影响、互相取长补短中，才能更快地发展自己和取得更大的进步。这是舞蹈艺术发展的客观的历史规律，是不以人的主观意志所能转移的。

### （二）影响舞蹈发展的外部因素

**1. 经济对舞蹈发展的影响**

随着社会生产力的不断提高，不必人人都去从事生产，舞蹈艺术脱离了原始的初级阶段，有了进一步的发展和提高，从而才开始有了脱离生产的专门从事舞蹈创作的专业舞蹈家。但是，由于在奴隶社会和封建社会的专业舞蹈家，都要依附奴隶主和封建主的供养，所以他们的服务对象就是奴隶主和封建主，他们所从事的舞蹈创造活动必须以主人的喜爱和好恶为标准。因此，舞蹈家不可能充分发挥自己的创造主体性，不能按照自己的意志和爱好去进行艺术创造。从这一点来说，舞蹈家根本没有艺术创造的自由，而这对于舞蹈的发展，无疑是一种限制。到了资本主义社会后，这种情况有了一定的好转，舞蹈家创作出的舞蹈作品作为一种商品演出，任何人都可以买票去观看，因此就极大地扩大了观众的面，不必只为适应少数的奴隶主和封建主的喜爱，而限制了自己的艺术创造性。这时，舞蹈家作为一种自由职业，应当说是有创作自由的，舞蹈家可以按照自己的意愿、按照自己的审美情趣去进行创作。但是，由于舞蹈演出的商品化发展，舞蹈家的生存必须依靠演出票房的收入，如果舞蹈演出没有观众来买票，舞蹈家就会陷入生存危机。只有到了文艺作品彻底摆脱了商品的性质，舞蹈家所进行的艺术创作不必再考虑如何去取得经济的效益，而只是专心地考虑如何满足人的精神的审美需要时，真正的艺术创作自由才会到来。因此，这也只有到达了人类理想社会，舞蹈家和其他艺术家才能获得真正的创作自由，才能充分地发挥创作主体的积极作用。也只有到那个时候，舞蹈艺术将和其他艺术一起才有可能得到最充分的高度的发展。

**2. 政治对舞蹈发展的影响**

政治在上层建筑领域中处于主导的地位，是经济的集中表现，它对舞蹈艺术发展的影响会更加直接、更加巨大。特别是在政治斗争激烈、动荡的年代，不仅政治斗争的生活内

容会成为舞蹈作品的主要题材,而且舞蹈还可以成为革命斗争的有力武器。如美国现代舞蹈家邓肯在20世纪前10年中创作演出的舞蹈《马赛曲》《前进吧,奴隶》,就表现了舞蹈家对革命人民的支持和同情。德国现代舞蹈家库特尤斯在20世纪30年代创作演出的现代舞剧《绿桌》,反映了各国资本家借发动世界战争来获取不义之财和瓜分世界经济利益的阴谋诡计,表现出世界人民强烈的要求和平、反对战争的意志和愿望。我国舞蹈家吴晓邦和戴爱莲在20世纪30年代,中国进行反抗日本法西斯侵略的抗日战争时期,所创作演出的舞蹈《游击队员之歌》《义勇军进行曲》《大刀进行曲》《空袭》《东江》《游击队员的故事》《思乡曲》等在当时就成了宣传抗日、唤醒民众的号角,表达了中国人民不屈的斗争意志。另外,一个国家政府的文艺政策对于舞蹈的发展也有直接的重要影响。我国20世纪四五十年代一直提倡的舞蹈家要向民族民间舞蹈学习,要大力开展深入发掘、整理、研究民族舞蹈遗产工作,以及对俄罗斯学派芭蕾舞蹈艺术的引进。20世纪80年代改革开放以后,对世界各国优秀舞蹈艺术的全面学习和借鉴,大大促进了我国舞蹈艺术的繁荣和发展,开辟了我国舞蹈历史发展的新纪元。

### (三) 影响舞蹈发展的内部因素

在影响舞蹈发展的内部因素中,主要是不同时代的舞蹈之间的影响和各个国家、各个民族舞蹈之间的相互影响。前者为舞蹈之间的纵向影响,后者为舞蹈之间的横向影响。前者表现为舞蹈发展中的继承和创新的问题,后者表现为舞蹈发展中的借鉴和创造的问题。

#### 1. 不同时代舞蹈之间的影响

任何事物的发展都有自身的基础和一定的前提条件,否则就无所谓发展。一个民族舞蹈艺术发展的基础和前提条件是舞蹈的历史传统,离开了舞蹈本身的传统,也就谈不上什么发展。任何舞蹈的发展都是有其历史继承性的,舞蹈历史的发展正好证明了这一点。自20世纪50年代以来我国的舞蹈艺术得到了空前的大发展、大繁荣,是与我国强调和重视对民族民间舞蹈传统的继承,和学习外国先进的舞蹈经验,并在这个基础上进行革新创造分不开的。

舞蹈是一种社会现象,任何时代舞蹈的发展,固然离不开当代社会经济的发展,离不开社会思潮和文化生活的制约,当然也就更离不开舞蹈先驱者所耕耘的土地和开辟的道路。一个崭新的舞蹈艺术形式的产生,也绝对不可能完全不继承任何艺术遗产、不在任何基础上白手起家和凭空创造。现代舞蹈的鼻祖邓肯所创造的自由舞蹈,也仍然不能脱离开她孩童时代所受到的舞蹈教育。她之所以反对芭蕾,就因为她学习了芭蕾,在学习中她感觉到芭蕾的程式化的动作和单纯的技巧训练束缚了人体的丰富表现力,这一切都和她那追求自由、个性解放的信念格格不入。她所创造的自由舞蹈,仍然是在人类所创造的精神文明和文艺的宝库所熏陶和培育出来的。近年来,一些欧美的现代舞蹈家,对于中国传统的古典舞蹈、民族民间舞蹈,甚至民间武术都发生了极为浓厚的兴趣,在他们的舞蹈创作中吸收和运用了很多这方面的舞蹈动作、姿态和造型,从而丰富了他们的舞蹈技巧和表现手段。从这里,也可以看出,一些现代派的舞蹈家并不完全反对继承和借鉴人类所创造的宝贵的舞蹈艺术文化遗产,他们同样不能违背文学艺术历史发展的客观规律。

#### 2. 国家之间、民族之间的相互影响

各个国家、各个民族由于生活环境、自然条件、社会习俗、文化心理的差异,其舞蹈

也都有着各自不同的独特的风格特色。唐代是我国古代舞蹈发展的鼎盛时期，这除了继承和发扬了历代的舞蹈传统外，也是与国内外各民族舞蹈的大交流是分不开的。如唐代流行的《十部乐》，除了《燕乐》和《清商乐》是汉族的乐舞外，其他的八部都是各兄弟民族或其他国家的乐舞：《西凉乐》是今甘肃武威一带的乐舞；《龟兹乐》是今新疆库车一带的乐舞；《高昌乐》是今新疆吐鲁番一带的乐舞；《疏勒乐》是今新疆喀什噶尔和疏勒一带的乐舞；《康国乐》是乌兹别克斯坦撒马尔罕一带的乐舞；《安国乐》是乌兹别克斯坦布哈拉一带的乐舞；《高丽乐》是朝鲜的乐舞；《天竺乐》是印度的乐舞。纵观我国现代和当代的舞蹈，有三个比较大的发展时期，这就是：20世纪20年代"五四运动"以后；20世纪50年代中华人民共和国建立以后；20世纪80年代进入改革开放时期以后。而这三个时期又都是与其他国家、民族舞蹈的交流和影响是分不开的。

（1）"五四运动"以后，我国的新舞蹈运动是随着我国的新文化运动的兴起而发展起来的。当时，新舞蹈运动的开拓者是舞蹈家吴晓邦先生和戴爱莲女士。吴晓邦曾三渡日本，学习芭蕾舞、现代舞。而戴爱莲则是在英国接受的舞蹈教育。抗日战争爆发后，吴晓邦和戴爱莲都回到祖国，他们用自己的所学，结合当时的社会生活和我国民族民间舞蹈艺术，创作演出了一大批反映现实生活的舞蹈作品，对振奋民族精神、召唤民众团结一致抵抗日本侵略，起到了很大的作用。他们所培养出的一批又一批学生，都成了振兴和发展中国新舞蹈事业的骨干力量。

（2）20世纪50年代中华人民共和国成立以后，引进了苏联的芭蕾艺术，邀请苏联舞蹈专家，帮助我国建立舞蹈学校、开办舞蹈教员训练班和舞蹈编导训练班。邀请了诸多苏联的舞蹈、舞剧表演团体来我国巡回演出。这就使我国比较全面、系统地学习和掌握了芭蕾舞蹈艺术，这对于我国吸收和借鉴苏联芭蕾舞剧的创作经验，创造我国自己的民族舞剧艺术和建立中国的芭蕾舞学派，都起到了一定的促进作用。如我国民族舞剧《宝莲灯》《小刀会》，黎族舞剧《五朵红云》，苗族舞剧《蔓萝花》，蒙古族舞剧《乌兰保》，彝族舞剧《凉山巨变》等代表了我国民族舞蹈在20世纪五六十年代的新发展；而芭蕾舞剧《红色娘子军》《白毛女》的创作演出则是芭蕾舞剧民族化所取得的初步成果。由于在那个历史时期政治上的原因，我国的舞蹈工作者没有条件向更广大地区和国家的各种舞蹈流派进行学习和交流，从而限制了视野，使我们的舞蹈创作思路不能更加开阔，导致了舞蹈、舞剧创作的单一化。

（3）进入20世纪80年代以后，随着我国改革开放政策的实施，国外大批现代舞蹈团体来华访问演出。现代舞蹈家来我国进行频繁的教学及学术交流活动，以及我国有计划有系统地对现代派舞蹈的引进，我国第一个实验现代舞团的建立等，都给我国舞蹈界带来了新的生气。在我国的舞蹈创作和演出中，不仅增加了现代舞蹈的新品种，而且现代舞蹈的表现手法和表现技巧以及现代舞蹈的思维方法，也大大丰富了其他舞蹈品种的表现手段，从而使我国的舞蹈创作进入了一个更加繁荣发展的新阶段，出现了《丝路花雨》《文成公主》《红楼梦》《奔月》《木兰飘香》《阿诗玛》等一批优秀的民族舞剧；还产生了像《鸣凤之死》《觅光三部曲》《无字碑》《玉卿嫂》《黄土地》《红雪》等一些优秀的现代舞剧。这些具有不同艺术风格、不同艺术表现手法、不同艺术表现技巧，表现出的不同题材、不同内容的舞剧作品，满足了我国广大观众对舞剧艺术多方面的审美需要，使我国的舞蹈艺

术真正地呈现出百花齐放的繁荣景象。

## 七、舞蹈基础知识

舞蹈是关于人体动作的艺术，以动作为表现手段，通过动作、表情、技术技巧、音乐、服装、道具、舞美、灯光等形式来反映社会生活，表达人们的思想感情。因此舞蹈训练也是一个培养好的审美情趣、提高艺术素质、增强体能的社会实践活动。本书主要介绍与民族民间舞蹈相关的内容。

### （一）人体各部位介绍

舞蹈是关于人体动作的艺术，是以人作为载体，通过动作来反映社会生活，表达人们的思想感情的。初学者在学习舞蹈的过程中要想正确理解和掌握舞蹈动作，就要很好地运用肢体语言进行表演，那么必须对身体各部位的名称有所了解和掌握。

### （二）舞蹈训练（舞台）的基本方位

在进行舞蹈训练之前，首先要有明确的方向概念，这样可以使学生在学习掌握舞蹈动作的过程中清晰、便捷、有序。

基本方位是以舞者所面对的方向来确定的，通常以舞者为中心点，面向正前方为起点，每向右转45°为一个方向，共分八个方向（称1—8方向）。即正前方为1方向，右前方为2方向，右方为3方向，右后方为4方向，正后方为5方向，左后方为6方向，左方为7方向，左前方为8方向。

### （三）音乐节拍记录说明

①-8代表一个8拍，1-4表示第一拍至第四拍，Da表示半拍。

### （四）舞蹈常用术语

舞蹈常用术语是一种特定的舞蹈专用语言，是人们在长期舞蹈教学中积累的便于教学的专业语言，是许多约定俗成的习惯用语。为了方便广大教师、学生在学习舞蹈过程中理解和掌握，在此将部分舞蹈常用术语做一简单介绍。

**1. 主力腿**

主力腿是指在舞蹈动作过程中支撑身体重心的一条腿，它的作用是保证舞者在舞蹈过程中的稳定性。

**2. 动力腿**

动力腿是对于主力腿相对而言的，指非支撑重心的一条腿，在舞蹈过程中可以做各种动作。

**3. 节奏**

节奏是音乐旋律的骨干，是乐曲结构的基本因素，也是舞蹈动作的基本要素之一，任何的舞蹈动作都是在一定的节奏中进行的。

**4. 动律**

动律是指舞蹈中的感觉、规律及风格特点。它需要舞者在动作时把握这种欲前先后、欲左先右、欲上先下的韵律感觉，把舞蹈表现得更加完美。

**5. 造型**

造型是塑造舞台艺术形象的一种手段，包括两方面的内容：一方面是人体动作姿态的造型；另一方面是舞蹈队形画面的造型。

**6. 单一舞蹈动作**

单一动作是指整个舞蹈中的一个个基本动作元素。

**7. 动作短句**

动作短句是由两个以上单一舞蹈动作串联在一起，形成连贯统一的动作小组合。

**8. 舞蹈组合**

舞蹈组合是由一个或几个动作短句组成的动作集合体，是为了某一训练目的服务的，在舞蹈表演中也是一种表现某一思想内容的手段。动作是舞蹈的生命，也是教师创作的第一手材料。只有掌握大量的动作，才有可能围绕着主体进行有意识的编创。舞蹈组合动作一方面来源于生活动作，包括人的、自然界的原型动作，大多数的舞蹈动作是在生活动作的基础上经过加工、提炼、夸张、美化后搬上舞台的；另一方面来源于定型化的动作，定型化动作是指经过艺术加工的，在动态、动律、动速、动力等诸方面均有稳定格式的舞蹈动作，如各种舞蹈动作、组合动作，也可以把所有掌握的动作的动态、动律、动速、动力等元素经过再次分解与重组形成新的动作流，形成发展变化动作。

**9. 舞蹈语汇**

舞蹈语汇是所有舞蹈语言材料的总称，包含了具有表情达意的舞蹈组合、舞蹈构图以及舞蹈场面等。每个民族和每种舞蹈形式都有自己独特的舞蹈语汇系统。

## 八、常用舞蹈组合技法

### （一）动作分解，变化的基本练习

即选用一个原始动作，进行动态、动速、动律、动力的变化。

A 是选定的原始动作，其练习方法如下：

A1——同一动作，方向变化。

A2——(a) 改变运动结构，顺序（ABCD 改变为 BACD）。

　　　　(b) 重新组合、简化（ABCD 改变为 CACB）。

A3——改变速度、力量。

A4——空间的变化。

A5——改变原动作的行进方向，反向做。

### （二）舞句练习

用音乐短句配合练习，按照动作发展，变化的原理，将素材动作有机地组成一个短句，再由短句组成组合。

### （三）舞段练习

用一段音乐，按照音乐情绪，将主题动作发展、延伸、编排成一段舞蹈组合。

### （四）单二部曲式编舞练习

由两个乐段构成的乐曲形式称"单二部曲式"，也叫二段体，用 A + B 表示。A 段为

主题陈述，B段为对比开展。

## 九、编排组合动作时应注意的问题

（1）感情是动作的信息。情动于衷而形于色，于是产生了舞蹈的动作。但有的教师往往不自觉地陷入片面追求动作、构图美不美的圈子。编舞首先要弄清的是要表现的人物的感情和性格。有经验的编导是按照自己设计的舞蹈结构去琢磨动作，首先让自己进入角色，然后从自己积累的生活、舞蹈素材中物色、提炼出此时此地、此情此景所需要的舞蹈动作，要把体验感情作为动作的原动力。

（2）动作的典型性。这是成功的要点，典型性的舞蹈动作不是综合的越宽越好，而是个性越强越好：一要突出性格；二要有明晰的感情。人有七情，设计动作首先要说清楚是什么感情。动作还要性格鲜明，性格包括角色的个性及民族的风采。许多时间证明，从民族民间舞蹈素材的基础上提炼所需要的舞蹈语言是成功的捷径。这些从长期民族生活中锤炼、积蓄起来的民间舞蹈动作，已具有突出的典型性格，如果运用得当，会塑造出生动感人的舞蹈形象来。

（3）动作不在"繁"与"简"，应能突出意境。舞蹈作品的意境是把主题思想转化成为"诗情画意"的艺术构思，是"情"和"意"与"景"和"境"的统一。所以"意境"是大局，编舞要从大局着眼，小处着手，围绕"意境"去考虑动作。不要认为舞蹈就是上下翻飞、变化多样的，于是只在动作的华丽和技巧上下功夫，这是失败的，动作不在多，最主要的是能否创造出优美感人的艺术形象。

（4）注意动作要有对比性的变化和必要的重复、再现。就像人说话一样要有抑、扬、顿、挫，舞蹈动作的组成也要有对比、变化，并使其流畅自如。动作的对比有时间（节奏）上的快慢、强弱、延长等；有空间上的大小、高矮、方圆、放收、动静等。这些对比变化在舞蹈中不仅是在形式上的安排，更该是任务内心情感的促使。对比变化的动作使各种情感更鲜明、突出，使舞蹈语言更生动。

舞蹈动作的安排还应有必要的重复、再现。

## 十、舞蹈的构图

编舞中另一个重要组成部分是构图，舞蹈的构图把动作和情节发展有机地连接在一起，使作品呈现出全貌来。构图关键是要通过队形、图案的变化来衬托舞台的空间。对于舞台的构图，传统的审美习惯是"均衡"和"匀称"。

一般地说在舞台构图上圆形使人感觉丰满、严紧；方形显得严肃、整齐；三角形介于两者之间，相对来说较灵活，易于组成多种图形的小单位。

在舞台调度上：

走直线：显得距离较近、路途短。

走曲线：距离较远、路途长。

走8字：距离无限，可以从早走到晚。

自后向前：可造成由远而近的感觉。

V字向前：有冲击、压力之感。

多人"龙摆尾"的队形：能表现出人群由远而近，由少聚多的情景。

几列直排的纵横交叉：能增强要渲染的某种气氛（紧张的、火热的、战斗的等）。

由密集到扩散的队形：能造成一种占领空间的势头。

忽前、忽后、忽左、忽右的连续调度，给人以动荡不安、瞬息万变的感觉，可以表示风浪中行船、心潮起伏的情节。

需要说明的是，在编排舞蹈组合时，舞蹈的构图不能孤立地设计，必须和舞蹈动作、组合结合起来考虑。

# 第一部分

## 汉族民族民间舞蹈

### 第一单元　东北秧歌舞蹈

**单元介绍**

本单元主要介绍了东北秧歌舞蹈的风格、韵律、基本体态、步法、手位,以及由浅入深的八个代表性组合,系统地讲述了东北秧歌舞蹈的民族特点、训练特点。

**知识目标**

了解东北秧歌舞蹈的风格、韵律,基本训练和基本组合。

**能力目标**

掌握东北秧歌舞蹈的组合内容,深入体会基本体态和动律特点。

## 第一节　概　　述

东北秧歌是流传于中国东北地区具有代表性的民间舞蹈形式,在东北地区有 300 多年的历史,综合了辽南高跷、二人转、地秧歌三种秧歌形式,是汉族舞蹈中最具代表性的形式之一。本单元介绍的东北秧歌即为我国北方地区的典型秧歌形式。东北秧歌具有悠久的历史,主要流传于我国东北三省,辽阔的东北地区寒暑分明,夏季炎热,春秋宜人,冬天

则冰天雪地，十分寒冷。东北人民在长期的劳动生活、自然环境及社会历史等方面影响下，具有坚韧、直率、倔强的性格；形成了强烈的北方地域色彩。本书以体现东北秧歌的风格为主，突出东北秧歌的特点，通过对基本体态动律、手巾花、步法、鼓相等进行教学，注重它的实用性。

基本动律的练习是基础，是核心，可丰富训练舞蹈组合，拓宽动作的可舞性，通过对动作的准确把握，体现舞蹈动作风格，准确把握东北女性的动态特征。强调"以情带动"的原则，动作要走"心"，遵循出脚急、落脚稳、慢移重心的步法要点，动静结合，收放自如，强弱对比鲜明的节奏处理，突出了东北秧歌艮、颤、稳、浪、俏的动作特点。东北秧歌表演情绪热烈、欢快、风趣、幽默，其动作特点是柔韧、舒展、刚健、有力，步伐要求出脚急、落脚稳，膝部的屈伸要短促而有弹力，上身的动律是以膝部的扭动、肩部的划圆为中心点的，而丰富的手绢花、扇子花却具有浓郁的地方色彩，是渲染情绪、表达人物思想感情的重要手段。手绢花多为"里挽花、外挽花、里片花、外片花、碎绕花"等。东北秧歌的风格特点可以概括为一句话："稳中浪、浪中俏、俏中艮。"这也正是东北人民坚韧、直率、乐观、开朗性格的真实体现。

## 第二节　东北秧歌舞蹈训练

### 一、东北秧歌的基本特点

#### （一）东北秧歌的体态特点

体态特征：保持身体前倾，下颚稍收。保证动作的灵活性、利落劲，女性身体的三道弯，更能体现俏字，强调以情带动，做到动中有情，才能准确地把握东北汉族女性的心理。男性强调"逗艮"的情趣与洒脱，豪放的阳刚个性。扭秧歌，"扭"有扭腰之意，即扭在腰眼上，扭字最能体现东北人奔放、泼辣、欢快、乐观、率直、豁达、浪俏、幽默的性格。

#### （二）东北秧歌的动律特点

动态的根元素（基本动律、基本步法）提取。每一节的基础训练，都寻求以根元素为核心的动作的训练层次及可变性，探究各种可能的延伸角度以丰富训练组合，尽力拓宽动作的可舞性，强调并注重动作的过程提示、发力提示，重视"点"与"点"之间的线，以强化"韵"的到位。动律分为上下动律、前后动律、划圆动律，三个动律之间的衔接都要经过腰部的下弧线慢移动，然后快速形成舞姿。如王晓燕跳的《大姑娘美》通过她的那双会说话的眼睛，一颦一笑，嗔怪娇状，再加上爽朗的舞蹈动作，将一个泼辣、任性又对爱情充满执着的东北姑娘的艮、俏、稳、美的风格表现得淋漓尽致。"稳相""走相""鼓相"以及手巾花等动作元素中蕴含着东北秧歌的基本动律。

（1）"稳相"在秧歌中称为静态性动作，这类动作稳而俏，注意把握静而不止，内在含蓄。它不是绝对的静止，应该是前一动作的延续和下一动作的开始。

（2）"走相"里的走场步，是一种流动步伐，走场步膝部松弛，后面的腿脚腕略勾，

落地膝部略加控制，形成不明显的带有衬劲的动感特点，步法可大可小，主要与交替花配合，走场步运用要自如，扭出火爆热烈的场面。

### （三）东北秧歌的音乐节奏特点

东北秧歌的传统乐曲多为 2/4 拍，亦有 4/4 拍或 1/4 拍（流水板）。节拍重音不一定在每小节的第一拍，有时出现在小节中间（4/4 拍子的第三拍）或最后一拍。

节奏富有变化，特点之一是大量运用附点音符，特别是在中速或慢速的乐曲中，这样的音乐与舞蹈"出脚快、落脚稳、膝盖带艮劲"的韵律特点十分协调。

还有一种节奏处理也很有特色，唢呐慢吹与打击乐器紧打相结合。唢呐吹"浪头"长音（常用"破工"技巧演奏），用传统换气方法边演奏边换气，而同时打击乐器配以各种鼓点或即兴演奏，这种紧打与慢吹的结合，使秧歌表演的气氛热烈，情绪激动，很有艺术效果。

唢呐、锣鼓是东北秧歌不可缺少的乐器，独特的鼓点通常是舞者在情绪转换和舞蹈告一段落时使用的伴奏乐。它包括叫鼓、鼓相两部分。叫鼓不是一个独立的动作，而是鼓的准备动作，在鼓的动作中一般都从叫鼓开始，再连接其他动作，也可不叫鼓而直接做连接动作。鼓相是各种鼓的动作结束时的静止姿态。

常见的鼓点有：

一鼓：冬 0 古 儿 ｜ 龙 冬 仓 0 ｜

二鼓：冬 0 古 儿 ｜ 龙 冬 仓 ｜ 冬 不 冬 ｜ 仓 0 0 ｜

三鼓：冬 0 古 儿 ｜ 龙 冬 仓 ｜ 0 古 儿 龙 冬 ｜ 仓 冬 不 ｜ 冬 仓 0 ｜

四鼓：冬 0 古 儿 ｜ 龙 冬 仓 ｜ 0 古 儿 龙 冬 ｜ 仓 0 古 儿 ｜ 龙 冬 仓 ｜ 冬 不 冬 ｜ 仓 0 0 ｜

五鼓：冬 冬 ｜ 0 古 儿 龙 冬 ｜ 仓 冬 ｜ 0 古 儿 龙 冬 ｜ 仓 古 儿 龙 冬 ｜ 仓 古 儿 龙 冬 ｜ 仓 冬 ｜ 0 古 儿 龙 冬 ｜ 仓 冬 不 ｜ 冬 仓 0 ｜

## 二、基本动作

### （一）脚位

（1）正步——双腿并拢，脚尖对准前方。

（2）八字步——双脚跟靠，脚尖分开成八字形。

（3）踏步——脚为主力腿直立，脚尖外开，另一脚交叉在后，用脚掌踏地。

（4）丁字步——双腿直立，一脚跟紧靠在另一脚心窝处，成丁字形。

（5）弓箭步——脚向身体前方迈出一大步，膝部成弓形。

### （二）手位

（1）体旁位——双臂置于身体两侧，手心朝下。

（2）斜上位——双臂在体旁位的基础上上扬45°，手心朝上。

（3）头上位——双臂向上，手心相对。

（4）斜下位——双臂在体旁位的基础上向下45°。

（5）体前位——双臂在体旁位的基础上前伸90°。

(6) 斜前下位——在体前位的基础上向下45°。
(7) 斜后位——双臂向后伸45°。

### （三）手巾拿法

(1) 握巾——四指和拇指各在手巾的一面，握住手巾的一角。
(2) 单指贴边握巾——在握巾的基础上食指伸直贴于手巾或指向中心。
(3) 抓手巾角——用五指抓住手巾角。

### （四）扇子握法

(1) 二指别扇——大、小指别在扇的边上，其余三指贴住反面的扇骨。
(2) 二指捏扇——拇指和食指捏住扇边。
(3) 握扇——全把握扇，拇指握住正面扇骨，其余四指抓住反面的扇骨。

### （五）手巾花动作

(1) 里绕花——单指贴边握巾，手心朝上，由手指带动由外向里快速转腕一圈，呈手心向下再压腕。转腕时速度要快，压腕时速度要慢，不要架肘，动作要连贯。

(2) 里片花——手握巾抬于胸前，手心朝上，向里盘腕，先抬小臂再扣腕，从小臂下掏出，继续转腕一圈呈手心朝上。动作时，手绢甩出呈片状，两肘随之上下起伏。

(3) 外片花——单指贴边握巾，动作时与里片花相反。

(4) 碎绕花——握巾角于胸前位，以手腕带动由外向里连续绕手巾，称里碎绕花；由里向外绕称外碎绕花；在扬手位做称上平碎绕花，在展翅位做称下平碎绕花，绕的花要平。要求：手臂要放松，但不能随之摇动，绕巾越碎越好，一般一拍绕两次。

(5) 小五花——全把握巾，双手胸前交叉，右手在上，掌心向下，左手在下，掌心向上，右手向里，左手向外划成手心相对，手腕相靠，再继续划成翻掌成准备姿态。要求：两手腕始终不分开，右手如里片花，左手如外片花，手巾花要圆，肘部随动，但不可架起。

(6) 单臂花——在单臂位的基础上4拍完成。1-2一手叉腰，一手握手巾抬于胸前一个绕花，经下弧线摆到体侧；3-4平抬于臂一个挽花。可重复进行。动作时手臂自然摆动，体侧不能高于肩。

(7) 双臂花——双手握巾，在双臂位的基础上完成。首先经下弧线摆向左侧，右手置于胸前，左手体侧作一个挽花，双手再经下弧线摆到右侧，动作同前。

(8) 交替花——双手交替做单臂花。

(9) 体侧花——双手握巾，抬至体旁位一个挽花，慢压手腕至体旁位。动作时，挽花要干净利索并在重拍挽花，重拍下压并有韧劲。

(10) 盖分花——正步，双手自然位全把握巾。预备半拍，左脚起前踢步，双手同时向旁撩起至双扬位里挽花。1拍，左脚落地半蹲，双手同时盖至胸前架肘，掌心向前，向左扭身，眼看8方向，后半拍右脚落地半蹲，双手外挽花向上分掌，同时向右扭身，眼看2方向。2拍，右脚落地半蹲，双手落于体旁位，手心向上。

(11) 十字花——正步，全把握巾，脚做后踢步。预备半拍，左脚起后踢，双手经下弧线至胸前位。1拍，左脚落地双手交叉于胸前里挽花，向右摆身，眼看8方向。后半

拍，右脚后踢，双手经下弧线至体旁位。2拍，右脚落地，双手里挽花。要求：动作要向上立，也可与前踢步结合。第2拍时，如一手在双扬位，一手在体旁位，称斜十字花。

（12）展翅花——正步，双手全把握巾于体旁位。预备半拍，左脚后踢，双手抬至扁担位里挽花，向左拧对8方向。1拍，左脚落地，双手压腕至体旁位。后半拍起动作相反。要求：手臂要直，落下时要有往下夹的感觉。

### （六）扇花动作

（1）圆花扇——三指拿扇（大拇指、食指、中指），扇口向上，扇面向右，需要像圆球一样，手要松弛，肘下垂。

（2）碎抖扇——二指别扇，用手的力量将扇的左右抖动，手在各个位置做。

（3）倒8字摆扇——二指捏扇，1拍，外扇角走下弧线至左旁，扇口向上，扇面向里。后半拍外扇角经前走下弧线至右旁，扇口向下，在右旁下走成反8字。2拍，转腕成扇口上。

（4）合开扇——合扇于自然位，1拍，打开扇成胸前握扇。2拍，由小臂带动走下弧线撩至头上花位，立即将扇合上，成掌心向上，扇口向左，合扇、开扇的动作要干脆。

（5）硬扭扇——二指别扇，掌心向下，强拍时向里扭成掌心向上，弱拍时还原。动作强调里扭，还原要轻，还可以屈肘于胸前位做扭扇，先掌心向下，扇口对前。

### （七）步伐动作

（1）前踢步——正步位站立，空拍，动力脚向正前方踢出，同时主力腿稍屈膝；正拍，动力脚落地，靠近主力脚，两腿同时稍屈膝。左、右交替进行。动作时要出脚快，落地稳。

（2）后踢步——正步位站立，空拍，动力脚掌有力地向后踢抬，主力腿稍屈膝；正拍，动力脚落地正步位，同时双膝挺直。左、右交替进行。动作时膝部的屈伸脆而艮，动力脚出脚快，落脚稳。

（3）跳踢步——一脚向后踢起，经轻跳换一脚踢起，落地屈膝。左、右脚交替进行，动作时要轻巧活泼，后踢绷脚背上，上身略前倾。前跳踢步，一脚向前踢出。经轻跳换脚踢起，上身略后仰，要求同后踢步。

（4）走场步——正步位准备，双手背后。一脚勾脚向前上步，脚跟先着地，再依次到脚掌，另一脚相同。

（5）旁踢步——正步。预备半拍，右腿微屈，左脚掌内侧经擦地向左后方踢出。一拍左腿收回成正步直立。左右交替进行。要求：踢步要快，擦地要有力，踢出不要太高，离地即可，胯部要有小的左右摆动。

（6）十字步——正步。1拍左脚迈向右前方，2拍右脚越过左脚迈向前方，3拍左脚撤向左后方，4拍右脚撤向后方。

（7）别步——八字步。1拍右脚向右迈出为重心，上身左摆。2拍左脚交叉上步成右踏步，上身右摆。左别步与此相反。要求：动作要和屈伸结合，也可加后踢步。向前做时

要走成横八字。

（8）前跳踢步——八字步。一腿提起落地的同时，另一腿小跨腿，上身稍后仰。1拍完成，左右交替进行。动作要轻快，要有摆身，多用于后退。

（9）后跳踢步——八字步。一腿向后提起微蹲的同时，另一腿后踢步，上身前倾，1拍完成，左右交替进行。要求：上身始终在前倾的姿态上做摆身，小腿要有踢臀部的感觉。

（10）前后跳踢步——右踢步。1拍左腿提起落地微蹲的同时，右腿后踢步。2拍右腿落地微蹲的同时，绷左脚向前踢15°，上身后仰。要求：要有前脚赶后脚、后脚赶前脚的感觉。

## 三、动作短句

### （一）上下、前后动律，压脚跟

压脚跟做法：正步位站立，脚跟略抬，快速压下，在切分节奏上做此动作。动作时要求起得低，压得快，稳中带俏。

上下动律做法：由腰带动上身上下扭动，右侧上，左侧下，交替变换。动作幅度不能太大，要小巧干脆。动作的发力点在腰上，要保持基本体态。

前后动律做法：由腰带动上身的一侧向前，另一侧向后，前后交替变换。动作要求同上下动律，即前后扭身。

节奏：中速，四个八拍。

准备：正步站，双手自然位，最后一拍挽花叉腰。

①-8：1-7上下动律，一拍一次压脚跟，8-双手斜下位挽花停顿。

②-8：1-7前后动律，压脚跟，手在斜下位动，8-双手挽花叉腰。

③-④：同①-②动作。

### （二）单臂花、双臂花与前踢步

节奏：稍快，四个八拍。

准备：面对1方向正步站立，双手自然下垂。

①-8：1-2左脚前踢，右手胸前挽花，左手叉腰；3-4右脚前踢，左手胸前挽花；5-8加快一倍节奏，反复1-4动作四步。

②-8：右脚起，做①-8的相反动作，且两脚按横八字位置向前迈出，步子不可太大。

③-8：前踢步节奏做法同①-8，双手改为双臂花，踢左脚，双手向左侧挽花。

④-8：反复③-8的动作。

### （三）单臂花、双臂花与后踢步

节奏：稍快，四个八拍。

准备：面对1方向，小八字步站立，双手自然下垂。

①-8：1-2左脚后踢，右手胸前挽花，左手叉腰；3-4右脚后踢，左手体侧挽花；5-8反复1-4动作。

②-8：1-2 左脚后踢，双手左侧双臂花，3-4 右脚后踢，右侧双臂花；5-8 反复 1-4 动作。

③-8：做①-8 的相反动作。

④-8：做②-8 的相反动作。

### （四）体侧花、后跳踢步

节奏：稍快，两个八拍。

准备：身体向 3 方向，头拧向 1 方向，上身稍前倾，双手体旁位。

①-8：1 拍一步后跳踢步，同时双手体侧（右手前）连续挽花八个。

②-8：身体转向 7 方向，双手体（左手前）做①-8 的相反动作。

### （五）走场步，双手胸前挽花

准备：4 方向站立，双手自然下垂。

走场步，双手胸前交替挽花。面对 6 方向、8 方向、2 方向、4 方向走一个大圆圈。动作时上身略向圈内倾，脚下步子细碎、利索，手巾花快速灵巧。

### （六）一鼓亮相

准备：正步位站立，双手自然下垂。4 拍完成。

1-左手头上右手体侧挽花，同时右脚轻跳，左脚后踢；2-做 1 的相反动作；3-4 左手盖右手，右手掏出提至体旁位，左手按胯旁，同时，右脚踏步，立掌，左脚经后踏到右脚前点地。

## 第三节 东北秧歌舞蹈组合

### 一、前踢步和后踢步组合

#### 1. 音乐

月牙五更

1=G 2/4

中板

东北民歌

(3·2 35 7 6 | 5 356 | 5 - ) | 3 3 5 6 | 3 - | 2·3 5 6 |

3·5 3 2 1 6 | 3 2 1 | 2 - | 3 3 5 6 | 3 - | 2·3 5 6 |

```
3.5 3 2 1 6 | 3  2  1 | 2 7  6 | 0 5  3 2 | 3 2 1 2 | 1 — ‖

‖: 3 6 3 3 3 | 2 7  6 | 3 6 3 3 3 | 2 7  6 | 1 1 6 1 6 1 | 2  2  3 |

5  5  6 | 3.5 3 2 1 6 | 3.2 3 5 7 6 | 5 | 3 5 6 1 | 5 — :‖
```

## 2. 动作说明

准备拍双手持巾，体对 1 方向。

①－8：左脚起，左右脚交替四次前踢步，双臂花四次。

②－4：左脚向 5 方向撤步同时转身右手大臂盖花一次，右脚 3 方向迈步，身体转向 1 方向，左手大臂盖花一次。

5－8：压脚跟两次，双手叉腰摆身两次。

③－8：同②－8 动作。

④－8：同①－8 动作。

⑤－8：同②－8 动作，身体面对 5 方向做两次，共四次两拍一次。

⑥－8：左起两次前踢步，两次压脚跟，双手叉腰四次摆身。

⑦－8：同⑥－8 动作。

⑧－8：同⑦－8 动作。

⑨－8：四次后踢步，双臂小燕展翅四次。

⑩－8：自左转一周后踢步八次，双手叉腰摆身。

⑪－8：同⑨－8 动作。

⑫－8：做⑩－8 的反面动作。

⑬－8：原地后踢步八次，双手叉腰摆身。

⑭－8：左脚起，左右脚交替向 6 方向前提踢步四次，右手单臂花四次。

⑮－8：左脚上步前后移重心四次，双臂花四次。

⑯－8：做⑭－8 的反面动作。

⑰－8：做⑮－8 的反面动作。

⑱－2：左脚向斜后 6 方向撤步，双手展翅花位挽花一次，右手大臂绕花一次，一拍一次手上动作。

3－4：做⑱－2 的反面动作。

5－8：同⑱－4 动作。

⑲－8：左脚 2 方向上步成小踏步，双手胸前交叉挽花一次，右手头上，左手体旁绕花亮相，保持姿态小碎步下场。

## 3. 重点、难点

（1）前踢步出脚急，落脚稳，慢移重心，双膝微颤，脚离地时注意保持脚的自然

形态。

（2）后踢步膝部的屈伸短促而有弹性，后踢快而小，收回稳而有力，上身前倾，胯上提。

（3）手巾花与两种踢步的屈伸要协调一致，突出特点。

## 二、挽花动律组合

1. 音乐

2. 动作说明

准备：正步位站立，双手自然下垂。

① - 8：1 - 右手挽花后叉腰，2 - 左手挽花后叉腰，3 - 8 上下动律（压脚跟）六次。

② - 8：1 - 右手挽花体侧下压，2 - 左手挽花体侧下压，3 - 8 前后动律（拧身）六次。

③ - 8：1 - 拧身向 2 方向，双手体侧挽花，2 - 拧身向 8 方向，双手胸前挽花，3 - 4 反复 1 - 2 动作，5 - 8 做 1 - 4 的相反动作。

④ - 8：右手单臂花。1 - 上身拧向 8 方向右手胸前花，2 - 上身拧向 2 方向右手体侧花，3 - 4 右手体侧花反复三个，5 - 8 做 1 - 4 的相反动作。

⑤ - 8：1 - 右脚向右轻跳，左脚在后踏步，双手体侧打开，2 - 前踢左脚双手胸前花，3 - 8 画圆动律六次。

⑥ - 8：相反方向做 5 - 8 的动作。

⑦ - 8：面向 8 方向，1 - 2 上右脚，左脚后踏步，双手体侧挽花，3 - 4 上下动律，5 - 8 面向 2 方向做 1 - 4 的相反动作。

⑧ - 8：1 - 2 向左旁轻跳，右脚在后的踏步蹲，右手高托按掌双手挽花，3 - 4 连续三个挽花，5 - 6 向右轻跳踏步直立，左手体侧，右手胸前挽花，7 - 8 连续三个挽花。

⑨ - 8：1 - 4 向后退步双手胸前连续挽花，5 - 8 双分手一个后闪腰，双手经交叉向旁

打开，向右轻跳踏步蹲，"冷扑虎"亮相结束。

### 3. 重点、难点

里挽花以指带腕，慢起快压绕，压腕翘指，掌心向前，起动先于节奏，"Da"拍完成挑绕，正拍下压。

## 三、片花组合

### 1. 音乐

我爱你，塞北的雪

刘锡津 曲

$1=$♭$B$  $\frac{4}{4}$

中板

### 2. 动作说明

准备：8拍，身体对2方向，脚站正步。

①－2：右手胸前里片花两次，左拧身体向1方向。

3－4：做①－2的反面动作。

5：身体对2方向，双腿半蹲含胸低头，双手头上外片花一次。

6－8：慢慢站起，双手外片花三次，从头上打开落至平开位，仰视2方向。

②－4：做①－4的反面动作。

5－8：左拧身对1方向，快半蹲慢站起，双手外片花四次，于身体左侧由下经前向上画立圆，落至右手胸前、左手平开，视线随双手至2方向斜上。

③－4：右起走两步右转一圈对一方向，左手背后，右手体旁斜下外片花四次。

5－6：右起撤两步成正步，双手里片花。

7－8：双腿蹲、起一次，双手里片花。

④－8：快半蹲。慢慢站起，双手外片花八次，于体前向右侧画立圆至左上方，视线随手移动。

⑤－2：撤右脚踏步，右手斜上、左手胸前外片花两次。

3－4：做⑤－2 的反面动作。

5：右脚旁迈一步为重心，左手大交替花。

6：移重心至左脚，右脚内倒双膝靠拢，右手大双臂花落至肩前，左手上托。

7－8：保持舞姿不动。

⑥－8：重复⑤－8 的动作。

⑦－⑧：十字步，外片花。

⑨－4：双腿经半蹲站起，左脚重心，右脚旁点地，双手外片花四次至左上方。

5－8：做⑨－4 的反面动作。

⑩－2：上左脚成踏步半蹲，双手经小五花至左扶鬓式。

3－4：上右脚左转身至 5 方向，左手上托，右手贴体则下推。

5－8：左转身对 1 方向，上左脚踏步半蹲，双手胸前里片花相靠，再经双绕花回肩前推开至平开位。

### 3. 重点、难点

片花的节奏，Da 拍完成挑片巾；动作的连贯性。

## 四、跳踢步组合

### 1. 音乐

## 2. 动作说明

准备：在台右侧，左脚踏步，双手持巾。

①-8：左脚起后跳踢步，一拍一下，双手于体旁位外片花进场，身体扭向1方向。

②-8：同上动作，方向相反。

③-4：后跳踢步向前，双手交替花。

5-8：前跳踢步向后，双手头上里外挽花。

④-4：后踢步向前走，双手交替花。

5-8：后跳踢步左转一圈，双手里外挽花。

⑤-4：左脚前点地步伸出，1-2双手摊巾；3-4左手于身后，右手与体前。

5-8：同上，动作相反。

⑥-4：左右各做一次大双臂花。

5-8：5-6拍右脚前踏步左转一圈，同时双手小五花；7-8拍双手于体旁位挽花。

⑦-4：Da拍迈左脚起旁跳踢步共两拍，双手碎绕花。3拍右脚8方向踏，左手上双臂花，4拍落左脚，移重心。

5-8：同上，动作相反。

⑧-8：同⑦-8动作。

⑨-4：左起原地踮步，双手身前摆巾。

5-8：后跳踢步左转一圈，双手同上摆巾。

⑩-8：同上，动作相反。

接三鼓：吸腿小翻身，上步磕跪，摊手大双臂花亮相。

## 3. 重点、难点

跳踢步的轻快；手脚的配合；节奏的把握。

## 五、小蹉步组合

**1. 音乐**

<center>小蹉步组合</center>

<center>邓建明 曲</center>

$\frac{4}{4}$

$\dot{5}$ - - $\underline{3\,2}$ | $\dot{1}$ - - - | $\dot{2}$ - - $\underline{7\,6}$ | $5$ - - - | $6\cdot\underline{5}\ 6\ \dot{1}$ |

$\dot{2}\ 5\ 4\ 3$ | $\dot{2}$ - - - | $\dot{2}$ - - $\dot{3}$ | $\dot{3}$ - - $\underline{\dot{2}\,3}$ | $7$ - - - |

$7\ \underline{5\,3}\ \underline{3\,2}\ 7$ | $6$ - - - | $\dot{2}$ - - $\dot{2}$ | $\dot{2}\ 7\ 6\ 3$ | $5$ - - - |

$5$ - - - | $\frac{2}{4}$ 快板 $0\ 5\ 6$ | $\underline{5\,6\,5\,3}\ 5\ 5$ | $0\ 5\ 6$ |

$\underline{5\,6\,5\,3}\ 5\ 5$ | $\underline{5\,6\,5\,3}\ 5\ 5$ | $\underline{5\,6\,5\,3}\ 5\ 5$ | $\underline{\dot{1}\,\dot{2}\,\dot{1}\,6}\ \dot{1}\ \dot{1}$ | $\underline{\dot{1}\,\dot{2}\,\dot{1}\,6}\ \dot{1}\ \dot{1}$ |

$\dot{2}\cdot\underline{\dot{2}}\ \dot{2}\ \dot{2}$ | $\dot{2}\cdot\underline{1}\ \underline{2\,3}$ | $\dot{5}\cdot\underline{\dot{5}}\ \dot{5}\ \dot{5}$ | $5\ 0$ ‖ 中速 $5\ 5\ 3\ 2$ | $3\ 6\ 1$ |

$2\ 2\ 7\ 6$ | $\underline{5\,6\,7\,6}\ 5$ | $6\ 6$ | $5\ 6\ 5\ 3$ | $2\cdot\ 3$ | $\underline{2\,3\,2\,1}\ 2$ |

$3\cdot\underline{5}\ 2\ 3$ | $5$ - | $6\ 5\ 3\ 2$ | $1\cdot\ 7$ | $6\ 5\ 3$ | $2\ 2\ 7\ 6$ |

$5\cdot\ 6$ | $\underline{5\,6\,7\,6}\ 5$ | $5\ 5\ 3\ 2$ | $\underline{3\,5\,6}\ 1$ | $0\ 6\ 5\ 3$ | $2\ \underline{2\,1}\ \underline{6\,1\,2}$ |

$0\ 3\ 2\ 3$ | $5\ \underline{5\,3}\ 2\ 7$ | $\underline{6\,5}\ \underline{5\,7\,6}$ | $\underline{5\,6\,7\,6}\ 5$ | $0\ 2\ 7\ 6$ | $5\cdot\underline{6}\ 5\ 5$ |

$0\ 6\ 5\ 3$ | $2\cdot\underline{1}\ \underline{6\,1\,2}$ | $0\ 3\ 2\ 3$ | $5\ 5\ 2\ 7$ | $\underline{6\,5}\ \underline{5\,7\,6}$ | $\underline{5\,6\,7\,6}\ 5$ ‖

**2. 动作说明**

准备拍双手持巾，体对 1 方向。

①-4：左脚起左右各一次小蹉步斜下位双手挽花，头分别看8方向、2方向。

5-8：重复①-4动作。

②-4：左脚用前脚掌向左上步，第二拍压脚跟，同时，左腿曲膝，右腿抬起25°，双手向头上位撩手，体对8方向，反面重复动作。

5-8：左脚轻跳曲膝，右脚前点地，双手在体前双晃手，后两拍摆身两次。

③-8：左脚立半脚尖走，第2拍压脚跟，双手斜下位挽花两拍一次，左右交替共做四次。

④-4：左脚后退，双手在体前交叉挽花身体偏左，右脚后退时，双手头上位上扬身体偏右。

5-8：重复④-4动作。

⑤-8：左脚向1方向上步，压脚跟，右手体前左手体后，围身体碎绕花，两拍一次，左右交替共四次。后两次向7方向和5方向做。

⑥-2：左脚向3方向上步半蹲，双手围腰，眼看1方向。

3-4：自右向左转一周，体对2方向，双手围腰碎绕花。

5-8：前两拍双手摊手左脚后抬起25°，后两拍，右手肩前左手头上，左脚上步，同时两次摆身。

⑦-8：左脚向7方向小蹉步，同时，右手体前向7方向，左手体后向3方向挽花，背向1方向，两拍一次动作，交替四次。

⑧-4：反面动作同⑦-8动作两次。

5-8：左脚3方向上步转一周身体对2方向，后两拍双手经头上位交叉挽花到右手头上，左手体旁，先迈右脚，再上左脚成左踏步。

⑨-4：右转身右脚重心左旁吸腿，双手碎绕花右手下，左手上，体对7方向，头看1方向。两拍完成，后两拍反面动作同上。

5-8：右脚向5方向退步，掏手向头上抛手绢。

⑩-2：左脚6方向撤步右脚虚点地，左手头上右手肩前挽花。

3-4：左转身，右脚向4方向撤步，同上的相反动作。

5-8：右脚前点地，手在斜下位摆身。

⑪-8：左右脚交替向7方向迈步，双手第一拍体旁，第二拍胸前，共四次。

⑫-8：下场动作，半蹲体前交替花，半脚尖头上交替花，交替进行。

⑬-8：同⑫-8动作。

⑭-8：两斜排出场动作，两排动作交替，动作同⑫-8。

⑮-8：同⑭-8动作。

⑯-8：前后串拍，蹲、立交替进行，动作同上。

⑰-8：同⑯-8动作。

⑱-8：小碎步，双手片花变位到四排。

⑲-4：半蹲向7方向两拍双手体前滚花，第3、4拍蹉步。

5-8：反面动作同⑲-4。

⑳-4：向7方向两步双手头上滚花，最后一拍停。

5-8：反面动作同⑳-4。

㉑－8：左右脚交替后踢步，双手斜下位片花。

㉒－8：前四拍同㉑－8动作，后四拍脚下后踢步，双手体前指尖轻搭，摆身。

叫鼓：五鼓。

①－4：1拍正步位半蹲，双手斜下位摊手；2拍站直，双手头上位挽花。3、4拍不动。

5－8：5、6拍左转身，斜下位挽花。7、8拍不动。

②－4：半蹲向3方向交替迈步，双手体前滚花。

5：右脚向2方向上步，左脚跟上，双分手右手体前些下位，左手体后斜上位。

6：左脚向6方向撤步，右脚成小踏步，双手画上弧线挽花，右手肩前，左手头上。

7－8：右转身，左脚向6方向上步，6方向摊左手，右脚向左脚前上步，同时右手在头上挽花，最后一拍，左手收回肩前挽花，亮相，头向1方向。

### 3. 重点、难点

（1）小蹉步：1拍左脚向前轻跳，右脚跟上，重心在左；2拍右脚旁踢，膝盖在两拍内都有屈伸。

（2）脚下步伐干净、利落，手脚协调一致。

（3）挽花、滚花、碎绕花动作准确，突出特点。

## 六、鼓相、大场组合

### 1. 音乐

**柳 青 娘**

民间乐曲

$1=G \ \frac{2}{4}$

接一鼓一遍音乐　接三鼓两遍音乐　　　接‖：五鼓：‖

### 2. 动作说明

准备：分成两组。体对1方向，于台后两侧候场。

①-④：左脚起走场步交替花，两侧同时出场，成一横排。接着走二龙吐须队形于台两侧成两个圆圈。

⑤-8：走场步交替花四次，向圆圈中心集中，右起跳踢步四次，双手肩上撑巾。

⑥-8：走场步交替花走二龙吐须队形成三横排。

⑦-⑨：体对 1 方向，走场步交替花前行八次，后退八次，十字花两次。

⑩-8：前排蹲后两排站立，右踏步，双手体前斜下里外绕花八次。

一鼓：闪身一鼓接指相。

①-④：交替花走场步走二龙吐须队形成两竖排于台两侧。

⑤-8：动作不变，向右自转一圈。

接三鼓：跺脚三鼓。

①-8：走场步交替花向台中成三排，向前走。

②-8：走场步交替花向后退成两排。

③-8：动作不变，两排互转一圈。

④-8：顿步，里外绕花斜下两次，斜上两次。

⑤-8：左脚上步成踏步，扶鬓式。

接五鼓。

**3. 重点、难点**

各鼓相的层次处理；动作干净利落，步法灵活自如、热烈火爆。

## 七、大场组合

**1. 音乐**

### 反 磨 房

民间乐曲

$1=F$ $\frac{2}{4}$

中板

(1. 6 1 2 | 3. 5 3 6 | 1 3 2 3 1 | 6 - ) | 6. 5 3 7 |

6 - | 6. 5 3 7 | 6 - | 1 7 6 5 | 1 7 6 5 | 1 7 6 5 |

3 5 2 3 | 0 5 3 5 | 6. 1 5 3 | 2 3 1 2 | 0 6 1 2 | 3. 5 3 6 |

1 3 2 3 1 | 6. | 5 6 | 1. 6 1 2 | 3. 5 3 6 | 1 3 2 3 1 |

6 - | 1. 6 1 2 | 3. 5 3 6 | 1 3 2 3 1 | 6 - ‖

## 2. 动作说明

准备：8拍，体对1方向，双叉腰右前踏步蹲，前四拍不动，后四拍左起上下动律四次。

①－8：右起小交替花八次，慢慢站起，最后两拍左起后撤两步，转至体对8方向。

②－4：走场步小交替花四次，对8方向行进。

5－6：上左脚并步，右手盖左手，穿左转身至4方向。

7－8：右起提脚缠花两次。

③－4：左起走场步小交替花四次，对4方向行进。

5－6：左起上两步并步，左手旁、右手前摔巾，再左转身对1方向双手绕花至右腋下下捅花。

④－6：左起走场步小交替花六次对7方向行进，身右拧对1方向。

7－8：体对2方向上左脚原地跳踢步两次，左手头上、右手胸前里外绕花。

⑤－6：走场步小交替花六次，对2方向行进。

7－8：上左脚踮脚，右手大交替花，撤左脚俯身左手胸前小交替花。

⑥－6：走场步小交替花六次，向左走弧线至5方向。

7：对6方向勾左脚前抬，双手胸前小五花，仰身。

8：左转身对1方向上左脚踏步半蹲，双手平开位绕花。

## 3. 重点、难点

走场步膝部松弛，后面的腿脚腕略勾，落地膝部略加控制，形成不明显的带有衬劲的动感特点；步伐可大可小，主要与交替花配合。

## 八、大姑娘美

### 1. 音乐

青 纱 帐

$1=D$ $\frac{2}{4}$

中板 佚 名 曲

(0 X 0 X |0 X 0 X |0 X 0 X |0 X 0 X) ‖: 0 1 6 5 | 3. 5 6 1 |

6 5 3 2 | 1 - :‖ 0 6 1 2 | 3. 5 | 7 6 | 6 5 3 |

0 1 6 3 | 2 2 | 2 2 | 2 2 | 1. 2 3 5 | 0 2 3 7 6 |

5 3 5 6 1 | 1 3 5 3 2 | 1 1 2 6 | 1 1 ‖: 0 3 5 6 5 | 3 5 3 5 6 5 |

0 5 3 2 | 2 1. | 0 1 6 5 | 3. 5 6 2 | 0 2 7 6 | 5. 6 |

**2. 动作说明**

准备：体对 1 方向，正步站，双手下垂持巾。

①-4：左起碾顿步肩上交替搭巾四次。

5：上左脚成正步半蹲，左手肩上打巾，右手胸前交替花一次。

6：直膝，左脚后勾踢，右手斜下甩巾，体对 8 方向，看 1 方向。

7-8：左起顿踢步两次，左手不动，右手体侧前后摆巾，同时左转一圈。

②-8：同①。

③-4：左起十字步，前两拍腋下掸巾两次，后两拍直身家肩上交替搭巾。

5-8：体对 2 方向，左脚前探伸，左手肩上搭巾，右手从右划向左绕花。

④-8：起身，左起小顿步八次，双手里外绕花，从体侧斜下慢抬至斜上，视线随手。

⑤-2：原地小顿步两次，双手头上里外绕花。

3-4：上左脚，右脚碾顿步一次成踏步拧身体对 8 方向，右手下捅花至体旁，同时左手里外绕花于右肩前，目视 2 方向。

5-6：舞姿不变。

7-8：体对 6 方向右起顿步两次，右手不动，左手前后摆动。

⑥-8：重复⑤7-8动作三次，最后两拍左转 2 方向。

⑦-8：右起顿步八次，双手垂于体前左右摆动，前四拍体对 3 方向，后四拍体对 1 方向，目视 2 方向。

⑧-5：体对 8 方向，目视 2 方向，右起顿步五次向右横走，右手绕至头上，左手里绕夹肘收于腰间，双手交替进行。

6-8：前两拍收右脚并步转至 3 方向站正步，双晃手经下弧线至头上绕花，落于左肩前，左拧身目视 1 方向。

⑨-2：第一拍左脚后踢步一次，第二拍不动。

3-4：第一拍右脚后撤成踏步半蹲，双手下分至头上绕花，第二拍不动。

5-8：体对 2 方向，前两拍左手叉腰，右手大交替花横摊平开，后两拍上下动律两次。

⑩-8：左起顿步八次，双手体前左右摆动，对 2 方向进四次，左转身对 6 方向行进四次。

⑪-8：左转身对 2 方向上左脚踏步半蹲，左手从旁至上托，右手手心向上端于胸前，慢拧身对 8 方向。

⑫-4：双手平开绕花，拧身对 1 方向，看 7 方向。

5-8：左转身对7方向左起前后蹭步四次，右左手交替花腰间夹肘前捅花。

⑬-4：左起颤顿步四次，肩上交替花搭巾。

5-8：左起颤顿步四次，砍绕花两次。

⑭-2：颤顿步砍绕花两次。

3-6：前两拍对1方向上步成正步半蹲，双手经砍手收至右腋下。

7-8：双晃绕花后踢步，双手向下右斜下甩出。

⑮-3：左转身对7方向，左起顿步三次向左横走，双手体旁前后摆动，目视1方向。

4：撤右脚踏步半蹲，左手摆至体前，右手体旁后斜下。

5-6：右转手对5方向，左起顿步两次，双手绕至肩前架肘。

7-8：右转身对7方向顿步两次，右左手体前下甩巾。

⑯-2：体对8方向，左起顿步两次，双手绕花。

3-4：第一拍半蹲右手体前，左手体后，第二拍直膝，左勾脚后踢，双手旁掸至体旁斜下位。

5-8：同1-4。

⑰-4：左起顿步两次，第三拍并步半蹲，交替肩上搭巾三次，第四拍直膝同时右脚后踢，右手向前甩巾。

5-8：同上的反面动作。

⑱-4：左前踏步半蹲，左手平开，右手胸前，第四拍双手胸前小五花，左转身一圈对1方向。

5-8：双手向旁平摊开。

一鼓：跺脚一鼓。

**3. 重点、难点**

各种手巾花的完成要干净利落，突出稳、浪、颤的特点，表现大姑娘的泼辣、俏皮的人物形象。

# 第二单元　胶州秧歌

## 单元介绍

本单元主要介绍了胶州秧歌舞蹈的风格、韵律、基本体态、步法、手位，以及由浅入深的代表性组合，系统地讲述了胶州秧歌舞蹈的民族特点、训练特点。

## 知识目标

了解胶州秧歌舞蹈的风格、韵律，基本训练和基本组合。

## 能力目标

掌握胶州秧歌舞蹈的组合内容，深入体会基本体态和动律特点。

## 第一节　概　述

胶州秧歌，又称"地秧歌"，流行于胶州湾一带的农村，跟海阳秧歌、鼓子秧歌一起被誉为山东三大秧歌。相传在宋明时期，有赵、马两户人家在胶州湾一带定居，他们运用唱民间小调加舞蹈的艺术形式，挨家挨户地进行表演，来维持生计，这便形成了胶州秧歌的雏形。后来又经过艺人们不断地加工完善，至清朝中期，胶州秧歌已初步形成一套比较固定的表演形式和音乐曲牌。胶州秧歌，以女性表演最具特色。胶州秧歌女性有三种人物，即翠花、扇女和小嫚，这三个角色的年龄、性格不同，在其各自的舞蹈动态中得到充分体现。翠花身体活动自如，两臂摆动幅度较大，动作舒展、泼辣，显得开朗大方；扇女手中的扇子上下翻飞，体态轻盈如春风拂柳，婀娜多姿；小嫚两臂架肘，如彩蝶飞舞，给人活泼俏丽的动感。

胶州秧歌是流传于山东胶县一带的民间广场歌舞，俗称"跑秧歌"，以胶州县城附近东小屯、南旺、后屯等村最为盛行，是深受当地群众喜爱的歌舞形式。民间有这样的谚语："听见秧歌唱，手中活茬放一放；看见秧歌扭，拼着老命瞅一瞅。"胶州秧歌已有一百多年的历史，早在20世纪20年代至30年代，就有组班训练的形式，俗称"安锅"，严格挑选周边村落的孩子集中训练，请行家教动作、教唱腔、学跑场，并成立秧歌班子排练剧

目,在春节至清明节之间到各地演出。这种从选才到训练再到演出的一系列完整的人才培养方式是胶州秧歌特有的。

胶州秧歌是舞和戏相结合的表演形式,通常由"跑场"和"小戏"两部分组成。角色有鼓子和翠花(中老年男、女形象)、棒槌和扇女(青年男、女形象)、小嫚(小姑娘形象)五科,并分别持棒槌、折扇、绸巾、团扇等道具表演。表演一开始首先是"跑场引人",即在几通锣鼓招呼观众后,跑秧歌大场,由鼓子带队从两边交叉跑出。以传统的摆队、十字梅、四门斗、绳子头等场面来营造气氛。过场中还不时有男角的翻扑、扭逗技巧和女角的对舞来吸引观众,非常热闹。随后是"膏药客打诨",即由戏班负责人扮演的膏药客,手持撑开的伞进场,即兴编词,说些插科打诨的话引人发笑,调节气氛。接下来就是"乡土小戏",这些传统的农村秧歌戏运用了当地的民歌小调和唱腔,语言通俗风趣,表演中既有舞蹈又有技巧,如《拉磨》《顶灯》《打灶火》《双拐》等剧目都颇受欢迎。

随着胶州秧歌的不断丰富,尤其是20世纪50年代,经过专业舞蹈工作者对其舞蹈素材进行吸收、提炼和加工之后,现在人们在舞台上看到的主要是集中翠花、扇女、小嫚三个不同年龄、不同性格的角色特点的女子舞蹈,她们都既舒展大方,又热情灵巧,既有独特的舞姿动律,又有极强的表演性,并且已成为山东一百多种歌舞样式中的"三大秧歌"之一。

胶州秧歌以前表演时踩矮跷,这种跷板是一种带有假小脚型的鞋,穿上后只能用前脚掌着地,裤子也只露出小脚,这样可用来模拟缠足妇女的步态。因此,当时的胶州秧歌有着"抬重、落轻、走飘,活动起来扭断腰"的独特风韵。随着妇女的解放,矮跷也被舍弃,但其动律特征仍被保留了下来。今天在丁字拧步、丁字三步、小嫚扭等许多动作中,都能看到当时被缠足的妇女脚步不稳、腰间晃动、两手乱抓的影子。胶州秧歌的基本体态特点是明显的"三道弯",即由脚掌、脚跟的碾动,带动腰和上身各部位的扭动而形成颈、腰、膝三个部位的弯曲和变化,以脚拧、腰扭、小臂绕横八字、手推、翻腕形成有机配合的整体,因而常用"三弯,九动,十八态"来形容胶州秧歌的外部运动特征。

现在的胶州秧歌不仅吸收西方现代舞中的动作术语,还从中借鉴了空间的多重、音乐的创新等。胶州秧歌已经不仅仅是山东地区的地方舞种了,它经历了长时间的改革、发展与创新,现在成了一种具有自己个性的舞蹈。现代胶州秧歌改变了动作的单一性和重复性。一个动作,不再按照以往的习惯那样,多遍重复,不再在舞台一方向做四次,转到舞台六方向再做四次,而是一个动作最多重复两次便开始转做其他动作。如果动作需要多次重复,那么必然会有所变化,或者是加入对比性动作,或者是对所使用的基本动作进行方向、力度、幅度上的调整,使动作呈现出多种状态的变形,打破传统胶州秧歌舞蹈动作变化的"可预见性",让舞蹈动作出人意料又不失原形。

现在的胶州秧歌动态的风格特点"抻、韧、碾、拧、扭",既有民族气息,又不乏西方舞蹈文化的渗入,它脱俗求雅,焕发出现代气息。舞蹈艺术的社会地位提高,使观众对舞蹈艺术的认识加深,让他们不再局限于追求传统的舞蹈形式,这就为舞蹈家们发展和创新民间舞蹈提供了强大的动力。很多舞蹈家们在扎根于本民族文化这块深厚土壤基础上,努力寻求中西方舞蹈文化的结合点,不断尝试着以西方文化的观念,现代舞的思维方式和

方法来读解中国传统舞蹈文化，舞蹈家们在舞蹈创作领域思维更活跃，观念更新，呈现出了多元文化格局。胶州秧歌的发展在保留原有的风格和特色基础上，还需要更多的人为它的发展创新作出不懈的努力。

## 第二节　胶州秧歌舞蹈训练

### 一、胶州秧歌舞蹈的基本特点

#### （一）胶州秧歌舞蹈的体态特点

胶州秧歌是以独树一帜的"三弯，九动，十八态"风格体态的舞蹈动作。如做胶州代表性的"丁字三步和倒丁字步碾步"动作时，颈、腰、膝三个部位在适当的弯曲中变化；头、胸、胯、大臂、小臂、手、腿、膝、脚这九个部位在同一时间内各自朝同方向作持续的弧线运动；这九个部位的左右两侧又有各自不同的运动方向和轨迹，形成了胶州秧歌"三弯、九动、十八态"的外部运动特征，形成了具有韧性与曲线美的"三道弯"外在形态，动作细腻迷人，柔美流畅，注重形体传情，着重刻画人物内在心态。再如舞蹈动作"小扭"，俗称"扭断腰"，虽然该动作节奏快、变化多，但脚和膝部都要强调拧、碾的过程，腰部要随之而扭动，每一拍都形成"三道弯"的体态。在我国民间舞蹈中，"三道弯"的体态也不乏少见，但它既不同于动作平稳、柔弱无骨的傣族舞的"三道弯"，也区别于轻巧玲珑、潇洒利落的安徽花鼓灯的"三道弯"。胶州秧歌以其特有的动作特征，体现了胶州特有的经济文化风貌和人民的独特性格。

#### （二）胶州秧歌舞蹈动律特点

胶州秧歌动律特点，可概括为"抻、韧、碾、拧、扭"五大特点。"抻"是起动或达到极点空间时动作形态的瞬间持续，而表现出一种力的延伸感。"韧"是在流动的动作变形中，表现出的一种力的性格，是通过小臂的绕8字，手推翻腕的有机配合，训练了身体上下的协调性和内在控制身体的能力，给人以不间断的力的延伸美感。"拧"是指以腰为轴，向外拧转形成的"三道弯"体态。脚下的"拧"作为动作的发力点，使胶州秧歌形体线条弯曲柔和，舞蹈动作轻柔，但不失劲健挺秀、奔放洒脱。"碾"是在形成或移动重心的过程中，膝盖被推动，反射在脚部的旋转力上。胶州秧歌的一举一动、一招一式都在一个"扭"字上，所谓"扭"是动力脚脚掌和脚跟的碾动做运动的支点，从而波及腰和上身各部位的扭动而形成的，形成流动中"三道弯"曲线特征，也和原来舞蹈踩矮跷有直接关系。

#### （三）胶州秧歌舞蹈的音乐节奏特点

"快发力，慢延伸"，构成胶州秧歌的节奏特点。舞蹈动作表现在力的发射不等量和不平均，如推扇、丁字拧步和抻的过程速度较慢，占音乐四分之三拍。由于运动节奏的轻重缓急与长短不一，从而使呼吸的运用具有吸气短、快、轻，呼气稳、缓、沉的特点。胶州秧歌的此种独特的呼吸法，对于抒情性舞蹈以及塑造女性的性格有其独到之处，表现出新的生命沐浴在阳光下的悠然自得的陶醉情绪。

## 二、基本动作

### （一）脚形、脚位

脚位：

（1）正步。

（2）正丁字位。

（3）倒丁字位。

（4）踏步位。

### （二）手形、手位

手形——左手握巾，右手握扇。

手位：

（1）横8字扇位——左手持巾叉腰，右手合扇于体旁位，扇柄对2方向。

（2）胯旁转扇位——右脚重心，左脚踏步站立，左手持巾屈肘于肩上，右手开扇于右胯前。

（3）胸前抱扇位——双手屈肘于胸前，左手持巾，右手开扇，扇口朝上。

（4）头上撇扇位——正步半脚尖，左手体旁位持巾，右手开扇于头上。

### （三）上肢动作

**1. 横8字扇**

准备：左手握巾，右手握笔式合扇。

Da拍右小臂旁于右肋前，手心朝下，肘架起，左手心朝上向旁抬，略低，1-右小臂经上弧线，手心向上，左小臂从后向前画半圈变手心朝下弯于左肋前，肘架起；2-左右手交换做第1拍动作；3-4重复1-2动作。

**2. 竖8字扇**

准备：左手握巾，右手握笔式合扇。

Da拍右手抬起，小臂弯于右肩前，手心朝下，左手心朝上，向后抬起，上身左拧，1-右手小臂带手心朝上向前伸出，画下弧线经胯旁向后抬，左手小臂向里折经上弧线到左肩前，手心朝下，上身右拧；2-左右手交换做第1拍动作；3-4重复1-2动作。

**3. 上推扇胯旁转扇**

准备：右手握扇，左手握巾。

Da拍双臂快速经旁抬，收到胸前，略夹肘，1-2右扇经右脸颊旁推到头上，左手经左肩向旁推出；3-4右手手心向上落到右胯旁，手腕先向外转扇，左小臂弯到左肩前，手腕外旋在肩上划一圈，双手先慢旋后快转，后半圈在最后半拍上瞬间完成，右肩上提。

**4. 胯旁转扇遮羞横拉扇**

准备：右手握扇，左手握巾。

Da拍左手经旁抬至头上，右手腕外旋，略架肘，手心向上至右胯旁，1-2右手腕先向内后向外转扇，左肋上提；Da拍双手经旁快速收到胸前位，扇口对左，3-4大臂不动，手巾和扇子带动向两旁推出，手心向前。

### 5. 里外滚扇

准备：右手合扇倒握扇，左手捏巾。

Da 拍双手在右胯前，左手手心朝下，右手手心朝上，1-2 右拇指向外翻滚，右手经前至头上，右手心向上，左手伸出，身体略右转；3-4 右手其他四指向里翻滚，落到右胯旁，左手巾搭在右肩上，身体略左转。

### 6. 大撇扇胸前抱扇

准备：右手撇扇拿扇，左手捏巾。

1-2 右手经前抬到头上撇扇，手心向前，左手向旁伸出；3-4 右手腕外旋落至右肋前握扇，左手巾搭在右肩上。

## （四）步伐

### 1. 丁字拧步进

准备：正步位双膝略屈。

Da 拍双膝略向 2 方向拧，同时，左脚抬到右脚踝内侧，1-右脚跟抬起，左脚跟落右脚尖前，用右脚掌推左脚跟，双膝拧向 8 方向；2-左脚尖对 8 方向，全脚落地，右脚在后，脚掌点地；3-4 右脚做反向动作。

训练要求：脚上强调脚掌向前推脚跟，拧动时要有控制，并配合腰肋的扭动，左脚进时，腰向左转，左肋上提，右脚进时相反。

### 2. 丁字拧步退

准备：正步位双膝略屈。

Da 拍左脚向右脚跟后略抬起，1-左脚掌在右脚跟后点地，右脚掌离地，用右脚跟推左脚掌，双膝拧向 8 方向；2-左脚跟落地成倒丁字步；3-4 右脚做反向动作。

训练要求：同丁字拧步进相同，脚上强调脚跟向后推脚掌。

### 3. 倒丁字碾步

准备：正步位。

1-双膝靠拢略右转，左脚向前探出，脚尖对 2 方向，成倒丁字位，右脚跟抬起，重心移至左脚；2-双膝靠拢略左转，右脚向前探出，脚尖对 8 方向，成倒丁字位，左脚跟抬起，重心移至右脚。

训练要求：碾动时，动力脚不要提胯，略离地即可，主力脚胯向上提，脚掌向下踩。

### 4. 丁字三步

准备：正步位，对 1 方向。

Da 拍双膝拧向 2 方向，右脚略向左脚后撤一步，脚掌撑地，同时左脚抬至右脚踝内侧，脚尖对 3 方向，身体转向 2 方向，1-身体转向 1 方向，左脚外侧着地，双膝向左拧，右脚在旁略离地；2-右脚内侧着地成正步，双膝向右拧，双脚一起向右滚碾成左脚内侧，右脚外侧着地；3-左脚略右脚后撤一步，脚掌撑地，右脚抬至左脚内侧，身体转向 8 方向，双膝向 8 方向拧；4-6 做 1-3 的反向动作。

训练要求：第 1、2 拍，膝随脚跟滚动左右拧，保持略屈，膝不要有上下动律，第 3 拍脚掌撑地，脚跟立起，体现重抬轻落，并要有方向变化，整个动作配合腰肋的扭动。

## 三、动作短句

### （一）由向旁、后移重心与逆时针转扇组成

节奏：中速，八拍完成。

准备：左脚吸起，双手胸前，手心朝外，右手倒握扇。

1-2 左脚向旁迈一步，右腿半蹲，上身左拧对 7 方向，向后靠，双手先向前再向旁推出，Da 拍重心移到左脚，上身拧回 1 方向；3-4 右脚向左后迈一步，重心在右脚，右手在旁，左小臂弯到左肩前，手心向上，向后划弧线到旁，上身往 6 方向靠，Da 拍 重心移到左脚；5-6 左手不变，右手在 2 方向略低位，手腕带向里（逆时针）转扇成倒握扇，手心朝里，上身略向 2 方向前倾；7-8 右脚并成正步，双手胸前对 1 方向。

### （二）由丁字三步与小嫚扭组成

节奏：快速，六拍完成。

准备：正步位，左手握巾，右手握扇。

Da 拍右脚向左脚后撤一步，脚掌撑地，左脚抬至右脚踝内侧，上身与膝拧向 2 方向，左手抬至 8 方向略下方，右手在右肋前，肘起，右肋上提，左旁腰略后拧 1-3 脚下做丁字三步，双手做横八字扇，第 1 拍身对 1 方向，左肋上提，右旁腰略下压；第 2 拍与第 1 拍相反；第 3 拍身体转向 8 方向，左肋上提，右旁腰略后拧；4-6 做 1-3 动作的反向动作（该动作为"丁字三步小嫚扭"）。

### （三）由丁字拧进步与斜上推扇、平推扇组成

节奏：中速，八拍完成。

准备：正步位，左手握巾，右手握扇。

Da 拍双手收到胸前，夹肘，扇口朝左，1-2 左脚丁字拧步进，斜上推扇；3-4 右手对 2 方向，画下弧线，左手画上弧线，身体慢慢右转；5-6 右手收到左肩前，右手到右胯旁，双膝略屈，身对 4 方向，头看 6 方向，Da 拍右手胯旁转扇，双手收到胸前，开始向左转；7-8 转到对 2 方向，右手向 2 方向平推扇，左手向 6 方向推，上身略前倾。

### （四）由胯旁转扇与推扇组成

节奏：中速，八拍完成。

准备：正步位，面对 5 方向，握扇握巾。

1- 右脚向 7 方向迈一步，双膝略屈，胯旁转扇，Da 拍双手收到胸前；2- 左脚向 8 方向退一步，半蹲，右脚对 4 方向伸直点地，右手向 4 方向上方推扇，扇口对胸，左手向 8 方向下方推出，上身后仰；3- 重心移到右脚，半蹲，左手收到左肩前，右手收到右胯旁，胯旁转扇，Da 拍双手收到胸前；4- 左脚向 4 方向迈，落右脚前交叉，双手从左肩往 8 方向斜上方推，扇口对左肩，上身略右倾，左肋上提；5- 右脚向 3 方向迈一步，半蹲，左脚左肩前，右手胯旁转扇，Da 拍双手收到胸前；6- 左脚踏右脚后，对 8 方向双手胸前向上向前划，扇口对胸；7-8 踏步半蹲，双手从下抬到左手左肩，右手胯旁。

### （五）由并步跳与胯旁转扇组成

节奏：中速，八拍完成。

准备：正步位，握巾握扇。

Da 拍左脚略屈，右脚向前伸直离地，左手在左胯旁，右手在右胯旁，略架肘，1-右脚向前一个并腿跳，双手动作相同做胯旁转扇，转到胸前位；2-右脚向前迈一步，双手向上推，扇口对里；3-4 重复 1 的动作；5-8 左转 180°，半脚尖向后退，左手起向后摇臂。

### （六）由丁字拧步进与上推扇、胯旁推扇组成

节奏：中速，八拍完成。

准备：正步位，握巾握扇。

Da 拍双手经旁收到胸前，夹肘，扇口对左，1-左脚丁字拧步进，上推扇；2-右脚向旁一步，略屈，胯旁转扇，Da 拍双手收胸前；3-左脚向左迈一步，成旁弓前步，双手向旁推，扇口对左；4-重心移到右脚略蹲，胯旁转扇，Da 拍双手收到胸前；5-左脚向右后交叉迈一步，双手向左旁推扇，扇口朝上；6-右脚向右迈一步，略屈，胯旁转扇，Da 拍双手收胸前；7-8 左脚向前迈一步，双手向上推扇，扇口对里。

### （七）由丁字拧步与八字扇组成

准备：正步位，握笔或持扇，双手背手位。

①-8：1-2 左脚丁字拧步进，左手不动，右手绕横 8 字扇的前半个向外；3-4 丁字拧步重心后移至右脚，右手绕 8 字扇的后半个向里；5-8 做 1-4 动作两遍。

②-8：做前一个八拍的反向动作，左脚先退，右手绕八字，最后一拍右手开扇。

③-8：左脚起向前丁字拧步八个，双手绕横 8 字。

④-8：丁字拧步退八个，双手绕中 8 字。

### （八）由倒丁字碾步与里外滚扇组成

准备：正步位，合扇倒握扇。

①-8：1-2 左脚向前倒丁字碾步进，左手体旁，右手头上外滚扇；3-4 右脚向前倒丁字碾步进，左手搭右肩，右手里外滚扇到右胯前；5-8 做 1-4 动作两次。

②-8：左脚起到丁字碾步八个左转一周，双手里外滚扇。

## 第三节　胶州秧歌舞蹈组合

### 一、正丁字拧步组合

**1. 音乐**

走　亲　戚

$1=C$ $\frac{2}{4}$

中板

山东惠民民歌

($\underline{6}$ $\underline{2}$　$\underline{7}$ $\underline{6}$　｜ $\underline{5}$　　$\underline{5}$ ) ‖: $\underline{2}$ $\underline{21}$　$\underline{2}$ $\underline{35}$ ｜ $\underline{5}$　$\underline{5}$　｜ $\underline{6}$　$\underline{1}$ $\underline{1}$　｜ $\underline{6}$ $\underline{1}$　$2$　-　｜

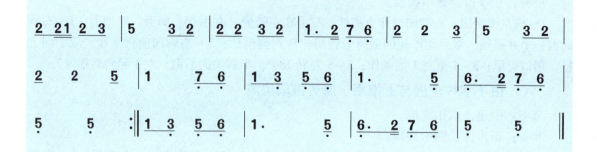

**2. 动作说明**

准备：4拍，体对1方向，站小八字位，双手背于身后。最后一拍撇左脚呈"三道弯"体态。

①－8：右起正丁字拧步四拍一次做两次，最后一拍右脚后撤呈"三道弯"体态。

②－8：左起正丁字拧步两次。

③－④：左起十字正丁字拧步两次。

⑤－8：左起正丁字拧步前行四步，双臂手背朝上旁抬，指尖上扬，最后一拍右脚在前原地往回拧。

⑥－8：正丁字拧步后退四步，双手慢收至叉腰手。

⑦－4：体对8方向右起正丁字拧步前行两步，双臂指尖上翘旁抬。

5－8：左起正丁字拧步退两步，双手渐背于身后。

⑧－8：体对2方向重复⑦动作。

⑨－4：体对1方向，右起正丁字拧步前行两步。

5－8：左脚后退一步，最后两拍右、左脚各原地拧一步。

**3. 重点、难点**

（1）拧步要注意重心的转换，在动力脚拧动的同时，主力腿将重心渐推至动力腿；要求步法有"拧、碾、押、韧"劲。

（2）拧步中的"三道弯"体态是自下而上形成的，即由脚的拧动，促使膝部的转动，带动腰的扭动。

## 二、正丁字拧步综合训练组合（在希望的田野上）

**1. 音乐**

### 在希望的田野上

$1=\flat B$

中板

施光南 曲

( 5 6 5 3  5 | 5 6 5 3  5 | 5 6 5 3  5 5 | 3 4 3 2  3 | 2 3 2 1  2 3 5 | 1  | 1 )

## 2. 动作说明

准备：12拍，体对5方向，站正步位，右手三指夹合扇，左手持手巾。最后四拍撤右脚，左脚转至对1方向，双手背后，呈"三道弯"体态。

①－7：左起正丁字步拧步前行四步，双手指尖上翘旁抬平肩。

8：右脚在前原地拧回。

②－6：右脚正丁字步，双手左前慢横8字绕扇半次。

7－8：右转体对5方向，上左脚搭右肩前，第2拍撤右脚拧步半蹲，右手五指握合扇，手心朝前垂于体前。

③－6：左转体对5方向，上左脚正丁字步双手横8字绕扇一次，最后2拍原地拧回。

7－8：右转体对1方向撤右脚拧步，双手经胸前交叉打开至两旁。

④－4：保持舞姿不变。

5－8：保持舞姿，左起正丁字拧步前行两步。

⑤－4：上左脚慢正丁字拧步，右手开扇做横8字绕扇，左手背后。

5－6：原地拧回呈"三道弯"体态，双手横8字绕扇一次。

7－8：原地左前正丁字拧步，上撤扇至头上，左手平开。

⑥－4：保持舞姿不动。

5 – 6：上右脚滚步一次。

7 – 8：撤左脚呈"三道弯"体态，身体从 7 方向拧回至 1 方向，双手从斜下位向旁拉开。

⑦ – 4：俯身正丁字拧步四步横 8 字绕扇，对 7 方向行进。

5 – 8：左转对 3 方向，正丁字拧步仰身横 8 字绕扇两次。

⑧ – 8：撤右脚，"三道弯"体态对 1 方向，双手胸前抱扇横拉开。

⑨ – 8：正丁字拧步八步横 8 字绕扇，对 1 方向行进。

⑩ – 2：左起后撤两步，"三道弯"体态胸前抱扇。

3：保持舞姿不动。

4：深蹲，埋头至扇后。

5 – 8：慢起身，扇不动，仰视 2 方向。

⑪ – 4：正丁字拧步四步横 8 字绕扇两次，对 2 方向行进。

5 – 8：重复⑪ – 4 动作，向后退走。

⑫ – 3：继续退走，做撒扇下、上下各一次，至右手于体前下垂，左手搭右肩。

4：保持舞姿不动。

5 – 8：撤右脚右转身对 1 方向横拉扇至两旁。

⑬ – 2：（突慢）上右脚正丁字拧步横 8 字绕扇。

3 – 4：上左脚成正步横 8 字绕扇。

5 – 6：左起撤两步，抱扇于胸前。

7 – 8：原地正丁字拧步大撒扇一次。

9 – 10：保持舞姿不动。

11 – 12：左起撤两步，缠头接扣扇下拉，"三道弯"体态仰视 2 方向亮相。

**3. 重点、难点**

自始至终强调自下而上形成的"三道弯"体态。

## 三、原地提拧步组合

**1. 音乐**

### 胶州秧歌曲（一）

$1 = C$ $\frac{2}{4}$

王俊武 曲

慢板

(3 56 2761 | 5 — ) | 2 2 5 | 5 32 1 | 2 5 1761 | 2 — |

2 2 5 | 3532 1 | 6 2 726 | 5 — | 1 5 1 | 2 65 3 |

5 35 1761 | 2 — | 2 23 5. 3 | 2765 6 | 3 56 2761 | 5 — ‖

### 2. 动作说明

准备：4拍，体对1方向，左撤步，"三道弯"体态，右手五指扣扇，左手持手巾，双手背于身后。

①－4：右起正丁字拧步一次。

5－8：右起提拧步一次。

②－4：右起丁字三步一次。

5－8：左起提拧步一次。

③－4：上左脚并步，右手扣压扇，左手提于左肩前。

5－8：右起提拧步一次。

④－8：重复③－8动作。

### 3. 重点、难点

步法强调"抬重落轻"。

做扣压扇下压时，右手紧贴体右侧直线下压。

## 四、提拧步8字绕扇、拨扇组合

### 1. 音乐

**泰山颂（片段）**

$1=\flat B$  $\frac{2}{4}$

苗　晶、金　西曲

慢板

(3 56 2̇7676 | 5  -  ) | 3̇. 5 7̇2̇6̇ | 5̇.  3̇ | 6̇5̇6̇ 1̇ 76 | 2̇  - |

3̇  5̇. 3̇ | 2̇ 7̇2̇ 6 | 3 56 2̇7676 | 5  - | 1̇.  2̇3̇ | 7 6̇1̇ 5356 |

5̇. 3̇6̇ 56̇ | 3̇  - | 6 3̇5̇ 2̇ 03̇ | 7 2̇7̇ 6 01̇ | 3̇5̇3̇5̇ 2̇7676 | 5  - ‖

### 2. 动作说明

准备：4拍，体对1方向，右撤步，"三道弯"体态，右手五指握扇，左手持手巾，双手背于身后。

①－4：原位左提拧步横8字绕扇两次。

5－8：对7方向左脚落地为重心，拨扇一次。

②－4：右脚踏一步，上左脚向右自转一圈，体对2方向扣扇大掖步。

5－8：左起提拧步两次。

③－4：体对1方向，提拧步下拨扇两次。

5－8：体对7方向，提拧步上拨扇，脚落地成右踏步半蹲。

④－2：体对8方向，左起提拧步横8字绕扇一次。

3－4：撤左脚，"三道弯"体态，右手做半个横8字绕扇至右手垂于斜下方、左手在肩前。

5－8：体对2方向，做④－4的反面动作。

### 3. 重点、难点

拨扇经左肩前，然后用扇尖带动抛上弧线至身右后。抛出要有点，延伸要有线，形成有点有线，点线结合。

## 五、提拧步综合训练组合

### 1. 音乐

**沂蒙山小调**

$1=\flat B$  $\frac{3}{4}$

稍慢（第3、4遍中板）

山东民歌

(1. 2 7 6 | 5 3 5 6 7 6 | 5 - - ) ‖: 2 5 3 2 | 3 5 3 2 1 |

2 - | 2 5 2 | 3 5 3 2 1 6 | 1 - - | 1 3 2 3 |

（反复四遍）

5 2 7 6 5 | 6 - - | 1. 2 7 6 | 5 3 5 6 7 6 | 5 - - :‖

### 2. 动作说明

准备：9拍，六人分两组，每组三人，均右手五指扣扇，左手持手巾。一组从台右侧出场，体对3方向，碎步后退，铲扇，二组从台左侧出场，体对7方向，动作同一组，六人退成一横排。

①－4：全体同时对6方向起泛儿，左提拧步扣压扇，脚落地成对5方向。

5－6：上右脚并步，重心移至右脚。

7－9：快一倍重复①－6动作。

②－3：体对3方向左脚撤步铲扇。

4－6：全体右转身，六人分三对，每对右边一人转至3方向，左边一人转至7方向，均做左大掖步托扣扇，右边人形成前排，左边人为后排。

7－9：前排体对1方向、后排体对5方向左起提拧步扣压扇。

③－6：每对体相对提拧步扣压扇两次，逆时针互绕换位。

7－9：全体对1方向提拧步扣压扇。

④－4：体对2方向提拧步拨扇。

5－7：左提拧步横8字绕扇。

8-9：右脚后撤呈"三道弯"体态，横 8 字绕扇一次。

⑤-4：体对 1 方向右起正丁字拧步，合扇双背手。

5-9：原地右起提拧步两次。

⑥-6：提拧步，前排右脚先提，后排右脚先拧，前后排交错提、拧。

7-9：上左脚并右脚，打开扇接高 8 字绕扇。

⑦-4：体对 2 方向，左起提拧步扣压扇。

5-9：体对 8 方向，左起提拧步扣压扇。

⑧-4：体对 5 方向，左大掖步向右上方铲扇。

5-9：左腿提起，回身对 7 方向，双晃手接圆场步向左走弧线至体对 1 方向。

⑨-4：左提拧步拨扇两次。

5-9：左起丁字三步横 8 字绕扇一次。

⑩-9：做⑨-9 的反面动作。

⑪-4：左提拧步拨扇两次。

5-9：前排体对 7 方向，提拧步上拨扇，脚落地成右踏步半蹲，后排对 3 方向，动作同前排。

⑫-4：左大掖步托扣扇。

5-9：体对 1 方向，提拧步扣压扇。

⑬-9：反复做左腿的提拧步拨扇，第 1 拍前排提左腿，后排落左腿，形成前后排交错提落，第 6 拍前排左腿住不落，第 7 拍后排左腿不落，换重拍交错提落。

⑭-4：接做⑬-9 动作，第二拍前排左腿不落，形成最后两拍前后排左腿同时提落。

5-9：右起丁字三步横 8 字绕扇。

⑮-9：左起提拧步拨扇四次，走成横向三排的三角形。

⑯-3：体对 7 方向三排依次占一拍拨扇左踏步下蹲。

4-5：舞姿不动。

6-7：三排同时站起。

8：踏步下蹲拨扇。

9：开扇。

**3.** 重点、难点

提拧步的腿提起时，身体要形成"三道弯"体态。

# 第三单元　云南花灯舞蹈

## 单元介绍

本单元主要介绍了云南花灯舞蹈的风格、韵律、基本体态、步法、手位，以及由浅入深的代表性组合，系统地讲述了云南花灯舞蹈的民族特点、训练特点。

## 知识目标

了解云南花灯舞蹈的风格、韵律，基本训练和基本组合。

## 能力目标

掌握云南花灯舞蹈的组合内容，深入体会基本体态和动律特点。

## 第一节　概　　述

云南花灯是流传在云南汉族地区的民间舞蹈，它是云南地方戏曲花灯剧中的重要组成部分，又具有相对的独立性，凡有花灯的地方就有花灯舞蹈，盛行于玉溪、嵩明、姚安、罗平、建水、蒙自等地。在每逢年节、出会的歌舞活动中，这些民间歌舞不断吸收当地人的劳动生活及舞蹈动作，甚至也吸收了附近少数民族的歌舞，逐渐形成了具有云南人民审美特征的云南花灯舞蹈。其风格是自然淳朴、舒展明快、载歌载舞。多属民间小调的花灯音乐赋予了花灯多种动律，决定了花灯舞蹈的风格。

从明朝军民屯田时期传唱至今，云南花灯舞蹈已经跨越了近 600 年的历史。当地人将辛亥革命之前的云南花灯称为老灯，有两种艺术形式：一种是歌舞；一种是戏剧情节很简单的歌舞小戏。后来，云南花灯舞蹈开始发生变化，从唱本、善书里取材，改编了许多大本戏，引进了若干新曲调，并吸收滇剧的一些表演程式和京剧的剧目，吸收它们的表演手法及服装、化妆，用花灯曲调演唱，形成灯夹戏，使云南花灯在戏剧化上迈进了一步，当时人们称其为新灯。中华人民共和国成立后，云南花灯舞蹈发展成以演出现代戏为主的歌、舞、剧相结合的戏曲剧种。

云南花灯舞蹈在发展演变的过程中，各地的花灯都与当地的民间音乐相结合，有的还

吸收了少数民族（如彝族、白族）的音乐，根据不同地区音乐的差别，形成了不同的花灯艺术派别，如昆明花灯、玉溪花灯、嵩明花灯、弥渡花灯、楚雄花灯、姚安花灯、建水花灯、罗平花灯等。为丰富和发展花灯音乐，各地的花灯逐步打破了地区的界限，互相吸收，从总体说，它们彼此大同小异，基本特色相似，但它们各有自己的特点。

  云南花灯舞蹈最主要的动律是"崴"，俗称"不崴不成灯"。崴是以躯干为主要运动部位，通过胯部的左右摆动，向上延伸到腰、肋，产生相同或相反的随之悠摆，在不断移动和摆动中形成独特的动感特征和别致的体态美。这一律动是从农民在崎岖的山路、田埂上行走的步态中提炼出来的。在舞蹈中虽没有交叉和拧扭等复杂的舞姿，也没有高超的技巧，但在平衡的摆动中却产生了十分流畅自然的美感特征。女性舞蹈区别于热情火爆的东北秧歌和婀娜俏丽的花鼓灯，表现出内秀、淡雅、悠然荡漾，具有南国的清秀风格和恬静的心理特征，男性舞蹈呈现出松弛洒脱的美。此外，云南花灯舞蹈丰富的扇花也是舞蹈的重要特征，70余种丰繁复杂的扇花招式，成了区别于其他汉族民间舞的另一个主要标志。扇花与步法的配合，其节奏、律动、音乐和情感特点等，显现了云南花灯舞蹈特有的审美形式和纯朴、自然、优雅、洒脱的风格。

## 第二节　云南花灯舞蹈训练

### 一、云南花灯舞蹈基本特点

#### （一）云南花灯舞蹈体态特点

  "花灯越崴越喜欢，手帕扇子团团转"，就是对花灯舞蹈的真实写照。云南花灯舞蹈体态特点是身体都要伸延向上，保持着"S"形的左右摆动，形成云南花灯舞蹈别致的优美体态。

#### （二）云南花灯舞蹈动律特点

  云南花灯舞蹈基本的崴动律主要是腰、肋、胯三部分在松弛的状态下，依次左右横移或上下摆动的运动形式，其中以小崴、正崴、反崴最具典型代表性。男性以反崴为主，女性以小崴为主。各种摆动体现了云南花灯不同的风格：小崴悠然荡漾，反崴热情奔放，正崴优雅洒脱，跳蹉崴活泼跳荡。每一种崴在动势、幅度、方位、形态上都有着不同的特征。

  小崴：崴中最基本的动律。它是双膝在自然略屈的基础上，一膝靠向另一膝移动重心，带动胯向上划一个小的上弧线而形成的，节奏较快，胯部鼓动较明显，常用于流动的走场中。

  正崴：动律与小崴相反。它是经过一个下弧线，即主力腿弯曲，动力腿在落地移重心的同时强调从下向上的动力，并形成胯、腰、肋三部分一顺的弓背向上鼓动。音乐多用于中板，具有优美明快的特点。

  反崴：主要是上身的平行横移，突出在横移中腰肋和胯的相反方向以及延长到上下肢拉长的流动中所产生的"三道弯"。迈步时，主力腿弯曲，在短促的时间内变换重心而产

生一种潇洒自如的风格。

### （三）云南花灯舞蹈音乐节奏特点

云南花灯舞蹈以五声调式的乐曲为主，音乐的调式多为徵调式和羽调式。音乐结构短小，多为上下句或四个乐句组成的单乐段。音乐的节奏鲜明，流动性较强，乐句之间很少有较大的停顿，多从"板"上起句，在"眼"上落句。节拍多为2/4或4/4，速度一般为中速或小快板，情绪明快，活泼潇洒，旋律优美。

云南花灯舞蹈伴奏乐器中的胡琴、月琴、三弦、笛子、鼓、铃等近似江南丝竹的乐器，后来又增加了琵琶、扬琴等民族乐器，配合锣、镲等打击乐器后，增添了活泼的气氛，音乐和歌舞融为一体，使花灯舞蹈的风韵更为浓郁。

## 二、基本动作

### （一）脚形、脚位

脚形、脚位：正步位，踏步位，小八字位。

### （二）手形、手位

手形：左手用拇指、食指、中指三指捏巾，右手持扇。

持扇方法：握扇、捏扇、扣扇、合扇。

手位：体旁扇位——左手体旁持巾，右手开扇于体旁。

胸前扇位——左手体旁持扇，右手开扇于胸前。

耳旁扇位——左手持巾于头上，右手持扇于左手下处。

头上扇位——左手体旁位持巾，右手持扇于头上。

### （三）上肢动作

**1. 团扇（结合小崴动律，即为小崴团扇）**

准备：左手捏巾，右手四指捏扇。

1-右手在胸前，手腕带动扇子向里、向下再向外绕一周，左手摆到体旁斜下方；2-右手动作同上，左手摆到腹前的位置。

重点：团扇手腕要放松，两手随腰胯自然摆动，不能主动摆。

**2. 放扇（结合小崴动律，即为小崴放扇）**

准备：左手捏巾，右手四指捏扇。

1-2 两个团扇；3-手背朝上，扇头对右侧腹前，扇尾对外，扇口对左，左手体旁；4-大拇指向外，无名指向里，翻滚扇子到右胯前，握扇手，左手到腹前飘（此拍动作为放扇）。

重点：放扇时动作要与动律一致、连贯，做到轻、飘。

**3. 别扇（结合小崴动律，即为小崴别扇）**

准备：左手捏巾，右手四指捏扇。

1-2 两个团扇；3-右手提腕带动小臂，沿身体上抬到右肩旁，扇子一边自然落收，左手体旁。Da拍右手压腕，带动小臂原路下压；4-右肘在右侧向上兜，腕向前折开扇，

左手腹前。

重点：别扇时，手腕的提压用力不能太猛，要有控制，扇子被动地合开产生一种悠悠的感觉。

**4. 摆扇（结合反崴动律，则为反崴摆扇）**

准备：左手捏巾，体旁下垂，右手四指捏扇在头上，扇口对上，扇面对旁，手心向左。

1－双手一起向左摆，右手腕带动，手心向上，左手到体旁；2－双手一起向右摆，右手腕带动，手心向下，左手到腹前。

重点：手腕与胯形成相反力量，胯向外延伸，手臂拉长，扇子有随风飘动之感。

**5. 扣飘扇（结合正崴动律，则为正崴扣飘扇）**

准备：左手捏巾，右手扣扇。

1－左手到体旁斜下方，右手提腕腹前，Da 拍双手压腕还原；2－身体左旋，双手提腕从右向左划，右手从体旁到腹前，左手从腹前到体旁；3－同动作 1 拍；4－双手右摆到左手腹前，右手体旁，手腕提压飘扇一次。

重点：手腕的提压要自然放松，与动律保持一致起伏。

**6. 扣扇耳旁绕花（结合正崴动律，则为正崴扣扇耳旁绕花）**

准备：左手捏巾，右手扣扇。

1－左手到体旁，右手扣扇到胸前位，Da 拍双手还原；2－左手到胸前，右手到体旁，Da 拍双手一起向左划至左手体旁，右手左耳旁；3－左手不动，右手耳旁外绕花，Da 双手还原；4－同动作 2－。

重点：手要随动律向上抻出，尽量拉长，Da 拍也随动律落到体旁，第 3 拍手腕绕的幅度要大。

## （四）步伐

**1. 十字步**

准备：正步位。

Da 拍右腿屈，左脚略抬，1－左脚脚掌向右脚的右斜前方上一步，右脚伸直抬脚跟，Da 拍左腿屈，右脚略抬；2－右脚脚掌向左脚的左斜前方上一步，左脚伸直抬脚跟，Da 拍右腿屈，左脚略抬；3－左脚掌向后迈一步，右脚伸直抬脚跟；4－右脚并脚正步，立半脚尖。

要点：脚下要有控制，连绵不断地起伏，突出强拍向上。

**2. 小崴走场步**

准备：左手捏巾，右手握笔式合扇，正步位。

1－双膝略屈，左脚向前迈一小步，双膝向左屈，胯向左，双手向左摆，左手旁低，右手腹前；2－右脚向前迈一小步，双膝向右屈，胯向右，双手右摆，左手腹前；3－8 重复 1－2 动作三遍。

要点：走场步伐小、快、稳，胯随膝摆，不要主动摆动，上身手臂要放松。

**3. 正崴扣扇**

准备：右手扣扇左手捏巾，双手体旁下垂。

Da 拍右腿屈，左腿略提，左手摆到左旁低位，右手略屈，1-左脚向前迈步蹬直，双脚立半脚尖，左胯、腰、肋向上提，头右倾，左手到体旁上方，右手到胸前，Da 拍左腿屈，右腿略提，双手原路返回；2-做1拍反向动作。

要点：脚下体现重抬轻落，强调不断向上，步伐之间不要停顿，用向上的延伸贯穿步伐。

**4. 反崴探步**

准备：右手扣扇左手捏巾，双手体旁下垂。

Da 拍右腿半蹲，左脚绷脚探出，胯向右，上身向左横移，左手体旁，右手胸前，1-左脚落地，重心移到前，上身和手还原，Da 拍左腿半蹲，右脚探出，做以上 Da 拍的反向动作；2-做1的反向动作。

要点：反崴时，腰与胯要有向相反的方向往外拉长之感，探步时，主力腿要向前蹬出，促使动力脚向前迈一步。

**5. 吸跳跕崴步**

准备：正步位，左手叉腰，右手握笔式合扇，搭右肩。

Da 拍右腿略屈，左腿原地小吸起，1-右脚原地跳跕一下，左脚不动；2-做反向动作。

要点：吸腿要快，每一步之间有短暂停顿，跳时脚跟控制抬起，做到轻、巧。

**6. 撩腿跳跕崴步**

准备：正步位，左手叉腰，右手握笔式合扇，搭右肩。

Da 拍右腿略屈，左腿原地小吸起，1-右脚跳跕一下，左腿向前撩出，上身右折屈；2-做反向动作。

要点：撩腿时小腿要放松。

## 三、动作短句

### （一）由交替大晃手与跳踏步组成

节奏：快板，八拍完成。

准备：正步，左手捏巾，右手握扇。

1-左脚向旁迈一步，右手从右旁向左画上弧线，同时翻腕左手旁低位；2-重心移到右脚，右手从下划到右旁低位，左手向右划，俗称"交替大晃手"；扩做1-2的动作加快一倍，双手交替向里划，后半拍重心右移时，右脚继续向左前交叉迈一步；4-左脚向旁迈一步，跳跕一下，右腿吸起；5-8做1-4的反向动作。

### （二）由月光花与原地小崴扣扇组成

节奏：中速，八拍完成。

准备：正步位，右手扣扇。

Da 拍重心移至右腿，左手抬旁低位，右手扣扇，提到右肩前，1-左脚向3方向前交叉略跳落地，同时双手向右晃手一圈；2-同上，右脚向3方向迈一步；3-左脚继续前交叉，左手经体旁向上抬至头上绕花，右手收背后，正崴动律，头右侧；4-右脚向3方向

迈一步，左手从旁落到胸前绕花，右手不变，以上两拍动作俗称"月光花"；5-6 重复 1-2 动作；7-8 正步半蹲，双手体旁扣扇，原地小崴二次。

### （三）由十字步正崴小崴铲扇等动作组成

节奏：中速，八拍完成。

准备：正步位，右手扣扇。

Da 拍左脚向 2 方向前交叉位踢出 25°，左手抬至旁低位，右手提腕到右肩前，1-左脚向 2 方向落，半脚尖着地，右脚向 2 方向抬起 45°，右手向 2 方向斜上方推出，左手小臂收到左肩前；2-右脚向 7 点前交叉落地，双手落到体旁；3-左脚并正步小崴，左手经旁低位落下，右手胯旁提肘，沿着胯向下伸，向旁抬到旁低位，该动作俗称"铲扇"；4-做 3-的反向动作；5-8 左脚起十字步正崴扣飘扇。

### （四）由反崴探步团扇与蹲步翻扇组成

节奏：中速，四拍完成。

准备：正步位，右手捏扇。

1-2 左脚起向前反崴探步，团扇；3-左脚并成正步半蹲，双手在腹前低位放扇，Da 拍双脚半脚尖立，左手抬到左旁，右手抬到头上翻扇；4-落正步半蹲，双手回到腹前放扇位。

## 第三节 云南花灯舞蹈组合

### 一、小崴组合

1. 音乐

小崴组合

$1=D \dfrac{2}{4}$                                                               记谱

(2.3 5 6 | 1 1 3 2 | 1 1 1 | 1 - ) | 1 6 5 3 2 3 | 5 5 6 | 1.2 3 6 |

1 - | 1.2 3 5 3 | 2 3 2 | 6 1 6 5 3 2 3 | 5 - | 1.2 3 | 2 3 1 |

3.5 6 1 | 5 5 3 | 2.3 5 1 | 6 5 3 2 | 1 1 2 1 | 1 - | 1 1 3 2 3 |

5 5 5 | 1 1 3 2 3 | 5 5 5 | 2.3 5 6 | 1 1 3 2 | 1 1 2 1 | 1 - :||

**2. 动作说明**

准备：左手持巾，右手握笔式合扇，正步体对 1 方向。

第一段：

①－8：原地小崴八次，双手随膝在旁低位和腹前位左右摆动。

②－8：同①最后一拍右手胸前开扇，扇口朝左。

③－4：小崴四次，第一拍左脚向前上一步，第二拍右脚上步并正步，后两拍原地。小崴四次，第一拍左脚向后退一步，第二拍右脚退并正步，后两拍原地。

④－8：同③－8。

⑤－8：左脚起左转一圈小崴八次，右手圆花扇。

⑥－8：左脚起右转一圈小崴八次，右手圆花扇。

第二段：

①－②：左脚起左转一周，分别对 7、5、3、1 四个方向做小崴别扇。

③－8：左脚起向左走，做两个小崴放扇，一次低位，一次高位。

④－8：同③－8，最后两拍左转一圈。

⑤－8：左脚起向右走，做两个小崴放扇，一次低位，一次高位。

⑥－8：继续做小崴放扇，最后两拍右转一圈。

结束 8 拍：1－4 小踏步左转一圈，双手旁平伸；左脚前点地，双手右前晃手至左耳旁。

**3. 重点、难点**

小崴时膝不发力，连续悠摆；熟练扇子的使用，强调动作连接的流畅性。上推扇时要慢，抻满音乐，胯旁转扇时要换得快，转得慢，转扇时，右手肘架起，扇面保持向上。

## 二、正崴组合

**1. 音乐**

### 正崴组合

记谱

中板

(5̲1̲ 3̲5̲ 2̲3̲ 5̲6̲ | 1 － ) | 5̲ 1 2̲ 5 | 3. 6̲ | 5̲ 3̲2̲ 1̲ 2̲3̲ |

2 － | 3̲ 3̲5̲ 1̲ 6̲5̲ | 6. 1̲ | 2̲ 2̲3̲5̲6̲ | 6̲5̲3̲. |

6̲ 3 | 5̲ 1̲ 6̲5̲ 6̲ | 2̲ 2̲3̲ 5̲ 6̲ | 3. | 1̲ 6̲ 1 |

5̲ 3 | 5̲ 6̲2̲ 1̲2̲6̲ | 5 － ‖ 结束句渐慢 6̲ 2̲ 1̲2̲6̲ | 5 － ‖

**2. 动作说明**

准备：正步，左手持巾，右手扣扇。

第一段：

①－8：左脚起正崴扣扇向前，两慢四快。

②－8：同①－8。

③－8：左脚起正崴飘扇向后退，四快两慢。

④－8：同③－8。

第二段：

①－8：1拍左脚踏上一步，同时右脚旁踢出，2拍右脚落下与左脚并步，1－2胸前铲扇一次；3－4原地小崴胯旁铲扇一次；5－6左起跳步双右晃手一次；7－8左右脚各迈一步，右手扣扇背身后，7左手从左下起摆巾至头上，8头上挽巾一次。

②－8：同①－8。

③－8：1－2左脚起向7方向正崴团扇两次；3－上左脚落重心双手上扬团扇；4－重心移至右脚，左脚勾脚双手上扬团扇，身体同时向1方向；5－8再做一遍。

④－8：左转身向3方向再做③－8。

结束：上左脚落重心，双手左晃手至右肩上。

**3. 重点、难点**

双臂始终顺着身体经下弧线向左右自然摆动；胯、腰、肋成弓形向上崴动，重拍在上。

**三、反崴组合**

**1. 音乐**

## 反崴组合

1=G 2/4　　　　　　　　　　　　　　　记谱

(6 56 1216 | 5. 6 5 ) | 1 12 6 5 | 5 23 5 | 5 61 6553 | 2231 2 |

5 5 | 6. 5 | 3 53 2 1 | 6 56 1216 | 5. 6 5 | 5 6 1. 6 |

5556 1. 6 | 5 5 6. 5 | 3 53 231 | 6 56 1216 | 5. 6 5 ‖

反复三遍

**2. 动作说明**

准备：正步，双手握笔式合扇。

第一段：

①-8：1-4原地反崴两次，脚不动，双手摆扇；5-6上左脚左转身面向5方向，7-8反崴一次。

②-8：做①的反面动作。

③-8：1-4左脚起反崴向前圆花扇，两慢三快；5-8向后再做一次。

④-4：左脚起反崴向前圆花扇，两慢三快，最后一拍开扇。

第二段：

①-8：1-4左起向8方向反崴两慢三快，双手圆花扇；5-8退后动作相同。

②-8：做①的反面动作。

③-8：左起反崴后退一拍一次，双手摆扇。

④-4：1-2原地反崴，3-4原地小崴右手胸前晃扇，右手成二指别扇。

第三段：

①-8：1-4左起反崴向前四次，头上摆扇；5-左脚起跳蹲下，6-8摆扇。

②-8：左转身左起面向5方向做①-8。

③-8：左转身左起面向1方向反崴十字步两次，头上摆扇。

④-4：1-2左脚起跳，右脚踏步半蹲，右手送扇，3-4起身。

**3. 重点、难点**

上身平行横移，迈步要经支撑腿的弯曲，在较短的时间内要变重心，强调横移的上身及上下肢动作抻到极限。

## 四、跳踮步组合

**1. 音乐**

跳踮步组合

$1=D\ \dfrac{2}{4}$  记谱

反复四遍

**2. 动作说明**

准备：左手持巾叉腰，右手合扇扛肩上。

第一段：

①-8：原地左右跳踮步各一次，手不动。

②-④：同①-8。

⑤-8：面向7方向跳踮步，左右两次。

⑥-8：面向3方向跳踮步，左右两次。

⑦-8：向右转一圈，一跳一踮。

⑧-8：同上。

第二段：

①-8：右起向右跳踮步，一拍一次。

②-8：1-4同上；5-6右脚迈，双晃手；7-左脚跳；8-肩扛扇。

③-④：左起，同①-②。

⑤-⑦：右起向后退。

⑧-8：7方向下场。

**3. 重点、难点**

在跳踮崴的动作中，要运用主力腿的推弹，形成富有弹性的跳动感；上身要轻巧灵活。

# 第四单元　安徽花鼓灯舞蹈

### 单元介绍

本单元主要介绍了安徽花鼓灯舞蹈的风格、韵律、基本体态、步法、手位，以及由浅入深的代表性组合，系统地讲述了安徽花鼓灯舞蹈的民族特点、训练特点。

### 知识目标

了解安徽花鼓灯舞蹈的风格、韵律，基本训练和基本组合。

### 能力目标

掌握安徽花鼓灯舞蹈的组合内容，深入体会基本体态和动律特点。

## 第一节　概　　述

安徽花鼓灯是淮河两岸、特别是安徽一带十分盛行的民间歌舞形式，多流传于怀远、凤台、蚌埠、淮南等地，当地群众称这种表演为"玩灯"。淮河靠南方，但它又在长江以北，因此，当地人民的风俗习惯、爱好和心理状态上，既有北方的刚劲古朴，又有南方的灵巧秀丽，所以形成了淮北人特有的性格和审美习惯及舞蹈特点。歌舞时男女用手帕、扇子和岔伞起舞，打着花鼓兴歌起舞。花鼓灯通常在农村的夜晚时分，在花灯照耀着的广场上演出，歌声和鼓声像海浪一样飘荡，因此得名。花鼓灯亦得以兼容南北文化之优点和长处，具有吴歌楚舞的风韵。楚人有尚武、知音、细腰等习俗，花鼓灯中诸多来自武术、武功的技艺，即尚武精神的体现。优美动听的花鼓歌，富有表现力的锣鼓伴奏，是知音的民风，而"兰花""三道弯""S"形的动态形象，则是细腰的延伸。

安徽花鼓灯是男女对舞的舞蹈形式。花鼓灯的男性舞蹈，在民间统称为"鼓架子"，大鼓架子，动作洒脱、粗犷、大气，具有北方人的性格；小鼓架子，动作轻捷、利索、诙谐，又具有南方人的个性。鼓架子舞蹈是在"顽""逗"中传递感情。花鼓灯的女性舞蹈叫兰花，大兰花端庄优美、风流洒脱；小兰花小巧玲珑、婀娜多姿。花鼓灯表演中所塑造的人物形象，基本上是农村男女青年粗犷而秀丽的形象。粗，说它的表演手法是粗线条的

大笔勾勒，而不是工笔的细致描绘。犷，是说它表达思想感情的方式，毫无羁绊约束，任真情自然流露出来，而达到朴实无华的艺术效果。花鼓灯的表演是以男女双人的对歌、对舞为主，内容主要是表现农村青年的爱情生活，因而充满了青春活力。既然是爱情生活，就会带有委婉柔媚的色彩，所以在粗犷的表演中又有温情细致的处理，从中可以看到秀丽和含蓄。舞蹈的表现形式有大场和小场，大场就是鼓架子引兰花出场，接着舞岔伞，最后是变换队形的大型集体舞；小场多为两三人抢手帕、抢板凳等具有简单情节的舞蹈或歌舞小戏。

## 第二节　安徽花鼓灯舞蹈训练

### 一、安徽花鼓灯基本特点

#### （一）安徽花鼓灯体态特点

花鼓灯的各类动作十分丰富，体态多具倾、拧的特点，女性兰花更是形成特有的倾、拧中的"三道弯"。鼓架子脚下溜在节奏中，赶步急如风，技巧多变显英武，倾拧善传情。兰花脚下梗着走，上身风摆柳，拐弯靠着旋，亮相"三道弯"。

#### （二）安徽花鼓灯动律特点

花鼓灯中的舞蹈动作，大多是从劳动生活中提炼的，而且又从武术、戏曲中吸取营养，在锣鼓打击乐的配合下，逐渐形成了特有的表演规律。如"挂垫子"，演员挂上"垫子"表演时，必须踮起脚用脚掌踩着木跷走路，小腿的部分较吃力，膝部比较僵直，走起路来两腿靠紧，不能窜动，有下沉感，而着地的部分又要扒住地，故而形成一种特殊的"劲"，艺人们叫作"艮劲"，是花鼓灯兰花动作的主要动律。兰花使用的折扇也源于戏曲，成为花鼓灯特有的表演手段和道具。

#### （三）安徽花鼓灯音乐节奏特点

花鼓灯的伴奏形式，是在民间"锣鼓会"的基础上发展起来的，由鼓、大锣、小锣、大镲、小镲等乐器组成。大锣、大镲多打在重拍的煞尾音上，使舞蹈的停顿及分割段落更具特点，鼓声的抑、扬、顿、挫就像在娓娓动听地讲故事。音色独特的小锣，其叮叮之声多在弱拍出现，使花鼓灯舞蹈增添了欢乐、跳跃、灵巧而诙谐的气氛。人们多在农闲和年节时聚集活动，锣鼓敲打声，使空旷的冬季农村充满生气，带来了辞旧迎新的热闹气氛，给人以鼓舞、欢欣，给人以美好的希望和向往。花鼓灯用它来作伴奏，增加了生活气息和感染力，增添了淮河地区的艺术色彩。好的鼓手不仅带动乐队打出各种节奏激发表演，而且自己也常随着表演者情绪的起伏变化，边敲奏边舞，非常活跃。

### 二、基本动作

#### （一）基本步法

**1. 风摆柳**

正步准备，1拍或半拍一步，左右交替上步，全脚落地时要紧紧扒住地，稍控制膝

盖，腰从肋部向上摆，腰、肋上摆的方向同迈出脚的方向。

2. 艮步

正步准备，左脚向前迈出，全脚落地时要紧紧扒住地面，稍控制膝盖，左腿略屈。右脚相同。重拍略偏后，显现出探劲、寸劲交替的动感。

3. 碎步

正步准备，双脚半脚掌向旁、后一拍两步，双膝略屈。

4. 簸箕步

正步准备，身体转向2方向，左脚向2方向迈一步，脚尖对2方向，右脚向2方向迈一步成正步，同时半脚掌碾至脚尖对8方向，身体对1方向，体成倾、拧体态，右小腿向后踢，做反面动作。

5. 别步

正步准备，双膝靠拢微屈，左脚向后弯画圈变后踢步落前脚掌，右脚相同，交替做。

（二）常用手形

兰花——左手持巾，右手持扇。
鼓架子——平手或握空心拳。

（三）基本动作

1. 双臂巾：右虎口拿扇，左三指持巾

准备拍，身体向1方向小臂带动至4方向斜下位，同时手后折带动扇子绕一下花，左手自然下垂；1-左小臂划回体旁下位，同时手腕内旋自然还原，扇叶随腕向1方向下位盖下，左手划向6方向斜下位；2-右手做法同准备拍，左手划回体旁下位，形成两手互相交替。

2. 端针匣：左手虎口拿扇，左三指持巾

准备拍，身体向1方向，右手手心向上平划至斜下位，左手自然下垂；1-右小臂弯回右腰旁，同时手腕内旋变握扇手心朝下，小臂紧贴扇面，左小臂弯于右腰旁，左巾搭在右手上；2-保持原姿态。

3. 前搬扇：右手虎口拿扇，左三指持巾

1-身体向1方向，右手向1方向斜下位摆出，同时手腕外旋变扇把对1方向，右手自然下垂；2-左手向1方向斜下位摆出，同时手腕外旋右手还原，自然下垂。

4. 撤起步风摆柳：右虎口拿扇，左三指持巾，正步位准备

1-2左脚后撤一步，体转向8方向，右手经3方向斜下位画前弧线至8方向斜下位，左手自然下垂；3-4右脚后撤一步，身体转向2方向，右手从8方向斜下位经下位至4方向斜下位，肘手腕后折带动扇子绕一下花，左手在左胯前撩巾，4-后半拍左脚略抬准备迈步风摆柳。

5. 颤起步回头望郎：右虎口拿扇，左三指持巾，正步位准备

1-2左脚后撤一步，身体转向8方向，右手经3方向斜下位画前弧线至8方向斜下位，左手自然下垂；3-左脚向后撤一步，同时膝颤一下，左腿吸起，右手从8方向斜下位到下位，左手胯旁撩巾；4-右膝颤，同时左腿向1方向斜下位踢出，双手从体旁伸至

回头望郎，上身向左后拧。

**6. 刹止步三点头：正步位准备**

1－身体向1方向左右两步平碎步；2－再迈左脚同时右大腿略吸，小腿向后快踢；3－右脚落下变前点交叉步或前点步，前者重心在后腿，上身向右后侧拧，出左胯成"三道弯"，后者重心在前腿，上身略前倾；4－保持姿态；5－后半拍时面转向2方向，同时向上吸气带动身体向上提，头眼向下看；6－面转向8方向，同时向下呼气身体随气自然放松，头眼抬起向旁看；7－10重复5－6动作两次。

**7. 手搭凉棚：准备拍，身体向1方向**

1－上身向右后侧拧对2方向；2－面对8方向，右虎口拿扇，扇手心向上伸至右上旁，肘略弯，左手叉腰，肘略向前。

**8. 凤凰平展翅：准备，身体向1方向**

**9. 荷花爱莲：双手提扇角边准备**

准备拍双手放左腰旁，扇叶向前。

1－2双手从左腰旁经下弧线至右腰旁，右小臂弯，扇面向前；3－4手姿态不动，用手腕使扇叶向上摆一下。

**10. 凤凰单展翅：右虎口拿扇，左三指持巾准备**

准备：身体向1方向，左手向7方向，斜上位撩一下巾后下至下位，右手自然下垂。

1－2双手从下变腰中盘带，右前左后，面对7方向；3－4身体向1方向双手手心朝下，由肘带动慢慢向两旁打开，上身向右倾靠，面向8方向。

## 三、动作短句

**（一）由撤步缠头转同碎步、单展翅组成，六小节完成**

1－右脚撤后成踏步蹲，右手经左耳旁绕至后；2－左手经右耳旁绕后；3－原地踏步向右转一圈；4－双手从头后经胸前下；5－双手于胸前打开凤凰单展翅碎步退；6－亮凤凰单展翅。

**（二）由猴子摘桃和高端针匣、风摆柳组成，四小节完成**

①－8：1－2身体向左转至6方向，右脚向6方向迈一步，右手变握扇，手心、扇叶朝下伸至头前；3－4左脚上右脚旁成正步半脚掌向右转，身体向3方向，右手腕内旋变高端针匣，左手里绕花搭右手上。

②－8：1－3原姿态不动；4－右脚蹲一下，准备迈风摆柳。

**（三）由碾脚掌摆扇同挽扇组成，四小节完成**

①：1－双脚半脚掌向右碾，双手向左摆扇；2－双脚半脚掌向左碾，双手向右摆扇。

②：1－2双脚半脚掌向右碾，右挽扇，左手自然下垂，上身对3方向；3－4双脚半脚掌向左碾，左手里绕花搭右肩上。

③：重复①－②小节动作，做挽扇时节奏快一倍。

④：重复②小节。

### （四）由风摆柳、刹止步、回头步组成，六小节完成

①-②：体对 2 方向向前风摆柳快跑四步。

③：1-2 左脚有力向前擦出，右腿蹲，双手从胸前打开，手心下凤凰平展翅；3-4 重心移至左腿，同时脚掌转向 8 方向，右腿吸，双手经舀扇变回头望郎。

## 第三节　安徽花鼓灯舞蹈组合

### 一、倾拧动律组合

**1. 音乐**

游春（片段）

1=G 2/4

慢板

杨碧海 曲

**2. 动作说明**

准备：4 拍，体对 1 方向，正步位，握扇。

①-4：对 7 方向上右脚跟左脚并步，体向左拧倾，起手做扁担式绕扇。

5-8：对 7 方向上左脚跟右脚并步，体向左拧倾，起手做扁担式绕扇。

②-4：左转身对 3 方向，做凤凰穿天成体对 1 方向。

5-8：右宁拧身，做凤凰穿天。Da 拍前小勾脚。

③-4：右转身，右挽扇向上，体对 7 方向，面向 1 方向。

5-8：对 7 方向赶步两次，两回头。

④-4：快速蹲起，立圆晃手。

5-6：向左拐弯。

7：并步左拧身，做腰中盘带。

8：在踏步右拧身，手搭凉棚，体对 7 方向，面对 1 方向。

**3. 重点、难点**

倾时整体重心倾出，拧时从腰以上整体回拧。

## 二、三点头动律组合

**1. 音乐**

锣鼓。

**2. 动作说明**

【单喘气锣】做燕落沙滩。

【三点头】对 2 方向三点头。

【单喘气锣】左转体对 8 方向。

【三点头】画圆动律两次,一回头。

【前喘气锣】闪身,手搭凉棚。

【三点头】对 2 方向三点头。

【三点头】做别步三次,同时上绕扇。

【前后喘气锣】跺步、上步缠头转至左前踏步,扬手合扇。

**3. 重点、难点**

三点头时用气息带动身体的起伏,注意气息与眼神的收放配合。

## 三、团扇组合

**1. 音乐锣鼓。**

**2. 动作说明**

【摆扇子 2】团扇两慢三快做两次。

【前后喘气锣】前四拍右旁腰团扇经前收至胸前抱扇,后四拍左旁腰经前收至胸前抱扇。

【摆扇子】前后碎步、团扇盘荷花。

【摆扇子】左右旁碎步、二姐梳头。

【前后喘气锣】先左上团扇,再右上团扇,最后胸前团扇转身。

**3. 重点、难点**

扇、巾重叠在一条线绕团扇。

## 四、合开扇组合

**1. 音乐**

锣鼓。

**2. 动作说明**

【前喘气锣】腹前合开扇、挽扇。

【摆扇子】向左右走碎步旁点各一次,同时于腹前合开扇。

【撞四】腹前合开扇四次。

【前喘气锣】做挽扇、抱扇。

【连锤锣2】碎步前进，做竖8字合开扇。

【长锣8】体对2方向碎步后退，做竖8字合开扇。

【撞四】体对1方向做腹前合开扇四次。

【前喘气锣】做挽扇、抱扇。

3. 重点、难点

做腹前合开扇要求双肘提起、小臂自然下垂。

## 花鼓灯打击乐口诀及撞化符号

长锣：口诀 ｜匡 令 匡 令 匡 令——匡 ｜

简号："长"

长流水：口诀 ｜匡匡 令匡 令丁 匡 ｜匡 令匡 令丁 匡 ｜

简号："水"

碎步锣：口诀 ｜匡匡 令丁 ｜

简号："卒"

衬锣：口诀 ｜0丁 匡0 ｜0丁 匡0 ｜

简号："二"

三点头：口诀 ｜0丁 匡0 ｜0丁 匡0 ｜0丁 匡0 ｜

简号："三"

连槌锣：口诀 ｜令匡 一丁 匡 ｜

简号："连"

摆扇子：口诀 ｜匡令 匡令 匡 丁 ｜匡匡 一丁 匡 丁 ｜

简号："罢"

蹬步锣：口诀 ｜匡令 匡令 ｜令匡 0丁 ｜

简号："登"

喘气锣：口诀 ｜匡匡 一丁 匡0 ｜

简号："止"

双喘气锣：口诀 ｜匡匡 一丁 匡 匡 ｜令匡 一丁 匡 0 ｜

简号："双"

前喘气锣：口诀 ｜匡令 匡 ｜令匡 一丁 匡 0 ｜

简号："兰"

后喘气锣：口诀 ｜匡令 一丁 匡 令丁 ｜匡 0 ｜

简号："厂"

前后喘气锣：口诀 ｜匡匡 匡 ｜令匡 一丁 匡 令丁 ｜匡 0 ｜

简号："产"

半喘气锣：口诀 ｜令丁 ｜匡 0 ｜

简号："半"

前后半喘气锣：口诀 | 匡令　匡 | 令匡　一丁 | 令匡　一丁 | 匡　令丁 | 匡　0 |
简号："庠"
撞四：口诀 | 匡　匡　匡　匡 |
简号："四"或"X"
结束点：口诀 | 匡令　匡 | 尺　尺 | 匡令　匡 | 令匡　一丁 | 匡　0 |
简号："结"

# 第二部分

## 少数民族舞蹈

## 第一单元　藏族舞蹈

### 单元介绍

本单元主要介绍了藏族舞蹈的风格、韵律、基本体态、步法、手位，以及由浅入深的代表性组合，系统地讲述了藏族舞蹈的民族特点、训练特点。

### 知识目标

了解藏族舞蹈的风格、韵律，基本训练和基本组合。

### 能力目标

掌握藏族舞蹈的组合内容，深入体会基本体态和动律特点。

### 第一节　概　　述

藏族是我国一个具有悠久历史和古老文化的民族。藏族舞蹈里的基本体态有松胯、含胸、垂背、弓腰、前倾等，这些形象和高原地区繁重的劳动生活、虔诚的宗教心理及习俗有密切关系。"颤、开、顺、左、舞袖"这五大元素是不同藏舞的共同特点。藏族众多舞蹈的"颤膝"动作是最能表现内心情感和舞蹈动作的动律表现。双脚自然外开，在舞蹈动

律上形成"三步一撩""退踏步"等共同动律,在此基础上产生种种变化,构成不同的舞蹈风格。"一边顺"的美是高原农牧文化型民间舞蹈的特征之一。其动作突出"颤膝摆胯,微动肩胸"的舞姿,上身平稳,裙子随脚步摆动,形成别致的"钟摆式"的"一边顺"之美。受宗教礼俗的影响,藏族舞蹈所走的路线必须由左向右按顺时针沿着圆圈前进,这和他们日常生活中转经筒、绕寺庙向左旋的方向是一致的。藏族舞蹈非常强调舞蹈时脚、膝、腰、胸、手、肩、头、眼的配合及统一运用。除上述共有的主要特征外,在藏族舞蹈的动律上还普遍存在着最基本的"三步一变""倒脚辗转""四步回转"的共同动律及其变化,再加上手势的动作、腰身的韵律、音乐的区别而构成不同的舞蹈风格。然而,这些动作主要来自劳动者为减轻体力负担的自我协调。从舞蹈角度来看,具有另外的一种劳动形成的身体各部分协调的美,带有艺术性的创造。随着宗教意识逐渐淡薄,人的精神面貌在改变,但这种舞蹈的动律、风格已成为民族的审美特征保存下来。

藏族舞蹈主要的种类:

(1)锅庄——锅庄以四川省阿坝藏族羌族自治州马尔康县(今为马尔康市)的"四土锅庄"最具代表性,马尔康又被称为锅庄的故乡,锅庄藏语为"果卓",就是圆圈歌舞的意思。2004年7月的首届嘉绒锅庄艺术节,打破了吉尼斯世界纪录——世界上最长最壮观的锅庄队伍。锅庄主要以柔和的音乐、柔美的舞姿为主,道具主要以水袖为主,是参与性、大众性舞蹈形式。

(2)弦子——弦子藏语为"谐",富有歌唱性,以四川省甘孜藏族自治州巴塘县的"巴塘弦子"最具代表性,男舞者手持藏弦琴,女舞者穿有水袖藏裙,舞蹈韵味十足,让人翩翩联想到巍峨的雪山。

(3)踢踏——藏语称"堆谐",以四川省甘孜藏族自治州甘孜县的"甘孜踢踏"最具代表性,舞者脚穿藏式皮靴,按音乐的节奏踏出优美的舞姿,与爱尔兰踢踏等有异曲同工之妙。

(4)热巴——主要流传在内藏,以流浪艺人为背景,男舞者手持藏铃,女舞者手持藏鼓,用一连串技巧来诠释整个舞蹈,技巧要求性很高。

## 第二节 藏族舞蹈训练

### 一、藏族舞蹈的基本特点

#### (一)藏族舞蹈的体态特点

舞蹈是从人们的劳作中延传下来的,藏族舞蹈也是一样,舞蹈的体态与他们的衣着有很大关系。由于地域文化的特色,青藏高原山路崎岖,气候温差较大,又因这里山高缺氧,人们的劳动节奏不能过于急促。在这种高原特有的自然环境中,人们采取了与之相适应的劳动,制造了富有神秘色彩的农牧文化,而高原特有的生活劳动方式也形成了藏族"稳""沉"的舞步,"松胯""弓腰""曲背"及"一边顺"的独特舞蹈文化类型。如安多地区的"噶尔",是群众喜爱的古老舞种之一,以歌相融。舞姿步伐为曲、圆、柔、稳,

动作造型多以一手将袖托举稍高于头,一手斜下方是自然状,如藏族妇女背水时一手扶桶底,一手抓桶绳,准确形象地突出了高原劳动生活的体态。还有中甸"锅庄",以腰部和着节奏,有规律地起伏颤动,膝部松弛和腰、胯动作的结合,形成了特有的体态律动,极好地体现了高原人民勤劳、质朴、淳厚、平和的民族心态。

### (二)藏族舞蹈动律特点

藏族舞蹈动律特点是膝关节分别有连续不断、小而快有弹性地颤动或连绵柔韧地屈伸,而颤动或屈伸的步法形成重心移动,带动了松弛的上肢运动,使手臂动作多系附随而动,不能有丝毫的主动,如踢踏舞中的第一基本步和踢踏步,弦子舞中的平步、靠步和拖步。体态动律练习可结合基本舞步进行练习。

### (三)藏族舞蹈的音乐节奏特点

藏族是个能歌善舞的民族,他们的歌曲旋律优美辽阔、婉转动听。藏族音乐大体上可以分为佛教音乐和民间音乐。佛教音乐中最著名的是喇嘛唱的无词的歌颂曲调。藏族民歌高亢嘹亮,听起来就有高原蓝天辽阔的气象,曲调悠扬,但也是以五声为主。歌舞形式有"果谐""果卓"(锅庄)等。藏族音乐的一些元素被汉族和西方音乐所吸收。

## 二、基本动作

### (一)脚形、脚位做法

(1)脚形:自然勾脚。

(2)脚位:小八字位(同古典舞的小八字步做法)。

丁字位:主力脚站立,动力脚勾脚置主力脚尖旁。

### (二)手形、手位

手形做法:五指伸展,自然并拢。

手位做法:

(1)双手扶胯做法:双手掌贴于胯旁。

(2)单臂袖做法:一手扶胯,一手屈臂肩上。

(3)旁展单提袖做法:一臂上提至头顶,手心朝下,另一臂斜下方伸展,手心朝上。

### (三)上肢动作做法

(1)晃手:单手由内向外顺时针画圆,手背带动,双手可交替向外晃动。晃手分大、中、小。大晃手在头上方,中晃手在眼眉前,小晃手在腹前。

(2)盖手:单手由外向内逆时针画圆,手掌带动。盖手同晃手配合成晃盖手,一手晃一手盖形成上弧线的流动。

(3)摆手、前后摆手:双手体侧下垂,一手向前一手向后摆动到40°,双手同时交换。

横向摆手:双手体侧下垂经横向平打开再摆回到身体前后屈肘。

胯前双摆手:双臂下垂,以肘部带动全臂,由右后侧向前画圆,即体前绕8字。此动作可双摆袖也可交替摆袖。

(4)绕袖:袖子在手腕的带动下形成360°的圆圈,如右手心朝上,指尖带动头顶上

方顺时针外绕一圈后手心朝下向后甩袖，左手体前向里绕一圈后向前甩袖。绕袖多为水平面流动，动作要松弛、协调。

(5) 甩袖：单臂掏甩，右臂为例，左小臂体前盖掌，同时右小臂手心朝下从体前经左臂与胸腰之间掏臂至头上挑腕挥袖。

双臂甩袖：双手由胸前向上、向外掏臂甩袖。

(6) 敬礼（献哈达）双手礼：双臂抬起向前伸出，手心向上，上身稍倾。

单手礼：双臂晃手至体侧，上身向手的方向倾，脚做侧跟点步。

### （四）步伐

**1. 踢踏舞步伐做法**

第一基本步：四拍完成。1－脚吸抬，一脚"刚达"一次（注：刚达做法为脚掌打地，膝部颤动）；2－4踏地三次，踏地时可以前、后、左、右移动。换脚做，动作相反。

退踏步：一脚先向后撤一步，脚掌着地，再向前踏一步，另一脚原地轻踏。在退踏过程中，膝部连续颤动，身体随之摆动。

抬踏步：二拍完成。Da拍右腿屈膝抬起，抬的过程小腿往里勾一下，1－左脚刚达一次；2－右左脚踏两步，半拍停顿。换脚做相反动作，交替进行。

滴答步：左脚在前的丁字步，身体重心靠右脚，右脚掌刚达一次，左脚踏地一次，连续进行。

连三步：左踏三步，第三步踏右脚的同时快速勾抬左脚。

二、三步：两慢三快的踏步，四拍完成。1－2右、左脚踏两步，同时身体向左转双手附随身体向左摆；3－4右、左、右脚踏三步，同时身体向右转双手附随身体向右摆。

**2. 弦子舞步伐做法**

平步：两拍或一拍一步。脚贴地面前、后走动，身体重心有下沉感，双脚动作不能太快，上身的左右摆动应在重心移动的基础上附随摆动。

单靠步：两拍完成。1－左脚向左迈一步；2－右脚跟在左脚尖旁点步，在丁字步脚做动作交替进行，重拍向上。

长靠步：四拍完成。一拍一步向旁走三步，第四步靠步。

单撩步：一脚主力腿，一脚提膝，脚悠悠踢出，膝部要有韧性。脚放松，不要刻意勾脚。

三步一撩：轻踏两步，第三步接一个撩步。动作时重拍在下，膝部颤动柔和。

## 三、动作短句

### （一）摆手与退踏步、抬踏步

节奏：快速，两个八拍。

准备：面对1方向，小八字位站立，双手自然下垂。

①－8：1－2左主力腿直立，右脚踏地两次；3－8三个退踏步，双臂前后摆手，退右脚，右手前，左手后，踏右脚，手相反。

②－8：抬踏步四次，双手横向摆手。1－2抬右脚双手体侧打开，踏两步双手前后屈

臂；3－4做相反动作；5－8反复1－4动作。

### （二）第一基本步与第二基本步

节奏：快速，四个八拍。

准备：面对1方向，小八字位站立，双手扶胯。

①－8：手扶胯，1－4抬左脚，做第一基本步一次；5－8抬右脚动作相反。

②－8：重复①－8动作。

③－8：第二基本步，髋前双摆手。1－2抬左脚，右脚刚达一次，同时双手向左下方摆；3－4向左前方走双手向右划手；5－右脚在左脚前；踏步时双手到右下方；6－8退回时双手向左平划，准备第二次动作。

④－8：重复③－8动作。

### （三）二、三步与嘀嗒步

节奏：快速，两个八拍。

准备：面对1方向，小八字位站立，双手自然下垂。

①－8：1－4右脚开始二、三步一次；5－8反复1－4动作。

②－8：1－6嘀嗒步六次，双手由两侧向内交叉，再向两侧分开；7－8踏两步接行单手礼。

### （四）晃手与靠步

节奏：中速，两个八拍。

准备：面对1方向，小八字位站立，双手自然下垂。

①－8：单靠步，1－2右脚踏一步，左脚跟靠一步，同时左手向右晃手；3－4左脚做相反动作；5－8反复1－4动作。

②－8：长靠，1－4向右走三步接左脚一个靠步，同时，手随脚单晃，踏右脚，晃右手，左脚靠步时，左手上抛袖；5－8做1－4的相反动作，注意膝部柔韧的屈伸。

### （五）平步与单臂袖

节奏：中速，两个八拍。

准备：面对1方向，小八字位站立，双手自然下垂。

①－8：1－4上身稍前倾，原地踏步，一拍一步，同时，左手盖右手，右手掏出成单臂袖；5－8上身稍后仰，手位不变，半拍一步向后退平步，身体附随摆动。

②－8：重复1－8动作。

### （六）撩步与晃盖手

节奏：中速，两个八拍。

准备：面对1方向，小八字步站立，双手下垂。

①－8：双手扶胯，右脚始做平撩步。1－踏左脚；2－撩左脚，上身随之向左晃动；3－4做1－2的相反动作；5－8重复1－4动作。

②－8：三步一撩，1－3右脚始，向右走三步，同时右手晃左手盖；4－左脚撩步，左手由下向上抛袖；5－8做1－4的相反动作。

## 第三节 藏族舞蹈组合

### 一、动律组合

**1. 音乐**

**颤动律曲**

1=C 2/4

中板

藏族民歌

(7 76 7 76 | 5  5) | 5 5 5 3 | 5 7 2̇ 7 | 6  — | 6·7 6 6 5 35 | 6 6 5 3 |

2  — | 2  — | 5 5 5 3 | 5 7 2̇ 7 | 6  — | 6·7 6 6 5 35 | 6 6 5 3 |

3 5 6 56 | 3  — | 3  — | 2̇·3 5 6̇5 | 3 5 3 2̇ | 3 2̇ 3 2̇ |

7·2̇ 7 6 5 6 | 3  — | 3  — | 7̇ 3 | 2̇ | 3·2̇ 7 5 | 6 7 6 5 |

3·5 6 7 | 5  — | 5  — | 5 5 5 3 | 5 7 2̇ 7 | 6  — | 6·7 |

6 6 5 35 | 6 6 5 3 | 2  — | 5 5 5 3 | 5 7 2̇ 7 |

6  6·7 | 6 6 5 35 | 6 6 5 3 | 3 5 6 56 | 3  — | 3  — ‖

**2. 动作说明**

准备：自然位，双手扶胯，体对 1 方向。

① — 8：双手扶胯，原地颤膝，一拍一次，第 4 拍和第 8 拍向前方向伸右腿，脚跟着地。

② — 8：同①— 8 动作。

③ — 8：转向 7 方向做①— 8 的反面动作。

④ — 8：同③— 8 动作。

⑤ — 4：碎踏行进步转向 3 方向，双手扶胯经头上打开到斜下位。

5 — 8：碎踏行进步转向 7 方向，双手斜下位经头上收回扶胯位。

⑥ — 8：同⑤— 8 动作。

⑦ — 8：嘀嗒步自右转一周，双手打开体旁位。

⑧ — 8：同⑦— 8 动作延续。

⑨－8：双手扶胯原地颤膝，体对 2 方向，第 4 拍、第 8 拍右脚向后的方向伸出点地，右手搭右肩，左手斜下位。

⑩－8：同⑨－8 动作。

⑪－8：同⑨－8 动作。

⑫－8：同⑨－8 动作。

⑬－8：同⑤－8 动作。

⑭－8：同⑥－8 动作。

⑮－8：同⑦－8 动作。

⑯－8：同⑧－8 动作。

⑰－8：退踏步两次。

⑱－8：退踏步两次。

⑲－8：转向 3 方向退踏两次。

⑳－8：碎踏步转向 1 方向，双手先收回扶胯位，再上扬到头上位亮相结束。

### 3. 重点、难点

（1）屈伸动作重心在全脚，重拍向上，长伸短屈，连绵不断。

（2）叉腰手要求掌根部按在胯骨上，五指松弛地扶向腹内侧斜下方，肘略向前。

（3）屈伸动作在移动重心时，重心一侧的肋部要顺势松懈，也称坐懈胯。

## 二、基本步组合

### 1. 音乐

**措 舞**

$1=G \ \frac{2}{4}$

中板

藏族民歌

(232 1 1 | 232 1 1 | 232 1 0 | 1 0 ) | 5 6 5 | 3 5 2 3 1 |

3 5 2 3 6 | 5 － | 5 6 5 | 3 5 2 3 1 | 3 5 3 2 3 | 1 － |

2. 3 5 | 3 2 1 2 | 2. 3 1 1 6 | 5 － | 2. 3 5 | 3 2 1 2 |

3 5 2 3 2 2 1 | 1 － | 1 0 5 1 | 2 5 1 | 1 0 5 1 | 2 5 1 0 |

232 1 1 | 232 1 1 | 232 1 0 | 1 0 ‖: 0 X 0 X | 0 X X :‖

**2. 动作说明**

准备：自然位，双手扶胯，体对 1 方向。

① – 8：双手扶胯，原地颤膝，第 1 拍脚掌打地，共做两组。

② – 8：同① – 8 动作。

③ – 8：同① – 8 动作快一倍。

④ – 8：同③ – 8 动作。

⑤ – 8：左脚起第一基本步两次，右手起四拍一次左右悠摆手。

⑥ – 8：同⑤ – 8 动作。

⑦ – 8：左脚起两拍一次吸腿颤踏，右手起小臂向外绕分手。

⑧ – 8：同⑦ – 8 动作延续。

⑨ – 8：七下退踏步一次。

⑩ – 8：吸腿颤踏接连三步。

⑪ – 8：抬踏步两次。

⑫ – 8：右转嘀嗒步转一周，双手打开体旁位。

⑬ – 8：同⑨ – 8 动作。

⑭ – 8：同⑩ – 8 动作。

⑮ – 8：同⑪ – 8 动作。

⑯ – 8：同⑫ – 8 动作。

⑰ – 8：体对 1 方向两次第一基本步，左右悠摆手。

⑱ – 8：同⑰ – 8 动作。

⑲ – 8：转向 7 方向两次第一基本步，左右悠摆手。

⑳ – 8：转向 5 方向两次第一基本步，左右悠摆手。

㉑ – 8：转向 3 方向两次第一基本步，左右悠摆手。

㉒ – 8：转向 1 方向两次第一基本步，左右悠摆手。

㉓ – 8：体对 1 方向，第二基本步一次，左右悠摆手。

㉔ – 8：同㉓ – 8 动作。

㉕ – 8：体对 5 方向，第二基本步一次，前 4 拍左右悠摆手，第 5 拍左手肩上，右手体旁位悠摆手。

㉖ – 8：同㉕ – 8 动作。

㉗ – 8：同㉕ – 8 动作。

㉘ – 8：碎踏步左转身到 1 方向，双手由体旁到扶胯，右脚跟旁点地，左脚成半蹲，身体前倾，撩手到体旁亮相。

**3. 重点、难点**

做抬踏颤时要保持基本体态，由膝步带动，脚腕附随，前脚掌主动发力，抬踏动作要在重拍完成，节奏准确、清晰。

## 三、弦子组合

### 1. 音乐

**翻身农奴把歌唱（一）**

1=G 4/4

稍慢

阎 飞曲

### 2. 动作说明

准备：拍双手扶胯，体对 1 方向。

①－4：右脚起交替向 1 方向单靠步两次，双手由右经体前摆向左。

5－8：做①－4 的反面动作，身体前倾低头。

②－8：同①－8 动作。

③－4：右脚起交替向 5 方向退单靠步两次，双手由扶胯位向上撩手到右手头上位、左手体旁位。

5－8：做③－4 的反面动作。

④－8：同③－8 动作。

⑤－4：右脚起交替向 3 方向长靠，双手打开，左手经下弧线向上撩起到头上位，右手体旁位。

5－8：做⑤－4 的反面动作。

⑥－4：右脚先向 2 方向点地后踏向 6 方向成后点地，双手向 2 方向甩出后收回右手齐肩，左手横臂位。

5－8：保持⑥－4 动作姿态，向右转一圈。

⑦－8：做⑤－8 的反面动作。

⑧－8：做⑥－8 的反面动作。

⑨－2：右脚向 5 方向单靠步一次，双手打开体旁位。

3－4：左脚向 5 方向退单靠步一次，双悠摆手到右手胸前左手体旁位。

5－8：右、左脚分别向 3、7 方向各做三步一撩一次，左、右手分别由体旁位到一手

· 76 ·

头上，一手体旁位。

⑩-8：做⑨-8的反面动作。

⑪-4：左脚起向6方向退三步一撩两次，双手体前交叉打开到体侧，头对2方向。

5-8：做⑪-4的反面动作。

⑫-4：右脚起交替向3方向拖步，右手起撩手翻身。

5-8：左脚后点地原地屈伸，双手由胸前交叉打开体旁位，身体前倾。

⑬-8：做12-8的反面动作。

⑭-8：左脚起三步一撩左转身向7方向退场，双手打开体侧，再收回扶胯位，头对1方向。

### 3. 重点、难点

（1）做颤撩步强调重拍在下，主力腿颤的同时动作腿撩出。

（2）做单撩时撩腿的幅度可大一点，做三步一撩时撩腿的幅度可小一些。

## 四、拖步组合

### 1. 音乐

**旋子舞曲（二）**

1=G 4/4

慢板

藏族民歌

(5 3 2 3 2 1 6 5 | 6 - - - )‖: 5 5 6 5 3 2. 3 | 1 2 3 6 5 3 2. 3 |

1 1 0 2 3 5 6 5 3 | 1 2 3 6 5 3 2. 3 | 5 5 3 5 6 1 2 1 6 |

6. 1 2 3 2 1 6 5 - :‖ 5 5 3 5 6 1 2 1 6 | 6. 1 2 3 2 1 6 5 - ‖

### 2. 动作说明

准备：体对1方向。

①-4：右脚起向2方向横移拖步4步，双手由体旁横臂位右手撩手到头上位，左手不动。

5-8：向8方向做同①-4动作。

②-8：同①-8动作。

③-4：同①-4动作。

5-8：右脚分别向5方向、1方向踏步两次，双手由右侧经过体前甩向左侧。

④-8：右脚起向右转三步一撩两次，双手打开体旁。

⑤-8：延续④-8脚下动作转一周，双手收回扶胯位。

⑥-8：右、左脚交替原地屈伸一拍一次，双手扶胯。

⑦－8：左脚向5方向退步屈伸两拍一次，双手由腹前交叉打开到斜上位。

⑧－8：右、左脚交替原地屈伸一拍一次，双手由头上到扶胯位。

⑨－8：体对1方向同①－8动作。

⑩－8：体对7方向同①－8动作。

⑪－8：体对5方向同①－8动作。

⑫－8：体对3方向同①－8动作。

⑬－8：体对1方向同①－8动作。

⑭－4：右脚分别向5方向、1方向踏步两次，双手由右侧经过体前甩向左侧。

5－8：左脚起向左转三步一撩一次，双手打开体侧。

⑮－8：同④－8动作转回1方向。

⑯－8：同⑥－8动作。

⑰－4：右脚向3方向迈一大步同时移重心到右脚，再收回到左脚后成点地踏步半蹲，双手由左侧甩向右侧再收回到右手点左肩、左手搭后臀，体前倾。

5－8：保持⑰－4姿态，原地屈伸。

⑱－8：做⑰－8的反面动作，最后一拍定格结束。

**3. 重点、难点**

（1）横移拖步时的屈膝幅度要分高、中、低三个层次，要求主力腿的胯、膝有很好的控制能力，做到与音乐节奏相合。

（2）斜拖步第一步迈出很关键，同样需要腰、胯、膝等部位的控制，切忌压胯、塌腰。

## 五、颤撩步组合

**1. 音乐**

### 弦子舞曲（一）

$1=C$ $\frac{4}{4}$

慢板

藏族民歌

(6165 2 35 6 －) | 3̇.5̇ 3̇ 6̇1̇ 3̇ | 6̇ 5̇6̇ 3̇ － － － | 2̇.3̇ 5̇ 6̇ 3̇ 2̇3̇ 1̇ 6̇1̇ |

2̇ － － － ‖: 3̇.5̇ 3̇3̇ 2̇6̇1̇ 6 | 6̇1̇3̇5̇ 2̇1̇6̇5 3 － | 3̇.5̇ 6̇1̇2̇1̇ 3̇ 5̇6̇ 3̇5̇3̇2̇ |

2̇.3̇ 1̇ 6̇5̇ 3̇ 5̇6̇ 2̇ | 6165 2 35 6 － | 6 0 0 0 ‖

**2. 动作说明**

准备：4拍，体对1方向，自然位。

①－4：左脚起原地颤撩四次。

5－8：重复①－4动作，前后悠摆手。

②③：左脚起依次对1、7、5、3方向做三步一撩，双手叉腰位。

④－2：左脚起对1方向原地单撩，前后悠摆手。

3－4：左脚起对8方向三步一撩，双手经右向左平划手。

5－8：做④－4的反面动作；最后半拍时双脚踮起，重心移至右脚。

⑤－2：左脚起向左后旋体拖步转一圈成身对1方向，左手下划，右手平开；第二拍的后半拍左脚，右腿前吸，左手向右划下弧线提至头上方。

3－4：右脚起，三步一撩后退，左手旁划至斜上手位，右手平划至胸前。

5－8：做⑤－4的反面动作；最后半拍时双脚踮起，重心移至右脚。

⑥－8：重复④－8动作。

⑦－4：重复⑤－4动作。

5－6：左脚起，三步一撩后退，右手划至左斜前。

7－8：做⑤－2的反面动作。

⑧－⑫：左脚起对3方向三步一撩后退，体对7方向，双手经体前交叉分开，左手至斜上手位，右手至斜后手位。

**3. 重点、难点**

（1）做颤撩步强调重拍在下，主力腿颤的同时动作腿撩出。

（2）做单撩时撩腿的幅度可大一点，做三步一撩时撩腿的幅度可小一些。

## 六、拾青稞组合

**1. 音乐**

### 拾 青 稞

$1=D$ $\frac{2}{4}$

西藏民歌

小快板

（略）

**2. 动作说明**

准备：8 拍，体对 3 方向，自然位。

①－8：右起第一基本步四次（本组合第一基本步都不加抬踏）。

②－8：第一基本步（加转体）四次，交替对 3、7 方向做。

③－4：对 7 方向嘀嗒步四次。

5－8：嘀嗒步四次左转 3/4 圈，成体对 1 方向。

④－8：后退做第一基本步四次，身体前俯，双手左、右摆手。

⑤－⑥：右脚起退踏步八次，双手"拾麦穗"。

⑦－8：退踏步四次，双手"拾麦穗"，交替对 2、8 方向做。

⑧－8：向前七次嘀嗒步，最后一拍双脚向前正步位屈膝，双手至斜下手位"倒麦穗"。

⑨－4：左转身上右脚，经踏步蹲右转身对 1 方向起身，做原地踏吸步四次，双手经体前交叉分手至斜上手，摆头。

5－8：右转身对 5 方向，重复⑨－4 动作。

⑩－4：仍对 5 方向，重复⑨－4 动作。

5－8：右转身对 1 方向，重复⑨－4 动作。

⑪－6：左转身对 7 方向，做嘀嗒步六次向 5 方向移动，左手斜上手位右手斜下手位。

7－8：左转身对 1 方向退踏步。

⑫－8：双起单落做退踏步四次。

⑬－6：向前六次嘀嗒步，斜下手扶腰势。

7－8：退踏步成右脚重心。

# 第二单元　蒙古族舞蹈

## 单元介绍

本单元主要介绍了蒙古族舞蹈的风格、韵律、基本体态、步法、手位，以及由浅入深的代表性组合，系统地讲述了蒙古族舞蹈的民族特点、训练特点。

## 知识目标

了解蒙古族舞蹈的风格、韵律，基本训练和基本组合。

## 能力目标

掌握蒙古族舞蹈的组合内容，深入体会基本体态和动律特点。

## 第一节　概　述

蒙古族是中国北方的游牧民族，从事畜牧、狩猎生产。由于长期生活在草原的地理环境和气候条件下，蒙古族自古以来崇拜天地山川和雄鹰图腾，因而形成了蒙古族舞蹈浑厚、含蓄、舒展、豪迈的特点。蒙古族舞蹈的动作非常优美，很富有气质美，其气质主要来源于神与气，而且也是一个民族心理与生理等素质在自己本民族舞蹈艺术中的体现。蒙古族舞蹈的气质之美主要表现在两个方面：女性舞蹈优美、舒展、欢快、亮丽，给人以温柔不失健美、端庄不失俏丽的美感；男性舞蹈雄浑、刚健、粗犷、豪放，充满阳刚之气。

蒙古族舞蹈的审美特征，是承袭优秀蒙古族舞蹈艺术、开展契合民族审美情趣和弘扬优秀民族文明的需求，抓住蒙古族舞蹈的中心去创新，同时承袭与探求，才能使蒙古族舞蹈走向正确的发展轨道。蒙古族是一个骑马民族，骑着马驰骋在辽阔的草原上，使蒙古民族形成了特有的草原文化风格。由于长期骑马的缘故，蒙古族的舞蹈动作多是以肩部和臂部为主。随着情绪而变化，舞蹈风格豪迈有力，音乐旋律优美，气息宽阔，感情深沉，草原特色浓郁，具有鲜明的民族风格。蒙古族舞蹈表现内容总是同生活密切结合的，题材多表现草原、骏马、鹰、雁、挤奶、摔跤等，从不同的角度反映了蒙古族人民

的生活风貌。蒙古族舞蹈的动作具有柔韧、刚健、彪悍之美的特点，主要为腕、肩、马步的动作，如硬肩、软肩、圆肩、甩肩、碎抖肩、硬手、软手、压腕、弹腕、翻腕等动作，再加上绕圆、拧转、横摆扭、拧倾四种主要动律。这些不同的形体动作形成了蒙古族舞蹈的特有风格特点。根据这些舞蹈风格特点，可以将其分成以下六类。

（1）《萨吾尔登》：新疆蒙古族最主要的民间舞蹈，在各地蒙古族居住区广为流传，深受广大人民的喜爱。新疆蒙古族无论男女老少，几乎人人都会跳萨吾尔登。萨吾尔登既是新疆蒙古族民间舞曲和歌舞曲的曲牌名称，同时又是民间舞蹈的统称。萨吾尔登常在喜庆节日、男婚女嫁、迎宾送客的家宴等娱乐活动时跳。

（2）《安代舞》：蒙古族传统民间歌舞。在古代用于治疗"魔鬼附体"病、婚后不育等症，它具有驱鬼逐疫、求雨丰年的功能。在现代，主要用于节庆娱乐。舞蹈多在夏末、秋收之间举行。舞蹈领头人主要有"博"，他手持鼓鞭、单鼓，主持仪式。它的主要特点是载歌载舞，舞蹈有热烈奔放、粗放豪健的风格，舞蹈动作主要由"踏足""顿足""甩巾"以及圆圈队形组成。

（3）《顶碗舞》：鄂尔多斯蒙古族从元代传承下来的传统民间舞蹈，形式新颖，动作优美，气质高雅，风格独特，具有浓郁的民族特点。在整个蒙古族民间舞蹈发展史上占据重要的位置。能歌善舞的鄂尔多斯蒙古人在婚宴和喜庆佳节的聚会上1人或2人头顶茶杯或碗状小油灯或碗，碗里盛满清水或奶酒，双手各拿两个酒盅或一束竹筷在歌声和乐声中翩翩起舞。顶灯、顶碗舞的动作没有固定的套数，掌握好基本动作、打筷子的规律之后，舞者现场即兴发挥，情绪激昂，动作、舞姿的变化丰富多彩，充分展现出舞者的技艺、智慧和民间舞蹈丰富、灵活、多变的特性。

（4）《筷子舞》：具有代表性的传统民间舞蹈形式之一。筷子舞是在婚礼、喜庆节目上，在弦乐及人声的伴唱中，由男性艺人单独表演的舞蹈形式。筷子舞须右手满把握筷，用腕部的力量上提下压，首先击手、击腿、击肩，然后击脚、击地，随着腕部翻绕的变化，有时肩部活泼地耸动，有时腿部灵活地跳跃，有时拧身左前倾，面向左下方，有时拧身右前倾，面向右下方。各种动作基本上保持着半蹲的舞蹈姿态。绕圆动律感强，绕肩韵味十足，整个舞姿手的动作和肩的动作非常突出，具有欢快、优美、矫健的风格，反映了蒙古人的热情豪放、热爱生活的感情特点。筷子舞独特的艺术感染力，得到了亚、欧、美的很多国家和民族的喜爱。

（5）《太平鼓舞》："太平鼓"系用铜圈驴皮制成，呈圆形或椭圆形，鼓皮涂绘山、水、花草或人物，饰以绒球、花穗，柄部小圈处系有小铁环。多于丰年节日由妇女表演，分集体舞和单人舞两种表演形式。

（6）《圈舞》：蒙古族民间流传的舞蹈，由两脚交替悠晃步、粗犷奔放的跳踏步、明快潇洒的下身或侧身跑跳步等动作组成。上身动作有甩手、与人背后拉手、众人手拉手围着圆圈跳舞，所以通常人们又称布里雅特民间舞蹈为圈舞。慢板跳得抒情柔和，快板跳得欢快敏捷，跳跃性强，民风淳朴，具有远古色调，感情热烈豪放。

## 第二节　蒙古族舞蹈训练

### 一、蒙古族舞蹈的特点

#### （一）蒙古族舞蹈的基本体态

蒙古族舞蹈基本体态是在后点步位上，上身略后倾，颈部稍后枕，手于平手位。蒙古族舞蹈在情感、形态、发力中体现的是"圆形、圆线、圆韵"的东方思维概念。舞蹈时，手腕与肩平直，随着音乐节拍上提下压。肩部动作丰富，女子舞体态为后点步位，男子舞体态为前点步位。

#### （二）蒙古族舞蹈的动律特点

蒙古族舞蹈的基本动律为上身松弛划圆，双臂柔韧舒展，膝部平稳，上身略后倾。蒙古族舞蹈的动律特点是绕圆、拧转、横摆扭、拧倾，这是从肩、马步类、柔臂和摔跤步类提炼出的动律特点。

#### （三）蒙古族舞蹈的节奏特点

蒙古族的民间音乐旋律优美，气息宽阔，感情深沉，草原气息浓厚。各种调式都以五声音阶为基础，其特点是热情奔放，悍健有力，节奏欢快，富有草原风格和浓郁的生活气息，音域较宽，音程跳跃大。马头琴是蒙古族最有特色的民间乐器。

### 二、基本动作

#### （一）脚形、脚位的做法

脚形：自然脚形。

脚位：八字位（分为小、中、大）的做法：参见古典舞八字步做法；前丁字点位（分为小、中、大）的做法：主力腿站立，动力腿稍屈膝，脚尖在主力腿前点地；后踏点位（分为小、中、大）的做法：主力腿站立（或弓步），动力腿在主力腿后脚掌踏地（参见古典舞踏步）。

#### （二）手形、手位做法

**1. 手形**

掌：四指伸直并拢，拇指自然旁开。另一种做法：五指自然张开。

拳：四指弯曲，大拇指伸直，虎口张开。

**2. 手位**

一位：双臂平行伸于小腹前，手心向后。

二位：双臂伸于体侧斜下方，手心向后。

三位：双臂侧平举，手心向下或向后。

四位：双臂两侧斜上举，掌心向外。

五位：双手于左（右）胯旁按掌，肘稍屈。

六位：双手指搭肩，两肘架起。
七位：双手握拳叉于腰部的前侧位。拇指在后，拳在前。
八位：双臂于体后，掌心朝上。

### （三）上肢动作做法

硬腕：靠手腕的上下有节奏地提压。提压腕要节奏鲜明，动作要干脆利落、有弹性。

柔腕：手腕上下柔韧地慢节奏地提压。

绕腕：手腕绕一个完整的圈，肘和腕有弹性，弹出后松弛地落下。

硬肩：双手叉腰，1－右肩快速向前送出，右肘向后，同时左肩向后，左肘向前；2－相反并依次交替进行。动作时，要干脆、迅速、有力。

耸肩（单、双）：单耸肩，一肩向上耸起落下，另一肩不动，两肩交替进行；双耸肩，两肩同时起落。动作时，要上下有弹力地动，节奏干脆，重拍在上。

笑肩：双肩同时上下快速颤动，节奏重拍在下。

柔臂：手臂由肩带动，逐渐延伸到臂膀、手指尖。一手上，一手下，呈波浪形柔动，手心向下。

曲臂：手臂曲直运动，可在各种手位上做直曲翻掌。动作时，爽快而有力，有停顿感。

勒缰：双手握拳身前倾，呈"拉马缚绳"状。

甩鞭：右手经下方向后用力甩，至身后斜方，左手勒缰。

扬鞭：一手勒缰，一手经下方向上扬起（甩鞭、扬鞭可以结合起来做）。

### （四）步伐做法

平步：一拍一步，一脚贴地向前迈一步，另一脚同样向前迈步。动作时，身体挺立，气息下沉，脚拖地向前，行进中保持小八字步。

跐步：主力腿有控制地上下屈伸，另一脚左后踏步。动作要求柔软而内在，上下屈伸重拍在下。

蹉步：一脚向前迈一步，另一脚在后只在地面蹭一步紧跟上。动作时，要平稳，不能上下伏动。

走马步：一脚向前迈一步，一脚跟近，上下屈膝一次；两脚交替上步，上下起伏，单手勒缰。

轻骑马步（立掌步）：前半拍左腿直立半脚尖，同时右腿通过提膝向前掏小腿迈步，后半拍右脚落地，重心前移。换左脚起步，交替进行。原地做时，交替压脚跟。

小跑马步：两拍完成。1－右脚向前迈一大步，Da拍左脚到右脚边轻踏一步；2－右脚轻踏一步。换脚做，交替向前跑。动作时，膝松弛，上身前倾，双手勒缰。

摇篮马步：两脚交叉站立，重心到右脚，右脚着地，左脚外侧着地，脚跟离地。双膝屈伸。重心到左脚，左脚着地，右脚外侧着地，脚底离地。左、右交替移动。动作时，注意弧线过程及膝部的屈伸。

进退马步：Da拍右脚掌向8方向点地，同时左腿提膝脚掌离地，1－左脚掌落地，右脚掌离地；2－前半拍右脚掌向4点后撤点地，同时左脚离地，后半拍左脚掌落地，右脚

离地，交替进行。动作时，身体平稳，重心保持在中间，两膝外开。

滑步马步：两拍完成。上身略前倾正视 1 方向双手勒缰。1 - 双脚半脚尖交替碎步；2 - 上身向左倒，左脚屈膝，右脚绷直旁抬25°，双手勒缰一次。连续做时，动作相同，方向相反。

### 三、动作短句

**（一）踏步硬肩**

节奏：中速，四个八拍。

准备：右脚在后的踏步位站立，双手叉腰位。

① - 8：（二拍一次硬肩）1 - 2 左肩向前左肘向后同时右肩向后右肘向前；3 - 4 交换；5 - 8 重复 1 - 4 动作。

② - 8：（二快一停硬肩）动作同前。节奏 1 - 2 左右动肩；3 - 4 停顿；5 - 8 重复 1 - 4 的动作。

③ - 8：（三快一停）动作同前。节奏 1 - 3 左右左三次硬肩；4 - 停顿；5 - 8 做 1 - 4 的相反动作。

④ - 8：一拍一次硬肩，连续八次。

**（二）踏步耸肩**

节奏：中速，四个八拍。

准备：面对 1 方向，小八字步直立，双手下垂。准备拍的最后半拍左脚向 7 方向轻跳一步，右脚快速后撤到左脚后，右脚掌支撑重心，双手快速叉腰。

① - 8：保持体态，右肩单耸，1 - 2 耸肩两次；3 - 7 耸肩三次；8 - 停顿。

② - 8：右脚向 3 方向轻跳，左脚后踏，做 ① - 8 的相反动作。

③ - 8：左脚轻跳保持 ① - 8 的体态，1 - 4 右肩一拍一次耸肩四次，同时右手由右下方向上抬起；5 - 8 右手指经右肩向下插去，同时移重心，换右脚前，左脚后踏步。

④ - 8：做 ③ - 8 的相反动作。

**（三）交替蹭步，圆肩**

节奏：稍慢，两个八拍。

准备：面对 1 方向，正步站立，双手下垂。

① - 8：Da 拍左脚向 1 方向迈一步，双膝稍屈，1 - 右脚掌在左脚后蹭一步；2 - 左脚轻踏一次，同时，右肩经前向后划个圆，左肩相反；3 - 4 上右脚做 1 - 2 的相反动作；5 - 8 重复 1 - 4 的动作。

② - 8：动作同 ① - 8，同时，一位手略抬起。

**（四）硬腕**

节奏：中速，四个八拍。

准备：面对 1 方向，正步位站立。

① - 8：八字脚位，手二位，双手同时提压腕，一拍一次先压再提，共做八次。

②-8：右脚踏左脚后，手五位，交替压腕，先压右手，一拍一次共八次。

③-8：换相反方向，做②-8的相反动作。

④-8：小八字步站立，双手四位，向左右交替推腕。

### （五）趟拖步柔臂

节奏：稍慢，两个八拍。

准备：面对1方向，正步站立。

①-8：1-右脚向旁趟出，同时双臂三位手，右肩上提带动大臂、肘、小臂、腕、手指上提，左臂下压；2-左脚拖至右脚后踏一步，同时，双臂交换波浪，头看右上方；3-4脚右、左、右踏步位原地轻踏，半拍一步，同时，双臂小波浪，右、左、右提；5-8向左做1-4的相反动作。

②-8：同①-8的动作。

### （六）踏点马步

节奏：稍快，两个八拍。

准备：右手勒缰，左手叉腰站立。

①-8：1-2右脚始做原地踏点马步；3-4换左脚做相反动作；5-8重复1-4的动作。

②-③：做行进的踏点马步，顺时针走一个小圆圈，同时右手、肩、头领先向右后旋转。

### （七）小跑马步，滑步马步

节奏：稍快，四个八拍。

准备：右手勒缰，上身前倾，顺时针站立。

①-③：顺时针小跑马步，共做十二个。

④-8：面对1方向，做滑步马步四个。

## 第三节　蒙古族舞蹈组合

### 一、硬手组合

**1. 音乐**

**硬手组合**

记谱

( 1̇ 2̇ 5 3　2 1̇ | 6　　6 ) | 6 6 2̇ 2̇1̇ | 6 65 3 | 6 65 3 5 | 2. 3 2 |

| 2̣ 2̣ 1̣2̣1̣2̣ | 3. 2̣ | 1. 2̣ 3 5 | 6 6 | 6 6̣1̣ 3 5 | 6 2̣ 1̣2̣ |

| 3̣ 2̣ | 1̣ 3 2̣ 1 | 6 5̣6̣2̣1̣ | 6 3 2 | 1 2 5 3 2 1 | 6̣· 6̣· :|| |

#### 2. 动作说明

准备：4拍，体对1方向，自然位。

①－8：双脚正步位，原地屈伸四次，双手依次于体前手位、斜下手位各做两次硬腕。

②－4：左脚起双脚交替对1方向依次迈三步，双手由斜下手盖手硬腕到体前手一次硬腕。

5－8：右脚起双脚交替对5方向依次退三步，双手由体前手一次交叉分手硬腕到斜下手位一次硬腕。

③－8：双脚正步位，原地屈伸四次，双手依次于体旁位、斜上手位各做两次硬腕。

④－4：左脚起双脚交替对1方向依次迈三步，双手由斜上手盖手硬腕到体旁位一次硬腕。

5－8：右脚起双脚交替对5方向依次退三步，双手由体旁位一次交叉分手硬腕到斜上手一次硬腕。

⑤－8：双脚正步位，原地屈伸四次，双手依次于胸前手位、腹前位指尖相对各做两次硬腕。

⑥－4：左脚起双脚交替对7方向依次迈三步，双手由头上交叉分手硬腕到右手头上位，左手平手位一次硬腕。头对2方向。

5－8：做⑥－4的反面动作。

⑦－4：左脚起双脚交替对2方向依次迈三步，右手头上位，左手体旁位两次硬腕，头对2方向。

5－8：右脚起双脚交替对6方向依次退三步，右手头上位，左手体旁位两次硬腕，第7拍右转身双手经头上交叉分手硬腕变反方向。

⑧－8：做⑦－8的反面动作，最后一拍定格。

#### 3. 重点、难点

做硬腕时五指要自然伸直，由腕部带动手掌有弹性地提压，切忌手指主动，要突出腕部的顿挫感，干净利落，柔中带刚。

## 二、体态动律组合

#### 1. 音乐

### 沙漠的春天

1=G

慢板

蒙古族民歌

| (3 3̣5 5̣ 6̣ 1 － ) ‖: 5. 6̣1̣ 6̣1̣ 1̣6̣ | 2. 3 2̣3̣5̣ 5 － |

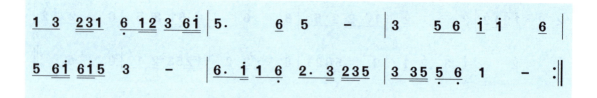

**2. 动作说明**

准备：4拍，体对5方向，右后点步位，面对4方向，胯前按手；第四拍的后半拍（Da）双手划至斜上手位。

①－2：右转身对2方向上右脚成左后点步位，双手划至斜上手位。

3－4：静止。

5－6：上左脚踏步蹲，双手胯前位。

7－8：起身，右后点步位。

②－2：右脚往4方向撤至大八字位，双手斜下摊掌位。

3－4：撤左脚踏步蹲，双手平开位。

5－6：起身，左后点步位，双手叉腰。

7－8：右脚撤至大八字位；最后半拍（Da）右转体对4方向，双手上划至斜上手位。

③－④：做①－②的反面动作；最后半拍（Da）撤右脚成左脚前点步位，双手压至胯前。

⑤－1：重心移至左脚成踏步，双手提腕。

2：上身拧对1方向，双手随动。

3－4：上身靠向4方向，双手压腕至胯前。

5－6：重心移回右脚，双提腕，经1方向拧身对2方向。

7－8：下蹲，双手压至斜下手；最后半拍立起，提腕。

⑥－1：快拧身对8方向，双手压腕至胯前。

2：蹲，压右腕；后半拍（Da）立起，提右腕。

3－4：蹲，围腰手，右靠转成体对8方向；最后半拍（Da）立起，提腕。

5－8：做⑥－4的反面动作；最后半拍（Da）右转身对6方向，双手胯前端手。

⑦－4：右脚起右转身踮步两次，胯前端手提压腕一次。

5－8：做⑦－4的反面动作。

⑧－2：重复⑦－4动作（踮步一次）。

3－4：做⑧－2的反面动作；最后半拍（Da）右转身对5方向，双手叉腰。

5－7：右脚起横移步柔肩拧转动律。

8：左脚重心左转身体对1方向，前前点步，面对8方向，右手提腕对2方向斜下，左手压腕至右胯前。

**3. 重点、难点**

（1）提胯、立腰、拔背、敞胸、重心略偏后呈微靠势，是蒙古族女子舞蹈的基本体态。

（2）目光远视，气息下沉，稳重、端庄、含蓄、柔中见刚，是蒙古族女子舞蹈的审美特征。

## 三、软手柔臂组合

### 1. 音乐

**金色的大雁**

蒙古族民歌
甄荣光 改编

1=F 2/4
抒情地

(3. 5 6 2̇1̇ | 6 — ) ‖: 6̣ 6 6̣1 | 5 65 3 6̣ | 3. 5 6̣1 2̇1̇ | 6 —

| 6̣ 6 6̣1 | 5 65 3 6̣ | 3. 5 6̣1 5 | 3 — | 5. 35 | 6. 53

| 2 35 3 1 | 6̣ — | 5 5 3 | 6 53 231 | 3. 5 6̣1 2̇1̇ | 6 — :‖

### 2. 动作说明

准备：4拍，体对1方向，自然位。

①－8：右脚往6方向后撤成左前点步位，面对2方向，右手胸前手位软手柔臂。

②－8：左脚往4方向后撤成右前点步位，左手胸前手位软手柔臂。

③－8：左脚往2方向上步成大掖步，双手胸前交叉手位对8方向做软手四次从胸前打开至平手位。

④－8：做③－8的反面动作。

⑤－8：左转身对5方向，右腿跪下，双手经胸前交叉手位做软手打开至平手位。

⑥－8：抖手曲臂横移，右、左各一次。

⑦－8：手心向上做软手柔臂四次，慢立起；最后半拍（Da）右转身对1方向。

⑧－8：右脚前点步右转身一圈，左手斜上手位，右手斜下手位，做软手柔臂。

### 3. 重点、难点

做软手柔臂时，要求肩臂松弛，背部舒展，由肘部发力；做到从肩、肘、腕、掌、指到指尖，呈连绵不断的波浪式的运动。

## 四、肩组合

### 1. 音乐

**肩 组 合**

记谱

1=D 2/4

(2. 3 5 5 | 6 5 6 | 1 3 2321 | 6̣ 6̣ ) ‖: 6 66 6 66

**2. 动作说明**

准备：8拍，体对1方向，自然位。

①－4：左脚向8方向轻跳上步，右脚跟上成正步位双手叉腰，身体前倾，四次硬肩。

5－8：脚下不变，身体后倾，四次硬肩。

②－8：重复①－8动作。

③－8：左脚向7方向蹉步，双手叉腰，硬肩8次，头看8方向。

④－8：右脚向4方向退步，左脚向后成踏步，身体后倾，硬肩七次，第8拍左转身向2方向。

⑤－8：同①－8反方向。

⑥－8：同②－8反方向。

⑦－8：同③－8反方向。

⑧－8：同④－8反方向。

⑨－8：右转体对5方向右脚向前上步，右、左交替两拍一次，双手叉腰柔肩四次，第7、第8拍右转身向1方向。

⑩－8：右脚在前单腿跪地，双手斜下位两拍一次耸肩两次，一拍一次笑肩三次，第8拍转向5方向。

⑪－8：同⑨－8动作。

⑫－8：右脚在前小踏步，双手斜下手两拍一次耸肩两次，一拍一次笑肩三次。

⑬－4：左脚起向1方向上步，左右脚交替两拍一次，双手头上位硬腕柔肩。

5－8：左脚向7方向迈步成马步半蹲，双手扶胯，两拍移重心，耸肩四次。

⑭－8：同⑬－8动作。

⑮－8：同⑬－8动作。

⑯－8：同⑬－8动作。

⑰－8：向7方向交替前进步，两拍一次柔肩，退场动作。

**3. 重点、难点**

（1）做肩部动作必须要自然、松弛、灵活。

（2）硬肩有力，要有顿挫感；柔肩柔韧，连绵不断；双肩一步分两步走，有弹性，小而脆。

## 五、跑马步组合

**1. 音乐**

跑马步组合

（此处为简谱，$1=D$ $\frac{2}{4}$，记谱）

**2. 动作说明**

准备：半蹲，体前双手勒马式，体对7方向。

①-4：半蹲跑马步上场向7方向，左手在体前双手勒马手。

5-8：右手画下弧线斜后扬鞭一次。

②-8：同①-8动作。

③-8：吸跳腿转身向3方向，右手叉腰，左手勒马手。

④-4：同③-8 动作。

5-8：撒右腿，右手扬鞭，左手不变，第 7 拍双脚跳正步半蹲向 1 方向。

⑤-8：同③-8，向左绕圈。

⑥-8：同③-8。

⑦-4：马步蹲，左右移重心耸肩，左手单手勒马手两拍一次。

5-8：同⑦-4 动作快一倍。

⑧-8：同⑦-8。

⑨-8：双脚小碎步向 5 方向后退，双手由体旁手位到体前勒马手。

⑩-8：同⑨-8，第 7、第 8 拍半蹲，体前勒马手。

⑪-8：体对 1 方向，动作同①-8。

⑫-8：同⑪-8。

⑬-2：体对 7 方向，右脚向前上步，右手画下弧线扬鞭。

3-4：左脚向后撤步，右手回到体前勒马手。

5-8：同⑬-4。

⑭-8：同⑬-8。

⑮-8：双脚并拢立直身体，左转一圈成右手头上扬鞭，左手勒马，体对 7 方向半蹲。

⑯-8：跑步下场向 7 方向一拍一次。

**3. 重点、难点**

（1）基本体态要立腰、挺胸、拔背，目视远方。

（2）吸腿拧身勒马步要求落低起高，身体不能前趴，吸腿不能低于 45°，双手于左、右斜前勒马。

（3）跑马步身体前倾，膝盖吸起，左右倒换脚跟离地。

## 六、硬腕组合

**1. 音乐**

硬 手 曲

中板

蒙古族民歌

2. 动作说明

准备：8拍，左脚踏步，体对1方向，面向8方向，双手胯前按手位。

①-6：身体前俯，右脚起蹉步三次向1方向行进，双手依次在体前斜下位手位、体旁位、平手位各做提压腕一次，体对1方向，上身渐起。

7-8：左脚上步至前点位，双脚踮起，双手至斜上位做提压腕一次。

②-8：右脚起蹉步向5方向后退，重复①-8动作。

③-6：左脚起蹉步三次向2方向行进，双手在体旁按手位做提压腕，身体顺势左右拧转。

7-8：右脚起向8方向重复③3-4动作，目视8方向。

④-4：重复③-4动作。

5：左脚向1方向上步，双脚踮起，左手斜上位提腕，右手胸前折臂提腕，体对1方向。

6：落脚跟，右转身，双手经提前下弧线压腕。

7-8：右脚在前，体对8方向，双脚踮起，右手斜上位提腕。左手胸前折臂提腕，目视2方向。

⑤-3：右脚起向5方向后撤三步，双手体前平手位对2方向、8方向、2方向各做一次提压腕，身体与眼睛随手的方向变化。

4：左脚起向2方向蹉步成踏步，左手平手位，右手肩前折臂手位，提压腕一次，体对1方向，目视2方向。

5-8：保持舞姿，原位做提压腕三次，最后一拍压腕。

⑥-8：做⑤-8的反面动作。

⑦-6：重复⑤-6动作。

7-8：右脚起撤蹉步一次，双手从左旁经斜上位提腕至右手平手位，左手肩前折臂手位，压腕，目视1方向。

⑧-4：左脚起撤蹉步两次，双手先重复⑦7-8动作，再做反面动作。

5-8：左脚往旁迈一步，双脚踮起左、右横移重心，双手至体前斜下位，左右各做两次提压腕。

⑨-1：右脚起，撤蹉步，双手从右斜下提腕快划至左斜下压腕手。

2：右脚向3方向上步，左斜下提压腕。

3-4：左脚往2方向前伸，脚尖点地，双手从左斜下提腕，经上弧线落至前斜下交叉手位压腕，身体前俯。

5：左脚8方向横蹉步，双手与体前平手位提压腕一次，体对1方向。

6：左脚向8方向上步，左手体旁斜下位，右手体旁平开手位，提压腕一次，目视8方向斜下。

7-8：重心移至右脚，身体后靠，左手体旁斜上位，右手平开位，提压腕一次，目视8方向斜上。

⑩-8：做⑨-8的反面动作。

⑪-6：右脚起，往8方向蹉步，双手依次在体前斜下位、体前平手位、体旁平开位做提压腕，体对1方向，目视8方向。

7-8：左脚往5方向蹉步一次，右手至斜上位，左手平开位，提压腕，左拧身回头，体对3方向，目视2方向。

⑫-6：右脚起两拍一次往5方向蹉步，双手重复动作，依次向左、右、右拧身回头。

7-8：左脚起转身上步转对1方向，双手经斜上提腕至胯前按手位。

⑬-6：右脚起往7方向横移蹉步六次，双手在胯前按手位提压腕六次，体对1方向，目视8方向。

7-8：右脚往7方向上步，双手提压腕（左、右、左），最后一拍左腿抬起。

⑭-8：做⑬-8的反面动作。

⑮-6：右脚起蹉步左转一圈，双手经体前斜下位至斜上位每拍一次交替提压腕。

7-8：右脚起后撤蹉步，双手斜上位，左手体前折臂手位，交替做提压腕，体对1方向，目视2方向斜上。

⑯-2：做⑮7-8的反面动作。

3-4：重复⑮7-8动作。

5：双脚蹉起，左手斜上手位，右手胸前折臂，做双提腕，体对1方向，目视8方向斜上。

6：落脚跟右转身对1方向，双手压腕至胯前手位。

7-8：做⑯5-6的反面动作（不转身）。

⑰-2：右脚起向1方向平步两步，双手在肩前折臂手位做柔肩提压腕两次。

3-6：右脚起进退步一次，右起8字绕肩提压腕两次。

7：右脚至左脚旁蹉脚，左脚重心蹉步一下。

8：右脚起往3方向上步。

⑱-1：上左脚对3方向。

2-3：重复⑰7-8动作（蹉步同时转身对5方向）。

4-6：重复⑱-3动作（蹉步同时转身对5方向）。

7-8：重复⑱1-2动作。

⑲-2：右脚起，体对1方向平步两步，双手在肩前折臂手位做柔肩提压腕两次。

3-6：重复⑰3-6动作。

7-8：重复⑰3-4动作。

⑳-4：右脚起后退四步，双手肩前折臂绕圆。

5-6：右脚起体对8方向进退一次，双手胸前提压腕绕圆一次，目视8方向。

7-8：左脚向2方向上步成大弓箭步，左手斜上位，右手体前折臂手位，体对2方向，目视8方向。

## 七、鄂尔多斯组合

**1. 音乐**

### 鄂尔多斯舞曲

1=F 2/4

小快板

明 太 曲

(反复8次)

**2. 动作说明**

准备：8拍，面对7方向，于台右后候场。

①-4：右脚起双脚踏起走四小步，双手胯前端手位，右手起绕腕三次，最后一拍成叉腰手。

5-7：右脚后撤至踏步，体对7方向，目视5方向（与男舞者对视），同时身体后靠左起硬肩三次。

8：重心移至左脚，右脚微后抬，双手体前端手位。

②-4：重复①-4动作。

5-7：右转身撤右脚体对3方向成踏步，目视5方向，双手叉腰，左起硬肩三次。

8：重心移至左脚，右脚微后抬的同时右转身对7方向，双手体前端手位。

③-④：重复①-②动作，最后一拍不转身。

⑤-4：体对2方向，身体前倾，双手叉腰硬肩四次，目视1方向。

5-8：身体后靠，硬肩四次。

⑥-4：上右脚左转身踏步两次，体对5方向硬肩两次。

5-7：右脚在前踏步蹲，碎抖肩。

8：起身左转对1方向，双手于体前端手。

⑦-8：重复①-4动作两次。

⑧-4：撤右脚成右后踏步，体对2方向后靠，目视1方向，双手叉腰，左起硬肩四次。

5-8：重心移至左脚，身体前倾，硬肩四次。

⑨-8：右脚起左转身踏步四次成体对5方向，左手叉腰，右手于体旁提压硬腕（同时硬肩）。

⑩-3：对5方向重复⑨-3动作。

4：右脚踏起，左脚离地左转对2方向，左手提腕至斜上方。

5-8：左脚落地成右后踏步蹲，体对1方向，右手叉腰碎抖肩。

⑪-2：踏步位，上身右拧，双手体旁弹拨手1次，目视8方向。

3-4：做⑪-2的反面动作。

5-8：下蹲，双手左起做体前弹拨三次（左、右、左）。

⑫-2：右脚起右转身体对5方向上两步，双手经体旁至头上扣手。

3-4：右转身对1方向成左后踏步，双手叉腰。

5-8：撤右脚成右后踏步蹲，双手至左耳旁交替提压腕四次。

⑬-⑭：重复⑪-⑫动作。

⑮-⑯：慢站起，左肩起做硬肩十六次，目视2方向（与男舞者对视）。

⑰-8：左脚起双脚踏起向左绕一圈（与男舞者互绕），双手斜上手位每拍摆手一次。

⑱-8：重复⑰-8动作（走成圆圈，面对圈心）。

⑲-2：右脚前踢，左脚顺势踏跳一下，双手右前左后围腰甩手至体旁。

3-4：做⑲-2的反面动作。

5-8：左脚起，双脚踏起往圆心走四步，体旁平开手位硬腕。

⑳-8：右脚起，转身对圈外重复⑲-8动作。

㉑-8：重复⑪-8动作。

㉒-4：踏步蹲，体对2方向，双手立掌，手心相对，左手起，两慢三快做提压腕。

5-8：做㉒-4的反面动作。

㉓-㉔：重复㉑-㉒动作。

㉕-8：一组重复①-8动作（向左与男舞者互绕一圈）。

二组重复⑮-8动作（保持圆圈位置）。

㉖-4：一组右脚往8方向上步成弓步，双手于体前，左手起，交替提压腕，身体前俯（目视男舞者）。

二组重复⑯-4动作。

5-8：重心移至左脚成前点步，左手斜上手位，右手体旁平开手位，双手交替提压腕，身体后靠。

二组重复⑯5-8动作。

㉗-8：一组往2方向平转四次，双手从斜上手位至胯前手位，提压腕四次。

二组重复⑰-8动作。

㉘-8：一组前四拍重复⑪-4动作；后四拍踏步蹲，左手叉腰，右手体旁硬腕四次，同时做硬肩（目视男舞伴）。

二组重复⑰-8动作。

㉙-8：一组做㉗-8的反面动作。

二组重复⑲-4动作两次。

㉚-8：一组重复㉖-8一组动作。

二组重复⑥-4动作两次。

㉛-㉞：两组一起做①-8的反面动作四次。

㉟-4：重复①-4动作。

5-8：撤右脚成踏步，左手体前折臂手位，右手斜上手位，双手交替提压腕，身体后靠（目视男舞者）。

㊱-8：重复㉟-8动作，左转身逆时针方向走圈，从台右后下场。

# 第三单元 维吾尔族舞蹈

## 单元介绍

本单元主要介绍了维吾尔族舞蹈的风格、韵律、基本体态、步法、手位，以及由浅入深的代表性组合，系统地讲述了维吾尔族舞蹈的民族特点、训练特点。

## 知识目标

了解维吾尔族舞蹈的风格、韵律，基本训练和基本组合。

## 能力目标

掌握维吾尔族舞蹈的组合内容，深入体会基本体态和动律特点。

## 第一节 概 述

新疆地域辽阔，是举世闻名的歌舞之乡。维吾尔族舞蹈的基本体态是颤而不窜、立腰拔背，具有微颤的动律、多变的舞姿、高超的技巧。其微颤的动律，体现出沙漠上行走的特征；多变的舞姿，在于它广泛吸收西域乐舞的长处；而技巧的运用，正是继承并发展了"胡腾舞""胡旋舞""柘枝舞"中，那些跳跃、旋转以及腰部的各种技艺。他们生活中经常举行的"麦西来甫"，则是西域"饮宴乐舞"的遗风。"赛乃姆""多朗舞""盘子舞"都是维吾尔族舞蹈形式，普遍流传于新疆各地。值得一提的是，新疆麦西来甫民间舞蹈中的旋转技巧堪称一绝，各种跪转、空转、立转、平转纷纷登场，让人眼花缭乱，惊叹不已。维吾尔族舞蹈的风格特点——舞姿造型：昂首、挺胸、立腰是基本特征。舞蹈中从头、肩、腰、臂、肘、腕、膝部直至脚部动作的充分运用，使其动态多样，造型优美；再配合各种眼神，"移颈""打指""翻腕"等装饰性动作点缀，形成热情、乐观但不轻浮，稳重、细腻却不琐碎的风格韵味，这一特点"赛乃姆"中表现尤为突出。技巧运用：旋转是最常用的技巧，要求快速、多姿，戛然而止。连续旋转中不断变换舞姿是高难度技艺，舞蹈中多以竞技性的旋转作为表演的高潮。

女子舞蹈腰部柔软、舞姿轻盈等，都是古西域伎乐的继承与发展。节奏动律：伴奏音

乐中多切分、附点节奏，弱拍处给以强势的艺术处理，突出舞蹈的民族风韵。微颤是舞蹈中常见的动律，膝部连续性微颤和变换动作前瞬间的微颤使动作柔美、衔接自然。连续性微颤多见于平稳节奏表演，哈密地区中、老年舞蹈中常见；多朗舞第一组"奇克提曼"中此动律尤明显。

维吾尔族舞蹈的风格特点主要表现在动律、舞姿以及技巧的运用等方面。可以分为三种类型。

（1）自娱性民间舞蹈——自娱性舞蹈中最常见的是"围囊"，"围囊"维语意为"玩吧""跳吧"，是各种场合随意跳的自娱性舞蹈泛称，即清代文献所记载的"围浪"或"偎郎"，目前民间仍然使用这两个词。清代萧雄《西域杂述诗》记述"歌舞"中有："古称西域喜歌舞而并善，今之盛行者曰围浪，男女皆习之，视为正业。""围囊"形式自由，无论男女老少，不拘一格，只要能和上曲调的节奏就自由起舞，尽情发挥。"围囊"也带有表演性，不乏精彩的表演，跳舞时多用"赛乃姆"曲调，节奏平稳，且非常丰富，所以又称"赛乃姆"，于是"赛乃姆"成为自娱性舞蹈中表演成分较多，又有一定规范的舞蹈形式。

（2）礼俗性民间舞蹈——礼俗性舞蹈中有迎宾、欢庆的"夏地亚纳"；宗教活动的"萨玛舞"；喜庆、婚礼的"纳孜尔库姆"；按照多朗习俗进行的"多朗舞"等。这类舞蹈保存了古代维吾尔族宗教、礼仪舞蹈以及西域古代鼓吹乐的表演形式。

（3）表演性民间舞蹈——表演性民间舞蹈可分为徒手与使用道具的两类：徒手表演的如"纳孜尔库姆""手鼓舞""描眉化妆舞"；持道具表演的如"盘子舞""击石舞""灯舞""萨巴依舞"；模拟动物穿着大型道具的有"鸡舞""鹅舞""山羊舞"以及骑在真骆驼上表演的歌舞等，多是古西域乐舞遗风。

## 第二节 维吾尔族舞蹈训练

### 一、维吾尔族舞蹈的基本特点

#### （一）维吾尔族舞蹈体态特点

维吾尔族舞蹈强调昂首挺胸、立腰、拔背而产生的立感，给人一种高傲挺拔、外向的感觉。维吾尔族舞蹈的体态不仅具有东方沉稳的含蓄之美，亦具备西方直立向上的美感。

#### （二）维吾尔族舞蹈动律特点

维吾尔族舞蹈膝部连续性的微颤或变换动作前瞬间的微颤，使动作柔美，衔接自然。维吾尔族舞蹈擅长运动头部和手腕的动作，通过移颈，头部的摇、挑和手部的翻腕、绕腕、击腕等丰富多变的动作，特别是"先正看而后低首闭目"的眉眼运用，构成维吾尔族舞蹈风格的重要特征。

#### （三）维吾尔族舞蹈音乐节奏的特点

维吾尔族舞蹈多用切分音、附点节奏和在弱拍处给以强势的艺术处理，如舞蹈动作中的绕腕、头的挑、脚步的三步一抬动作的后踢步等都是节奏的弱拍时做的，以突出舞蹈的风韵和民族特点。

## 二、维吾尔族舞蹈基本动作

### （一）维吾尔族舞蹈基本舞步

微颤是维吾尔族民间舞蹈的主要动律之一，它是以膝部连续性颤动，或动作变换时一瞬间的微颤，使舞蹈动作衔接自然而优美的。步法灵活轻巧，脚下干净利落。

（1）蹍步：两条腿分别作为主力腿与动力腿。用动力腿的脚跟与脚外侧碾步横走，主力腿的脚掌随着动力脚运动的方向做平稳的移动。连续反复做，既可横线移动，也可向前、斜前移动。

（2）点步：点步分前点、后点、旁点、点转等。训练时将两腿分别作主力腿与动力腿，主力腿按照一定节拍做原地的屈伸动作，动力腿用脚掌向不同方向点地。练习时身体要直立，动作要有节奏感，动力腿的膝盖不可随主力腿弯曲。

（3）三步一抬：用任意一只脚开始，双脚交替走三步，在音乐的弱拍处踢后脚的小腿，同时身体转向，交替练习。此动作可反复多次走直线或抬步转身练习。

（4）跺移步：右脚原地跺脚，左脚向左横移一步，右脚向左上步。此动作可两面做。动作过程中要保持身体平稳。

### （二）维吾尔族舞蹈基本手形及手臂动作

在维吾尔族舞蹈中，"摊""绕""捧"是最为常见，最普遍，也是最具特色的典型动作。舞蹈中的起与止以及动作间的连接都是用这三种动作完成的，这三者既可以独立存在，又常常合为一体运用。基本手形与汉族的兰花手基本相同。

（1）托帽手：立腰挺胸，双手于胸前摊手，在体前斜上方捧手绕腕，一手在头部斜后方，一手头上位，固定舞姿。

（2）扶胸手：右手或左手扶于胸位（此动作是舞蹈中一种理解性的起止动作，可配以其他动作一起练习）。

（3）夏克：挺胸立腰右拧身下胸腰，右手托帽位，左手于胸前立腕（此动作主要是结束前的起范儿动作）。

（4）绕腕手：手腕主动，小臂附随，向里、向外转动一周翘腕。绕腕手可用柔劲和脆劲两种。

（5）立腕横手：双手在胸前交叉，摊手的同时向旁臂位打开，绕腕立掌。

（6）摊手：双手提至胸前，手心朝上，向外两侧摊开。

（7）捧手：手心朝上，臂向上或向里做搂捧动作。

（8）柔腕：以手腕主动带动小臂和指尖做小波浪。

（9）叉指绕脸移颈：五指交叉在脖前从右至左绕脸，向左右平移颈。

## 三、动作短句

### （一）由前点进步、后点蹭步弹指组成，2/4 拍（中速）四小节完成

（第1—2小节）前点进，双手交叉从下至胸上穿手打开手心向上斜托，向8方向。

(第3—4小节）后蹲退步，弹指上穿手，双手从下至上，身体面向1方向。

**（二）由提裙式晃身、三步一抬前撩手点转组成，2/4 拍（中速）四小节完成**

（第1—2小节）体向1方向，提裙晃身，右脚前点。三步一抬两次，右前，左前撩手。
（第3—4小节）正闪身前点，颤步转，体旁位，双托掌位。

## 第三节 维吾尔族舞蹈组合

### 一、动律组合

**1. 音乐**

动 律 曲

1 = C 2/4
中速

维吾尔族民歌

(3.4 5 6  3 5 4 3 | 4 2 2. ) | 5 2 0 2  2 1 2 | 1. 2 1 3  2 | 5 2 0 1  7 1 7 6 |

6 — | 2 6 0 6  6 5 6 | 5. 6 4 6  5 | 2 6 0 6  6 5 4 6 | 2 — | 5 2 0 2  2 1 2 |

1. 2 1 3  2 | 5 2 0 1  7 1 7 6 | 6 — | 2 6 0 6  6 5 6 | 5. 6 4 6  5 |

2 6 0 5  4. 5 4 3 | 4 2 2. ‖: 2 2  2 3 5 4 3 | 4 2 2. | 2 2  3 1 2 7 1 |

1 6 6. | 2 2  2 3 5 4 3 | 4 2 2. | 2 2  3 1 2 7 1 | 1 6 6. |

5 2 0 2  2 1 2 | 1. 2 1 3  2 | 5 2 0 2  1 2 7 1 | 6 — | 2 6 0 6  6 5 6 |

5. 6 5 7  6 | 3. 4 5 6  3 5 4 3 | 4 2 2. :‖ 3. 4 5 6  3 5 4 3 | 4 2 2. ‖

**2. 动作说明**

准备：自然位，正步。

① - 8：右脚两拍一次点颤，前后点，双手摊手绕腕立掌，做1次。
② - 8：前4拍摊手，右托帽手，后4拍双摊手左起至右侧，叉腰。
③ - ④：同①-②的反面动作。
⑤ - 8：右脚斜前上步摊手，左脚后点地，身体对2方向，五位手，后4拍点颤摇身。
⑥ - 8：移重心，七位手，头上翻搭手，右脚点颤。

⑦-⑧：同⑤-⑥的反面动作。

⑨-4：1-2右脚8方向上步；3-4左脚旁点，右手由下撩手至小臂立于头前。

5-8：保持姿态。

⑩-8：保持姿态，原地点颤，两拍一次。

⑪-⑫：保持姿态，原地点颤，右转一周。

⑬-⑯：同⑨-⑫的反面动作。

结束动作：右脚斜前上步，双手大双臂挽腕，左夏克转一周，半蹲摊手立身，左脚重心，右脚后旁点地，左手叉腰，右托帽亮相结束。

**3. 重点、难点**

摇身点颤动律强调颤而不窜，体态要求胯部上提，膝部既要有控制又要有弹性，切忌僵硬。

## 二、绕手腕组合

**1. 音乐**

绕 腕 曲

1=G 2/4

中速

维吾尔族民歌

**2. 动作说明**

第一段：

①-8：1-2左脚后撤一步同时摊手；3-8右脚前点地颤膝绕腕三次。

②-8：重心在后，右脚前点地，绕腕4次。

③-8：右手落至旁成五位手，绕腕。

④-8：点颤晃身。

⑤-⑧：同①-④，动作相同，方向相反。

第二段：

①-8：左脚起1方向三步一抬，五位手绕腕，四次。

②-8：同上。

③－8：同①－8，后退做。
④－8：同②－8，后退做。
⑤－8：左起向3方向踮步旁移，弹腕渐起至头上搭手。
⑥－8：同上动作，5－8右转身。
⑦－⑧：同⑤－⑥，方向相反。

第三段：
①－8：踏步右后点地半蹲体前倾，双手摊手绕腕。
②－8：右脚前点地，甩腰大双臂绕腕。
③－8：做①－8的反面动作。
④－8：做②－8的反面动作。
⑤－⑥摊手成左托帽手，踮步右后转身走一周。
⑦－⑧：同⑤－⑥，方向相反。
结束动作：双手打开，左迈开一步，右脚后点，扶胸礼。

**3. 重点、难点**

突出维吾尔族舞蹈立腰拔背的体态特点，摊绕腕动作的手摊出要慢，绕腕要快，运动线要圆。

## 三、踮步组合

**1. 音乐**

### 达坂城的姑娘

维吾尔族民歌

中板

（2 31 2 17 | 6 － ）‖: 666 7 1 1 | 2 33 2 1 6 | 6 61 2 31 |

2 － | 6 － | 3 3 2 3 6 | 6 1 2 3 1 2 7 | 6 － |

6 6 5 6 1 | 6 1 6 5 5 3 | 5 5 3 5 6 5 4 | 3 － |

（反复三遍曲）

3 4 5 6 5 4 3 | 5 4 3 2 1 | 2 31 2 17 | 6 － :‖

**2. 动作说明**

第一段：
①－8：踮步，右脚起，从舞台3方向出场。
②－8：同①－8。
③－8：同①－8。

④-8：同①-8。

⑤-8：同①-8步法，1-4从右至左摊手；5-8右手胸前左手体旁绕腕立掌。

⑥-8：保持⑤-8姿态，同时移颈。

⑦-8：同①-8步法往回做，1-4从左至右摊手；5-8左手胸前右手头上位绕腕立掌。

⑧-8：保持⑦-8姿态，同时移颈。

第二段：

①-8：右脚起6方向三步一抬后退，左手叉腰，右手摊手至胸前。

②-8：同①-8。

③-8：右脚起4方向三步一抬后退，右手叉腰，左手摊手至胸前。

④-8：同③-8。

⑤-⑥：同①-②，加手：手背相对于头上位，双推手。

⑦-⑧：同上，方向相反，7方向下场。

**3. 重点、难点**

横踏步的重心在两脚之间，行走中舞姿平稳，胯部上提，切忌上颠与摆胯，附点的节奏；身体协调性；韵律。

## 四、三步一抬组合

**1. 音乐**

### 三步一抬音乐

$1=G$ $\frac{2}{4}$

中速　　　　　　　　　　　　　　　　　　　　　　　　　　　　　　　　　维吾尔族民歌

($\dot{2}$ 5 5 6 #4 5 | 2.3 2 1 7 6 7 | 6.7 1 3 7 5 6 | 5 — )|

2 5 6 7 6 | 5 5 5 5 7 | 2.3 2 1 7 5 6 | 5 — |

2 5 6 7 1 | 7 7 7 7 5 | 6 6 5 4.6 4 3 | 4 2 2. |

5 5 5 4 5 6 | 5.4 3 2 1 2 7 | 6. 7 1 3 | 7 — |

2 5 5 4 5 6 | 5.4 3 2 1 2 7 ‖: 6.7 1 3 7 5 6 | 5 — :‖

**2. 动作说明**

第一段：

①-8：右脚起三步一抬前进2次，右拧身，左肩、头向1方向。

②-8：同①-8。

③-8：右脚起三步一抬后退2次，右拧身，左肩、头向1方向。

④-8：同③-8。

⑤-8：1-4右脚起8方向三步一抬前进，右手由下撩手至小臂立于头前；5-8左脚起2方向三步一抬前进，右手落至体旁。

⑥-8：同⑤-8。

第二段：

①-8：1-4右脚起三步一抬退，右手经掏手至托帽手，左手叉腰；5-8保持姿态三步一抬退。

②-8：同①-8。

③-④：同①-②。

⑤-⑥：右转身向后，面向5方向，三步一抬走"之"字形路线，双手头位折腕手。

⑦-8：1-4三步一抬左转身，面向1方向，双手胸前摊手；5-8脚下三步一抬，右托帽手。

⑧-8：向7方向三步一抬，右托帽手下场。

**3. 重点、难点**

三步一抬的第二步踩在附点节奏上，第三步小腿快速后抬，同时主力腿要有控制地颤动。

## 五、进退步组合

**1. 音乐**

### 喀什噶尔舞曲

$1=G$ $\frac{4}{4}$

中板

维吾尔族民歌

**2. 动作说明**

准备：8拍，在台后，体对1方向，双手叉腰。

①-8：右进退步做四次。

②-4：右进退步两次，双手胸前摊绕腕一次半，第四拍至头前高低位绕腕。

5-8：重复②-4动作。

③-4：左转对7方向，重复②-4动作，只是左手始终于横手位摊绕腕。

5-8：右转半圈对3方向，做③-4的反面动作。

④-4：左转对8方向，右进退步，右掏手摊绕腕接双手互绕腕至右托帽式，后两拍摇身点颤。

5-8：对2方向做④-4的反面动作。

⑤-2：左转对5方向右进退步，双手上托式折腕打开至斜下手位。

3-4：右进退步，双手体前折腕打开至斜下手位。

5-8：左转对1方向重复⑤-4动作。

### 3. 重点、难点

进退步上步的瞬间重心迅速推上去，撤步的过程中重心保持垂直，切忌前仰后合。

## 六、进退步综合练习

### 1. 音乐

$\frac{4}{4}$

( X.111 0X1    X X    1 11 | X.111 0X1    X X    1    )

（反复16次）

‖: X.111 0X1    X X    1 11 | X.111 0X1    X X    1    :‖

### 2. 动作说明

准备：8拍，在台后站一横排，体对5方向。

①-②：右转身体对1方向右脚起进退步八次；双手胸前摊绕腕一次半，第四拍至头前高低位绕腕，反复四次（由中间两人带出，每组间隔四拍，形成三角队形）。

③-2：并步半蹲跷右脚，双手成左上托式，右托腮位，身左拧对8方向，再上右、左脚并步对1方向右重转两圈，双手经横手位收回腰捧手。

3-4：右后踏步，双手遮阳托腮式弹指，同时先后向2、8方向瞟一眼。

5-8：点颤四次。

④-4：左脚起进退步向右横移，双手交替前后围腰手打响指。

5-6：左后踏步向左转一圈，双手经横手位收至遮阳托腮式。

7-8：点颤、弹指两次。

⑤-8：做④-8的反面动作。

⑥-8：体对1方向，右进退步，双手经斜下手位慢提至斜后上手位（形成横竖均为四排的方块队形）。

⑦-8：右转对5方向，左进退步，波浪手。

⑧-8：左转对1方向，第一、第三横排右单腿跪，双斜上手位打响指，第二、第四横排右进退步，双手上托式折腕打开至斜下手位接体前折腕打开至斜下手位。

⑨-8：第一、第三横排左转对5方向，第二、第四横排对1方向，各做对方⑧-8动作。

⑩-4：转身成第一与第二竖排、第三与第四竖排面对面，右进退步，双手左胸前右横手位摊绕腕两次，第四拍左手至上托式。

5-6：台右侧两竖排体对8方向，右进退步两次成右后点步位，右掏手摊绕腕接双手互绕腕至右托帽式。台左侧两竖排体对2方向做反面动作。

7-8：摇身点颤。

⑪-4：各做⑩-8的反面动作。

⑫-4：全体左转一圈体对1方向，右起大蹉步腰捧手腰转。

5-8：右起进退步对8、2方向各做一次，双手上托式折腕打开至斜下手位接体前折腕打开至斜下手位。

⑬-8：做⑫-8的反面动作。

⑭-⑮：体对8方向右交叉进退步，略下左前腰；双手两拍右掏手摊绕腕接互绕腕至右托帽式，两拍上分手至横手位打响指，绕腕至左上托式右横手位，反复进行。

⑯-8：右夏克接平转，双手经横手位至腰捧手，再起左脚对1方向上两步，双手身前绕腕至头前高低位，并腿踮脚。

## 七、绣花帽

### 1. 音乐

### 2. 动作说明

准备：8拍，站八字位，双垂手行礼后双手左先右后摊手至横手位。

①-4：右脚起踩移步两次，双手交替做点肩围腰手。

5-8：右脚起自由步两慢三快，双垂手自然摆动。

②-8：做①-8的反面动作。

③-8：右横踮步向左横移，双垂手弹指至横手位，最后两拍向左并步转一圈成体对 8 方向，双手左上托右托腮式。

④-8：右脚起三步一停后退，头前高低手位柔手四次。

⑤-4：体对 8 方向，左切分横踮步向右横移，双手上托式折腕，再压腕至左上托右横手位，随即至猫洗脸位，目视先随右手再视 8 方向，移颈两次。

5-8：步伐不变，双手落至斜下手位。

⑥-8：重复⑤-8 动作，只是前两拍压腕至右上托左横手位。

⑦-4：右脚于后踏步位点地一下，双手胯旁端手，接并步右转一圈成体对 1 方向，左遮阳右托帽式，目视 8 方向。

5-8：舞姿不变，云步向左横移，移颈。

⑧-4：右横踮步向左横移，右手原位，左手于斜上手位向左右弹指四次，目随左手走。

5-6：右夏克，并步腰捧手左转一圈。

7-8：右脚前、后各点地一次，双手于斜上手位弹指两次，目视 8、2 方向。

⑨-8：右脚起后退两慢三快做两次，双手第一次做插花式，第二次落至斜下手位，同时上身稍前俯。

⑩-4：体对 1 方向，右踮步前行，双手经耳旁下穿顺势推至胸前。

5-6：三步一抬右转一圈，左横手位，右手经耳旁向旁平行。

7-8：重复⑩-2 动作。

⑪-1：右后踏步位半蹲，双摊手至斜下手位。

2：起身，做左夏克。

3-4：并步右转一圈，双盖手至胯前，成体对 2 方向，左侧后点步位。

5-8：保持舞姿摇身点颤，同时两拍前俯两拍直立挺胸，双手于原位交替推压腕。

⑫-8：做⑪-8 的反面动作。

⑬-4：右起撤移步，双手搭于左腰旁，然后双手左先右后至上托式绕腕。

5-8：右横踮步向右走一小圈，双手旁分落至垂手。

⑭-4：做⑬-4 的反面动作。

5-8：并步位右脚跺地，双手于左耳旁击掌，接着右转一圈，双手于耳旁撩鬓，成右前点步位，右扶胸式左围腰手，移颈两次。

⑮-4：右起点移步两次，双手交替猫洗脸叉腰手，左先右后。

5-6：左叉腰右横手位，右侧后点步位向左点转一圈。

7-8：体对 2 方向，右后点步位点颤两次，右手绕腕。

⑯-2：重复⑮7-8 动作。

3-4：右脚向左前上步双腿半蹲，再起身成左侧后点步位，双手伸向左前做摊绕腕，成右上托左横手位，稍下左侧后腰。

5-6：保持舞姿向右点转一圈。

7：并步右转一圈。

8：左前点步位，左垂手右扶胸式行礼。

# 八、摘葡萄组合

## 1. 音乐

### 摘 葡 萄

1 = C

2. 动作说明

准备：六小节，在台左后候场。

①—②：体对3方向左起大蹉步，向左转身体对7方向，右前点地步位，双手斜下手位绕腕成头前右高低手，下胸腰。

③—⑤：舞姿不变，左右脚各退一步，同时双手做里外绕腕折臂。

⑥—⑩：重复①—⑤的动作。

⑪—⑫：向右转身体对3方向左起大蹉步双斜下手位，接并步腰捧手左转一周，随即踞脚，双手成上托式，再半蹲的同时手落至斜下手位。

⑬—⑮：挑胸腰，双斜下手（稍后背）向7方向碎步后退。

⑯：含胸、埋头，双手于胸前互绕，接右前点步位快下腰，右手胸前立腕，左臂下垂，最后一拍起身，左手抬至上托式，左拧身，目视8方向。

⑰—⑱：右撤步右转一圈成体对1方向，双手打开至横手位，经绕腕成左托帽右斜上手位。

⑲：对2方向左起大蹉步双斜下手位，接并步腰捧手左转一圈。

⑳：做⑲的反面动作。

㉑—㉒：重复⑲—⑳动作。

㉓-㉘：右脚为重心，向右快速原地碾转，下左侧后腰，双手手心向下伸至左后下方。

㉙：体对5方向，快速下板腰。

㉚-㊲：挑胸腰慢起身，双手于横手位交替柔臂。

㊳-㊶：继续挑胸腰起身，双手于头前快速互绕。

㊷：向右转成体对1方向，左后单腿跪，双盖手至托腮位。

㊸-㊼：三次猫洗脸接移颈，目视由2方向移至1方向。

㊽-㊾：三次猫洗脸接移颈，目视由8方向移至1方向。

㊼-㊾：移颈，目视由2方向移至8方向，双手于上托位打响指。

㊾-㊾：双手于胸前交替上下击掌，两慢三快。

㊼-㊾：上左脚起身右转一圈成体对8方向，左上托式，右手于胸前打开至横手位，接双腰捧手绕腕至右托帽左斜上手位，踮脚直立。

⑥⓪-⑥③：碎步向左横移成右前点步位，目视从8方向移至2方向。

⑥④-⑥⑦：做⑥⓪-⑥③的反面动作，最后收左脚于后踏步，双踮脚直立。

⑥⑧-⑦②：体对8方向碎步前行，双手从右横手左胸前立腕划至反面，走到台左前时左前踏步稍蹲，双手胯旁端手，随即上右脚踮脚直立，双手于头前高低手位做摘葡萄状。

⑦③-⑦⑥：左脚旁点地成体对2方向，左托帽右绕腕做看葡萄状，然后移重心成右前点步位，右手于胸前做拿葡萄状，左手在下做托葡萄状，边移颈边由2方向点转至8方向。

⑦⑦-⑧①：右脚向右前迈一步成体对2方向左旁点步位，左叉腰，右手做拿葡萄状，然后左拧身，双手左托帽右绕腕做吹葡萄状，再右拧身右绕腕做尝葡萄状。目视由2方向移至8方向。保持舞姿，皱眉摇头（示意葡萄是酸的）。

⑧②-⑧⑥：踮脚直立，双手捂嘴，接着体对8方向碎步后退至台右后，双手落至斜下手位（稍后背）。

⑧⑦-⑧⑧：双腿右前左后快蹲快起成右前点步位，双手经盖胯旁回至斜下手位（稍后背）。

⑧⑨-⑨⓪：双手于原位绕腕，接着弹指慢抬至斜上手位，同时摇身点转渐转至2方向。

⑨①：双手于上托式交替前后柔手，摇身点颤。

⑨②：右脚起做点移步向1方向行进，双手绕腕交替做上托式横手位。

⑨③：右左脚上步向右转一圈成左后踏步，双手右盖左掏至右点帽左胸前立腕，拧身对2方向。

⑨④-⑨⑤：重心移至左脚，右脚前点地向右点转一圈，同时移颈弹指。

⑨⑥：前两拍体对2方向，左脚前后各点地一次，左手于头前上方绕腕，右手搭左肘，挑胸腰。后两拍体对8方向做反面动作。

⑨⑦：体对3方向，右起三步一停后退，双手于左腰旁柔臂，下胸腰，目视1方向。

⑨⑧：重复⑨⑥动作。

⑨⑨：体对7方向，左起两慢三快大步后退，双手交替做托帽式。

⑩⓪：上右脚右转身成体对3方向左旁点地位双腿半蹲，下左旁腰，双手于左胯旁柔腕。

⑩—⑩：原位挑腰由左向右翻一圈，双手于上托式柔腕。

⑩：体对 1 方向，右起撤移步两次，双手于胯旁左先右后绕腕至上托式。

⑩：并步跺右脚向右快速转一圈成体对 3 方向，双手于胸前击掌，随即右先左后往前快速送手成左扶胸右围腰，移颈。

⑩—⑩：重复⑩—⑩动作。

⑩—⑩：右、左脚向 2 方向上步成右单腿跪，双手推掌至胸前再收回成右托帽左斜上手位，移颈由 2 方向渐至 8 方向，左手顺势打开，目随左手。

⑩：体对 8 方向，双脚左前右后踮脚直立，双手于原位绕腕。

⑩—⑫：右起转体蹉步横移三次向 6 方向移动，上分手绕腕交替至上托式横手位。

⑬—⑭：双手搭肩做平转向 6 方向流动。

⑮：体对 8 方向取腿右前左后稍蹲快起踮脚直立，双手于胯旁绕腕至左托帽右斜上手位。

⑯—⑰：体对 8 方向，右起上两步并步左转一圈，成体对 2 方向，右后踏步，双手交替做托帽式接上托式绕腕（摘葡萄），再落于左腰旁做装葡萄状，目视 8 方向。

⑱—⑲：体对 2 方向，左后踏步位快步横移，随即踮脚左转一圈，成左后踏步，左手于胯旁，右手摘葡萄，接着双手于上托式绕腕（摘葡萄）落于左腰旁做装葡萄状。

⑳—㉑：体对 2 方向，重复⑯—⑰动作。

㉒—㉚：踮脚逆时针走一圈，双手交替做上下摘葡萄状，到台前右后踏步半蹲双摊手至斜下手位。

㉛：右起转体横跨步向 5 方向流动，上分手绕腕至右叉腰左肩前手。

㉜：做㉛的反面动作。

㉝—㉞：重复㉛—㉜动作。

㉟—㊴：双叉腰，右脚为重心原地并步转四圈，成体对 1 方向左后踏步，左托帽右斜上手位，目视右上方。

㊵—㊸：碎步走"之"字形向台前流动，做找葡萄状。

㊹：体对 2 方向，并步踮脚，右胸前立腕左横手位。

㊺—㊾：上左脚成踏步左斜下手位，右手数葡萄九下，最后一拍，踮脚直立，右手回至胸前立腕。

㊿—(153)：体对 2 方向，碎步前行，右手盖至胸前立腕。

(154)：体对 8 方向，并步稍蹲快起，双手经胯旁端手随即抬至头前高低手做摘葡萄状。

(155)—(164)：重复㉓—㉚动作。

(165)：移颈。

(166)：向左右点头（示意葡萄是甜的）。

(167)—(169)：右后踏步，左上托式右胸前立腕柔手，移颈，由体对 2 方向转至对 8 方向。

(170)：上右脚成左旁点步位，体对 8 方向，右上托左胸前立腕快下左旁腰，接做反面动作。

(171)：右夏克。

(172)—(173)：左脚旁迈成并步腰捧手左转一圈至对 6 方向，右侧后点步位，右托帽左斜上

手位挑胸腰。

⑰-⑱：体对 6 方向，重复⑯-⑰动作四遍向 6 方向流动，其中前三遍做装葡萄状时半蹲，第四遍做装葡萄状时体对 8 方向（此时打手鼓者可上场与舞者配合表演）。

⑫-⑬：迈右脚上左脚翻身接向右平转，成体对圆心右后踏步半蹲，双手右先左后上托式穿手，再绕腕停于上托式，半蹲时双手按于身前做装葡萄状。

⑭-⑲：重复⑫-⑬动作三遍，体对圆心顺时针绕圈，从台左后绕至台右侧。

⑳-㉗：体对 7 方向，右上托式左横手位做右送腰转。

㉘：慢转身成体对 1 方向，左上托式右手扶左腰。

㉙-㉜：上右脚并步右转一圈，双手于左上托式右横手位做划盖手，反复进行，顺时针方向走圈。

㉝-㉟：横手位平转，继续顺时针走圈至台前。

㉚-㉝：右脚为重心原地向右快速点转，右上托式左横手位，挑胸腰。

㉞：第一拍体对 1 方向，并步半蹲，上身前俯埋头，双腰捧手。第二拍起身上左脚成踏步，右上托式左横手位，挑胸腰，目视右手。

# 第四单元　朝鲜族舞蹈

## 单元介绍

本单元主要介绍了朝鲜族舞蹈的风格、韵律、基本体态、步法、手位，以及由浅入深的代表性组合，系统地讲述了朝鲜族舞蹈的民族特点、训练特点。

## 知识目标

了解朝鲜族舞蹈的风格、韵律，基本训练和基本组合。

## 能力目标

掌握朝鲜族舞蹈的组合内容，深入体会基本体态和动律特点。

## 第一节　概　述

中国东北部山清水秀的长白山下居住着朝鲜族，在大自然的陶冶下和各民族的交往中，保持着尚白、敬老、重礼节、喜洁净的习俗以及把鹤作为长寿、幸福象征的心理。朝鲜族舞蹈在继承传统文化的基础上形成了特有的风韵，以潇洒、典雅、含蓄、飘逸而著称。朝鲜族舞蹈流传在中国吉林省延边朝鲜族自治州与黑龙江、辽宁等省的朝鲜族聚居区。朝鲜族历来以能歌善舞著称于世，被称为"歌舞的民族"。朝鲜族是从事水田种植的古老民族，其民间舞蹈具有农耕劳动的特征，它是在朝鲜半岛的传统农业文化基础上形成的，后又在中国东北地区的特定环境中，孕育成为具有风韵典雅、含蓄等特色的舞蹈。朝鲜族舞蹈的特点是动律优美、细腻、柔和而悠长，动中有静、柔中带刚。其中著名的民间舞蹈有：欢快喜庆丰收的《农乐舞》、身挎长鼓抒情柔美的《长鼓舞》、代表了朝鲜族舞蹈艺术精华的《僧舞》。此外，假面舞、剑舞、顶水舞、扇舞、鹤舞、绩麻舞等民间舞蹈也广为流传。

朝鲜族舞蹈浓郁的民族风韵，是和丰富的乐舞节奏、伴奏乐器及演奏技法分不开的。例如，主奏乐器的杖鼓（俗称长鼓），它能激励舞者抒发内心的世界。杖鼓历史久远，即唐代盛行的"两杖鼓"，朝鲜民族保存了这种古乐器，并继承其技艺，融入本民族乐舞文

化，发展成表演很强的，名为"杖鼓舞"的舞蹈形式。

朝鲜族舞蹈具有风韵典雅、含蓄等特色。"对称"关系是朝鲜舞蹈中的重要体现。首先，从动作上看，朝鲜族舞蹈动作多是圆形的。手臂是圆形的，身体是圆形的，路线也是圆形运动，因此不管是静态造型还是动态运动轨迹都体现出这种完美的对称方式。其二，从舞蹈形态角度看，朝鲜舞蹈在形态上体现为围、拧、含、曲、圆，主要的动作部位在上肢，而上肢的基本形态又主要体现在手臂、手位上。其三，从表演形式上，特别是气息运用上朝鲜舞蹈也体现出"对称"关系。气息运用是朝鲜舞蹈表演中一个非常重要的环节，它是动律与风韵、内在美与舞姿美的融合，都是通过特有的节奏形势，经由呼吸方法及气息运用达成的。每种节奏都有其特定的鼓点和鼓击方法，亦有与其特点相应的舞蹈动作，而且要求舞者的呼吸必须与节奏相吻合。

朝鲜族舞蹈中有各种不同的节奏类型，细腻又具有跳跃感的 12/8 拍是主要的节拍型之一。人们还把不同节拍形成的节奏型称作"长短"，如"古格里长短""他令长短"等。长短一词，是朝鲜语中形容乐舞的特有名词，包括节奏、节拍、速度、风格等含义。每种"长短"都有特定的鼓点与敲击方法，都有与它相应的特定舞蹈动作。而舞者在控制呼吸与"长短"相吻合的过程中，与乐手默契交流，随着"长短"流畅地进行，其表演才能充分体现出朝鲜族舞蹈的风格韵味。朝鲜族舞蹈富有艺术性，舞姿优美，技艺精湛，深受人们称赞。

朝鲜舞蹈种类繁多，如古格里舞、阳山道舞、它令舞、扎津古格里舞、沙尔普里、安旦舞及挥毛里舞。

## 第二节 朝鲜族舞蹈训练

### 一、朝鲜族舞蹈的基本特点

#### （一）朝鲜族舞蹈体态的特点

朝鲜族舞蹈的基本特点是松弛、含胸、垂肩、蓄腰、收臀、气息下沉，表现出一种内在的含蓄美。这一体态特征形象地表现出朝鲜族人民温存、内向，但又柔中带刚、富有斗争精神的性格。从舞蹈现象与本质分析朝鲜族舞蹈从其体态上看是追求一种"外化圆"与"节制感"。正是这种"外化圆"与"节制感"产生了朝鲜族舞蹈的审美特征。

#### （二）朝鲜族舞蹈的律动的特点

朝鲜族舞蹈讲究"柳手鹤步"，内外结合，动静结合，要求表演者以内在之动带动外在之动，以呼吸作为动作的动力，带动全身，在音乐高低长短的伴奏中，形成韧性的律动、顿的律动、弹的律动和含的律动。体态和手形、脚形的特点皆贯穿在动律中，形成独特的舞姿风格，它以气息的运用带动膝部的屈伸和步法，并贯注全身，有明显的连续性。朝鲜族舞蹈动律应概括为垂直的屈伸动律和平移的屈伸动律两种，运动线多为上抛弧线和涌浪式的下弧线。此两种基本动律皆要求膝部和腕部的控制力，即动中有线，静时线不断。

### （三）朝鲜族舞蹈音乐节奏的特点

朝鲜族舞蹈是以三拍子节奏为主，所以朝鲜族舞蹈的律动具有曲线的性质，动作运动线条多为上抛物线和涌浪式下抛物线。节奏赋予朝鲜族舞蹈以动律、性格和生命。节奏、呼吸的长短、轻重、缓急等，是体现朝鲜族舞蹈风格特点的重要手段。朝鲜民族典雅、含蓄、飘逸的内在精神风韵与优美舞姿的融合，构成了朝鲜族民间舞蹈的动律。这一动律通过特有的节奏形式与呼吸方法协调一致。

"古格里"节奏为中等速度的行板，其旋律优美、抒情，与舞者的呼吸起伏、节奏融为一体。演奏速度具有舒缓和连绵不断的特征。三拍子节奏在朝鲜族常用节拍中占有绝对优势，这与朝鲜族语言中重音安排往往形成前长后短的节奏形式有密切的关系。强调第三拍为重点拍是古格里节奏最为突出的特点，古格里节奏具有较强的律动性和丰富的感情，具有浓厚的民族色彩，通常以 12/8 拍作为一小节单位，但也有按音乐的展开以 6/8 拍作为两小节单位的。前者一小节为一个鼓点，后者两小节为一个鼓点。在表达不同的呼吸动律和情感特征时，独特的节奏特点直接影响了舞蹈动作的质感与韵律。朝鲜族舞蹈音乐节奏的特点是大部分的旋律舒缓、温和，有时一拍达 3 秒之久。

体现舞蹈的风格要以节奏为基础。如果没有节奏特征，风格也将不复存在。节奏所固有的特点和韵味是通过拍子、速度、呼吸、抑扬等表现的。因此，为了在舞蹈动作中展现节奏的特征，就必须正确地理解每个拍子、速度、呼吸等与舞蹈的相互关系，并使舞蹈动作与之完美地相结合。古格里舞蹈在相应的速度中充分体现出了这一节奏特点。在舞蹈过程中，始终保持下垂感和深沉的呼吸，即一定要体现韵律柔韧、感觉连贯、情绪饱满、动作舒展的特征，充分体现了古格里节奏抛物线性的抒情性特点。

## 二、朝鲜族舞蹈基本动作

### （一）朝鲜族舞蹈基本舞步

（1）平步：从任意一只脚开始，如左脚向前踏地一步，右脚用前脚掌向上立，身体向上。然后左脚全脚掌踏地两腿弯膝，右脚跟向上，第三拍右脚抬起离地，相反方向做。

（2）踏步：用任意一只脚起步，两脚交替向前走三步，第一步略拖，第二步要快跟，第三步时两膝弯曲，反方向做。

（3）鹤步：从任意一只脚起步。前三拍动作为：主力腿屈膝，脚勾绷前进一步，脚跟着地。其中后两拍重心移到主力腿后，膝慢速挺直，两脚前脚掌立起，身体向上。第四拍两脚落下，五六拍主力腿向上提膝，重心向下屈膝，动力腿先向上提膝后上抬。

### （二）朝鲜族舞蹈基本手形及手臂动作

朝鲜族舞蹈的手形要求是菊花手（大拇指、食指、中指自然伸直，无名指、小指自然弯曲）。手臂动作突出一个"圆"字，即在做各种动作时，都要经过一个弧线，使动作连续不断，刚柔相济。

（1）围腰手：一手腹前，一手腰后，两臂以肘带动，双臂向旁慢出，至斜下 45°，然后用肘带动手臂收回原位。

（2）横手：两臂旁臂位平举，指尖、手腕下垂。

（3）扛手：两臂自头上下落至头两旁，手心朝上，立腕肘平。

（4）提裙手：食指与拇指提裙于腰前。

（5）顶手：斜上手两腕带动手臂向内曲45°，高于头，立腕，手心朝上。

（6）扛横手：横手位准备，右手至斜上手，曲小臂手心朝上，与耳齐。

（7）扛顶手：横手位准备，右手至斜上手，微曲小臂手心朝上，高于头。

（8）拍手：可在空间各个位置上双手相拍，亦可拍腿、腰等部位。

## 三、动作短句

### （一）由屈伸动律、围肩手、扛手、横手等动作组成，古格里节奏 12/8 拍（中速）四小节完成

第 1 小节 1—3 拍：右脚向旁 3 方向迈一步，左旁点步，双手从体侧经一位、二位、三位开花手至斜下手位，手心向上，面向 3 方向。

4—6 拍：重心移至左脚，大八字步自然位，右手至围肩手，左背手，面向 3 方向。

7—12 拍：呼吸一次。

第 2 小节 1—3 拍：右脚收回小八字位半脚尖，面向 1 方向，双手经体侧打开横手。

4—6 拍：落右脚重心自然位，左扛手，右横手。

7—9 拍：快移落左脚重心自然位，右扛手，左横手。

10—12 拍：快移落右脚重心自然位，右手经推向斜上手垂手，双手再变手心向下从旁落至体侧。

第 3—4 小节重复以上动作。

### （二）由鹤步、扛手、双横手等动作组成，古格里节奏 12/8 拍（中速）四小节完成

第 1 小节 1—6 拍：右脚向 2 方向鹤步，双手从围手打开至横手。

7—9 拍：原位快呼吸一次，面向 2 方向看 1 点。

10—12 拍：经半脚尖方向至 8 方向稍蹲，左扛手，右横手，面向 8 方向看 1 方向，落右背手。

第 2 小节 1—3 拍：左脚向 4 方向退一步蹲，右脚随后收回成双脚半脚尖，双手横手，面向 8 方向看 1 方向。

4—6 拍：双横手下沉面向 8 方向，看 1 方向。

7—9 拍：双横手移动至对 3、7 方向，上身向 1 方向，腿向 7 方向，头看 7 方向，右手横手不变，左手手背带动平收小臂，再把手翻成手心向上经斜上手位摊出，同时双脚半脚尖。

10—12 拍：左脚向后 3 方向，退一步落重心，渐蹲，右脚在前，大脚趾内侧点地，左手外盘至扛手，右手仍横手不变。

第 3—4 小节重复以上动作。

## 第三节　朝鲜族舞蹈组合

### 一、手位组合

**1. 音乐**

歌唱金刚山

（古格里）

（朝）金永道 曲

$1=G \dfrac{6}{8}$

**2. 动作说明**

准备：双手提裙，小八字步站立。

①－6：提裙位，吸气上提，呼气下沉重心落在右脚。

②－6：同上，做①－6的反面动作。

③－④：同①－②。

⑤－6：1－上左脚双手轻拍大腿拉开至斜下手位，体对2方向，右手低，左手高至6方向，2－6继续。吸气上提。

⑥－6：姿态同上，吐气身体下沉。

⑦－⑧：重复⑤－⑥，平步上左脚。

⑨－6：围手吸气，提起。

⑩－6：围手吐气，体下沉。

⑪－⑫：重复⑨－⑩动作。

⑬－⑭：横手提沉两次。

⑮－6：身体上提，双手经横手提至斜上手，再落至扛手位。

⑯－6：经胸前向前推出后分开到体侧落下。

⑰－6：提沉呼吸，双手扛横手，右手到肩上，左横手。

⑱－6：同上，左手肩上，右手横手。

⑲－⑳：同⑰－⑱动作。

㉑－㉒：提沉经扛横手再双手推出。

㉓－6：保持姿态，立半脚尖，自转一圈。

㉔－6：小八字步，右脚重心，左手扛手，右手斜下手。

**3. 重点、难点**

（1）抽扛手是以肘部在重拍时发力带动臂的延伸。

（2）推手要以掌根部发力带动。

## 二、抽手组合

**1. 音乐**

### 抽手组合

$1=C$ $\frac{6}{8}$

稍慢

记谱

| 5  5. 5  56 7. 6 | 2. 2 32 7. 6 5 | 2. 2 32 7 27 6 | 5. 6 53 2. 3 23 |
| 5  5. 5  5. 6 53 | 2 5 5 7. 6 7 | 2. 5 5 56 5 3 | 2.    3 2.    2 |
| 23 5 5 53 32 7 | 2. 3 27. 2 | 33 32 27 67 6 5 | 56 5 3 2.    2 |
| 5  5. 5  5. 6 5 | 5 5. 5 7. 6 7 | 2 5 5 5 65 3 | 2   -    - |
| 23 5 5 53 32 7 | 2. 3 27. 2 | 33 32 27 67 6 5 | 56 5 3 2.    2 |
| 5  5. 5  5. 6 53 | 2 5 5 7. 6 7 | 2. 5 5 56 5 3 | 2.    3 2.    2 ||

**2. 动作说明**

准备：半蹲左脚重心，右脚自然勾脚位，左手提裙位，右手腹前位。

①－②：慢起慢蹲呼吸提沉四次、双脚移重心，右手抽围手先收后再收前四次，左手提裙。

③－④：左手动作，同①－②。

⑤－⑥：呼吸提沉四次、双脚移重心，双手抽围手四次。

⑦－12：呼吸提沉两次，双手斜下位小划手一次，体旁位小划手一次。

⑧－12：膝盖呼吸提沉两次，双手经斜上位到扛肩位，双推手到顶手位收回斜下位，一拍一个动作。

⑨－⑩：同⑦－⑧动作。

⑪－⑫：右脚向斜后 4 方向迈步，左脚点地，体对 2 方向，头对 1 方向，提沉呼吸前两拍一次提，一次沉，最后一次拍一次提沉，双手抽围手打开体旁，右手斜上位。

⑫－12：左脚做⑪－⑫的反面动作。最后动作定格结束。

### 3. 重点、难点

（1）抽围手要求用肘部发力，拉成线由小臂到手指，在落下时顺势落下，右手由肩带出去，随气息动，手指留在外。

（2）抽扛手是以肘部在重拍时发力带动臂的延伸。

（3）推手要以掌根部发力带动。

## 三、平步组合

### 1. 音乐

平步组合

朝鲜民谣

（反复三遍）

### 2. 动作说明

准备：体对 1 方向，自然位。

①－12：左脚起向 1 方向交替三步平步，一次蹉步，左手提裙，右手抽手。

②－12：向 5 方向退步，动作同①－12。

③－④：向 8 方向，同①－②，双围手。

⑤－⑥：向 2 方向，同①－②，双围手。

⑦－⑧：脚下同①－②动作，双手体旁位小绕划手八次。

⑨－12：左脚起交替向 1 方向四次平步，右、左手交替做中绕划手。

⑩－12：自右转一周四次平步，右手立于胸前，左手背臀部，头顺右肩方向看出。

⑪－⑫：做⑨－⑩的反面动作。

⑬－⑭：右脚向 3 方向上步，左腿单腿跪地，保持左手立于胸前右手背后，定格，体

对 1 方向。

**3. 重点、难点**

（1）小绕划手是以腕部发力，绕划 8 字形。

（2）中绕划手是以腕带动小臂运动，手收回至腋下顺势旁推绕划横 8 字形。

（3）大绕划手是以肘部带动手臂运动，绕划 S 形。

（4）脚从抬起到落地都有从脚跟—脚心—脚掌或脚掌—脚心—全脚一节一节递进的运动特点。

（5）步伐要贯穿于屈伸动律、呼吸提沉中，每次迈步都有一腿弯曲、另一腿抬起的动势特点。

## 四、鹤步组合

**1. 音乐**

鹤步组合

$1=\flat B \quad \frac{6}{8}$

中速

记谱

**2. 动作说明**

准备：正步位，体对 1 方向，自然位。

①－12：左脚向 1 方向一次中鹤步，双手自体前交叉扛顶手一次收前。

②－12：右脚向 1 方向一次中鹤步，双手自体前交叉扛顶手一次。

③－④：同①－②动作。

⑤－12：左、右脚交替移重心四次，双手提裙位，头留在反方向。

⑥－12：做①－12 的反面动作。

⑦－⑧：做①－②的反面动作。

⑨－12：做①－12 的反面动作。

⑩－12：做⑤－12 的反面动作。

⑪－⑫：右脚起向2方向小鹤步三次，双手体前提起、落下三次，第七拍右手横手位左手背后，右转身到7方向。

⑬－⑭：做⑪－⑫的反面动作。

⑮－12：左脚向6方向迈步，右脚跟上，提沉呼吸两次，双手臂打开体旁位。

⑯－12：第一拍全蹲向下双手抱头，小碎步向后，右手体前斜上位，左手背后。

⑰－⑱：保持姿态，向左肩方向背转，速度逐渐变快，右手抬高到头上位，再落下到胯前，同时左手到肩前。

⑲－⑳：体向2方向右脚重心，左脚前点地，拧身，左手扛手位，右手横手位，提沉定格。

**3. 重点、难点**

做鹤步立起时用半脚掌、上抛弧线，落地时下弧线，下波浪成弧线。

## 五、安旦组合一

**1. 音乐**

安旦（一）

$1=C \ \frac{2}{4}$

朝鲜族民歌

稍快

(6 67 6523 | 5 − ) ‖: 7222 232 | 7767 5 | 6676 2 |

6.535 2 | 7222 232 | 7.235 3 | 2322 727 | 6523 5 |

6.7 6 | 6535 2 | 5.67 3 | 2 − | 33 53 | 22 7 |

6 67 6523 | 5 − :‖ 6.7 6 | 6535 2 | 5.67 3 |

2 − | 33 53 | 22 7 | 6 67 6523 | 5 − ‖

**2. 动作说明**

准备：正步位，体对4方向，左手叉腰拧身向3方向出场。

①－8：左脚起四次蹉步，右手到体前位再到体后位四次。

②－8：自3方向到6方向同①－8动作。

③－8：由6方向起转一圈回1方向同①－8动作。

④－8：同③－8动作。

⑤－8：左脚向1方向四次蹉步，一手扛手位，一手体旁位，向上推手两手交换动作对1方向。

⑥-8：做⑤-8的反面动作。

⑦-8：原地左右脚移重心，左手在右肩前，右手头上位扣腕弹手一拍一次。

⑧-8：同⑦-8，两拍一次。

⑨-8：向前两次蹉步，胸前大绕划手，向后两次蹉步胸前大绕划手。

⑩-8：同⑦-8动作。

⑪-8：向7方向迈左脚成大弓箭步，下弧线甩右手指8方向，左手搭右手大臂，呼吸提沉一次右转身到反方向。

⑫-8：做⑪-8的反面动作。

⑬-8：半蹲小踏步平移向3方向，双手经拍手到左头上盖手，右手横手位。

⑭-8：做⑬-8的反面动作。

⑮-8：做⑬-8的反面动作。

⑯-8：同⑭-8动作。

⑰-8：双手撩手到头上位，左转身向5方向小跑步。

⑱-8：同上，双手打开到体旁位，后四拍拍腿转身双手成体旁位，左脚重心右脚前点地，半蹲。

⑲-8：保持⑱-8姿态，翻腕弹手摆头八次。

⑳-8：向7方向退场，脚下蹉步，双手扛顶手左右交替。

### 3. 重点、难点

（1）做移掌步要注意以脚跟为重心，脚掌左右移动时要有上下压弹的过程，脚腕要灵活、松弛。

（2）做弹手要强调以小而短促的气息带动，无论做翻腕弹手、扣腕弹手还是翘腕弹手，腕部都要松弛而有控制。

## 六、安旦组合二

### 1. 音乐

**苹果丰收**

**（安　旦）**

$1=G$ $\frac{4}{4}$

（朝）金永道　曲

稍快 明朗地

## 2. 动作说明

准备：4方向站立，体对8方向。

第一段：

①-8：1-4左脚起交替蹉步，由4方向向8方向上场，同时前后腰围手拉开，来回两次；5-8左起半脚尖走步，一拍一次，左手点右肩，右手体侧垂手，呼吸带动肩的动律。

②-8：同①-8。

③-8：1-4重复①-8的1-4动作；5-6左脚斜前跳迈一步，右腿跪下，双手绕腕，7-8成右手与右肩上扛，左手斜后位。

④-8：姿态不变，呼吸动律，一拍一次。

⑤-8：体身渐起，双手经下沉后提至斜上手位。

⑥-8：Da拍半蹲，1-4双并脚经半蹲上右脚立起，双手经扛手向前推出分开成腰围手（右手前）；5-8左脚起右转一圈。

⑦-8：右脚起平步腰围手，2拍一次，做4次。

第二段：

①-②：同第一段①-②。

③-8：1-4做①的1-4；5-6双脚并立，面向1方向，双手与体侧绕腕；7-8双腿半蹲，双手成扛横手。

④-8：1-右手摘苹果；2-左手摘苹果；3-右手苹果放篮子里（腹前）；4-左手苹果放篮子里（腹前）；5-8同1-4动作。

⑤-8：慢慢站起，双手经拍打体侧再提腕到斜下手位。

⑥-8：右脚起向后平步横手，2拍一次，做4次。

⑦-8：1-2右脚起鹤步扛横手；3-4双手推出成腰围手；5-8右脚起右转一圈，右手于腹前，左手斜后手，最后停止双脚并步半蹲，体对2方向，看2方向上方。

## 七、迎春组合

### 1. 音乐

迎 春 曲

佚 名 曲

$1=B \dfrac{6}{8}$

(6. 6 6　6. 5 3 ｜ 7. 6 5 6　3. ) ｜ 6 1 2　3 5 6 ｜ 7. 6 5 3　6　6 ｜

X. 1 1　X 1 X ｜ X. 1 1　X 1 ｜ 3　3　3 ｜ 2. 3 1　6 3 ｜

6. 3 6　1. 6 3 ｜ 3.　　3. ｜ 3. 6 6　5. 6 3 ｜ 2. 5 3　2. 1 3 ｜

6 1 3　2 3 1 ｜ 6.　　6. ｜ 1. 1 1　3. 5 3 ｜ 5. 3 5 6　6. ｜

### 2. 动作说明

准备：24拍，第十三拍起，从台左后跑至台中心，成右前弓步状；双手由左斜后位经上旁分，成右前斜上手位、左横手位，手心向上；体对2方向，目视2方向斜上。

（鼓点）

① -12：舞姿不变，呼吸提沉两次。

② -12：重心向左移，右脚收回丁字位、脚尖点地，随即右脚对2方向起鹤步，左脚跟上成基本位，屈伸、呼吸提沉两次；双手旁提由顶手位经横手落成有胸围手、左斜下手。

③ -12：舞姿不变，屈伸两次。

④ -12：舞姿不变，做横移动律（两慢三快），最后三拍重心落于左脚，右脚提起。

⑤ -6：右脚起平步两步，向2方向流动。

7 -12：右上步蹲碾转，成体对1方向；左手向右绕划经顶手位落至背手位，右手经横手位收回胸围手位。

⑥ -6：左脚起向左后滑步，双手做划扛手，体对2方向，目视8方向。

7 -12：做⑥-6的反面动作。

⑦ -12：重复⑥-12的动作。

⑧ -3：重心左移，右脚经左脚旁向1方向上步，双手前推至横手位。

4 -6：左起鹤步，左扛右横手。

7 -12：屈伸一次撤左脚，右扛手左横手，最后一拍右脚稍前提。

⑨ -12：右脚起压碾步两次，左转成体对5方向，右扛手，左手经胸围手划至斜上手位；最后三拍向右转回仍对1方向，双手至顶手位。

⑩ -12：右脚起，上步成基本位，屈伸、呼吸提沉两次；双手从第七拍起渐旁落，最后一拍收至右前胸围手位。

⑪ -12：右脚起平步后退四步，双手交替做腰围手。

13 -16：第一拍双脚蹬起直立，随即左起向前走碎步，双手提起成左横手，右前斜上手位。

17 -18：左起平步前行两步，双手右先左后经胸前打开至横手位。

⑫－6：左起踮步一次，双手原位小绕划手一次。

7－12：右起平步后退两步，双手向旁做推扔手一次。

⑬－6：前三拍碎步后退，后三拍左脚向右上步半蹲碾转一圈，双手做右前胸围手、左背手。

7－12：左脚起向8方向走碎步，双手向右小晃手划至左前斜上手位；第九拍脚成右基本位。

⑭－9：舞姿不变，屈伸、呼吸提沉两次。

10－12：右脚起碎步往4方向后退，双手慢落至垂手位。

⑮－3：继续碎步后退，双手至左后斜下手位。

（音乐渐慢）

4－6：左脚起向右上两步半蹲向左碾转一圈，右手绕划至顶手位，左手横手位。

7－12：双脚左前点地位，双手自右胸围手、左斜上手位经胸前小绕划手至横手位，上身拧对8方向。

（换安旦节奏）

⑯－8：原地快速向右碾转，双手斜下手位；第八拍成右前交叉点地位，左胸前围手，右斜下垂手位，体对2方向，上身拧对1方向，目视2方向。

## 八、顶水组合

### 1. 音乐

顶　水

$1=D$ $\frac{12}{8}$

中板

佚名曲

### 2. 组合动作

准备：体对4方向，右基本位，右拧身蹲，右扛手、左背手位，上身拧对5方向。

①－②：原地屈伸、呼吸提沉四次（第三次慢起快落），双手随屈伸外推、内收。

③－6：原位向右碾转半圈，顺势踮右脚再右转半圈，左脚随之稍向右盖下，成右基

本位；双手自右前腰围手抽至横手位，再落回右前腰围手。

7－9：右脚向6方向撤一步成左基本位，左提裙，右斜上手，体对4方向，目视2方向斜下。

10－12：渐下蹲。

④－6：左转半圈成右前点地位，右提裙左横手，体对7方向，上身拧对1方向，目视2方向，呼吸提沉一次。

7－12：左转一圈，右顶手，左手至胸围手位划至横手位。

⑤－3：左脚向8方向上步随即收回成右基本位；双手第一拍自胸前上分至左斜下手、右斜上手位，第二拍盖回胸前。

4－6：静止。

7－9：原地碎横移一次。

10－12：渐半蹲。

⑥－12：做⑤－12的反面动作。

⑦－3：右脚后抬；双手第一拍上提至斜上手位，第三拍落下至右肩前；体对1方向，目视2方向。

4－6：向6方向移重心，做横踮步一次，右斜上扔手、左肩前垂手。

7－10：舞姿不变，渐向左移重心，右手随之落至横手位。

11－12：右起向左上两步，双手左右拍胸一次。

⑧－9：左起向2方向走平步两步、踮步一次，双手经上扔手落成右胸围手、左斜上手，体对8方向，目视2方向。

10－12：左右移动重心一次，右手打开，随即双手自横手位至左扛手、右胸围手位。

⑨－6：上左脚踮起右转半圈，双推手至顶手位，体对5方向。

7－10：右起碎步前行，双手经胸前落下外划至顶手位。

11－12：右转半圈，双手落下经肩前旁推至横手位立腕。

⑩－6：前三拍右脚上至左脚前的同时踮脚向左渐移重心，双手垂腕；后三拍保持舞姿碎步向左流动。

7－9：向左上右脚半蹲向左碾转一圈成立身踮脚，做右顶手绕划成双顶手。

10－12：向2方向上右脚成右前弓步，上身前倾，双手向前斜下方扔手，成右肩围手、左前斜下手位，体对2方向，目视2方向斜下方。

⑪－3：手位、脚位不变，上身拧对8方向，呼吸提沉一次。

4－6：左腿后抬，双手成左扛右胸围手。

7－9：手位不变，左起碎步向2方向流动。

10－12：重复⑩－12动作。

⑫－10：重复⑪－10动作。

11－12：换重心成右基本位，上身左拧，左手提裙，右手做顶绕划手，右手经横手绕腕至胸围手。

⑬－6：上身右拧，左肩拧对2方向，右手下甩至右后斜下手位，同时屈膝渐蹲，最后一拍踮脚立身，右手甩至前手位绕腕一次，目视2方向。

7－12：屈膝半蹲一次，左脚基本位，上身左拧对 1 方向，右手收至左肩围手位，然后小晃身一次。

⑭－3：保持舞姿，微蹲。

4－6：左脚后伸成左后踏蹲，上身拧转对 4 方向，左手平抬至身前。

7－9：右脚踮起顺势直膝，同时左脚勾脚前抬，双手经肩前上撩至右顶手、左横手位。

10－12：落左脚右转身成八字位，左脚重心，体对 5 方向，双手成斜上手、右肩前拍臂手；最后一拍上身拧回对 1 方向。

⑮－12：重复⑤－12 动作。

⑯－6：前三拍左前小鹤步位，左手原位，右手伸至斜下手位；后三拍右手小绕划一次成手心向上，右膝渐蹲，目视 2 方向斜下。

7－9：右膝渐直起，右手随之做小绕划手一次。

10－12：左脚向右上步右转身成体对 6 方向，左手至斜上手位，右手做中绕划手经顶手位落于胸围手位。

⑰－12：手位不变，右起平步三次、踏步一次，向右弧线流动。

⑱－12：前两拍走平步三步，然后碎步走弧线向 6 方向流动，舞姿不变；第九拍左脚上步半蹲向右碾转 3/4 圈回"准备"位，双手成右扛左背手。

## 九、插秧组合

### 1. 音乐

插　秧

$1=\flat B$ $\frac{2}{4}$

稍快

佚　名曲

安旦鼓点

## 2. 组合动作

（安旦长短）

准备：8拍，一人，于台左后，体对2点候场。

①－8：右起小蹉步三次，双手交替做扛推手，走至台中，体对2方向；第七至八拍左脚后撤，顺势往左拧身一下随即转回，同时右手顶上大划手。

②－8：第一、第二拍双脚踮起；然后舞姿不变，左起半脚掌步四次，小蹉步一次。

③－④：重复①－②动作，最后一拍做右前腰围手。

⑤－4：上右脚成右弓步，上身拧对4方向，双手抽手成左前斜下手、右后斜上手位。

5－8：舞姿不变，轻微地呼吸提沉两次。

⑥－4：左脚收回基本位，双手收回成肘弯手，上身拧对1方向，目视2方向斜上。

5－8：左脚向2方向点地随即抬起至小鹤步位，同时右拧身一次；左手经前平推扔手收回至右胸围手、左顶手位。

⑦－4：舞姿不变，左起半脚掌步两次。

5－8：左脚上步，原位倒换重心，双脚踮起，同时左手扛推手一次，视线随左手。

⑧－⑨：右起半脚掌刨步走右弧线至台左后；⑨3－4右转身对2方向，双手下垂；⑨5－8右起小蹉步两次后退，双手做斜下"8"字划手两次。

⑩－⑪：继续小蹉步两次后退，顺势中划手回身，然后右起反复做小蹉步，双手交替做绕手挽袖；走右弧线绕回台中心。

⑫－4：双脚右、左移动重心，双手做绕手挽袖，全对1方向。

5－8：右脚上步跳蹲，双手提裙，上身前倾，做左、右看秧田状。

⑬－4：右脚起半脚掌四次，体态不变。

5－8：右脚起"插秧"两次向右流动。

⑭－4：做⑬5－8的反面动作。

5－8：右脚旁移至八字位，左脚后抬，右斜上手、左横手位。

⑮－4：上左脚半蹲向左碾转一圈，做扛推手一次。

5－8：做⑬5－8的反面动作。

⑯－4：重复⑮5－8动作。

5－8：左脚后撤成右前丁字点地，左背手，右手擦汗式。

⑰－4：左手做挽右袖状两次，重心顺势前、后移动。

5－8：右起向前插秧步两次。

⑱－8：三快两慢插秧步，保持体对1方向，向右绕一圈。

⑲－4：快插秧步，继续退绕半圈。

5－8：右起平步两步、踮步一次，上身拧对7方向，双手于左耳旁拍手三下（一慢两快）。

⑳－4：右起后退做小蹉步两次，上身拧向2方向，双手交替做扛推手两次。

5－8：重复⑲5－8动作。

㉑－4：重复⑳－4动作。

5－8：右起向前做小蹉步两次，双手自胸前平推至横手位。

㉒－2：双脚踮起，双手扬至斜上手位。

3－4：撤右脚半蹲，双手交替向下拍腿。

5－8：上右脚，做左挽袖。

㉓－4：右起小蹉步后退，双手顺势自胸前平推至横手位。

5－8：重复㉒－4动作。

㉔－4：重复㉒－4动作。

5－8：做右吸跳碎步向右流动，左手提裙，右手自前平手位旁拉至横手位。

㉕－4：做㉔5－8的反面动作。

5－8：左腿稍前吸，左脚踮起，双手提裙，上身稍前俯左拧，目视8方向斜下。

㉖－4：保持上身舞姿，碎步向右走弧线绕至台后中央。

（渐慢）

5－8：重复⑯5－8动作。

（古格里长短句）

㉗－6：右手渐下垂，第六拍右脚撤至踏步位。同时做右前腰围手。

7－12：屈伸、呼吸提沉一次，双手抽手至斜上手位，最后一拍右腿屈膝、左小腿后抬，双手落至扛手位。

㉘－12：右脚上步踮脚左转半圈成左前点地位，双推手慢落成横手位。

㉙－9：渐蹲，双手成后背手，最后三拍上身后仰，小晃身一次。

10－12：右起平步后退，双抽手至横手位。

㉚－12：右起波浪步向5方向流动，上身保持舞姿，呼吸提沉两次。

㉛－6：重复㉚－6动作。

7－12：左脚撤至踏步位，双手自左前腰围手抽手至横手位，最后一拍右转一圈，双手提至胸前。

㉜－12：右起踮步两次，双手交替做划扛手两次。

㉝－6：重复㉜－6动作。

7－12：后退做踮步接碎步，手动作同上。

㉞－6：踮脚起跳，上扔手（左、右各一次）。

7－9：左脚向3方向上步半蹲，上身拧向4方向，双手至右扛手、左横手位。

10－12：左转身对1方向起身成右基本位，左手抬至顶手位，目视8方向。

㉟－12：保持舞姿，屈伸、呼吸提沉一次半接小晃身。

㊱－6：右起踮步后退一次，双手由顶手位分至横手位。

7－12：左起后退两步，做中划手两次，前三拍拧对8方向，后三拍拧对2方向。

㊲－6：屈膝下沉，双手下垂，上身前倾；后三拍右起碎步前行，双手成左胸围手、右前斜下手。

7－9：上左脚成踏步蹲，双手经左绕划至左肘弯手、右斜下手位，目视2方向斜下。

10－12：右手经上扔手落于左肩前成肘弯手，上身对8方向，目视2方向斜上。

㊳－12：保持舞姿，小晃身一次、呼吸提沉两次，再小晃身一次，最后一拍起身。

㊴－9：右、左"之"字步，双手自斜下手位划横"8"字两次，第七至九拍右脚起对2方向上两步顺势踮脚，双手划至前斜上手位。

10－12：延伸。

㊵－12：右起波浪步后退，双手下落至左斜后手位、右胸围手位。

㊶－12：前六拍重复㊵－6动作；第七拍时撤右脚成后踏步，双手做腰围手三次。

㊷－6：右脚向左前上步成踏步蹲碾转一圈，双手经前交叉上分手落成右胸围手、左背手，上身拧对3方向。

7－12：左脚撤至右脚旁顺势踮脚，然后屈伸、呼吸提沉一次，随即抬右脚成小鹤步；右手经下划手至右顺手、左斜下手位，体对2方向，上身拧对4方向，目视2方向斜下。

㊸－6：前三拍延伸；后三拍碎步向2方向流动。

（安旦长短）

㊹－8：原地向右快速点步转，同时做左顶绕划手；最后两拍向2方向上右脚成右弓步，双手自右前腰围手位抽手至左前斜下手、右后斜上手位，上身拧对4方向，目视2方向斜下。

# 第五单元　傣族舞蹈

## 单元介绍

本单元主要介绍了傣族舞蹈的风格、韵律、基本体态、步法、手位，以及由浅入深的代表性组合，系统地讲述了傣族舞蹈的民族特点、训练特点。

## 知识目标

了解傣族舞蹈的风格、韵律，基本训练和基本组合。

## 能力目标

掌握傣族舞蹈的组合内容，深入体会基本体态和动律特点。

## 第一节　概　述

傣族舞蹈历史悠久，优美恬静，傣族群众不同程度地保存着原始崇拜和万物有灵的观念，以及农耕文化"天人合一"的思想，这使他们对自然界充满亲切感，人们之间和谐、融洽。小乘佛教传入后，教度所宣扬的"唯我独善""以佛祖为榜样"的积德行善与原有的传统观念相结合，形成傣族人民平和、善良的性格和独特的审美心理，融为安详、舒缓的动律，贯穿于舞蹈动作和表演之中。

傣族舞蹈的动态形象上，舞者多保持半蹲的舞姿，重拍向下，在均匀的节奏中，以膝部的屈伸带动身体上下颤动和左右轻摆；舞步或踏或踩，看似着力而下，却是重起、轻落，全脚掌平稳着地。这种均匀的舞蹈动律中，有孔雀的轻盈、柔美的舞姿，有大象漫步森林和缓、稳健的步态，更在象脚鼓等乐器和谐打击的伴奏乐声中，像河水、小溪汩汩流淌，赏心悦目，沁人心脾。鼓平稳的节奏、绵延的乐音和舞蹈均匀的动律相呼应，增强了安详的气氛和热带的风情。

傣族舞蹈的感情内在含蓄，手的动作丰富，舞姿富于雕塑性，四肢及躯干各关节都要求弯曲，形成特有的"三道弯""一顺边"的造型。舞蹈动作与节奏的特点是重拍向下的均匀颤动，具有南亚舞蹈的特征。傣族舞蹈中的"三道弯"和手臂关节的弯曲，

其渊源是古越人的"蛇鸟图腾崇拜"和对水的深切感情。从古越人的鸟图腾到今日傣族的孔雀崇拜,是千百年来民族生活和民族心理的发展。孔雀的自然形态也有"三道弯"的特点,傣族人民通过对孔雀的仔细观察,进行孔雀舞的艺术创作并于后来融入宗教因素。傣族舞蹈中"一顺边"的美,则源于高原地区的劳动生活,手与脚同出一侧而形成"一顺边"的特点。傣族虽然居住在山谷间的平坝上,但山地的动态特征也反映在人们的劳动生活中,尤其是妇女,她们在担水、挑谷、扬场等劳动的步态和形体中就有"一顺边"的特点。作为舞姿造型的"一顺边",又和审美情趣有关。"三道弯"与"一顺边"两者融合后形成的体态,才是傣族特色的舞蹈造型。

  傣族舞蹈膝部柔美的起伏,身体和手臂丰富多彩的"三道弯"造型,柔中带刚的动作韵律,小腿的敏捷运用,加上提气、收腹、挺胸和头部、眼神的巧妙配合,使其具有浓郁而独特的民族风格。傣族舞蹈中最古老、最具有代表性者为孔雀舞和嘎光舞,它们概括了傣族舞蹈的风格、韵律、舞姿造型和动作的组合规律,是傣族舞蹈的精华,反映了傣族人民的民族精神和审美特征。孔雀舞通过手的内曲动作和滑翔、旋转、飞跑等舞姿,以及飞跑中腿部的屈伸,细腻地表现了孔雀的优美形象,舞步柔和轻盈,手部动作有平摆翻腕、内曲、单手转。嘎光舞的特点是屈膝半蹲并均匀颤动,手臂为"三道弯"的后轮翻腕、内曲或由后向前掏转。傣族舞蹈的主要伴奏乐器是象脚鼓、锣、镲等,专业歌舞团体表演时,大多加上了管弦乐器伴奏。多彩多姿的中国民族民间舞蹈是我国传统舞蹈艺术的源泉,风情醇厚,不断演进,流传至今。傣族长期生活在丰衣足食的安定环境之中,故而人们具有清新、雅致、平和、善良的心理。

## 第二节 傣族舞蹈训练

### 一、傣族舞蹈的基本特点

#### (一)傣族舞蹈体态的特点

  "三道弯"是傣族舞蹈富有雕塑美的典型体态特点。第一道弯从立起的脚掌至弯曲的膝部,第二道弯从膝部到胯部,第三道弯从胯部到倾斜的上身。手臂的动作也是"三道弯",腿部的动作还是呈"三道弯",这种身、手、腿"三道弯"的体态造型是与他们生活在亚热带地区,与姑娘们着紧身上衣、长筒裙,与傣族人民信仰小乘佛教,与他们模仿孔雀动作等均颇有相关。

#### (二)傣族舞蹈动律的特点

  傣族舞蹈的基本动律特点是膝部多在弯曲中屈伸和动作,重拍向下,小腿灵活后踢,柔韧有力,胯在屈伸中带动身体做下弧线的左右摆动。

  (1) 正面起伏:重拍向下沉,慢慢地沉,向下走的要均匀,脊椎要垂直,蹲的时候不能前倾也不能后仰,脊椎对着脚后跟下沉,向上提的时候慢慢的,跟下垂一样。

  (2) 旁边起伏:下沉的时候,出右胯,双膝向下弯,左膝叉住右腿的膝盖,上身向左探出,头向右看;反方向动作时,出左胯,右脚点地向左腿压,这个时候左腿是主力腿,

重心都在左腿上，出胯的时候上身不能前倾后仰，保持正直，顶出右腰，头往左看。

（3）脚部的正步起伏：当身体下沉的时候都有个抬腿，勾回来的时候膝盖不能向前顶（因为傣族舞蹈穿的是筒裙，向前会很难看），一定要垂直向后踢腿，而且是勾脚。每当踢起时都要迅速，动作要做的干净，还要带有呼吸，当腿向后踢的时候上身有点左右起伏，不能直直地起伏。当起左腿的时候出右胯，起右腿的时候出左胯，这个动作在傣族舞中是非常重要的。

### （三）傣族舞蹈音乐节奏的特点

傣族舞蹈节奏大多为 2/4、4/4 拍连绵不断的节奏型。

## 二、傣族舞蹈的基本动作

### （一）傣族舞蹈基本手形及手臂动作

傣族舞蹈的手形常模仿孔雀某些部位的形状，如冠形（模仿孔雀头、冠的形状，拇指与食指端轻捏，如同环状，其余三指伸直，如同扇形）、嘴形（模仿孔雀的尖嘴形状，拇指与食指伸直轻靠在一起，其余三指伸直，如同扇形）、爪形（模仿孔雀的爪状，伸直大拇指，弯曲食指第二关节，与拇指相对，其余三指如同扇形伸直）、掌形（四指并拢，虎口张开，拇指稍向内合，手指与手掌用力伸直，指根用力使手指向上翘）。基本手位包括低展翅、平展翅、高展翅、顺展翅、双合翅、合抱翅、双抱翅等。

（1）翻腕：手由曲掌经过下弧线的推拉换成立掌。

（2）外掏：手腕带动手臂从下向上，由里朝外的掏穿动作。

（3）曲掌翻腕手：双手下旁臂提腕曲掌，经体侧提腕翻掌至头上位。

（4）掏盖手：右手从下绕到左手里面，提腕向上向右，掏出到斜上位，手心朝上，指尖朝右，左手向下盖手心朝下。

动作在流动和静止中都要保持"三道弯"的臂型，手臂线条柔和，肩、肘、腕各个关节略弯曲，掌形手手腕无论提压，指根都要下压，指尖要上翘，在各种手臂动作中都要体现傣族舞蹈柔、软、力、韧、脆的动作力势，尤其是曲掌翻腕手的风格最具代表。

### （二）手位

（1）准备位——正步站，双手顶腕至体侧。

（2）一位——身前双提腕。

（3）二位——双提腕抬至胸前。

（4）三位——双提腕抬至头上。

（5）四位——一手落至二位，另一手不动。

（6）五位——一手打开至身旁，另一手不动。

（7）六位——一手不动，一手从头上落至二位。

（8）七位——二手于体旁，顶腕手。

### （三）基本舞步

（1）拔泥步：可以从任意一条腿开始，主力腿前进一步，当脚掌踏地后弯曲膝关节，

重心转移到动力腿；然后主力腿微直带动重心上升，同时动力腿快速向后踢，慢速落地。

（2）点步：即向不同的方向点地。点步时动作略有不同：先吸腿后点地为旁点步；先点地再上步为点上步；先点地再后退为点退步。

（3）之字步：脚的位置成"之"字形，以右之字步为例，右脚向前，左脚在后，右脚跟点地叫跟点之字步，右脚掌点地叫点之字步。

（4）点跳步：在点步的基础上做，点步点地腿落地同时，主力腿轻跳一下。

## 三、动作短句

### （一）由平步、曲掌推腕、双手翻腕等动作组成，2/4 拍（中速）四小节完成

（第1小节）1拍：右脚起向2点走平步，双手向左一、七位曲掌推腕。

2拍：左脚平步，落右脚右斜前方，双手翻腕，掌形手拉回旁一位，指尖对2方向。

（第2—3小节）重复第1小节动作两次。

（第4小节）右脚原地平步，双手旁一位曲掌，左脚旁点步，双手翻腕到右一、三位，左手心向上，右手心向下压腕，上身左倾。

### （二）由屈伸、旁后点地、双手翻压腕等动作组成，2/4 拍（中速）四小节完成

（第1小节）右脚向前一次平步，双手旁一位曲掌，2拍左脚用前脚掌内侧在左斜后方点地，双手翻压腕到五位，右手再上，上身左倾。

（第2小节）做第1小节的反面动作。

（第3小节）原位屈伸2次。

（第4小节）右脚向前一步，左脚旁后点，双手到左一、三位，左手心向下，右手心向上。

## 第三节　傣族舞蹈组合

一、手训组合

### 1. 音乐

手训组合

记谱

$1=F \ \frac{2}{4}$

（5̣ 35̣ | 6 5 | 5̣ 35̣ | 6 5）| 3 35 | 5̣ 35̣ | 5 - |

5 - | 6 56 | 5̣1 23 | 3 - | 3 - | 1 6̣ | 1̣6 1̣2 |

2 - | 2. 3 | 5 1 | 2̣3̣2̣1̣6̣ | 1 - | 1 - | 4. 1 |

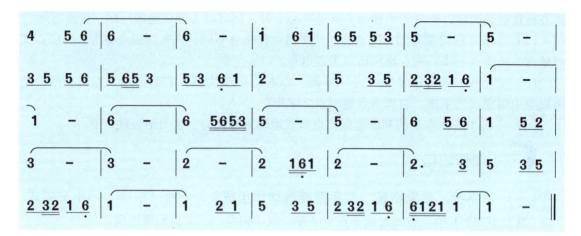

#### 2. 动作说明

准备：正步站，双手准备位。

① - 8：双手一位提翻手一次。

② - 8：双手一位提翻手两次。

③ - 8：双手提翻手到腹前按掌。

④ - 8：双手提翻手经体旁至二位。

⑤ - 8：双手提翻手经体旁至三位。

⑥ - 8：双手提翻手经驼峰手至七位。

⑦ - 8：1 - 4 双手提翻手；5 - 6 体前端掌；7 - 8 双翻手至右手斜下位，左手胯旁小孔雀手。

⑧ - 8：做⑦ - 8 的反面动作。

⑨ - 8：1 - 4 双手由胸前拉开至体旁位；5 - 8 收至驼峰手，提翻手成四位领腕手。

⑩ - 8：同⑨ - 8。

⑪ - 8：推翻手至右手斜下位，左手胯旁小孔雀手，做两次。

⑫ - 8：做⑪ - 8 的反面动作。

结束动作：提翻手经体旁位到四位手。

#### 3. 重点、难点

双手位置的准确性，体态的完成，动作的舒展。

### 二、脚组合

#### 1. 音乐

```
1  21 6 1 | 2  -  | 5 65 3 5 | 1 35 6 35 | 1 35 6 35 |
6  -  | 5 15 35 1 | 6.   5 | 3535 2 3 | 1  - ‖
```

**2. 动作说明**

准备：正步，双手叉腰位。

①-8：原地拔泥步四次。

②-8：1-4同①-4；5-6右脚旁点地，（开胯）左脚重心；7-8收回。

③-8：做②-8的反面动作。

④-8：做1-4同①-4；5-6右脚前点地，左脚重心；7-8收回。

⑤-8：做④-8反面动作。

⑥-8：1-4同①-4；5-6右脚旁点地，左脚重心，头看8方向；7-8收回。

⑦-8：做⑥-8的反面动作。

**3. 重点、难点**

摆胯要平稳自然，注意身体的"三道弯"。

## 三、跪组合

**1. 音乐**

### 跪 组 合

记谱

$1=A \dfrac{4}{4}$

```
5 1 2 1 | 2 3 3 - - | 5 3 1 6 1 | 2 - - -
3. 5 1 2 1 | 6 - - | 2. 3 2 1 6 | 1 -
5 1 2 1 | 2 3 3 - - | 5 3 1 6 1 | 2 - - -
3. 5 1 2 1 | 6 - - | 1 | 5 1 2 3 2 | 1 - - ‖
```

**2. 动作说明**

准备：跪坐，双手放置大腿上。

①-8：跪立，双手提翻手至二位。

②-8：双手提翻手至三位。

③-8：双手提翻手至跪铲手（右手于体侧铲出，左手于左胯旁按掌）。

④-8：做③-8的反面动作。

⑤-8：右脚2方向上步，左腿单跪，双手提翻手至四位。

⑥-8：做⑤-8的反面动作。

⑦-8：右脚3方向上步，左腿单跪，双手经提翻手至右手头上位，左手胯旁小孔雀手。

⑧-8：做⑦-8的反面动作。

**3. 重点、难点**

注意动作位置的规范。

## 四、蹉步组合

**1. 音乐**

### 蹉步组合

$1=G$ $\frac{2}{4}$ 记谱

(X  X | X X | X X X X | X X X ) ‖: 5 3 5 | 5 3 1 |

5 6 6 5 | 3 - | 1 35 5 | 5 35 3 | 5 35 3 5 | 6 1 1 :‖

（反复四遍）

**2. 动作说明**

准备：正步站，双手自然位。

①-8：1-2右脚起向1方向蹉步进，左手从肩上向下穿手，同时右手从下向上撩起；3-4做反面动作；5-8同1-4。

②-8：1-4右脚重心原地踏蹉步，左手向上撩翻手于头上，体对3方向，右手背身后；5-8做1-4的反面动作。

③-8：1-2右脚起蹉步退，左手盖手，右手掏翻盖手；3-4左脚起蹉步退，右手盖手，左手掏翻盖手；5-8同1-4。

④-8：同②-8。

⑤-8：同①-8。

⑥-8：同②-8，速度快一倍。

⑦-8：同③-8。

⑧-8：1-4左右各做一次翻盖手；5-6双脚并步立，右手背后左手手向前撩翻手；7-8半蹲，左脚后抬，左手向后伸立掌，右手叉腰。

**3. 重点、难点**

脚步的清晰；节奏的准确；手臂动作的准确；身体姿态的准确；音乐的完整；表情自然、甜美、清新、活泼。

## 五、小跳组合

**1. 音乐**

### 小跳组合

1=G 2/4　　　　　　　　　　　　　　　　　　　　　　　记谱

( X　 X　| X X　| X X X X | X X X ) ‖: 5 3 5 | 5 3 1 |

5 6 6 5 | 3 - | 1 3 5 5 | 5 3 5 3 | 5 3 5 3 5 | 6̣ 1 1 :‖

（反复四遍）

**2. 动作说明**

准备：8拍，正步，双手自然位。

①－8：1－左脚左跳一步，双手七位手立腕；2－左脚原地踏跳一次，右脚吸跳，双手头上对顶腕；3－4做1－2的反面动作；5－8同1－4。

②－8：同①－8动作。

③－8：同上做踏吸跳，双手叉腰位，7－8左转身面向5方向。

④－8：面向5方向做③－8动作，7－8左转身面向1方向。

⑤－8：1－4左脚起踏步吸跳左右各一次；5－8左脚落地颤两次。

⑥－8：同⑤－8动作。

⑦－8：脚下步法同上，1－4向左、右双划手；5－8双手左平推手颤两次。

⑧－8：同⑦－8动作。

**3. 重点、难点**

脚步的清晰；节奏的准确；体态准确。

## 六、姿态组合练习一

**1. 音乐**

### 姿态组合练习一

1=C 3/4　　　　　　　　　　　　　　　　　　　　　　　记谱

慢板

‖: 1̇ 6 6 1̇ 1̇ | 1̇ 2̇ 2̇ 3̇ 3̇ | 3̇ 2̇ 2̇ 1̇ 1̇ 6 | 1̇ - 2̇ 1̇ | 6 - -

6 - - | (6 1̇ 1̇ 1̇ 1̇ | 2̇ 1̇ 1̇ 1̇ 1̇ 1̇ ) :‖ 1̇ 1̇ 2̇ 3̇ 3̇ | 3̇ 1̇ 2̇ 3̇ 3̇

| 5̲ 1̲ 2̲̇ 3̲̇ 3̇ | 3̲̇ 6̲ 6̲ 1̲̇ 2̇ | 3̇ - 0 6 | 1̲̇ 1̲̇ 2̲̇ 3̲̇ 3̇ |
| 3̲̇ 1̲ 2̲̇ 3̲̇ 3̇ | 5̲ 3̲ 5̲ 6̲ 6 | 5 1̲̇ 3̲̇ 2̲̇ 1̲̇ | 1̇ - - ‖

### 2. 动作说明

准备：身对 1 方向站立，双手自然位。

① – 12：右脚起左右交替向旁迈出，向右推拉手，左手于左胯旁，右手于斜下位。

② – 12：做①–12 的反面动作。

③ – 12：右脚起左右交替向前迈出，右脚前点地，重心左脚，双手提翻手至四位（右手高）。反面相同。

④ – 12：同③–12，动作相同。

⑤ – 12：右脚起向斜前迈出，左脚前点地，重心右脚，双手经提翻手至右手头上位大孔雀手，左手胯旁。做一次反面动作。

⑥ – 12：右脚原地拔泥步一次，左脚旁点地，（开胯）右脚重心，双手经提翻手至右手头上位，左手胯旁小孔雀手，保持姿态原地屈伸三次。

⑦ – 12：右左交替旁点地，提翻手交叉立腕于胸前两次。

### 3. 重点、难点

上下身的协调性；节奏的准确；"三道弯"的体态。

## 七、姿态组合练习二

### 1. 音乐

**姿态组合练习二**

记谱

$1=F \ \frac{2}{4}$

(5̲ 1 3̲ 5 | 6 5 | 5̲ 1 3̲ 5 | 6 5) | 3 3̲ 5 | 5̲ 1 3̲ 5 | 5 - |
5 - | 6 5̲ 6 | 5̲ 1 2̲ 3 | 3 - | 3 - | 1 6̇ | 1̲ 6̲ 1̲ 2̲ |
2 - | 2. 3̲ | 5 1 | 2̲ 3̲ 2̲ 1̲ 6̲ | 1 - | 1 - | 4. 1̲ |
4 5̲ 6̲ | 6 - | 6 - | 1̇ 6̲ 1̲ | 6̲ 5̲ 5̲ 3̲ | 5 - | 5 - |
3̲ 5 5̲ 6̲ | 5̲ 6̲ 5̲ 3̲ | 5̲ 3̲ 6̲ 1̲ | 2 - | 5 3̲ 5̲ | 2̲ 3̲ 2̲ 1̲ 6̲ | 1 - |

**2. 动作说明**

准备：跪坐，双手与大腿上，指尖相对。

① - 8：1 - 2 屈伸一次，双手体前提翻手；3 - 4 右胯旁提翻手右手旁铲手左手体旁按掌；5 - 8 做反面动作。

② - 8：同① - 8。

③ - 8：1 - 4 提翻手一次，慢屈伸一次；5 - 右脚旁出，双手于右上方做望月式；6 - 8 身体后靠对6方向，眼看2方向，慢慢屈伸。

④ - 8：1 - 4 双手从腋下上穿成五位托掌（左手在上）；5 - 8 原姿态不变，屈伸2次。

⑤ - 8：1 - 2 右脚收回成双跪，右手斜前做提撩手；3 - 4 左手搭与右手肘上，屈伸2次；5 - 8 做反面动作。

⑥ - 8：同⑤ - 8。

⑦ - 8：1 - 2 上左脚起立；3 - 4 右脚旁点地，同时提翻手右后转身，五位手回身照水影；5 - 8 原姿态屈伸2次。

⑧ - 8：1 - 4 左脚为轴，右脚点地左转身体对1方向，同时左手从肩上下穿至胯旁按掌，右手上托；5 - 8 原姿态屈伸2次。

⑨ - 8：1 - 4 左起向2方向拔泥步两次，双手头前斜上位提翻手；5 - 6 左脚7方向迈一大步，双手自左向右大晃手；7 - 8 右脚8方向迈步，双手由大晃手至右手腹前左手头上铲手。

⑩ - 8：右起拔泥步，保持姿态，右转一周。

⑪ - 8：右脚吸起绷伸勾脚落地，左手背后，右手翻盖手——孔雀飞手。相同。

⑫ - 8：做⑪ - 8 的反面动作。

⑬ - 8：碎步右转一圈，双手胸前推开状打开手。

⑭ - 8：右脚重心，左脚旁点地，双手于体前反铲手落至胯旁按掌，眼看8方向。

**3. 重点、难点**

上下身的协调性；节奏的准确；"三道弯"的体态。

## 八、傣寨情

### 1. 音乐

**傣 寨 情**

1=F 4/4

稍慢　　　　　　　　　　　　　　　　　　　　　　　　　　　　　　　记谱

(5656 5656 565· | 5656 5656 5 — | 5656 5656 565· |

5656 5656 5 — | 5656 5656 1 — ) | 3 3 1 61 2 3 5 |

1 16 155 2 3 — | 3 3 1 61 2 3 5 | 1331 1661 2 — |

3 5 6 2 3 5 3 | 5 35 561 2 2 — | 1 5 1235 1 2 3 |

5 61 3563 3 — | 3 5 6 2 3 5 3 5 | 5 53 5356 6 |

1 35 535 5612 2 | 1332 1216 2 — | 4· 1 4 56 6 |

4· 1 4 56 5 | 5 i5 i· 5 5331 3· 2 | 1332 1512 2 — |

5 i5 i· 5 5331 3· 5 | 1332 1216 1 — | 2/4 0  0 | X  X |

X  X ‖: 3 5· | 3 5· | 3553 2116 | 5612 3561 :‖

1 — | 1 — ‖: 6111 2111 6111 2111 | 3553 261 3553 261 :‖

3555 6555 | 3555 6555 | 3555 6555 56535 :‖ 3 11 2 11 5 11 2 11 :‖

3 1 2 1 3 1 2 1 | 5 1 2 1 5 1 2 1 | 1216 1216 1216 1216 |

565 3 565 3 56 535 653 | 4/4 5· 2 3 — | 1 3 5 — | 3 — — 21 |

```
1  35 53 5  | 16 12 3  -  | 3/4 51 35 56 | 12 2  -  |

4/4 1  35 53 5  | 16 12 2  -  | 13 32 12 16 | 1  -  -  - ‖
```

2. 动作说明

准备：面向5方向造型，右脚重心，左脚旁点地，右手头上顶腕手，左手胯旁顶腕手。音乐起8拍后，左脚起后踢4次转身向1方向，双手成腰间反穿手成右托掌，左按掌，后4拍屈伸。

第一段：慢板。

① - 8：右脚起左右交替向旁迈出，向右推拉手，左手于左胯旁，右手于斜下位。

② - 8：同① - 8。

③ - ④：同① - ②。

⑤ - 8：1 - 4右起拔泥步两次，前后摆手；5 - 6右脚点地双手七位推拉手；7 - 8右脚收回并步。

⑥ - 8：同⑤ - 8。

⑦ - ⑧：同⑤ - ⑥。

⑨ - 8：1 - 4右起转一圈，双手体后侧展翅位打开；5 - 8左脚前点地，提翻手成四位手顶腕（左手上）。

⑩ - 8：做⑨ - 8的反面动作。

⑪ - 8：1 - 4右脚起向3方向拔泥步后退，体对方向7，双手向外推翻手两次；5 - 8双手打开至体旁位，转体对2方向，右脚重心，左脚旁勾抬，双手提翻手成五位顶腕手。

⑫ - 8：做⑪ - 8的反面动作。

⑬ - ⑯：同⑪ - ⑫，再做两次。

第二段：快板。

① - 8：1 - 右脚向旁跳迈一步；2 - 左脚同上；3 - 同1 - ；4 - 左脚旁抬起，双手体前按掌；5 - 8做1 - 4的反面动作，双手头上顶腕手。

② - 8：同① - 8。

③ - 8：同② - 8。

④ - 8：同③ - 8。

⑤ - 8：右起吸腿小跳4次，头上顶腕手。

⑥ - 8：右起旁腿跳4次，双手胸前立腕。

⑦ - 8：1 - 2右脚起向1方向踏步进，左手从肩上向下穿手，同时右手从下向上撩起；3 - 4做1 - 2的反面动作；5 - 8脚下不变，左手盖手，右手掏翻小臂立于胸前。

⑧ - 8：同⑦ - 8。

⑨ - 8：左脚原地踏，右脚旁点地跳，向右推拉手，左手于左胯旁，右手于斜下位，一拍一次。

⑩ - 6：同⑨ - 8。

⑪-8：同①-8。

⑫-8：同⑤-8。

⑬-8：同⑦-8。

⑭-8：同⑨-8。

⑮-⑯：碎步右转一圈，体旁双手由斜后打开经体旁至体前。

第三段：慢板。

①-8：右脚起左右交替向旁迈出，向右推拉手，左手于左胯旁，右手于斜下位。

②-8：1-4右起拔泥步两次，前后摆手；5-6右脚点地双手七位推拉手；7-8右脚收回并步。

③-8：1-4右起转一圈，双手体后侧展翅位打开；5-8左脚前点地，提翻手成四位手顶腕（左手上）。

④-8：1-4右脚起向3方向拔泥步后退，体对方向7，双手向外推翻手两次；5-8双手打开至体旁位，转体对2方向，右脚重心，左脚旁勾抬，双手提翻手成五位顶腕手，做两次。

⑤-8：1-4右脚起向3方向拔泥步后退，体对方向7，双手向外推翻手两次；5-8双手打开至体旁位，转体对2方向，右脚重心，左脚旁勾抬，双手提翻手成五位顶腕手。亮相结束。

### 3. 重点、难点

通过该舞蹈的学习，系统地复习傣族舞蹈的动作要领，体会傣族舞蹈的特点，更好地提高学生表演能力。

# 下 篇

# 儿童舞蹈

# 第一部分

## 儿童舞蹈概述

### 第一单元 舞蹈的概述

**单元介绍**

本单元主要介绍了儿童舞蹈的定义、种类、形式,讲述了儿童舞蹈的特点。

**知识目标**

了解儿童舞蹈的种类、形式、特点。

**能力目标**

掌握儿童舞蹈的种类、形式、特点。

#### 一、儿童舞蹈的定义

儿童舞蹈是用儿童的身体动作、语言、戏剧表演和音乐相结合的综合手段,反映儿童生活,表达儿童情趣的歌舞。儿童歌舞主要是提供儿童自娱和对儿童进行体、智、德、美全面发展教育的一种形象生动,富有感染力,易于儿童接受的艺术形式。儿童舞蹈就是由儿童表演或表现儿童生活的舞蹈。它是对儿童进行德、智、体、美综合教育的重要艺术手段。它的特点是边歌边舞,形象直观,易于被儿童理解和接受。儿童舞蹈对儿童的身体素质、情感、审美、注意力等方面的发展有着十分重要的意义,能够明显地促进儿童身心的

健康成长。

在儿童舞蹈活动中，由于目的不同可分为两种类型的舞蹈：一种是自娱性的舞蹈；一种是表演性的舞蹈。

自娱性的舞蹈包括律动、歌表演、集体舞等。自娱性的舞蹈形式比较自由，动作也比较简单，因此很容易普及，是全体儿童都可以参加的舞蹈活动形式。在幼儿园舞蹈活动中应充分利用这种舞蹈形式，使孩子们在参与活动之中，学会协调动作，感受到身体运动的美，得到精神上的愉悦和满足。

表演性的舞蹈是指由少数儿童表演，给大多数人观赏的舞蹈、歌舞剧等。这类舞蹈一般都有鲜明的主题、比较丰富的内容和较完整的结构，动作与队形变化也比较复杂，是儿童舞蹈的高级形式。儿童在表演这类舞蹈时，除了娱乐自己，也起到了娱乐和教育别人的作用。

## 二、儿童舞蹈的种类

### 1. 律动

律动（有规律的动作）是随着音乐的节拍和旋律进行的一种有规律的动作或运动，也就是说律动是随着音乐节拍进行的动作活动。

律动是儿童舞蹈活动中最简单的形式，是儿童舞蹈训练的基础。在幼儿园、小学的教学活动、课间活动、舞蹈训练中，都可以进行律动活动。练习律动时，可以坐着，进行上体手臂和头部的练习；也可以站着做，或者是随着一样的节拍做走、跳跃等动作。律动的音乐可以有歌词，也可以没有歌词。律动的内容是丰富多彩的，可以模仿各种小动物的动作，也可以模仿生活中的各种事物现象，模仿大自然的各种现象，还可以根据舞蹈本身的单一动作对儿童进行某一方面的训练。律动的基础是音乐，儿童把对音乐的感受，用各种富有韵律的动作表现出来就成为律动。可以说律动是一种活动的唱歌，一种活动的欣赏。它是音乐教育的内容，也是动作教育的手段，具有音乐教育与动作教育的双重性。儿童在律动中不但接受了节奏的训练，而且也能展开积极的想象，发展创造力，可以从律动的乐趣中获得动作上的满足，也能从动作与音乐结合起来的那种美感中得到愉悦。

律动教学是幼儿园对幼儿进行节奏和协调性训练的一门主课。在幼儿园里几乎每节课的开始，每次的游戏都有律动存在于其中。它以音乐为基础，以模仿为标志，以舞蹈为手段通过艺术特殊的美感作用，使幼儿加深对音乐形象的理解，提高对自然事物的艺术表现能力，给幼儿以艺术美的享受。

瑞士音乐教育家达尔克罗斯于1909年创始了"律动舞蹈体操"，自从有了正规的教师与教材，这套"律动舞蹈体操"于1910年到1914年流传于世界各国，当时律动并不作为一种艺术表演形式，而是作为一种艺术教育的手段和方法。但是达尔克罗斯所倡导的律动教育的主要特点即通过人体有感情、有节奏的舞蹈，表现出各种不同高低、速度、力度等的音乐内容，对婴幼儿的早期教育有非常重要的意义。因此成为托儿所、幼儿园向婴幼儿进行音乐舞蹈教育的主要的、不可缺少的内容之一。由于婴幼儿从诞生开始，人体内许多生理现象，如均匀的呼吸、有规律的心脏跳动、匀称的手脚活动，都是有节奏的运动。这种自然天生的生理现象是进行律动教育的生理基础。又由于婴幼儿正处在生理、心理成长

发育的重要时期，特别爱好活动，爱好模仿，需要做各种各样动作来满足他们好动、好模仿的迫切愿望，反映他们的思想和感情。他们听了不同性质的音乐，能引起情绪上的共鸣，就要用动作来表达他们对音乐的感受。这不仅促使节奏感的发展，提高对音乐的感受力，而且能促进婴幼儿的感觉、知觉思维活动能力及各部器官的迅速发展，同时也加强了小脑与情绪中枢的联系。在各种不同的音乐伴奏下，引起婴幼儿活泼、开朗、愉快、积极的情绪。由此可见，律动教育不仅成为对婴幼儿进行早期舞蹈教育的首要途径，而且是促进婴幼儿身心发展的教育手段，也是婴幼儿十分喜爱的一项音乐活动。周岁以内的婴儿是动作发展最为迅速的时期，从全身性的笼统动作，逐渐分化为局部的准确动作；从上肢发展到下肢；从大肌肉动作发展到小肌肉动作。如果从婴儿出生起就给予适当的活动机会，就能为动作发展创造条件，而动作发展又和智力发育相辅相成。因此，对婴儿进行早期律动教育，可以促进其身体各器官和智力的发展，是保证婴儿健康成长的有力措施，要引起父母和教师的重视。但婴儿不像幼儿一样可以听音乐自己做动作，因此，两个月到半岁的婴儿可以做些被动的律动。半岁到一周岁可以做些半自动的律动。所谓"被动的律动"就是成人握着婴儿的手或脚按音乐节奏做动作。所谓"半自动律动"就是成人的诱导帮助下，让婴儿在音乐伴奏或伴唱下，随着成人做各种动作。这对婴儿的音乐感受力、想象力、听觉能力都有极大好处，使他们从小就受到音乐的熏陶。幼儿律动是幼儿园音乐教育中不可缺少的途径之一。通过大量的各种律动训练，能培养幼儿的节奏感、辨别音乐性质以及提高音乐感受力，为学习音乐舞蹈奠定基础。同时也能更好地促进幼儿思维内化的过程。幼儿律动是幼儿舞蹈最基本的组成部分。律动与舞蹈的关系像砖瓦和大厦的关系一样重要。幼儿对声音的高低、强弱、快慢、长短的辨别力较差，节奏感不强，动作的协调性亦差，只有通过律动的训练，才能发展舞蹈动作的正确性、连贯性、协调性、优美性，并引起对音乐的兴趣。

幼儿园律动内容，分为基本动作和模仿动作两大类。基本动作包括运用身体各部分，如头、臂、手指、腿、脚、趾、腰等，以及由走、跑、跳、跃、滑等组成的各种简易步法。模仿动作包括模仿日常生活、成人劳动、动物、自然、乐器演奏、交通工具、新的科学成就等。这些模仿动作都是幼儿在日常生活、游戏、学习中接触到的，为幼儿所理解的，并且是幼儿所喜爱的动作。

**2. 歌表演**

歌表演是在歌曲中配上简单形象的动作、姿态、表情来表达歌词的内容和音乐形式，边唱边表演，是一种深受儿童们喜爱的初级歌舞形式，它符合儿童的心理特征和兴趣爱好。歌表演顾名思义，既有"唱"又有"表演"，小型、多样，生动活泼，边唱歌边跳舞。可以一个人做，也可以几个人或多个人做。优秀的歌表演作品总能赢得孩子们满心的喜悦，其自唱、自舞、自娱、自乐，当然也在自娱中娱人（主要是小朋友之间互相娱乐）。

歌表演与表演唱是有区别的。表演唱是以唱为主，适当做一些动作来表达唱歌时的感情，歌表演则在幼儿掌握歌曲旋律和歌词之后，在理解歌曲性质的基础上，用动作来帮助表达歌曲的内容和性质，因此，边唱边表演，实际上就是幼儿的舞蹈。

**3. 集体舞**

集体舞是全体儿童参加的、用来自娱和交谊的集体性舞蹈。这种形式比较自由，有的

舞有队形，有的舞没有队形。一般都站成单圈、双圈。舞伴之间要有和谐一致的动作，还要有互相之间的统一配合和相互的感情交流。这种舞蹈形式结构简单，动作统一，轻松愉快，活泼健康，可以培养孩子们文明礼貌的习惯、热爱集体、团结友爱的精神。

幼儿集体舞的形式有以下六种：

（1）不受队形限制，集体做同一动作的舞蹈，如《哆巴仓》。

（2）邀请舞者坐或站成半月形、单行圆圈，由一个幼儿站在中间为邀请者，邀请在队形上的幼儿跳舞，跳到最后邀请者和被邀请者对调位置，如《邀请舞》。或被邀请者和邀请者一起再去邀请其他幼儿，成倍增加邀请者，如《学开拖拉机》。或被邀请者在邀请者背后用手搭肩或不搭肩接成龙，直到请完为止。

（3）轮舞：开始大家一起跳，跳到最后错过一个位置轮换一个舞伴。轮舞有单行圆圈轮舞、双行圆圈轮舞或三行圆圈轮舞。单行圆圈轮舞即站成单行圆圈一、二报数，单双数面对面站立为对子，跳到最后两人错过肩移动位置与新舞伴成对子，如《好朋友》。双行圆圈轮舞即站成人数相等的双行圆圈，里外圈相对站立成对子，跳到最后里圈（或外圈）移动一个位置与新舞伴成对子，如《小铃铛》。三行圆圈轮舞即站成人数相等的三行圆圈，里、中、外三人为一组，跳到最后中圈人向前移动位置与新舞伴成一组，如《葡萄丰收》。

（4）找到舞伴就跳，跳完再去找，如《找朋友》。

（5）边跳边变换队形，例如由一个大圆圈变成许多小圆圈，再由小圆圈跳回成大圆圈，如《小格桑》。

（6）游戏形式，边跳边游戏，如《绸带舞》。

### 4. 音乐游戏

音乐游戏是一种"愉快教育"形式，符合"可接受性原则"。音乐游戏形式多样，情节有趣，载歌载舞，简短新颖，能吸引更多的幼儿参加，易学、易教、易于普及推广。音乐游戏是在歌曲或乐曲的伴奏下，按音乐的内容、性质、节奏、乐曲的结构等进行游戏，有一定的规则和动作要求，这些动作常常是律动、歌表演或舞蹈，它采用游戏的方法来培养幼儿的节奏感，发展他们音乐的感受力、记忆力、想象力和表现能力。

音乐游戏一般都有主题、有角色、有情节，如《小花猫和小老鼠》；亦有无主题、无角色、无情节，但往往有竞赛因素或舞蹈因素，有时还有队形变换，如《找朋友》《找影子》等。从游戏的性质、形式、方法来看是多种多样的，有听音辨音色的，如《全靠两只耳朵》；有听音辨方向的，如《找小铃》《小猫睡觉》；有听音模仿的，如《火车呜呜叫》；有猜人的，如《看朋友》；有猜物的，如《小松鼠找松果》；有反映动作的，如《请客人》；有迅速排队的，如《修铁路》；有追逃的，如《机器人》；有民间游戏，如《放鞭炮》等。

### 5. 表演性舞蹈

表演性舞蹈是指由少数儿童在台上表演的舞蹈形式，通过舞蹈动作和表情来表达舞蹈作品的内容或某种情绪的表演的舞蹈。特点是题材广泛，体裁丰富，动作较复杂，有主题、情节、角色、舞台调度等，内容更丰富，舞蹈性更强。在这种舞蹈表演中，要有主题、情节、段落，还要有节奏上的变化，要有服装、队形、舞台布景的变化。通过这类舞蹈的表演，能充分展现儿童的艺术天分，更能诱发儿童的想象力和创造力。

### 6. 即兴舞蹈

即兴舞蹈是不经过事先酝酿、排练或预习，即兴根据音乐来舞蹈，客观环境和舞者主观情感思想的变化差异，使每次表演都不尽相同。即兴舞蹈能给舞者提供自由发挥和创造的空间。

## 三、儿童舞蹈的特点

儿童舞蹈是舞蹈艺苑中一枝鲜嫩的花朵，因此，它具备舞蹈艺术的一般特性。又由于儿童舞蹈的参与者与服务对象是孩子，孩子们在表达感情中的思维活动和动作语言的提炼、运用以及表达方式等方面都有其特殊性，表现出与成人舞蹈有较大的差异。这些特点的形成，是由于儿童的生理、心理特点及儿童动作的发展规律和儿童自身的接受能力所决定的。儿童舞蹈的特点具体表现在：舞蹈的主题、结构、特点以及形式等方面。

### 1. 主题鲜明、健康、单一，具有时代感

儿童舞蹈是对儿童进行美育教育的手段，基本上属于教育舞蹈的范畴。一个好的儿童舞蹈，能使孩子们在生动、活泼、愉快的气氛中，在欢歌乐舞中悟到一些道理、学到一些知识，从而能辨别美与丑、是与非，体现出一种时代感。由于儿童的心理特点是以形象思维为主，他们认识事物比较注重生动、鲜明的形象，思维也比较简单、单纯，因而舞蹈的内容也比较浅显、清晰、简练，体现出一个明确、健康、单一的主题。由于幼儿有好奇、好模仿、好幻想、喜欢听寓言故事、喜欢跳拟人化的动物舞蹈等特点，所以他们的表演舞中多童话、科学幻想的题材。

### 2. 结构简明、短小、故事性强，情节简单，动作性强

这种舞蹈结构的特点，也是由儿童的心理和生理特点所决定的。孩子们喜欢幻想，爱听故事又活泼好动，因而一些小情节舞，很受孩子们的欢迎。在舞蹈调度上，队形变化简单、明显，穿插合理。这就形成了儿童舞蹈结构简练的特点。

由于幼儿头大四肢短，大脑皮层处于发育阶段，兴奋强于抑制，幼儿的平衡力、控制力、节奏力都较差，弹跳能力却比较好，他们高兴时，就情不自禁地手舞足蹈、连蹦带跳，但动作比较短促，节奏很快，而且不断地反复。要求他们做较慢的动作就比较困难，这是由幼儿易兴奋、好动、天真、活泼的性格所决定的。

### 3. 动作语汇简单、明确，形象简约，模拟性强

儿童正是发育、成长的时期，他们的平衡能力、控制能力不如跳跃能力。具有心脏收缩力差，肌肉纤维细、弹性小，容易疲劳，小肌肉群不发达，运动神经尚不健全等生理特点，所以幼儿舞蹈动作，一般比较简单、自然。动作的线条清楚，方向明确，棱角分明。例如，"踏点步，两手叉腰"。第一拍左脚向左踏一步，重心在左脚。第二拍屈左膝，右脚尖在左脚跟后点地。第三拍、第四拍动作同第一拍至第二拍，方向相反。在舞蹈节奏上体现出鲜明、活泼、格调明快的特点。儿童的思维是以具体形象为主，抽象、概括的逻辑思维刚刚萌发。幼儿常常通过具体的动作来模拟事物的形象特征，表达自己对事物的态度和感情，如两臂在两侧波浪形摆动表示鸟飞、两手托腮摆动表示花朵等。

**4. 歌、舞、戏、话相结合，表现形式多样性**

儿童由于受到思维能力、生理机能、表达能力的限制，单独靠舞蹈不能完整地、全部地、尽情地表达出他们的情感。儿童在做舞蹈动作中，常常嘴里哼着歌；在唱歌时，也经常情不自禁地随着音乐的节奏而手舞足蹈。他们往往一边做游戏，一边嘴里在说话。用语言来补充和指导自己的行动，用语言来推动自己的思维。儿童的这种思维、语言和行动互相补充、互相依存、相互配合的特点，就形成了儿童舞蹈的歌、舞、戏（戏剧表演）、话（语言表达）相结合的特点。例如，幼儿听到"开火车"音乐时，就自然而然地唱着"开火车"的歌，手脚做开火车动作，同时口中发出声音。幼儿一边唱歌一边表演着形象的动作，这样就能理解舞蹈的内容、领会舞蹈的语言、体会舞蹈的感觉，因此小歌舞很富有幼儿稚气特点，很受小朋友的欢迎。

另外，儿童舞蹈的特点还表现在：

（1）形体优美：正处于快速生长发育时期的孩子，经过舞蹈训练（如挺胸、抬头、收腹）能使他们站得直，形体优美，且能纠正驼背、端肩等形体问题。

（2）动作协调：舞蹈需要全身各部位的配合，通过音乐与舞蹈动作的和谐达成动作协调性的训练，并且使孩子更有节奏感。

（3）肢体灵活性、柔韧性：由于经常练习压腿、下腰等，孩子的柔韧性、动作灵活性好。

（4）锻炼毅力：从基本功开始训练能培养他们不怕吃苦的精神，磨炼坚强意志。

（5）提高身体素质：舞蹈需要一定的体力消耗，练习后能促进孩子食欲、增强消化机能，提高身体抵抗力，减少生病机会。

（6）提高合作能力和集体荣誉感：舞蹈的表现形式很多，有独舞、双人舞、集体舞等，只有配合默契才能表演好，由此训练了孩子们的合作精神，自觉遵守规则、纪律，培养了协作的观念。

（7）培养审美情感：舞蹈通过音乐、动作、表情、姿态表现内心世界，使孩子潜移默化地接受到艺术表演的熏陶，使孩子们热爱生活，并能欣赏美、体验美。

（8）培养自信心：舞蹈演出能培养孩子表演的能力，使孩子们不怯场，表现力强，增强自信心。

（9）培养孩子的想象力：舞蹈是通过形体、动作、眼神来表现的，在跳舞的过程中能激发孩子的想象力、创造力，尤其是自编自演的作品，能促进孩子的智力发展。

## 四、儿童舞蹈的教育意义

### （一）对身体运动机能的作用

经常参加舞蹈活动可以增强体力，促进骨骼、肌肉、呼吸和神经系统及循环系统的生理机能发育，加快新陈代谢，使他们的机体不断生长发育，促进肌肉的灵活性和协调性。在舞蹈过程中，幼儿呼吸加快、心跳加速、胃肠蠕动的次数增多，神经系统及循环系统也都积极参加活动。良好的舞蹈教育，可以使幼儿在轻松愉快的环境中通过身体动作去感受音乐形象，表达自己的思想感情，易形成活泼、开朗、热情、大方的性格。在舞蹈中与小

伙伴们共同学习，共同完成动作，培养孩子团结协作、互相帮助、用于克服困难的意志品质。在舞蹈教学中，针对不同年龄的孩子，应用相应的教学方法，激发和维持孩子注意的动机，引导注意的方向，提高注意集中的水平等方面，促进发展幼儿的观察力、注意力、记忆力和思维能力等。

（1）用亲切柔和的目光。
（2）近距离的接触方式。
（3）声情并茂的语言。
（4）充满活力、积极鼓励的课堂氛围。

## （二）幼儿舞蹈的创编原则

**1. 了解幼儿生理、心理的原则**

生理特点：
（1）平衡能力、控制能力、节奏能力较差。
（2）弹跳能力较好。
（3）大四肢短，头与全身的比例大概是：站 5、坐 3、盘 2 半。

心理特点：好奇、好动、好模仿、易幻想；注意力不集中，思维具体形象；内心情感外露。

**2. 反映幼儿实际生活的原则**

深入幼儿的生活，仔细观察了解他们的喜怒哀乐、爱好及动作特点。

**3. 注意观察生活提高自身素质的原则**

掌握丰富的舞蹈素材，了解编舞的普遍规律，提高相关艺术的知识修养，热爱舞蹈教育工作，根据幼儿的思想、情感、生理特点、动作发展水平及接受能力，创编出具有幼儿特点、民族特色和时代感的幼儿舞蹈作品。

**4. 面向全体寓教于乐的原则**

（1）目的和教学任务。
（2）注重发展幼儿基本动作。
（3）舞蹈活动的自娱性。

# 第二单元　儿童舞蹈的基本舞步

## 单元介绍

本单元主要介绍了儿童舞蹈的基本舞步，讲述了儿童舞蹈的舞步特点。

## 知识目标

了解儿童舞蹈的基本舞步。

## 能力目标

掌握儿童舞蹈的基本舞步。

在儿童舞蹈部分中，根据儿童生理、心理的特点，本着寓教育性、科学性、趣味性和创造性为一体的原则，综合了各种类型的儿童舞蹈：有基本步法、动作组合、律动、歌表演、集体舞、小歌舞等。这些内容既可以直接向儿童传授，也有利于学生自身舞蹈能力的提高和儿童舞汇的积累。

通过儿童舞蹈的教学，使学生了解掌握儿童舞蹈的表现形式、特点及规律，培养学生对儿童舞蹈的兴趣和感情，为以后从事儿童舞蹈教学及儿童舞蹈创编打基础。

## 一、儿童基本舞步

儿童舞步是儿童舞蹈的基础和重要组成部分。走、踢、跳是使人体运动起来的基本元素，也是人体自身具备的基本节奏。把儿童舞蹈中常用的舞步，归纳为走、踢、跳三大类共二十二种。

### （一）走类

（1）走步：①自然走步，与普通走步相同，一拍一步。走步时挺胸、收腹、收臀，手臂可前、后交替或左、右横摆。②绷脚走步：走步时动力腿绷脚，直膝向前踢起25°。③半脚尖（起踵）走步，走步时主力腿在半脚尖立起的状态上，动力腿可同自然走步，也可同绷脚走步。④吸腿走步：走步时，动力腿绷脚吸起。

（2）小碎步做法：正步准备。双脚跟提起，前脚掌快速小步交替均匀地踏地，双膝放

松稍弯曲。可向前、向后、向左、向右或原地旋转走圈。

（3）小跑步做法：正步准备，半拍一步。每拍的前半拍左脚向前跑一小步，同时右脚离地，膝微屈；后半拍右脚向前跑一小步，同时左脚离地膝微屈。依次交替连续进行。跑动时，两腿交替向前提膝，脚尖自然下垂，前脚掌落地，给人以欢快轻盈之感。步子应小而快，速度均匀，有弹性。

（4）点步：①脚尖点步做法。②跟点步（勾脚脚跟点）做法。③交叉跟点步做法。

（5）踏点步：①原地踏点做法。②一步一点做法。③三步一点做法。

（6）踵趾步做法：小八字步准备。两拍完成，第一拍，右脚跟向右点地，同时左膝稍屈，身体略向右倾斜。第二拍，右脚跟向后点地，同时双膝直起，身体略向左前倾。踵趾步出脚的位置可变化（如前踵步、侧踵步等）。踵趾步也可分解训练或与其他舞步结合起来练习。

（7）进退步做法。

（8）十字步做法。

（9）踮步做法：①三拍完成。②二拍完成。

## （二）踢类

（1）踏踢步：①原地踏踢；②一步一踢，二拍完成；③三步一踢，四拍完成。

（2）前踢步：①主力腿直；②主力腿屈伸。

（3）旁踢步（娃娃步）：①主力腿直；②主力腿屈伸。

（4）后踢步：①主力腿直；②主力腿屈伸。

（5）踢毽步：做法：小八字步准备。四拍完成。

（6）铃铛步：做法：小八字步准备。

## （三）跳类

跳类包括：①蹦跳步；②跑跳步；③踏跳步；④跳点步；⑤前跳踢步；⑥后跳踢步；⑦滑步。

教学建议：儿童基本舞步是根据儿童动作发展的一般规律和目前我国儿童舞蹈中实际运用的步法，以及便于舞蹈教学，经过归纳、提炼、规范化而成。因此，这些舞步只是基本的，而不是全部。

在教学过程中，可根据基本舞步的规律特点，结合儿童动作发展水平及儿童舞蹈表现的需要：通过对基本舞步的速度、重心、节奏、行走方向、步幅大小等不同的变化，以及舞步的分解和交替综合运用，组织培养学生创编出丰富多彩、适合儿童动作发展水平、善于表达儿童思想情感的儿童舞步，为儿童舞蹈的创编积累素材。儿童基本舞步的学习与巩固可结合舞蹈的身体基本训练和儿童舞蹈的学习来完成。

## 二、儿童舞蹈常用手势

（1）宝宝式：双臂交叉，两手掌心向下，手指分别搭于另一手臂的大臂处。

（2）花朵式：双臂屈肘于胸前，手腕相靠，掌心向上呈花朵状。

（3）睡觉式：双手在左肩处合掌，头向左倾如睡觉状。

（4）交叉式：双臂屈肘于胸前，手腕交叉立掌。

（5）指脸式：双臂屈肘，双手单指于脸腮处，手心向上。

（6）哈哈式：双臂屈肘于头两侧前方，五指分开，掌心向前、左、右快速摆手。

（7）高低式：左手斜上位高举，右手侧斜下位伸直，手背向上。也可做相反方向的高低式。

（8）吹号式：头扬起，右手握空拳放在嘴前，如吹号状。

（9）扶望式：右手五指伸直、并拢，放在头前。

（10）敬礼式：右手五指伸直并拢，放在右太阳穴处。

（11）握枪式：双手握拳，左手放在左肩前，右手放在右胯处，拳心向里。

（12）扛枪式：右手握拳放在右肩处。

# 第二部分 幼儿舞蹈教学内容

## 第一单元 律 动

### 单元介绍

本单元主要介绍了幼儿律动的特点、基本节奏、动作,以及由浅入深的代表性组合,系统地讲述了幼儿律动舞蹈的训练特点。

### 知识目标

了解幼儿律动舞蹈的训练特点、基本训练和基本组合。

### 能力目标

掌握幼儿律动舞蹈的组合中的动作要求,深入体会基本体态和动律特点。

### 一、定义

律动(有规律的动作)是随着音乐的节拍和旋律进行的一种有规律的动作或运动,也就是说律动是随着音乐节拍进行的动作活动。儿童律动是以儿童身体动作为基础、以节奏感训练为中心的音乐舞蹈综合艺术活动。

### 二、意义

律动作为儿童学习舞蹈的一种基本教学形式,有益于培养儿童的节奏感、提高儿童学

习兴趣、锻炼儿童身体的协调性和发展儿童的形体动作。因此，律动这种教学形式虽然在幼儿园广为运用，但在小学阶段，律动同样适用于低年级的唱游课。律动教学是幼儿园对幼儿进行节奏和协调性训练的一门主课。在幼儿园里几乎每节课的开始，每次的游戏都有律动存在于其中。它以音乐为基础，以模仿为标志，以舞蹈为手段，通过艺术特殊的美感作用，使幼儿加深对音乐形象的理解，提高对自然事物的艺术表现能力，给幼儿艺术美的享受。

## 三、特点

律动是儿童舞蹈活动中最简单的形式，是儿童舞蹈训练的基础。在幼儿园、小学的教学活动、课间活动、舞蹈训练中，都可以进行律动活动。

## 四、类别

儿童律动根据体裁分为形象模仿律动、身体活动律动、情趣表达律动。就形象模仿律动而言又可分为：人物形象律动、动物形象律动和自然形象律动等。

## 五、教学内容

适合小学低年级学生学习的律动。

### （一）教学要求

学习脚尖立起，原地自转一圈，并且注意身体的直立和平衡。

### （二）教学过程

（1）教师在音乐中做示范动作，用脚尖向左自转一圈回原位，向右自转一圈回原位。
（2）学习律动的基本动作。

### （三）教学建议

本律动适合小班教学。

## 律动 拉绳

$1=F \frac{2}{4}$

| 3 1 | 3 1 | 4 2 | 4 2 | 1 3 | 1 3 | 4 2 | 7̣ 6̣ | 5̣ — |

| 3 1 | 3 1 | 4 2 | 4 2 | 1 3 | 1 3 | 2 2 | 2 7̣ | 1 — ‖

### （一）教学要求

要求幼儿掌握拉绳动作，及横弓箭步的步法。

### （二）教学过程

（1）教师可给幼儿看拔河的图片，并介绍拉绳的动作。

（2）教师在音乐中做示范动作。

（3）学习律动的基本动作。横弓箭步——左腿向旁横迈一步，右腿直膝，身体的重心及头在左边。同时双手握空拳，向右倾斜，上方上下交替拉动。

（4）律动的做法：全体幼儿可先坐在小椅上按音乐的带奏上下拉绳，一拍拉一下，演奏第二遍音乐时可叫幼儿站起来做弓箭步拉绳。

### （三）教学建议

本律动适合于小班。

## 律动 大象走

$1=F \frac{2}{4}$

| 1 — | 2 — | 3 — | 3 — | 1 — | 2 — | 3 — | 3 — |

| 4 3 | 2 3 | 4 — | 2 — | 5 — | 5 — | 5 — | 5 — |

| 1 — | 2 — | 3 — | 3 — | 1 — | 3 — | 3 — | 3 — |

| 4 3 | 2 3 | 4 — | 2 — | 1 — | 1 — | 1 — | 1 — ‖

### （一）教学要求

模仿大象走的动作，掌握大象的"甩鼻"和"吹气"动作。

### (二)教学过程

(1) 教师先弹奏"大象走"音乐(或放录音),告诉幼儿大象走路的特点。

(2) 教师在音乐中做示范动作。

(3) 学习律动的基本动作。

### (三)教学建议

(1) 音乐的节奏较慢,要求大象走得要稳重。在集体做时,不要排队形,可以在教师指定的范围内随便走动。做大象吹气时,可以两人一组或几人一组同时把象鼻抬起。

(2) 本律动适合于小班。

## 律动 开飞机

$1=C \dfrac{2}{4}$

$\|: 5 \ - \ | \ 5 \ - \ | \ \underline{34}\ \underline{45}\ \underline{56}\ \underline{67} \ | \ \dot{1} \ - \ | \ \dot{1} \ - \ \|$

### (一)教学要求

听音乐模仿飞机飞的动作。学习脚尖碎步走的动作。

### (二)教学过程

(1) 用图片或玩具飞机让幼儿认识飞机。

(2) 教师在音乐中做示范动作。

(3) 学习开飞机动作,两臂侧平举,手心向下和肩平行。胸要挺起来,头稍往上抬。脚跟离地,脚尖碎步走。可前进,可后退,可向左右转弯。

### (三)教学建议

(1) 可做乘飞机的游戏。

(2) 本律动适合于小班。

## 律动 蛙跳

$1=C \dfrac{2}{4}$

$5 \ \dot{1} \ | \ 5 \ \dot{1} \ | \ 5 \ 7 \ | \ 7 \ - \ | \ 7 \ 7 \ | \ 7 \ 7 \ | \ 5 \ \dot{1} \ | \ 5 \ -$

$5 \ \dot{1} \ | \ 5 \ \dot{1} \ | \ 4 \ 6 \ | \ 6 \ - \ | \ \dot{2} \ 6 \ | \ \dot{2} \ 6 \ | \ 5 \ \dot{2} \ | \ \dot{1} \ - \ \|$

（一）教学要求

模仿青蛙跳的动作，学习双脚蹦跳。

（二）教学过程

（1）让幼儿观看青蛙和青蛙跳的动作。

（2）教师在音乐中做示范动作。

（3）学习青蛙跳：两腿弯曲。两膝盖稍向外侧分开；两臂屈肘放在体侧旁，双手五指张开，手指尖向上，手心向前。双脚往上跳一次，身体侧向右边，再跳一次，身体侧向左边。

（4）律动的做法：全体幼儿按照音乐的节奏每两拍跳一次，不排任何队形。

（三）教学建议

（1）这一课可安排在夏天有青蛙的季节进行。没有青蛙的地方可用图片进行教学。

（2）本律动适合于小班。

## 律动　划船

$1=F \dfrac{3}{4}$

5 6 5 ｜ 3 - - ｜ 3 5 6 ｜ 2 - - ｜ 1 2 3 ｜ 3 - - ｜ 7 6 5 ｜ 1 - - ｜

2 3 4 ｜ 6 - - ｜ 7 6 5 ｜ 2 - - ｜ 2 3 4 ｜ 5 - - ｜ 7 6 5 ｜ 1 - - ‖

（一）教学要求

（1）模仿划船的动作。

（2）学习按照音乐的节拍使手臂和身体动作协调。

（二）教学过程

（1）出示图片，让幼儿了解船夫划船的动作。

（2）教师在音乐中示范划船的动作。

（3）学习划船的动作。

（三）教学建议

本律动适合于小班。

## 律动 刷牙洗脸

1=C 2/4

1  12 | 3. 5 | 2 3 | 5 - | 6 65 | 3 6 | 50 32 | 1 - ‖

**（一）教学要求**

培养幼儿爱清洁、讲卫生的生活习惯。模仿刷牙、洗脸的动作。

**（二）教学过程**

（1）教师出示牙刷和毛巾，让幼儿了解怎样刷牙和洗脸。

（2）教师在音乐中示范刷牙洗脸的动作。

（3）学习律动的基本动作。

（4）律动的做法：全体幼儿围成圈，面向圈心，第一遍音乐开始做刷牙动作，第二遍音乐做洗脸动作，然后反复做一次。

**（三）教学建议**

本律动适合于小班。

## 律动 小鸡叫

1=A 2/4

5 5 1 1 | 1231 2 | 0 0 | 5 5 3.2 | 1 23 1 | 0 0 |

6 1 6 1 | 5 5 5 | 0 0 | 3.2 3 2 | 1 1 1 | 0 0 :‖

**（一）教学要求**

模仿小鸡叫和走路的动作，培养幼儿的节奏感。

**（二）教学过程**

（1）让幼儿观察实物小鸡。

（2）教师弹奏"小鸡叫"的乐曲两遍（或放录音）并示范动作。

（3）学习律动的基本动作。

（4）律动的做法：音乐开始，四拍做小鸡走路，两拍做小鸡叫，以后重复。

（三）教学建议

（1）小鸡叫要轻一些；可以不排队形，在教室里随音乐随便走动，也可以站成圆圈朝一个方向走，最好每个幼儿都戴上小鸡的头饰。

（2）本律动适合于小班。

### 律动　骑上我的小竹马

$1=F \dfrac{2}{4}$

( 6. 6 6 | 6 5 6531 | 6 - | 6 - ) | 6 1 6 | 3 3 2 | 6 1 6 |

3 3 2 | 6 5 6 5 | 6 5 6 5 | 6 5 | 6 - | 6 0 ‖

（一）教学要求

模仿马跑动作，学习马跑步和举鞭动作，培养节奏感。

（二）教学准备

为每个幼儿准备一根小竹竿。

（三）教学过程

（1）出示骑马的图片，让幼儿认识马和骑马。

（2）教师在音乐中做示范动作。

（3）学习律动的基本动作。

（4）律动的做法：前奏音乐时，全体幼儿围成大圆圈，每人双手握竹竿。音乐开始后按逆时针方向跑，做动作一，直到音乐结束时大家喊"的儿驾！"，同时做动作二。第二遍音乐开始后，可用左手握竹竿跑，右手腕转动。

（四）教学建议

（1）跳的时间由教师掌握，有小竹竿，所以要注意安全。

（2）本律动适合于小班。

### 律动　骑马

$1=F \dfrac{2}{4}$

6 6 | 6. 6 | 5.6 1 2 | 6 - | 5.6 1 2 | 6 5 | 6 5 6 1 2 | 3 - |

6 6 | 5 6 | 1.2 3 3 | 2 1 6 | 2.3 5 5 | 6 5 6 | 1 2 3 2 1 | 6 - ‖

### （一）教学要求

学会幼儿舞蹈中几个骑马动作：勒马、拉缰绳、举鞭、甩鞭、马跑步等。

### （二）教学过程

（1）教师用图片让幼儿认识马和骑马。

（2）教师在音乐中做示范动作。

（3）学习律动的基本动作。

（4）律动的做法：全体幼儿坐成一个大圆圈，挺胸坐正。动作一至动作三由幼儿坐在椅子上完成，一遍音乐做一个动作。动作四，幼儿可围成一个圆圈顺一个方向跑。

### （三）教学建议

本律动适合于小班。

## 律动　放牛

河北民歌

$1=F\ \dfrac{2}{4}$

$(\underline{5\ 3}\ \underline{5\ 3}\ |\ \underline{2\ 5}\ \underline{3\ 2}\ |\ \underline{1.\ 2}\ \underline{3\ 5}\ |\ \underline{\dot{2}\ \dot{1}}\ \underline{6\ \dot{1}}\ |\ 5\ -\ )\ |\ \underline{6.\ \dot{1}}\ 5\ |$

$\underline{6.\ \dot{1}}\ 5\ |\ \underline{3\ 5}\ \underline{6\ \dot{1}}\ |\ \underline{5\ 3}\ 2\ |\ \underline{5\ 3}\ \underline{5\ 3}\ |\ \underline{2\ 5}\ \underline{3\ 2}\ |\ \underline{1\ 2}\ \underline{3\ 1}\ \underline{6}\ |$

$5\ -\ |\ \underline{1\ 6}\ 1\ |\ \underline{0\ \dot{1}}\ \underline{7\ 6}\ 5\ |\ \underline{3.\ 5}\ \underline{6\ \dot{1}}\ |\ \underline{5\ 3}\ 2\ |$

$\underline{5\ 3}\ \underline{5\ 3}\ |\ \underline{2\ 5}\ \underline{3\ 2}\ |\ \underline{1.\ 2}\ \underline{3\ 5}\ |\ \underline{2\ 1}\ \underline{6\ 1}\ |\ 5\ -\ :\|$

$5\ -\ |\ \underline{1\ 6}\ 1\ |\ \underline{0\ \dot{1}}\ \underline{7\ 6}\ 5\ |\ \underline{3.\ 5}\ \underline{6\ \dot{1}}\ |\ \underline{5\ 3}\ 2\ |$

$\underline{5\ 3}\ \underline{5\ 3}\ |\ \underline{2\ 5}\ \underline{3\ 2}\ |\ \underline{1.\ 2}\ \underline{3\ 5}\ |\ \underline{2\ 1}\ \underline{6\ 1}\ |\ 5\ -\ :\|$

### （一）教学要求

将大红皱纹纸剪成穗状，用线扎在筷子顶端作为牛鞭。

### （二）教学过程

表演者坐在椅子上，双手各握一根牛鞭。

准备动作：1-3：双手各握一根牛鞭，曲肘在腰间（红头向上），身体端坐。

4-5：双手上举至左前上方，手心向外（成高低手状）。

第一段：甩鞭1-2：敲击牛鞭一次，左手不动，右手经体前向下甩出，至身体右侧，牛鞭红头向上，眼看右手。每小节一次。

3：两臂曲肘至腰间（同准备姿态）。

4：两臂前伸，双手击牛鞭前端三下。

5－6：重复［1－4］三遍。

7：成准备姿态。

第二段：戏牛角 1－2：双手在左侧击牛鞭两下。

3：双手上举。

4：双手将牛鞭"插"在头上当牛角。

3－4：姿态不变，左右摇头四下（先右后左）。

5－8：重复［1－4］动作。

9－10：双手握牛鞭敲击前排椅背四次。

11－12：双手握牛鞭在头上方敲击四次。

13－16：重复［9－12］动作。

17：双手将牛鞭插在头上。

**（三）教学建议**

以上述律动为范例，在教师的启发下，孩子们可创编两段或更多的有关放牛的律动。适合小学低年级学生学习。

## 律动　挤奶

$1=C\ \frac{2}{4}$

(5̣ 6̣　1 2 | 3 5　6 56 | 1 1　5̣ 1 | 1 1　5̣ 1 ) | 3　　6 |

6.　　1̇ | 5 5̇ 6 5 | 3 5　3 6̣ | 1 6̣　1 | 2 2 3 5 1̇ |

6 6̣ 1̇ 2̇ 3̇ | 5　－ | 3. 2 3 5 | 6 3　2 | 1̇ 1̇ 3̇ 6 5 |

3.　　2 | 1. 2 3 6 | 5 3　2 12 | 1 1　5̣ 1 | 1 1　5̣ 1 ‖

**（一）教学要求**

挤奶手的做法：立掌，提腕用掌、压腕握拳。

**（二）教学过程**

前奏：双手做提腕状，向左转一圈后跪下。

第一段：1－2：双手叉腰，做硬肩四次。

3：双手在左侧下方做提腕。

4：做［3］的对称动作。

5－6：重复［1－4］三遍。

第二段：1-2：双手叉腰，做硬肩四次。

3：身体向左横移，做侧挤奶动作两次。

4：做［3］的对称动作。

5-6：重复［1-4］三遍。

第三段：1-2：双手叉腰，硬肩四次，身体后仰。

3-4：上身前倾，做快挤奶动作。

5-6：重复［1-4］三遍。

第四段：1-2：双手叉腰，硬肩四次。

3-4：身体向左横移，做耸肩四次。

5-6：重复［1-4］三遍。

（三）教学建议

适合小学低年级学生学习。

# 第二单元　歌　表　演

## 🌸 单元介绍

本单元主要介绍了幼儿歌表演的特点、基本节奏、动作,以及由浅入深的代表性组合,系统地讲述了幼儿歌表演的训练特点。

## 🌸 知识目标

了解幼儿歌表演的训练特点、基本训练和基本组合。

## 能力目标

掌握幼儿歌表演的组合中的动作要求,深入体会基本体态、动律特点和表演意识。

### 一、定义

歌表演是在歌曲中配上简单形象的动作、姿态、表情来表达歌词的内容和音乐形式,边唱边表演,是一种深受儿童们喜爱的初级歌舞形式,它符合儿童的心理特征和兴趣爱好。歌表演顾名思义,既有"唱"又有"表演",小型、多样,生动活泼,边唱歌边跳舞。可以一个人做,也可以几个人或多个人做。优秀的歌表演作品总能赢得孩子们满心的喜悦,其自唱、自舞、自娱、自乐,当然也在自娱中娱人(主要是小朋友之间互相娱乐)。

歌舞表演是以歌曲为创作依据,以简单、形象的舞蹈动作和情感表现来帮助儿童理解歌曲、抒发情感的教学方式。

### 二、意义

歌舞表演有益于培养儿童动作与音乐表现的和谐一致,有益于发展儿童动作,加深并提高儿童对音乐形象、舞蹈动作的理解和感受。

### 三、特点

歌舞表演是面向全体儿童的一种普及性歌舞,它以歌曲的意境、动作形象共同去表达

内容，抒发情感，是一种载歌载舞、为孩子们所喜爱的艺术表现形式。

## 四、类别

歌舞表演包括歌表演和小歌舞两类。二者都是边歌边舞：歌表演以歌为主，以舞为辅；小歌舞则以舞为主，舞蹈十分丰富。

## 五、教学内容

### 歌表演　划小船

$1=F \dfrac{2}{4}$

| 5 3　3 | 4 2　2 | 1 2 3 4 | 5 5　5 | 5 3　3 | 4 2　2 | 1 3 5 5 | 3　— |

轻轻　摇　轻轻　摇　船儿随风　飘呀　飘，轻轻　摇　轻轻　摇　船儿飘呀　飘

| 2 2 2 2 | 2 3　4 | 3 3 3 3 | 3 4　5 | 5 3　3 | 4 2　2 | 1 3 5 5 | 1　— ‖

微风吹动水　　面，涌起一阵波　浪，精神爽，乐陶　陶，大家齐欢　笑。

**（一）教学要求**

学习坐着摇船动作。

**（二）教学过程**

（1）教师可用划船图片启发幼儿，想象划船时的愉快心情。

（2）教师教唱歌曲，并做示范动作。

（3）学习舞蹈的基本动作：坐着摇船。幼儿坐在椅子上，身体侧向右前方，左脚绷脚伸直在右前方，同时双手握空拳屈肘放胸前，二拍向前下方伸出，二拍向后还原，身体也前后摆动。

（4）舞蹈的跳法：第一遍音乐：全体幼儿排成若干横排坐在小椅子上。

1—8小节：做基本动作。

9—12小节：面对正前方，双手臂上举，手心相对，向左右两侧大幅度地摆动，二拍一次。

13—16小节：动作与1—8小节相同。

第二遍音乐：反复一次，动作与第一遍相同。

**（三）教学建议**

本歌表演适合于小班。

## 歌表演　小宝宝要睡觉

$1=C \dfrac{3}{4}$

| 1 - 2 | 3 - - | 3 - 2 | 1 - - | 1 - 3 | 2 - 1 | 2 - - |
|---|---|---|---|---|---|---|
| 风　不　吹， | 树　不　摇， | | | 鸟　儿　也 | | 不　叫。 |

| 1 - 2 | 3 - - | 3 - 2 | 1 - - | 1 - 3 | 2 - 2 | 1 - - ‖ |
|---|---|---|---|---|---|---|
| 小　宝　宝， | 要　睡　觉， | | | 眼　睛　闭 | 闭 | 好。 |

### （一）教学要求

模仿大人哄小娃娃睡觉；学习抱拍娃娃、摇娃娃等动作。

### （二）教学过程

（1）教师对幼儿说：今天我们来比赛哄娃娃睡觉，看谁先把娃娃哄睡着。

（2）教师教唱歌曲。

（3）教师在音乐中做示范动作。

（4）学习舞蹈的基本动作。

动作一：抱拍娃娃动作——幼儿坐在小椅子上，左手屈肘，手臂弯里抱着一个小娃娃。右手自外向里拍小娃娃，左脚绷脚伸向右前方，右脚弯曲于后。

动作二：摇娃娃——右脚在前，左脚在后，一小节一次向前动重心，双手扶椅背，前后摇动，表示摇摇篮里的娃娃。

（5）舞蹈的跳法：全体幼儿每人抱一个布娃娃，每人一张小椅子做摇篮，每人坐在小椅子上，两手把好娃娃。

第一遍音乐，1-12小节：做动作一。

13-14小节：原地站起将小娃娃轻轻放在摇篮椅里。

第二遍音乐：做动作二。

### （三）教学建议

本歌表演适合于小班。

## 歌表演 这是小兵

1=F 2/4

雄壮地

佚 名词曲

| 1.3 5 5 | 3 1 | 5.1 5.1 | 3 — | 1.3 5 5 |
| 这 是 小兵 | 喇 叭 | 哒 哒 哒 哒 | 嘀， | 这 是 小兵 |

| 3 1 | 5.1 5.1 | 1 — | 1.3 5 5 | 3 1 |
| 铜 鼓 | 咚 咚 咚 咚 | 咚， | 这 是 小兵 | 手 枪 |

| 5.1 5.1 | 3 — | 1.3 5 5 | 3 1 | 5.1 5.1 | 1 — ‖
| 啪 啪 啪 啪 | 啪， | 这 是 小兵 | 大 炮 | 轰 轰 轰 轰 | 轰。

### （一）教学要求

模仿小兵吹号、打铜鼓、开枪、开炮等动作，学习弓箭步和单腿跪等基本动作。

### （二）教学过程

（1）教师给幼儿讲解放军英勇作战的故事，在故事中告诉幼儿军号、铜鼓、手枪大炮的用处和发出的声音。

（2）教师可叫小朋友按音乐节奏整齐地走步，要求走得雄壮、威武。

（3）学会唱这首歌曲。

（4）学习舞蹈的基本动作。

动作一：吹喇叭——右脚向右前方迈一步，重心移到右腿上，左脚在右脚后，脚尖点地，同时右手屈肘握拳放嘴前，作吹喇叭状，左手叉腰，头往上抬，胸要挺起。

动作二：敲鼓——两腿正步站好，双臂曲肘放胸前，两手食指伸出，上下做敲鼓动作，半拍敲一下。

动作三：打枪——右脚向右前方迈一大步，屈膝，左腿在后，膝伸直，脚尖点地，成弓箭步，同时双手食指和拇指伸出，其他三指弯曲做成手枪形，右臂伸直向前，左臂屈肘在胸前。二拍打一下。

动作四：开炮——左腿跪地，右腿屈膝，双手交叉互相握成大炮状，头向前方抬，手臂一拍一次前后屈伸，做轰炮状。

（5）舞蹈的跳法：

1-2小节：做动作一。

3-4小节：动作同1-2小节，头向左右摆动三下。

5-6小节：头转向右侧，双臂屈肘放胸前，做准备打鼓状。

7-8小节：做动作二。
9-12小节：做动作三。
13-16小节：做动作四。

（三）教学建议

本舞蹈适合于小班。

## 歌表演　龟兔赛跑

$1=D \dfrac{4}{4}$

| 1. 3 5 i | 6 i 6 5 - | 4. 5 3 1 | 2 - 1 - |

龟　儿兔儿　来　赛　跑，　结　果兔儿　输　　　了。
兔　儿一　睡　睡　熟　了，　醒　来一　看　不　　　妙。

| 5 5 4 4 | 3 5 3 2 - | 5 5 4 4 | 3 5 3 2 |

兔　儿会　跑　又　会　跳，　就　是有　些　骄　　　傲。
原　来龟　儿　已　先　到，　居　然得　了　锦　　　标。

| 1. 3 5 i | 6 i 6 5 - | 4. 5 3 1 | 2 - 1 - ‖

它　见龟儿　不　会　跑，　就　在半　路　睡　　　觉。
只　怪自己　太　骄　傲，　不　该半　路　睡　　　觉。

（一）教学要求

培养幼儿谦虚谨慎的品质。掌握脚尖碎步自转、蹦跳步等动作。

（二）教学过程

（1）教师向幼儿讲龟兔赛跑的寓言故事。
（2）教师教唱歌曲。
（3）教师边唱边表演动作。
（4）学习舞蹈的基本动作。

动作一：脚尖碎步转。两脚跟抬起，用脚前掌轮流踏地，快速均匀地向左自转一圈，同时双手叉腰。

动作二：蹦跳步。两腿并拢轻轻向前跳一步，双脚前脚掌落地，膝自然弯曲。同时双手食指、中指伸出，两臂屈肘放在头的两侧，做兔耳朵状。

（5）舞蹈的跳法：

第一遍音乐：

1小节：两脚并拢正步，左手叉腰，右手臂伸直，用食指指向右前下方（指龟儿），然后换左手，指向左下方（指兔儿）。

2小节：两臂屈肘在身旁，两手握拳，似做跑步姿态。

3小节：做动作一。

4小节：两脚稍分开，双臂在胸前向两侧分开摊手，头低下，向左右看一下。

5-6小节：做动作二，二拍一次左右两侧蹦跳一步。

7小节：做动作二，二拍往前蹦跳一步，二拍往后退跳一步。

8小节：向前蹦跳三步。

9小节：动作同第1小节。

10小节：两腿并拢屈膝，双手向左前方伸出，手腕下压，手指翘起摇摇手。

11小节：两脚并拢，提压脚后跟（脚跟抬起，落下），双手叉腰，头向左右两侧摆动。

12小节：两腿并拢屈膝，双手合掌在脸右侧，做睡觉状。

第二遍音乐：

1-2小节：动作与第一遍音乐12小节相同，头向左右两侧小摆动一下。

3小节：原地两脚碎步，两臂屈肘放胸前，用手背做揉眼睛状。

4小节：两脚正步，双手臂握拳，向上举，做伸懒腰动作。

5-6小节：动作同第一遍音乐1小节，两腿屈膝。

7-8小节：右脚向右前方迈一步，右脚为重心，左脚在后，脚尖点地，右手臂上举，左手臂抬于胸前，掌心向上。

9-10小节：左脚原地不动，右脚在前后踢地（好像踢石子），双手放嘴前，做低头、羞愧状。

11小节：右手向右前方伸出摇摇手，左手背在腰后。

12小节：动作与第一遍音乐12小节相同。

### （三）教学建议

本表演适合于小班。

## 歌表演 光着小脚丫

( 1 2 1 6  5 6 5 3 | 2 3 2 1  6 1 6 5 | 2 3 2 3  3  2 | 1  1 1 1  0 ) | 5. 5 5 5 |

我 们 光 着

6 6  5 3 | 2. 2 3 1 | 2   0 | 5. 5 5 5 | 6 6 5 3 |

小 脚 丫    光 着 小 脚 丫,    bia 叽 bia 叽  bia 叽 bia 叽

| 2. 2 1 2 | 5 — | 6. 1 6 1 | 2 1 2 3 | 5. 3 6 5 |
| 叽 叽 bia | | 小 脚 跟 着 | 小 脚 走 | 跟 着 小 脚 |
| 3 — | 6 1 6 1 | 2 1 3 5 | 2. 3 1 6 | 1 — |
| 走 | bia bia | bia bia | bia bia bia bia | bia |

**(一）教学要求**

模仿雨天光着脚丫嬉戏的状态，教师要启发学生，感受生活状态。

**(二）教学过程**

准备：孩子们在雨天里把鞋脱掉，每人手中拎一只鞋跑出。

1 – 4：小跑步，双手在体侧甩动。

5 – 6：双吸腿跳步（跺水状），双手随着上下摆动。

7 – 8：1 – 左脚向右前方跳踏一步；2 – 右脚原地跳步；3 – 左脚收回在右脚旁跳踏；4 – 右脚向左脚跳踏，同时双手扇动四次。

9：左脚跳落半蹲，右腿吸腿靠左腿（躲状）。

10：做 [9] 的对称动作，身体向右转 90°。

11：重复 [9] 动作，身体再右转 90°。

12：动作同 [10]，身体再右转 90°。

13 – 16：1 – 左脚向右跳落成弓步；2 – 右脚向左跳落成弓步；3 – 左脚向右斜前方跳落；4 – 右脚向左旁 7 方向跳落；5 – 左脚向 6 方向跳落；6 – 左脚再跳一次，右脚向 5 方向踢起；7 – 左脚再跳一次，右腿后吸腿；8 – 右脚向 7 方向（旁）跳落成大八字步半蹲。

**(三）教学建议**

（1）在 [13 – 16] 小节的八拍动作中，双手做与脚相协调的甩动。

（2）在 [13 – 16] 小节的八拍中，前四拍面向 1 方向，然后向左转，最后一步再转向 1 点。

本歌表演适合小学低年级和中年级学生学习。

## 歌表演　海鸥

金　波词
宋　军曲

$1=C$ $\frac{2}{4}$

| 5 | 1̇0 | 5 | 1̇0 | 5 6 5 4 | 3 | 1̇0 | 2 | 5 0 | 7 | 7 6 | 5 0 | 5 0 |
| 海 鸥 | 海 鸥 | 我 们 的 | 朋 友 | 你 是 | 我 们 的 | 好 | 朋 |
| 海 鸥 | 海 鸥 | 我 们 的 | 朋 友 | 你 是 | 我 们 的 | 好 | 朋 |

| 5 0 | 5 5 1̇ | 5 1̇ | 5 6 5 4 3 | 1 0 | 2 2 5 5 | 7 7 6 |

友　　　当我们　坐上　舰艇去　出　航，你总飞在我　们的
友　　　你迎着　惊涛　骇浪　　飞　翔，在风浪里和　我们

| 5 4 3 2 | 1 — | 6 4 6 5 | — | 6 4 6 | 5 3 0 |

船前船　后，　　你扇动着　　洁白的翅　膀，
一起遨　游。　　看舰艇前　　飘动的队　旗，

| 4 2 5 | 3 — | 4 2 5 | 3 1 0 | 2 5 0 | 2 5 0 |

向　我　们　　快乐地拍　手海鸥　海鸥
在　向　你　　热情地拍　手海鸥　海鸥，

| 7 7 6 | 5 3 0 | 5 1̇ 0 | 2̇ 1̇ 7 6 | 5 5 | 1̇ 0 :||

我　们的朋　友，　海鸥我　们的好　朋　友！
我　们的朋　友，　海鸥我　们的好　朋　友！

### （一）教学要求

热情、欢快地模仿海鸥手势。

### （二）教学过程

准备面对 1 方向，大八字步站立。

1：双腿屈伸一次，双臂在侧平举位提腕一次。

2：双腿屈伸一次，重心移至右腿，双手提腕一次（左手斜上举、右手侧平举），眼看左手。

3-4：做［1-2］的对称动作。

5：重复［1］动作。

6：左脚向 2 方向右脚的斜前方上一步并半蹲，双手提腕一次，右臂对 2 方向，左臂上举，眼看 2 方向。

7-8：做［5-6］的对称动作。

9-12：左脚开始踏步四次，方向分别是 7 方向、5 方向、3 方向、1 方向，双臂随之摆动。

13-14：左脚向左做一次横踏步，重心在左腿，右脚在旁点地，同时双手在身前提腕一次，然后分至侧平举提腕一次。

15：双腿屈伸一次，右脚在左斜前点地，双手提腕一次，左臂于左斜上举，右臂侧平举。

16：双腿屈伸一次，右脚在旁点地。

17－18：右脚走四步并向左转一圈。

19－20：双腿屈伸两次，重心在右腿，左腿在左旁点地，双手提腕两次，左手斜上举，右手侧平举。

21－24：做［17－20］的对称动作。

25－28：做［9－12］的对称动作。

29－32：做［13－16］的对称动作。

第二段：重复第一段动作。

### （三）教学建议

本歌表演适合小学低年级和中年级学生学习。

# 第三单元 集 体 舞

## 单元介绍

本单元主要介绍了幼儿集体舞的特点、基本节奏、动作，以及由浅入深的代表性组合，系统地讲述了幼儿集体舞的训练特点。

## 知识目标

了解幼儿集体舞的训练特点、基本训练和基本组合。

## 能力目标

掌握幼儿集体舞的组合中的动作要求，深入体会队形变换、动律特点和表演意识。

### 一、定义

集体舞是全体儿童参加的、用来自娱和交谊的集体性舞蹈。这种舞蹈形式比较自由，有的舞有队形，有的舞没有队形。一般站成单圈或双圈。舞伴之间要有和谐一致的动作，还要有互相之间的统一配合和相互的感情交流。这种舞蹈形式结构简单、动作统一、轻松愉快、活泼健康，可以培养孩子们文明礼貌的习惯和热爱集体、团结友爱的精神。

儿童集体舞是一种儿童舞蹈游戏。一般是在歌曲或舞曲伴奏下，用较简单的形体动作，按规定的游戏法则去进行，如队形的变化、位置的交换等，是儿童非常喜爱的舞蹈活动形式。

### 二、意义

儿童集体舞有益于发展儿童集体动作能力，培养儿童在集体中统一协调动作的兴趣，满足儿童社会交往的需求，增强集体意识。

### 三、特点

儿童集体舞的音乐短小，动作单一，易学易记，在游戏中舞蹈显得活泼、有趣。

## 四、类别

儿童集体舞按其不同的表现形式可分为"表演式""邀请式""游戏式""长龙式"。

## 五、教学内容

### 集体舞 三条小金鱼

放 平 词
瞿希贤 曲

$1=C$ $\dfrac{2}{4}$

3 2̂3 1 - | 5 5̂6 5 - | 6 6 5 3 2 2̂3 2 - :‖ 1 - ‖

一 条 鱼， 水 里 游， 孤 孤 单 单 在 发 愁。
两 条 鱼， 水 里 游， 摇 摇 尾 巴 点 点 头。
三 条 鱼， 水 里 游， 快 快 活 活 做 朋 友。

### （一）教学要求

培养幼儿集体舞蹈的协调性，学习脚尖碎步、单腿跪地动作。

### （二）教学过程

（1）教师先复习鱼游的律动。

（2）教师教唱歌曲。

（3）教师在音乐中做示范动作。

（4）学习舞蹈基本动作。

（5）舞蹈的跳法：全体幼儿面对圈心拉手站成大圆圈。由教师按甲、乙、丙指定报数。

1—2小节：做动作一。

3—4小节：原地脚尖碎步向右自转一圈，同时双手臂在体后，手腕在臀部后摆动，做鱼尾游动状。

5—7小节：做动作二。

### （三）教学建议

本集体舞适合于小班。

## 集体舞　火车开了

匈牙利儿童　歌曲
吴　静　译词

1=C 2/4

```
1 1  3 1 | 5 5  5 6 | 4 3  2  | 1  -  | 1 1  3 1 |
咔嚓 咔嚓  咔嚓 咔嚓  火车 开    了，     咔嚓 咔嚓

5 5  5 6 | 4 3  2  | 1  -  | 4 5  6  | 6  -  |
火车 跑得  多  么    好，      火车 司   机

1 7  6 | 5  -  | 1 5  3 1 | 5 5  6 5 | 4 3  2 | 1  -  |
开着 火  车，    咔嚓 咔嚓  咔嚓 咔嚓  向前 奔   跑。
```

**（一）教学要求**

培养幼儿节奏感与手脚动作的协调性，要求幼儿掌握脚尖小跑步与开火车的动作。

**（二）教学过程**

（1）教师用图片或玩具让幼儿知道什么是火车。

（2）教师教唱歌曲。

（3）教师在歌声中做示范动作。

（4）学习舞蹈的基本动作：脚尖小跑步。两脚前脚掌着地，两腿交替向前提膝小跑前进、步子小些。

舞蹈的跳法：全体幼儿排成若干排横队或竖队，顺着方向跑，开头第一人为火车头。

**（三）教学建议**

本集体舞适合于小班。

## 集体舞　小鸟飞

凌启谕　词
王以卓　曲

1=D 2/4

```
1 1  2 2 | 3 3  1 | 5. 6  5 4 | 3 4  5 | 1 1  2 2 |
小鸟 小鸟  飞呀 飞， 飞  来  飞去  多快 乐。 小鸟 小鸟
```

```
3 3  1    | 2. 3 4 3 | 2 1  2   | 6.    6 | 4 5 6 |
飞 呀 飞,   飞 来 飞 去 把 虫 捉。   飞    过 树 林

5.    5  | 3 4  5   | 2.    3 | 4 0 6 0 | 5 4 3 2 | 1 — ‖
飞    过 草 地,    飞   呀 飞 呀 多 快 乐。
```

### （一）教学要求

要求幼儿模仿小鸟飞的动作，学习脚尖碎步。

### （二）教学过程

（1）教师可用图片让幼儿认识小鸟，让幼儿了解小鸟飞是用翅膀上下扑动。

（2）教师教唱歌曲。

（3）教师在歌声中做示范动作。

（4）学习舞蹈的基本动作：脚尖碎步模仿鸟飞。两脚跟抬起，用前脚掌落地，两脚交替均匀快速地向前移动，一拍两步。同时两臂缓缓向上、向下摆动，四拍一次，表示小鸟自由自在地飞翔。

（5）舞蹈的跳法：全体幼儿围成单圈，面向逆时针方向。

### （三）教学建议

本集体舞适合于小班。

## 舞蹈游戏　送给布娃娃

寒　枫　词
美　玉　曲

$1=$ E $\frac{2}{4}$

```
6 5 3 | 6 5 3 | 6  6 5 | 6  0 | 6 5 3 3 | 6 5 3 |
花 花 布,  手 中 拿,  手  中  拿,      一 针 一 线 缝 褂 褂,

2  2 1 | 2  0 | 3 2 3 5 | 6 5 6 | 5 6 5 3 |
缝  褂 褂。   做 好 的 褂 褂 送 给

2  2 | 5 6 5 3 | 2 3 2 1 | 6  6 5 | 6  0 ‖
谁  呀? 送 呀 送 给 我 的 布 娃 娃。
```

### （一）教学要求

模仿缝衣服，学习右踏步、两腿移动重心等动作。

### （二）教学过程

（1）教师教唱歌曲。

（2）教师边唱边表演动作。

（3）学习舞蹈的基本动作。

动作一：右踏步缝衣。右脚在前，左脚踮于右脚后。同时左手屈肘托住手帕于胸前，右手由胸前向上扬起，似缝衣服状。

动作二：两腿移动重心，两腿稍分开；经屈膝向左移动，重心在左脚，右脚尖点地，同时双手抱娃娃。

（4）舞蹈的跳法：每人手帕一条、小椅子一张、布娃娃一个。把小椅子排成一个大圆圈，幼儿将自己的布娃娃放在各自的小椅子上。幼儿持小手帕面向圆心，在椅子前站成一个大圆圈。

1小节：两腿原地并拢，屈膝，右手拿手帕，同时双手由胸前向上打开，然后还原至胸前架肘（肘平举）。

2小节：两腿原地直立，双手向上分掌，落成侧平举，手心向上，眼看右前方。

3－4小节：与动作1－2小节相同。

5－6小节：做动作一。

7－8小节：同上。

9－10小节：半脚尖碎步向左自转一圈，同时双手提住手帕两角平放右侧。

11－12小节：右脚向前上一步，重心在前，左脚在后踮起，同时右手向前上举，左手在胸前伸平。

13－16小节：在椅子旁踏步蹲，双手把手帕在娃娃身上盖一下，然后站起。

最后，老师问："做好的衣服送给谁呀？"小朋友回答："送给我的布娃娃。"

教师问："你的娃娃叫什么名字？穿什么衣服和裤子呀？"等小朋友回答后，老师就说："快跑去送给娃娃呀。"小朋友拿着"衣服"小跑步到自己布娃娃跟前，抱起布娃娃，穿上新"衣服"。

### （三）教学建议

本舞蹈游戏适合于小班。

## 舞蹈游戏　我开旅游车

$1=C\ \dfrac{2}{4}$

欢快地

| 5 1 1 | 5 1 1 | 5.1 3 6 | 5 — | 6 6 5 1 | 7 6 |

小　司　机　　小　司　机　　我　是　小　司　机，　　　开　着　旅　游　车，

```
7 7 7 7 | 1 - | 0 0 | 0 0 | 0 0 | 0 0 |
心里 真 欢 喜。    叔 叔， 阿 姨 请 上 车， 请 坐 好！

(5 1 1 5 1 | 7 7 6 | 7 7 7 5 | 1 5 3 1) ‖: 4 6 6 6 | 1 1 5 |
                                           旅 游 车 呀 出 发 了

6 6  6 | 5 4 3 4 5 | 5 :‖ 7 7. | 1 1. | 1 1. ‖
去 看  看 祖 国 有 多 美 丽。    嘀 嘀   嘀 嘀！
```

### （一）教学要求

通过开旅游车这个游戏，让幼儿初步知道祖国名山大川的美丽风光。学习开汽车、踩油门等动作。

### （二）教学过程

（1）用图片或玩具告诉什么是旅游车，并和公共汽车、电车、卡车作比较。

（2）教师教唱歌曲。

（3）教师在音乐中做示范动作。

（4）学习舞蹈的基本动作。

（5）舞蹈的跳法：全体幼儿坐在小椅子上，分成几组围成一个大圈，由一名幼儿扮司机。

第一遍音乐：1-8节：由一名幼儿当司机，做动作一，顺着圆圈跑一圈，最后一小节在一组幼儿面前停住，两脚并拢，左手屈肘在胸前，右手平伸向旁打开（做邀请状），说："乘客请上车，要到哪儿去？"答："要到北京去。"间奏音乐的前二小节，被邀请的这组幼儿从座位上站起排成一行，跟在司机后面，同时双手向前平伸搭在前面幼儿肩上，间奏后二小节小司机原地做动作二。

9-13小节：小司机一人做握方向盘动作，其他幼儿跟在后面做小跑步，一拍跑两步。

14-16小节：汽车停下，司机两腿并拢屈膝，右手拇指向下按喇叭，做刹车动作。并喊："北京到了，请乘客们下车，参观游览。"

第二遍音乐，小司机再去请另一组幼儿，重复动作。

### （三）教学建议

（1）教师可先介绍几个城市、名山大川、名胜古迹的名字供幼儿选择，每组幼儿选一个，也可根据本地情况让幼儿选择几个熟悉的地名。

（2）本舞蹈游戏适合于小班。

## 集体舞 你是我的好朋友

$1=C \frac{2}{4}$

(2 4 3 2 | 1 2 1) | 5 5 | 5 6 5 | 5 1̇ 7 6 |
　　　　　　　　　　找，　找　　找 朋 友　　我 要 找 个

5 6 5 | 5 5 3 4 | 5 5 3 | 2 4 3 2 | 1 2 1 ‖
好 朋 友，　行 个 礼，　握 握 手，　你 是 我 的　好 朋 友。

### （一）教学要求

掌握踏跳步的跳法，培养动作的协调性。

### （二）教学过程

（1）教师给幼儿示范唱一遍。

（2）请一名幼儿和教师做示范动作（可在课前做好准备）。

（3）学习舞蹈的基本动作：踏跳步。左脚原地踏跳一步，第二拍右脚屈膝吸腿，并带动左脚原地跳一下，左右交替。

（4）舞蹈的跳法：全体幼儿面向圈心站成圆圈，圈内请若干小朋友做邀请者。

1－4小节：圈内幼儿做踏跳步，找朋友。圈上的幼儿两腿并拢正步，原地拍手，一拍一下。

5－6小节：圈内的邀请者面对被邀请者，正步站好。两人同时右手五指并拢上举做敬礼和握手动作。其他圈上幼儿原地继续拍手。

7－8小节：两幼儿面对面拉双手，踏跳步向右转一圈，互换位置，由被邀请者到圈内继续邀请别的幼儿。

### （三）教学建议

本集体舞适合于小班下学期或中班上学期。

## 舞蹈游戏  伦敦桥

1=F 4/4

英国儿歌

| 5.6 5 4 3 4 5 | 2 3 4 3 4 5 | 5.6 5 4 3 4 5 | 2  5  3 1. ‖

伦敦 桥   要垮 了,要垮 了要垮 了,伦敦 桥   要垮 了,我 的 朋友。
快拿 木料 架起 来,架起 来 架起 来,快拿 木料 架起 来,我 的 朋友。
木桥 架好 要冲 倒,要冲 倒 要冲 倒,木桥 架好 要冲 倒,我 的 朋友。
快搬 石头 垒起 来,垒起 来 垒起 来,快搬 石头 垒起 来,我 的 朋友。
伦敦 桥   架起 来,架起 来 架起 来,伦敦 桥   架起 来,我 的 朋友。

（一）教学要求

教育幼儿要关心集体,不怕困难,和灾害做斗争。学习横一步、外国的行礼动作。

（二）教学过程

(1) 教师可用故事的形式讲伦敦桥要垮了,去抢救。
(2) 教师教唱歌曲。
(3) 教师边唱边示范动作。
(4) 学习舞蹈的基本动作。

动作一：横一步。左脚向左侧横迈一步,右脚紧跟一步,同时双手向斜上方举起,和对面的幼儿搭成小拱桥状,上身及双手随着脚步移动向左右摆动。

动作二：行礼。①右脚在前,左脚踮在右脚后,踏步半蹲,双手在体侧45°似提裙状。②两腿并拢直膝,右手五指并拢扶胸前,左手背在身后。

(5) 舞蹈的跳法：人数不限,但必须男女成对数,站成里外两个圈,女孩站在内圈,男孩站在外圈,两人一对,面对面拉双手向上举,搭成拱桥站好。

第一段歌词：1－3节：两圈幼儿同时沿逆时针方向做动作一。

4 小节：里外圈互相行礼。①里圈幼儿做动作二;②外圈幼儿做动作二。

第二段歌词：1－2节：两人面对面,双手互相交叉拍手,一拍一次。

3－4 小节：伸手向上,两手交替相扶,表示木料架起。

第三段歌词：1－4小节,动作与第一段相同。

第四段歌词：1－4小节,动作与第二段相同,只是把手形变成握拳,表示石头垒起。

第五段歌词并加一遍音乐：由中间一对幼儿原地搭起拱桥,其余双双在桥下循环穿过。音乐结束时,拱桥落下,套不住这对小朋友,下一次再跳时,"拱桥"就由被套住的这对小朋友来搭。

（三）教学建议

本舞蹈游戏适合于中班。

## 集体舞　西藏舞

$1=F \dfrac{2}{4}$

‖: 5 5　6 5 6 | 5 3　3 | 5 5　6 5 6 | 5 2　2 |
　 1 3　2 1 6 | 1 3　3 | 1 3　2 1 6 | 1 1　1 :‖

### （一）教学要求

学习西藏舞的跑跳步及敬礼动作。

### （二）教学过程

（1）教师向幼儿简单地介绍西藏少数民族，用图片让幼儿了解西藏人民的民族装束。

（2）教师让幼儿听音乐，并示范动作。

（3）学习舞蹈的基本动作。

动作一：藏族舞跑跳步。第一拍前半拍右脚吸抬起；左脚膝盖松弛稍弯，后半拍右脚向前迈一小步；第二拍前半拍左脚向前一步，后半拍右脚再向前一小步，整个动作是第一步吸腿，后面三步连续向前小跑，左右脚交替做，同时双手虎口叉腰。小跑时身体稍向前倾。

动作二：敬礼动作。左腿原地屈膝，右腿直膝勾脚向旁伸出，右手臂在体侧平伸，左手臂屈肘于胸前，手心向上，脸向左前方。

（4）舞蹈的跳法：这是一个幼儿集体舞蹈，人数不限，但必须成双数，分成里外两个圈，人数相等。

第一遍音乐：外圈幼儿原地不动，两腿并拢屈膝，双手叉腰，两腿原地上下屈伸，里圈幼儿逆时针方向做动作一。

第二遍音乐：里外圈两人一对侧身，里侧的手伸直互相拉住，外侧的手叉腰，两人一组转着圈做动作一；最后一小节时里外圈两人互换位置。

第三遍音乐：1-6小节：两人面对面，两腿并拢屈膝，原地半拍一次上下屈伸，同时双手在脸右侧拍手，半拍一下，拍八下，换至脸左侧时拍八下。

7-8小节：原地做动作一。

这个集体舞音乐较短，音乐连做三遍为舞蹈一遍，舞蹈第二遍、第三遍与第一遍完全相同，只是外圈的人换到内圈，舞蹈跳完后，里外圈都要交换位置。

### （三）教学建议

本集体舞适合于中班。

## 集体舞　新年好

$1=D \frac{4}{4}$

(5 5.5 5 43 | 44 32 1) - ‖: i i.i i 76 | 7 65 6 - | 7 7.7 7 65 |
6 54 5 - | 6 6.6 6 54 | 5 54 3 - | 5 5.5 5 43 | 44 32 1 - :‖

（一）教学要求

学习踏跳步、十字步，掌握双圈的跳法，培养幼儿与同伴跳舞的协调性。

（二）教学过程

（1）教师向幼儿讲过年时放鞭炮、唱歌跳舞的欢乐情景。

（2）教师在音乐中做示范动作。

（3）学习舞蹈的基本动作。

动作一：踏跳步。第一拍两脚并拢屈膝原地跳一下，第二拍左脚吸腿抬起在右膝旁，两脚交替，同时双手在胸前拍手，一拍一下。

动作二：十字步。正步准备，第一拍、第二拍左脚向右前侧上一步，同时左手臂伸直上举，掌心向上，右手屈肘于胸前，掌心向下，头向左上方抬起；第三拍、第四拍右脚向前上二步在左脚内侧旁，右手臂上举，掌心向上，左手屈肘于胸前；第五拍、第六拍左脚向后撤一步，第七拍、第八拍右脚退回原位，手的动作同一至四拍。

（4）舞蹈的跳法：由若干幼儿围成两个圆圈（内外圈），内外圈邻近的两人一组面相对，前奏音乐时双手叉腰正步站好，原地不动。

第一遍音乐：1－2小节：做动作一。

3－4小节：两人一组对拉双手，向右转一圈做动作一。

5－6小节：两人一组面相对，第一拍、第二拍各自在胸前拍手一下，第三拍、第四拍两人对拍双手。

7－8小节：两脚并拢屈膝，原地二拍蹦跳两下，同时双手握空拳，右臂平举肘稍弯，拳心向上，左臂拳心向后，蹦跳时稍拧腰。

第二遍音乐：1－2小节：做动作二。

3－4小节：做动作二，双手向体侧两旁平举摆动。

5－6小节：右脚向旁迈一大步成侧弓箭步，左脚直膝，同时双手食指伸出，两臂在右侧上下交替摆动，似敲锣。

7－8小节：两脚并拢向后蹦跳一步，同时右手捂耳朵，身体向后仰，左手在体侧平举以示点鞭炮吓一跳，四拍退一步。

**（三）教学建议**

（1）舞蹈可以连续跳二至三遍。

（2）本集体舞适合于大班。

## 集体舞　接龙舞

$1=G \quad \dfrac{2}{4}$

(3. 1 | 5 5 5 0 | 4. 2 | 5 5 5 0 | 5 5 | 6 7 | 2 1 7 |
2 1 1 0) | 3 3 | 5 5 | 5 4 4 | 5 4 4 0 | 2 2 | 4 4 |
4 3 3 | 4 3 3 0 | 1 1 | 3 3 | 3 2 2 | 3 2 2 0 |
5 5 | 6 7 | 2 1 7 | 2 1 1 0 | 3. 1 | 5 5 5 0 |
4. 2 | 5 5 5 0 | 5 5 | 6 7 | 2 1 7 | 2 1 1 0 ‖

**（一）教学要求**

培养幼儿跳集体舞蹈时的动作整齐协调。学习左右踹趾步、蹦跳步。

**（二）教学过程**

（1）教师可用图片让幼儿认识龙的外形。

（2）教师在音乐中做示范动作。

（3）学习舞蹈的基本动作。

动作一：左右踹趾步。原地丁字步准备。第一拍左脚原地跳一下，同时右脚向右前方伸出，脚跟点地。第二拍右脚收回原位。第三拍、第四拍重复一遍。同时双手臂伸直向前平伸，手心向下；搭在前面人的肩上。

动作二：蹦跳步。两腿并拢屈膝，用前脚掌轻轻向前蹦跳，同时双手向前平举。

（4）舞蹈的跳法：全体幼儿按小组站成几行竖排，前奏音乐原地不动，双手在胸前拍手，一拍二下。最后一拍时，每排开头第一人为龙头，双手臂在胸前交叉搭肩，肘架起。后面的幼儿双手臂向前平伸，搭在前面幼儿肩上。

1－4小节：做动作一，左脚跳两次，右脚再跳二次。

5－6小节：做动作二，向前跳一步，向后退跳一步。

7－8小节：做动作二，向前跳三下。

9－24小节：动作同1－8小节，不断重复。

### （三）教学建议

（1）接龙舞人数不限，龙可长可短，全班也可接成一条大长龙，由龙头向任何方向带路，后面幼儿跟随龙头，音乐的长短也由教师掌握，注意不要使幼儿太累。

（2）本集体舞适合于大班。

## 集体舞　祖国祖国多美丽（维吾尔族风格）

$1=G$　$\frac{2}{4}$

欢快活泼地

王玉田 词

(5. 　3 | 4 4 3 2 5 | 5 5 6 5 3 | 4 4 4 3 2 | 3 3 2 1 1 | 2 2 1 7 |

6 6 6 7　6 5 | 5　0 ) | 5 1　1 7 1 | 2 2　2 | 5 5　5 5 3 | 4 4 3 2 |
　　　　　　　　　　　　　祖国 祖国　多美丽，　党的 阳光　照大　地，

3 3 2 1 1 | 2 2 1 7 | 6 6 7 6 5 | 5　0 5 | 1.　7 1 | 2 1 3 2 5 |
我们 茁壮 成长 在　您的 怀抱 里，　咿 咿　咿咿　咿咿咿咿咿

5.　3 | 4 4 3 2 | 3 3 2 1 1 | 2 2 1 7 | 6 6 7 6 5 | 5　0 ‖
咿　咿　咿咿咿咿　我们 茁壮 成长 在　您的 怀抱 里。

### （一）动作要求

基本动作：

（1）进退步：小八字步准备。第一拍前半拍，右脚向8方向上一步，同时双手在胸前拍手一次。后半拍，左脚原位踏一次。第二拍，右脚向4方向后撤一步，脚尖点越，同时双手分开经下弧线至托帽式挽花。

（2）碾步：左小踏步准备。保持小踏步的位置。第一拍前半拍右脚向左迈一步，后半拍，左脚向左跟一步，双手胸前位，手心向下。

（3）三步一跳：小八字步准备，左手叉腰，右手托帽式。第一拍，左脚向前迈一步。第二拍，右脚向前迈一步。第三拍，左脚再向前迈一步。第四拍，左脚原地跳，同时右腿吸起。

### （二）动作说明

做法：

准备：围成圆圈，面向圆心，左右两人为一组。

1 小节：全体面向圆心，做进退步一次。

2 小节：脚做进退步一次，手托帽式不动，同时碎晃头。

3-4小节：重复1-2动作。

5-8小节：右脚在前，一拍一次碾步，向左整个圆圈按顺时针方向行进，手在胸前位，一拍一次左、右移颈。

9-12小节：甲、乙两人一组左肩相靠，逆时针方向做三步一跳转一圈，回原位。

13-16小节：左脚在前，一拍一次碾步，逆时针方向行进。双手在双托位，同时头左、右移颈（动脖）。

**（三）教学提示**

本集体舞适用于小学生。

## 集体舞 欢迎节日到

邵慧明 词曲

$1=D \frac{4}{4}$

| 3 - 1 - | 3 3 5 5 3 3 5 5 | 6 5 3 - | 4 - 2 - |
| 小 鸟 | 叽叽喳喳叽叽喳喳 | 把 歌 唱， | 小 花 |

| 2 2 4 4 2 2 4 4 | 3 2 1 - | 1 3 5 - | 6 6 6 6 5 - |
| 哈哈哈哈哈哈哈哈 | 开 口 笑， | 小 朋 友 | 蹦蹦蹦蹦跳 |

| 6 6 5 - | 2· 4 3 2 | 2· 4 3 2 | 1 1 1 - ‖ |
| 蹦 蹦 跳， | 欢 迎欢迎 | 欢 迎欢迎 | 节 日 到。 |

**（一）动作要求**

基本动作：

（1）小碎步。

（2）跑跳步。

（3）后跳踢步。

（4）蹦跳步。

**（二）动作说明**

做法：

准备：全体小朋友站成人数相等的三圈。里圈做小鸟的动作，中圈做小花的动作，外圈做小朋友的动作。

1小节：里圈扮演小鸟的小朋友，原地做小碎步小鸟飞两拍一次。其他两圈的小朋友左、右移重心。

2-3小节：扮小鸟的小朋友边飞边向左自转一周后成左小踏步，双臂落至下旁臂位

（似小鸟落在树上）。

4小节：中圈扮演小花的小朋友左跪蹲，手做花朵式。

5-6小节：花朵式姿态不变，头先向左再向右一拍一次倒头，同时慢慢地站起。

7-9小节：外圈的小朋友，双手叉腰，左脚起跑跳步走向圈里，变成里圈。

10-11小节：三个小朋友手拉手，左脚起做后跳踢步，逆时针方向行进。

12小节：脚下仍做后跳踢步，每个人在胸前拍手三次。

（三）教学提示

本集体舞适用于小学生。

## 集体舞 多愉快

吴信昭 词
李嘉坪 曲

$1=D \quad \frac{2}{4}$

（乐谱）

春天春天 快快来，为啥 快快 来？
秋天秋天 快快来，为啥 快快 来？
草地上 打个滚，多呀多愉快。夏天夏天
公园里 看小猴，多呀多愉快。冬天冬天
快快来，为啥 快快 来。凉 水中 洗个澡儿，多呀多愉
快快来，为啥 快快 来。雪 地上 堆雪人儿，多呀多愉
快。 咿咿咿咿 咿咿咿 咿咿咿咿 多愉快。凉 水中
快。
洗个澡，多呀多愉快，多呀多愉 快，多愉 快。

### (一) 动作要求

基本动作：

（1）跑跳步。

（2）后跳踢步。

（3）踏踢步。

### (二) 动作说明

做法：共两段。

准备：站成人数相等的三圈，面向逆时针方向站立。

第一段：1-2小节：全体左脚起跑跳步向前跑，同时双手胸前一拍一次拍手。

3-4小节：原地屈伸两次，手放在身体两侧斜下方。同时里、外圈的小朋友先向右看，再向左看。中圈的小朋友先向左与里圈小朋友互看，再向右与外圈小朋友互看。

5-8小节：重复1-4的动作。

9-12小节：三人交叉拉手，左脚开始一拍一次做后跳踢步向前跑，身体略向前倾。

13-16小节：一拍一次向前踢腿，后退，身体略向后仰。

17-18小节：三人互相拉手向左一个踏踢步。

19-20小节：向右一个踏踢步。

21-24小节：做跑跳步，里圈和中圈的小朋友从中圈和外圈小朋友的臂下钻过，回原位。

第二段：1-20小节：重复第一遍音乐的动作。

21-24小节：做跑跳步，外圈和中圈的小朋友从里圈和中圈小朋友的臂下钻过，回原位。

结束句：25-27小节：全体小朋友做跑跳步，双手胸前拍手。其中，里圈的小朋友原地做跑跳步，中圈的小朋友向前移动位置，组成新的舞伴音乐开始，舞蹈继续进行。

### (三) 教学提示

本集体舞适用于小学生。

# 第四单元　表演性舞蹈

## 单元介绍

本单元主要介绍了幼儿表演性舞蹈的特点、基本节奏、动作,以及由浅入深的代表性组合,系统地讲述了幼儿表演性舞蹈的训练特点和表演意识。

## 知识目标

了解幼儿表演性舞蹈的训练特点、基本训练和基本组合。

## 能力目标

掌握幼儿表演性舞蹈的组合中的动作要求,深入体会队形变换、动律特点和表演意识。

## 一、定义

表演性舞蹈是指由少数儿童在台上表演的舞蹈形式,通过舞蹈动作和表情来表达舞蹈作品的内容或某种情绪的表演的舞蹈。表演性舞蹈的特点是题材广泛,体裁丰富,动作较复杂,有主题、情节、角色、舞台调度等,内容更丰富,舞蹈性更强。在这种舞蹈表演中,要有主题、情节、段落,还要有节奏上的变化,要有服装、队形、舞台布景的变化。通过这类舞蹈的表演,能充分展现儿童的艺术天分,更能诱发儿童的想象力和创造力。

## 二、意义

孩子们在表演和欣赏中,共同感受真善美,获得美的陶冶,有利于激发儿童表演舞蹈的兴趣和爱好,培养广大儿童欣赏舞蹈的能力。儿童表演舞是反映儿童生活情趣、理想、风貌的舞台表演形式,由部分孩子参加,供广大儿童欣赏的舞蹈,包括儿童歌舞剧、童话小歌舞等。

## 三、特点

儿童表演舞题材广泛、主题突出、动作性较强,有构图的变化,有舞台美术和效果的

绘编等，是一种欣赏性较强的舞蹈形式。

##  四、分类

儿童表演舞根据其性质和体裁（结构）特点，分为"情节舞"和"情绪舞"；根据其表现形式的特点，又分"独舞""双人舞""三人舞""群舞"（以群舞为主）及童话小歌舞。

### 小舞蹈　小格桑

$1=B \frac{2}{4}$

（乐谱）

我叫小格桑呀，爱玩冲锋枪呀，长大跨上大红马，保卫祖国好边疆。亚拉索亚拉索索里亚拉索，长大跨上大红马，保卫祖国好边疆。嘿！亚拉索！

### （一）教学要求

要求幼儿从小学习解放军，长大保卫祖国好边疆。学习西藏舞的单靠步、退踏步等基本舞步。

### （二）教学过程

（1）教师向幼儿介绍西藏民族的生活特点。
（2）教师教唱歌曲。
（3）教师在音乐中做示范动作。
（4）学习舞蹈的基本动作。

动作一：单靠步。小八字脚准备。第一拍左脚向左侧踏一步。第二拍右脚在左脚旁，脚跟点地。同时两手握拳，双臂屈肘于胸前，似握枪状，两脚左右交替，一拍一步。

动作二：退踏步。正步准备，第一拍前半拍右脚向后踏一步，后半拍左脚全脚原地踏一下，第二拍右脚全脚向前踏一步。同时双手在腕前做握枪状。

（5）舞蹈的跳法：前奏音乐时全体幼儿面向正前方，两脚小八字脚准备，双手在胸前拍手，一拍一次。

1-4小节：做动作一。

5-8小节：第一拍前半拍左脚原地踏一下，右脚吸腿屈膝向上抬起，同时双手握拳，两臂向右侧上方举，头向右侧上方看。身体重心向左倾，后半拍右脚踏出，第二拍前半拍左脚踏地，后半拍右脚踏地，同时双臂从右侧上方落下。两脚交替进行。

9-12小节：做动作二。

13-16小节：动作同5-8小节。

17-18小节：同动作二。

### （三）教学建议

本舞蹈适合大班，也适合小学低、中年级学生学习。

## 小舞蹈　小孔雀，告诉你

（曲谱）

小孔雀　真有趣，　抖开满身　花花衣，
小孔雀　告诉你，　好孩子个个　有志气，

它要和我　比一比，　看谁穿的　最美丽　　啊罗哩
不比穿戴　比学习，　看谁成绩　得第一　　啊罗哩

啊罗哩。　看谁穿的　最美丽。
啊罗哩。　看谁成绩　得第一。　得第一。

### （一）教学要求

学习傣族舞蹈的旁点步、冠形手、翻手腕、掏手等基本动作，表现傣族舞蹈柔美的风格。

### （二）教学过程

（1）向幼儿介绍傣族是我国少数民族之一，主要分布在云南省。简单介绍傣族舞的特点：动作柔美灵活，感情内敛。

（2）教唱这首歌。

(3) 教师在音乐中做示范动作。

(4) 学习舞蹈的基本动作。

动作一：冠形手、旁点步。食指拇指相对，指尖相靠，其余三指伸直，像扇形张开，右手臂向上举，肘稍弯，左手臂在体侧胯骨旁、弯肘。同时两脚在右大丁字步位置上，右脚跟抬起，脚掌着地，右膝向外侧打开，两腿在半蹲状态下，随音乐节拍半拍一次均匀地上下屈伸。

动作二：翻腕动作。右脚向右前侧伸出，右脚跟着地，两腿同时屈膝，半拍一次上下屈伸，同时双手臂向右侧平举，手腕上下翻动，前半拍掌心向上，后半拍翻手腕掌心向下，身体重心稍向右倾，动作左右交替。

动作三：掏手动作。两手于胸前，左手向下盖手、右手由下向上掏手，然后右手向下盖手，左手由下向上掏手。脚的动作与动作一同。

(5) 舞蹈的跳法：前奏时双手叉腰原地不动，脚掌着地，头看左前方。

第一段歌词：

1-2 小节：做动作一。

3-4 小节：原地脚尖碎步，同时双手臂从体侧慢慢向上举，手背相靠，头稍向前抬起。

5-6 小节：第一拍左脚屈膝向右前方上一步，第二拍左腿直膝，右脚在后点地；同时双手由胸向下往上打开，右手臂上举，掌心向上，左手臂在体侧旁平伸，掌心向下，左右脚交替一遍。

7-8 小节：两脚原地脚尖碎步，向右自转一圈，同时双手臂在体侧上下交替摆动。

9-10 小节：做动作二。

11-12 小节：动作同 9-10 小节，方间相反。

间奏音乐：两手在体侧做提裙动作，同时两脚原地提压脚后跟，一拍一下，头向左右摆动。

第二段歌词：1-2 小节：和第一段音乐动作相同。

3 小节：两腿原地稍分开，向左右移动重心，同时双手交叉搭于胸前，头向左右摆动。

4 小节：左腿屈膝，右腿直膝向旁伸出，脚跟点地，同时双手拇指伸出，四指收拢，手臂向右前伸出，表示赞扬。

5-6 小节：前二拍左手叉腰，右手屈肘，在胸前，摆摆手，同时脚尖碎步自转一圈。后二拍双手屈肘放胸前，掌心向上做看书动作，两脚正步，头向左右摆动一次。

7-8 小节：动作与第一遍音乐相同。

9-12 小节：做动作三。

13-14 小节：前二拍两脚正步，双手在胸前向下往旁打开，后二拍手脚同时做动作一。

(三) 教学建议

(1) 这个傣族小舞蹈可以让幼儿排成早操的队形原地跳一遍，也可以挑选部分幼儿稍加队形变化作为节日舞台演出。

(2) 本舞蹈适合大班，也适合小学低、中年级学生学习。

## 小舞蹈 我去祖国台湾岛

陈 貌 词
陈 旋 曲

1=G 4/4

```
1 2 3 5 - | 1 2 6· 5 - | 5· 6 5· 6 | 5 6 3 2 2 |
小木  船  飘呀  飘,  船儿骑着  浪花  跑呀,
台湾  岛  小朋  友,  和我拉手  跳呀  跳呀,

5· 6 5· | 6 5 3 2 | 2 | 1 1 2 3 1 6· 5 |
船  儿船  儿哪里  去  呀? 我去祖国台湾岛,
一  同登  上阿里  山  呀, 向着北京拍手笑,

5 5 5 6 5 3 2 | 5 6 3 2· | 3 | 1 2 6· 5 - ‖
我去祖国台湾岛,  啊啰哩哎   啰 啊啰哩哎。
向着北京拍手笑,  啊啰哩哎   啰 啊啰哩哎。
```

### (一) 教学要求

学习单腿跪摇船、踏踢步等基本动作,学习变换简单的舞蹈队形。

### (二) 教学过程

(1) 教师向幼儿介绍我国宝岛台湾。

(2) 教师教唱歌曲。

(3) 教师边唱边做示范动作。

(4) 学习舞蹈的基本动作。

动作一:摇木船。单腿跪地,右臂向前平伸搭在前面幼儿肩上,左臂屈肘握空拳向右前下方前后摇动。同时身体随着手臂前倾后仰。

动作二:踏踢步。第一拍右脚原地踏一下,第二拍左脚向右前迈二步,第三拍右脚向右侧迈一步,第四拍左脚绷脚向右斜前方踢出,同时双手与相邻的幼儿拉住,一拍一下向前后摆动。

(5) 舞蹈的跳法:由八名幼儿,男女不限,分两边站成反八字形,组成一条船,外侧的腿单腿跪地,里侧的手搭在前面人肩上,外侧手摇船。

第一遍音乐:

1-4 小节:做动作一。

5-6 小节:原地单腿跪不动,里侧手同上不变,外侧手向后平伸,身体向前后摆动。

7-10 小节:原地站起做动作二,变队形成两横排,脚的动作相反。

第二遍音乐:

1–2小节：两脚跑跳步，双手在胸前拍手变队成大圆圈，面向圈心。

3–6小节：互拉手顺着圆圈做动作二。

7–8小节：两幼儿为一组，里侧拉手向上举跑跳步变队。

9–10小节：原地拉手，右脚向旁直膝勾脚点地，左腿屈膝，左右交替。

（三）教学建议

（1）这个舞蹈可用于舞台演出。

（2）本舞蹈适合大班，也适合小学低、中年级学生学习。

## 小舞蹈　小白船

$1=\mathrm{E}\ \dfrac{3}{4}$

朝鲜族童谣

（一）教学要求

要求幼儿掌握三拍子的舞蹈步法，学习移动重心、踏点步、进退步、交替步等基本动作。

（二）教学过程

（1）教师向幼儿介绍大自然星空的美丽。
（2）教师让幼儿熟听歌曲。
（3）教师在音乐中做示范动作。
（4）学习舞蹈的基本动作。

动作一：两脚移动重心。

动作二：两腿站成八字形，稍蹲向右移动重心，左脚脚尖点地，左右两腿交替着做，三拍移动一次，同时两臂同上举，手心相对，左右两旁迈一步，第二拍、第三拍不动。第四拍右脚踏于左脚后，第五拍、第六拍不动，做半蹲状，同时双手从胸前向上往旁打开划弧，然后手背在腰后，背要直，头向左上方抬。两脚交替做。

动作三：进退步。正步准备，右脚向前迈一步，身体重心还原，左脚也跟着还原。同时双手握空拳屈肘放胸前，往前下方伸直，然后向后再收回原位。

动作四：交替步，也叫三步。第一拍右脚绷脚向前步，第二拍左脚掌在右脚内侧处落地，第三拍右脚再向前上一步，右腿屈膝，同时左脚向前抬起，准备下一步，左右脚交替起步，哪一步起脚，身体重心侧向哪边。两人方向相反，侧身拉手。

（5）舞蹈的跳法：前奏音乐时，全体幼儿排成若干横队，原地小八字脚站好，同时双手臂伸直放体侧45°。

第一遍音乐：

1－4小节：做动作一。

5－8小节：脚的动作同1－4小节，同时双手臂在胸前交叉，右臂上举成托掌（手心向上），左臂在体侧平举，手心向下，成顺风旗。

9－12小节：做动作二。

13－16小节：脚的动作同9－12小节，双手臂从下方往右前方指，右手斜上举，左手在胸前，双手再由右上方向下绕两圈，往左上方指，食指伸出。

17－24小节：做动作三。

25－28小节：原地两脚小碎步向右自转一圈，同时双手臂在体侧上下交替摆动。

29－30小节：两脚向左右移动中心，同时右手臂在前平伸，左手臂在体侧平伸，手心向下。

31－32小节：右脚直膝，左脚尖在旁点地，右手伸直斜上举，左手在胸前斜上举，手心向下，头向右上方抬。

间奏音乐：前四小节保持以上动作造型原地不动，第五小节开始半脚尖小碎步向前走，双手从上向体侧慢慢打开，与另一幼儿交叉拉手。一人正面，一人反面。脸向里互看。

第二遍音乐：

1—4 小节：做动作四，逆时针方向转。

5—8 小节：做动作四，顺时针方向转。

9—16 小节：动作同 1—8 小节。

17—24 小节：原地正步蹦跳，左脚向右前交叉做进退步。同时双手臂在胸前交叉，右手臂向上举托掌，左臂在体侧平举，手心向下。

25—28 小节：脚的动作与第一遍音乐时相同，双手臂伸直向上举，手心向下。

29—30 小节：与第一遍音乐 29—30 小节动作相同。

31—32 小节：右脚屈膝向右前方迈一步，左脚直膝在后，脚尖点地成弓箭步。手臂动作与第一遍音乐 31—32 小节相同。

### （三）教学建议

本舞蹈适合大班，也适合小学低、中年级学生学习。

## 小舞蹈　三个小和尚

罗晓航 词
李　伟 曲

1=D 2/4

庙里有一个小和尚，大事小事他都干，
庙里又来个小和尚，大事小事分着干，
庙里有三个小和尚，大事小事都推让，

起早贪黑去挑水，水满一缸缸。
磨磨蹭蹭去抬水，半天水满缸。
谁也不肯去挑水，全是空缸缸。

哎呀呀，哎呀呀，哎呀呀，哎呀呀，
哎呀呀，哎呀呀，哎呀呀，哎呀呀，
哎呀呀，哎呀呀，哎呀呀，哎呀呀，

| 6 6 6 5 | 6 6 1 | 6 6 5 3 2 | 1 2 3 5 6 6 5 | 6 | X ： |
|---|---|---|---|---|---|

一个和尚挑水　吃呀，　　吃不完来用不　光　　　哟。
两个和尚抬水　吃呀，　　吃水用水够紧　张　　　哟。
三个和尚没水　吃呀，　　你说荒唐不荒　唐　　　哟?

**（一）教学要求**

教育幼儿从小爱劳动。模仿小和尚走步、念经等基本动作，学习后踢步、前踢步、基本舞步。

**（二）教学过程**

（1）教师向幼儿讲三个和尚的寓言故事。

（2）教师朗读歌词并让幼儿熟听音乐。

（3）教师在音乐中做示范动作。

（4）学习舞蹈的基本动作。

动作一：小和尚走路。两腿稍屈膝，左脚起步向前走，一拍一步，走步时腿要向上抬高些，身体前后起伏，同时双手合掌放在脸前。

动作二：后踢步。身体面向右侧，两腿绷脚，小腿用力均匀地交替向后踢起，同时两手握拳，右臂伸直向前平举，左臂伸直在体后做挑水状。

动作三：前踢步。两腿绷脚轮流直膝向前踢起；脚面要用力，双手仍作挑水状。

（5）舞蹈的跳法：这个舞蹈可由三名幼儿来表演。前奏音乐时，甲、丙在台左侧准备。乙在台右侧准备。

第一段歌词：

1-4小节：甲面对右侧做动作一出场。

5-6小节：前二拍两腿正步，往下半蹲，双手握拳，双臂在胸前交叉一下，右手向前平举，左手在体后伸直，做挑水状，后两拍两脚站直，右脚向前迈一步成弓箭步。

7-8小节：动作同5-6小节，原地身体向前后摆动。

9-10小节：做动作二，身体稍前倾。

11-12小节：做动作三，身体稍后仰。

13-14小节：面对正前方跑几步，两腿并拢屈膝，左手叉腰，右手屈肘于体侧，食指伸出。

15-16小节：右脚向前迈一步，重心在右脚，左脚在后点地，同时左手叉腰，右手由胸前向右上方打开。

第二段歌词：

1-4小节：甲、乙两人在台两侧相对，做动作一，在台中相遇后转身向正面。

5-6小节：前二拍两腿并拢屈膝，后二拍两腿直膝，右脚向前迈一步成弓箭步，同时双手握拳屈肘放右肩前，一人在前，一人在后（似抬水状）。

7-8小节：动作同5-6小节，身体向前后摆动。

9-10小节：前面一人半蹲，后面一人两脚踮起，原地踏步，半拍一步，双手仍做抬水状。

11-12小节：前面一人两脚踮起，头向后看，后面一人半蹲，头向上看，动作同9-10小节。

13-14小节：动作同第一段13-14小节，食指与中指伸出。

15-16小节：动作与第一段15-16小节相同，手向前平伸打开。

间奏（用前奏音乐），二人做抬水状向后走。

第三段歌词：

1-4小节：甲乙面对正前方，丙由左侧出场，面对正前方做动作一。

5-6小节：两脚稍分开，双手五指并拢，手腕下压指尖向上翘，向两侧平举做推手状，三人可互相推一下，二拍一次。表示谁也不愿去挑水。

7-8小节：三人围成一个圈向里，两腿分开。双手臂向两侧平举，搭在相邻幼儿肩上，头向下看。

9-12小节：三人小跑步分三个方向，做找水喝状，可以擦汗，可以用手抹脖子。头向上抬，表示口渴，四拍后三人可互换位置。

13-14小节：动作同第一段13-14小节，中指、无名指、小指伸出。

15-16小节：两脚稍分开，两手在胸前摊手，头向左右两侧看一下，低头。

### （三）教学建议

（1）这个舞蹈可作舞台表演舞蹈。

（2）本舞蹈适合大班，也适合小学低、中年级学生学习。

## 小舞蹈  铃鼓舞

$1=D \dfrac{2}{4}$

(i．  5 | 5．  3 | 2 24 3 2 | 1  i ) ‖: 3 34 5 5 | 5 5 5 5 |

5  5 i | 5  - | 2 23 4 4 | 4 4 4 4 | 4  2 4 | 3  - |

3  i．i | 7  6 | 5 56 5 4 | 3 2 3 | 1 12 3 3 | 2 2 | 4  3 | 2 7 |

1  - | i．  5 | i．  5 | i．5 5 5 | 5 4 3 | 2 24 2 7 | 1  - :‖

### （一）教学要求

学习跑跳步、跑跳十字步等步法，学习用铃鼓拍腿拍肩、摇鼓的基本动作，学习变换

简单的舞蹈队形。

### （二）教学过程

（1）教师在音乐中做示范动作。

（2）教师向每个幼儿提供一只铃鼓，并教幼儿按音乐节拍用铃鼓拍肩拍腿。

（3）学习舞蹈的基本动作。

动作一：跑跳步拍鼓。左手叉腰，右手拿铃鼓，两腿交替向前提膝，前脚掌落地，跑跳前进。第一拍开始先抬左脚，右手在前用铃鼓面拍左大腿；第二拍用铃鼓拍右脚；第三拍铃鼓向后上方举；第四拍在后上方摇鼓。做动作时身体向右侧仰一些。

动作二：跑跳十字步。两腿正步，第一拍迈左脚在右脚外侧前方落地，双手在胸前拍一下铃鼓；第二拍右脚越过左脚在正前方落地；第三拍左脚向左横迈一步，同时右手上举摇铃鼓，左手在体侧旁平举；第四拍右脚撤至原位。做十字步要用跑跳步的步法跳。

动作三：后踢步。双脚交替均匀地用力向后踢小腿，绷脚面，同时双手在胸前拍铃鼓一下，两手向两侧画一个弧形，二拍一次。

（4）舞蹈的跳法：铃鼓的拿法：右手拇指扣住鼓边，三指在鼓面，小指抵住鼓边。前奏音乐，幼儿分成人数相等的两组。每人用右手拿铃鼓，左手叉腰。

第一遍音乐：1－8小节：做动作一，从两侧跳出来成一个大圆形。

9－16小节：做动作二，由原来的圆变成二横排。

17－22小节：原地做动作三。

第二遍音乐：1－4小节：后排的双手上举拍鼓，往前做跑跳步，前排的双手在胸前拍鼓做跑跳步往后退。

5－8小节：前后排再交换一次，回原位。动作与1－4小节相同。

9－12小节：第一拍右脚向右侧迈一步，第二拍左脚越过右脚在前方落地，第三拍右脚再向右侧迈一步，第四拍右脚向上跳起，左脚在后旁直膝绷脚。同时双手两臂相靠上举，向左侧往下再向右前横排左右交叉。

13－16小节：动作与9－12小节相同。

17－22小节：动作一，跳成两个圆圈。

第三遍音乐：

1－4小节：两人一组，一人正面，一人背面，两人左臂平伸相搭，右臂上举摇铃鼓，逆时针方向跑跳步转一圈。

5－8小节：动作与1－4小节相同，方向相反。

9－12小节：右边一人单腿跪地，双手屈肘在脸右侧拍鼓，一拍一下。左手一人叉腰，右手上举摇鼓，跑跳步围着转一圈。

13－16小节：动作与9－12小节相同，两人交换位置。

17－20小节：原地做动作三。

21－22小节：右脚向前侧迈一步成弓箭步。同时双手在胸臂向上举摇鼓；左手在体侧平举。

### （三）教学建议

（1）本舞蹈可作为表演舞蹈。

(2) 本舞蹈适合大班,也适合小学低、中年级学生学习。

## 小舞蹈　秧歌舞

$1=\text{E} \dfrac{2}{4}$

| 3 35 6 5 | 1̇ 3 2 | 3 6̇ 3 6̇ | 2 3 2 1 2 | 3 35 6 5 |
| 1̇ 3 5 | 2 5 2 5 | 2 3̇6̇ 1 | 3. 2 3. 2 | 1235 2 | 3. 2 3. 2 |
| 1235 2 | 1 13 2 1 | 6̇ 1 5̇ | 1 13 2 1 | 6̇ 1 | 5̇ 0 ||

### (一) 教学要求

要求幼儿掌握陕北秧歌的平扭步、十字步、后踢跳步等基本舞步。学习双摆手、半壳花等基本手位。学习交换简单的舞蹈队形。

### (二) 教学过程

(1) 教师让幼儿熟听音乐。

(2) 教师在音乐中做示范动作。

(3) 学习舞蹈的基本动作。

动作一:平扭步双摆手。幼儿每人手中可拿两块方绸,正步准备。两脚随音乐节拍交替向前平走直线,同时大臂架起,动作时靠小臂和手腕来甩动绸子,由下向左右侧摆动,强拍向上甩,不要超过脸。

动作二:十字步半壳花。正步准备,第一拍左脚向右前侧上一步,双手屈肘在胸前,肘架起,手心向下,第二拍右脚上一步在左脚内侧旁,双手臂伸直向上举打开,手心相对。第三拍左脚向后退一步,手动作与第一拍相同;第四拍右脚退回原位,手的动作与第二拍相同。

动作三:后踢跳步。两脚绷脚用力均匀地向后踢起,双手臂向上举,手心向前,向两边摆动方绸。

(4) 舞蹈的跳法:八名幼儿每人手拿两块手绢大小的方绸,分别站在台的两侧准备。

第一遍音乐:

1-4小节:做动作一,由两侧相对走出来。

5-8小节:做动作一,变成形成二竖排。

9-15小节:做动作一,由二竖排走成两个圆圈。

16-17小节:做动作一,变队形成一横排,单数方向朝右侧,双数方向朝左侧,背靠背。

第二遍音乐:

1-8小节：做三步一停，即单数右脚起步，双数左脚起步，向侧平走三步，第四步两腿并拢停步。双手仍做双摆手，同时一横排交叉对穿，两小节交换一次。

9-10小节：做动作二，面对正前方，队形是横排。

11-12小节：方向对左前侧，第一拍两腿并拢屈膝，双手弧形垂于体前，手心向上。第二拍两腿直膝，前脚掌点起，同时右手臂上举，手心向上托掌，左手在体侧平举，手心向下。

13-17小节：动作同9-12小节。

第三遍音乐：

1-8小节。由原来二横排变成一个大圆圈，双数幼儿向圈心做动作三，两小节向圈里，两小节向圈外，单数向后退一步做动作一。单数、双数四小节一次交换位置。

9-17小节：一小节做动作一，一小节做动作三，交替进行，由圆形走成二竖排，再向左右两侧走下场。

### (三) 教学建议

（1）这个舞蹈可作为舞台演出舞蹈。

（2）本舞蹈适合大班，也适合小学低、中年级学生学习。

## 小舞蹈 黑猫警长
动画片《黑猫警长》主题歌

$1=D \ \frac{2}{4}$

中快、机智、有朝气

蔡 璐 词曲

| 5 0 5 0 | 5 6 3 | 5.4 4 | 4 — | 2 3 4 | 4 2 7.6 | 7 5 |

眼　睛　瞪得　像铜　铃，　　　射出闪　电般的　机　灵，
脚　步　迈得　多轻　健，　　　透出侦　探家的　精　明，

| 5 — | 4 0 4 0 | 4 5 2 | 4.3 3 | 3 — | 6.6 7 1 | 2 6 |

　　　耳朵　竖得　像天　线，　　　听着一　切可　疑
　　　虎视　眈眈　察敌　情，　　　留下威　武矫　健

| 0 5 7 | 2 1 | 1 — | 1 0 0 | 6 3 3 | 6 5 4 3 |

　的　　声　音，　　　　　　　你磨　快了　尖齿利爪
　的　　身　影，

| 4 4 4 2 | (0 4 4 2 0) | 7 2 2 2 | 5 4 3 2 | 3 3 3 1 | (0 3 3 1 0) |

到处巡行，　　　　　　　你给我们　带　来了　生活安宁。

### （一）教学要求

要求幼儿学习黑猫警长的机智、勇敢的好品质。学习幼儿迪斯科基本动作：原地动胯，登山步。

### （二）教学过程

（1）教师向幼儿选讲一个黑猫警长机智勇敢指挥作战的故事。

（2）教师朗读歌词，并让幼儿熟听歌曲。

（3）教师在音乐中做示范动作。

（4）学习舞蹈的基本动作。

动作一：原地动胯。两腿并拢正步准备，向左右两侧动胯，一拍一下。同时左手叉腰，右手臂屈肘，五指伸直张开，手心向里放脸前，慢慢向旁打开往下落，眼睛要睁大。

动作二：登山步。右脚前脚掌着地屈膝，左脚全脚掌落地，直膝同时双手五指张开，两臂靠体一侧向前后摆动。左右脚交替向前行进（也可原地走），一拍一步。

（5）舞蹈的跳法。

全体幼儿排成若干横排，两脚并拢正步准备。

第一段歌词：

1-4小节：原地做动作。

5-8小节：动作同1-4小节，方向相反。

9-12小节：原地动胯，双手臂向上举，屈肘，五指并拢，手心向外，拇指碰头顶两侧，扮作猫耳朵状。

13-18小节：原地动胯，两手食指伸出，在胸前交叉向下往两侧划个弧形，右手臂屈肘指太阳穴旁，左手臂在体侧平举，眼看左手指。

19-20小节：两脚向上跳一步，落地时两腿分开屈膝成大八字形，身体要直，同时双手拇指、食指伸出，其他三指弯曲，两臂伸直平举由体侧旁向前平举做打枪状。

21-22小节：动作同19-20小节，双手做打枪状，由前向左侧慢慢移动。

23-26小节：两脚原地跑跳步，向左自转一圈，同时双手在胸前拍手，一拍一下。

27－29 小节：两脚稍分开站成大八字形，两腿直膝，原地提压脚后跟，同时双手臂伸直，在体侧打开成45°。五指张开，手心向前。

30－32 小节：左脚向左前侧迈一步，向前后动胯，同时左手叉腰，右手臂屈肘，五指并拢于脸右侧做敬礼状。

33－36 小节：动作同 27－32 小节，方向相反。

37－42 小节：两腿稍分开，向左右两侧移动重心，同时双手臂上举，向左右摆动，掌心向前，五指张开，二拍一次。

43－46 小节：两脚并拢，左手叉腰，右手臂屈肘，五指并拢，放脸右侧，做敬礼状。

第二段歌词：

1－4 小节：向左侧方向做动作二。

5－8 小节：面向正前方做动作二。

9－12 小节：左脚向左侧迈一大步屈膝成横弓箭步，同时左手五指并拢，手臂屈肘放头顶前，慢慢向旁打开，右手臂在体侧旁平举，似观察敌情。

13－18 小节：两腿原地并拢屈膝，双手臂握拳向前平举。肘稍弯，头向两侧摆动，二拍一次，似骑摩托车。

19－42 小节：动作与第一段歌词相同。

43－46 小节：左脚向前迈一步，重心在左脚，右脚在后，脚尖点地，同时右手臂向上举，手心向前，左手在体侧平举，两手不停地摆动，以示招手致意。

（三）教学建议

（1）本舞蹈适合大班，也适合小学低、中年级学生学习。
（2）这个舞蹈可作为舞台表演。

# 第三部分

## 儿童舞蹈的教学要求

### 第一单元 幼儿园舞蹈教学

**单元介绍**

本单元主要介绍了幼儿园舞蹈教学的任务和要求,教学的方法以及应该注意的问题。为学生将来从事的幼儿舞蹈教学工作打下基础,作出指导。

**知识目标**

了解幼儿园舞蹈教学的特点、活动的组织及教案的编写。

**能力目标**

掌握幼儿园舞蹈教学的特点、指导思想和原则,学会活动的组织及教案的编写。

#### 第一节 幼儿园舞蹈教育的任务和要求

幼儿园舞蹈教育是幼儿园音乐教育的一部分。它也是培养幼儿德、智、体、美全面发展的一种形象、生动,富有感染力,幼儿容易接受的教育形式。因此幼儿园音乐舞蹈教育的任务:教会幼儿一些唱歌、舞蹈的粗浅知识和技能;初步培养幼儿对音乐、舞蹈的兴趣和节奏感;发展幼儿对音乐的感受力、记忆力、想象力及表现能力等;陶冶幼儿性情和

品格。

各年龄班舞蹈教育的具体要求：

小班：①培养幼儿跳舞和做音乐游戏的兴趣。②能按音乐的节拍做动作，培养节奏感。学习模仿动作，如打鼓、吹喇叭、开火车、小鸟飞、小兔跳等。学习基本动作，如拍手、点头、碎步、蹦跳步等。③学会三至四个歌表演，四至六个音乐游戏，能自由地、愉快地表演。

中班：①按音乐的变化和节拍整齐地开始和变换动作。学习模仿动作，根据幼儿生活选择一些容易模仿的形象动作，如蝴蝶飞、摘果子等。学习基本动作，如手腕转动、小跑步、踏点步、踮步等。②在音乐伴奏下变换队形（单圆，双圆）。③学会三至五个舞蹈，四五个音乐游戏，并且能按音乐有表情地做动作。

大班：①在音乐伴奏下，按音乐节奏协调地做动作。学习模仿动作，模仿幼儿熟悉的成人劳动动作，如采茶、扑蝶、挤奶、骑马等。学习基本动作，如跑跳步、进退步、交替步。②在音乐伴奏下，学会变换几种队形（圆圈扩大或缩小，横纵排列）。③学会六至八个舞蹈，三至四个音乐游戏，能根据歌曲或乐曲的内容和风格，整齐而有表情地跳简单的舞蹈，并且能按音乐游戏的要求，在伴奏下创造性地表演出自己所扮演角色的特点。

## 第二节 选编幼儿舞蹈教材的指导思想和原则

### 一、选编幼儿舞蹈教材的指导思想

要根据《幼儿园教育指导》的精神，很好地完成幼儿园的音乐教育任务。幼儿园的舞蹈，是教会幼儿粗浅的知识技能，所以要求不能太高。还要选择幼儿有兴趣和节奏感强的教材。因为有了兴趣，他们的学习行动就积极、主动，情绪就愉快，在活动中就更富有想象力和创造性。舞蹈是根据音乐节奏进行的动作，它是发展幼儿节奏感的重要手段之一。对幼儿进行舞蹈教育，培养节奏感是非常重要的。培养幼儿节奏感主要指幼儿对音乐中周期性出现的节拍上的强弱变化、各个音的长短以及乐句的节奏，能有敏锐的感觉与反映。幼儿有良好的节奏感，不仅能更好地感受音乐，提高对音乐、舞蹈的兴趣爱好，而且还有利于更快地学会舞蹈动作；以及在有节奏的活动中获得较大的快乐。因此，选编舞蹈教材要考虑到培养幼儿的节奏感。选编幼儿舞蹈教材还要考虑到发展幼儿对音乐的感受力、记忆力、想象力和表现能力，也就是培养幼儿的良好乐感，和发挥的创造性。此外，还要考虑到对幼儿进行思想教育。

### 二、选编幼儿舞蹈教材的原则

（1）教材要有思想性和艺术性。舞蹈是美育手段之一，传情是舞蹈艺术的特点。舞蹈的思想性必须通过艺术性来体现，所以选编教材时要考虑到教材思想性和艺术性的统一。也就是说教材既要有艺术性，也要有教育意义、时代精神和创造精神。

（2）教材要符合幼儿的年龄特点：生动、活泼，有模仿性和趣味性，能够反映幼儿日

常生活，是幼儿能理解和接受的。因而乐曲的形式要短小，节奏要鲜明，旋律要流畅、动听，音域不宽，节拍、节奏单纯，变化不要太复杂。动作要简单、形象、健康、活泼、大方，活动量不宜过大，富有儿童的生活气息，注意动静交替，并要确切地表达所反映的思想内容。这样幼儿易学易记。

（3）教材的内容和形式应多样化。教材的内容除了有幼儿生活、社会生活内容外，还要有自然界方面的内容。这不仅便于幼儿从不同角度受到教育，也能使教育内容生动活泼，丰富多彩。教材的内容有律动、歌表演、集体舞、表演舞，还有音乐游戏，形式多种多样。律动中有基本动作和模仿动作。集体舞中有邀请或接龙形式，也有轮舞（单行圆圈，双行或三行圆圈）、分散不成队形跳等表演形式。音乐游戏中有听音猜人、听音猜物或找物、听音改变动作，也有追捉的、竞赛的、民间的等各种性质、各种形式的游戏。

（4）注意教材的民族特点和地方性。教材以中国作品为主，适当选用外国作品，这样有利于培养幼儿热爱祖国，热爱自己民族的音乐和舞蹈。

（5）教材要形象化、具体化。由于幼儿的思维特点是形象和具体的，因此舞蹈教材要形象化、具体化，抽象的内容和动作幼儿是不能理解和接受的。

（6）教材要有科学性和系统性。科学性和系统性在技能技巧的教学中非常重要，选编教材既要考虑幼儿的生理、心理特点和每个幼儿的原有基础、音乐才能，又要严格遵守循序渐进的教学原则。

## 第三节　幼儿舞蹈教学的方法

### 一、幼儿舞蹈教学的一般方法

（1）启发法：就是教师在幼儿听了音乐以后，诱发、引导幼儿的想象和创造性，让他们用动作来表达对音乐的感受，提高自己的舞蹈表现力。

（2）示范法：就是教师先把舞蹈教材作准确、生动、形象并富有感染力的表演。根据教材和不同的教学阶段，采用完整的示范或部分难点动作的示范。在示范前教师要注意引导幼儿仔细观察示范的重点。

（3）练习法：就是让幼儿自己做动作，练习时，教师要提出明确、恰当的要求，采用全班练、分组练、个别练等多种多样的练习方法，并加以指导。

（4）分解、组合法：就是把舞蹈动作中的重点、难点以及基本动作，先进行分解，然后再组合起来。例如，教动作先脚后手，先左后右，先上后下等。

（5）观察、模仿法：就是舞蹈中有些难于分解、组合的动作，如跑跳步、跑马步等，让幼儿观察、模仿。即由教师或动作准确的幼儿作示范，大家跟着边看边做动作，这种方法在排练完整的舞蹈时，或教简单的歌表演时常常使用。

（6）游戏法：就是用游戏的口吻和形式进行舞蹈教学。年龄幼小的班级用得最多，它可增强幼儿学习舞蹈的兴趣。

（7）讲解、提示、口令法：就是用语言来帮助幼儿理解、感受、掌握和表达舞蹈的内容、感情和动作。这是舞蹈教学的辅助方法。这种方法不能用得太多。而且，使用时语言

要简明、形象、具体。总之,要少讲、多看、多练。

(8) 个别教学法:就是教师对能力强、基础好或能力弱、基础差的幼儿,进行个别教练,因材施教。

## 二、幼儿舞蹈教学的组织领导

### 1. 怎样教律动

教律动时,要随着幼儿年龄的增长,从易到难循序渐进。四岁以下的幼儿,对音乐的高低、强弱、快慢的辨别力差,节奏感不强,动作的协调性也差。因此先要从拍手、点头等最简单的动作教起,接着再教一些简单的上肢动作,如打鼓、吹喇叭等,最后教幼儿走步、碎步等基本动作和鸟飞、兔跳等模仿动作,使幼儿在简易而有节奏的动作中逐步理解音乐的旋律和节奏,教动作前要先让幼儿听乐曲,注意启发幼儿对乐曲的想象力。如学鸟飞可先听鸟飞的乐曲,引导幼儿注意"听"和"像"什么东西在活动?也可由教师边唱边做示范动作,使幼儿初步理解小鸟飞音乐的性质和特点。教动作时教师可以边唱、边示范、边讲解、边带领幼儿练习。在带领幼儿练习动作时,要使幼儿明白所做动作的意义,是在学鸭子走路,还是学兔子跳等,启发幼儿联想到生活中鸭子走路、兔子跳的印象,使幼儿有感情地表演动作和创造自己的动作。有时要采用游戏的口吻教幼儿动作。如教较难的屈膝动作时,教师可以用拍皮球、掀弹簧、弹钢琴等来比喻,让幼儿边游戏边练习屈膝动作。待幼儿初步学会动作以后,再让他们跟着琴声练习。练习时,教师可提醒幼儿注意按音乐的变化进行活动。四岁以上的幼儿对音乐有一定程度的辨别能力,动作也比较灵活、协调了,他们能根据音乐的变化而变换自己的动作,并能在集体活动中调整自己的动作。因此教师的语言指示要逐渐减少,训练幼儿跟着不同的音乐做不同的动作,让幼儿随着音乐的快慢、强弱、高低等变化,在动作中做出不同的反应。例如做拍球动作时,音乐速度快了,球要拍得快;音乐速度减慢,拍球的速度亦应减慢;音乐力度加强时,动作幅度大一些,球拍得重一些;音乐力度减弱时,动作幅度小一些,球拍得轻一些;音乐在高音区演奏时,踮起脚尖拍球;音乐在低音区演奏时,蹲下拍球等。对年龄稍大的幼儿,教师可根据幼儿熟悉乐曲的程度,启发幼儿按照乐曲的结构做拍球动作。但不能用一个曲子做各种不同性质的动作。复习律动时,教师可以不告诉幼儿律动的名称,经常变换乐曲,让幼儿自己听音乐来判断该做什么动作。乐曲可用幼儿所熟悉的,也可用性质相同但幼儿没有听过的,以检查幼儿是否能根据不同性质的音乐做不同的动作,培养幼儿能及时改变动作的灵活性。

### 2. 怎样教舞蹈(包括歌表演)

(1) 准备工作。教师选好舞蹈教材以后,要练熟舞蹈,并分析该教材的教育意义、特点、动作的难点和重点,还要训练幼儿相反方向的示范动作,仔细考虑好该教材分几课时教完,并明确每次课的教学要求和教学步骤,准备好必要的教具或器材。

(2) 欣赏舞曲及表演。舞蹈教师向幼儿介绍舞蹈的名称、内容、风格和情绪等特点以后,要先让幼儿熟悉舞曲、观摩舞蹈表演,使他们对舞蹈有完整的印象,引起他们学习舞蹈的兴趣和愿望。首先应让幼儿欣赏乐曲、分析乐曲,使幼儿熟悉音乐的旋律和节奏,了解音乐的性质和结构。如果是歌曲,则可先教会幼儿唱歌。在幼儿欣赏乐曲时,教师也可

结合做示范动作，使幼儿更好地感受、掌握乐曲的特点，理解音乐与舞蹈动作的关系。舞蹈可以由教师来表演，也可以请学过该舞蹈的幼儿来表演，或请其他教师合作。要多次观看完整或部分的舞蹈表演。

（3）舞蹈教师要根据舞蹈教材的特点、幼儿的动作水平及具体条件，创造性地、灵活地运用各种方式、方法，使幼儿较快地学会舞蹈。

教动作时必须注意以下四点：

① 教动作前要将幼儿排成合适的队形。教小年龄的幼儿或教邀请舞时，一般采用圆形或半圆形，便于教师照顾。教中、大班幼儿或教比较复杂的动作时，可采用横排、几路纵队、双层半圆形等。总之，采用的队形以使幼儿能看清动作、弄清方向为原则。对舞蹈动作较差的幼儿要有意识地将他们排在前面，便于教师指导，或站在动作较好的幼儿后面，便于他们模仿。

② 幼儿的模仿经常先有动作后有思维，所以学习舞蹈动作，主要看教师示范和模仿教师的动作，在和教师一起练习的过程中，掌握复杂的舞蹈动作。教师示范时，应当把整个舞蹈用正常的速度示范一遍，让幼儿获得完整的印象，引起学习的愿望。第二次示范时要放慢速度，对动作进行启发性分析和讲解，讲清动作的方法和要领，使幼儿明确预备姿势、动作的方向、路线、手脚和全身动作的配合、眼睛注视的方向等。示范时一般站在幼儿对面做反方向的动作，有时要背向幼儿做同方向的动作。有些舞蹈动作，幼儿可通过对生活中某一形象的联想，自己会制造形象逼真的富有情趣的动作，教师应进行启发、引导，让幼儿自编动作。教歌表演动作时教师先根据歌曲边唱边示范。如果歌曲简单、歌词比较形象化，也可以逐段让幼儿自编动作，或跟着教师边唱边做动作；比较困难的动作，可以先进行练习，需要手脚配合的复杂动作，可以将手脚动作分开教，最后手脚动作配合起来学习。为了帮助幼儿较快地掌握新动作的要点，要尽量利用幼儿已经学过并掌握的动作，指出新动作与学过动作之间的相同和相异之处。比如教进退时，可以联系幼儿已经掌握的踏步，告诉幼儿进退步的动作就是右脚在前面做一次踏步，再在后面做一次踏步。在讲解动作时，语言要有启发性，要生动、形象、简单、明了。为了帮助幼儿理解和体会动作的意义和特点，可以做些生动的比喻。

③ 教幼儿练习动作时，开始的速度要慢一些。教师的示范、讲解、提示等都要跟音乐配合起来进行。如果无人伴奏，教师可以唱曲调、播放录音或唱片。只有在教较难的动作时，才可以适当地利用口令，如"一二三四"，或提示"脚跟脚尖跑跑跑"等，但应尽快地过渡到跟着音乐做动作。用口令时必须弄清动作的节拍。如"交替步"有三个动作，要在两拍里完成，口令是"一一二"，如果口令是"一二三"就变成三步了。

④ 教动作时，教师还要多用鼓励的方法启发幼儿动脑筋，启发幼儿表达出歌舞的情感，不必过多地要求幼儿动作的规范化。教队形的关键，是让幼儿了解自己的位置和其他幼儿之间的关系。如谁在前，谁在后，谁在左，谁在右，哪个动作完成以后，应向哪个方向转动，变成某种队形需经过或绕过谁等。对年龄小分不清左右的幼儿，教师可以在地上画记号，帮助幼儿掌握自己的位置。变换队形比较复杂，对幼儿不能要求过高，以免影响他们对音乐的兴趣。教队形时，可以先教会一个小组的幼儿，然后为全班作示范，带动全班一起练习。在练习过程中，教师应及时提示幼儿怎样改变路线及位置。有些幼儿左、右

分不清，两人对面做相同动作时，常会弄错方向，教师可让幼儿一手持彩带、串铃等，提示幼儿空手做什么动作，拿彩带、串铃的手做什么动作，然后转圈交换位置等。

### 3. 怎样教音乐游戏

（1）准备工作。选好游戏教材后，教师要分析游戏的音乐，了解幼儿的水平，考虑到游戏的教育意义，订好计划，备好教具和场地。

（2）介绍游戏。教师向幼儿介绍音乐游戏，主要使幼儿了解游戏的内容及玩法；熟悉音乐，了解音乐和游戏玩法之间的有机联系。介绍游戏可以先从介绍游戏的名称和简单的玩法入手。介绍后让幼儿安静地听音乐，特别注意听关键性的地方。例如，音乐的变化和游戏规则的关系。在反复听音乐的过程中，通过老师的启发、讲解和动作、手势，使幼儿逐渐理解游戏的内容，感受音乐的性质，体验音乐的情绪，幼儿把音乐内容与自己的生活经验联系起来产生了丰富的想象，并作出了相应的动作反应。有些音乐游戏内容简单，音乐性质鲜明，对年龄较大的幼儿，不必先介绍游戏内容，可以在说出音乐名称以后，直接让他们听音乐，自己确定音乐性质，讨论在这种性质的音乐伴奏下可以表演什么动作。然后再简单介绍游戏玩法。带有歌表演性质的游戏，可以先欣赏歌曲，再让他们自己根据歌词编动作，最后加上竞赛等因素，但动作必须符合音乐的性质。如果音乐游戏的音乐长、结构及游戏的情节比较复杂，则让幼儿完整地欣赏音乐以后，还要分段听、重点听，逐渐听完整个音乐，并结合游戏中的角色或情节来确定音乐的性质，然后再教游戏的玩法。

（3）教、练音乐游戏。教、练音乐游戏要使幼儿能合着音乐做动作，动作要形象、正确、有感情，并能遵守游戏的规则。

① 教、练音乐游戏以前，先要检查幼儿经过多次听赏游戏的音乐以后，是否掌握了游戏中该做的动作。尤其要着重了解幼儿对音乐结构的理解、感受。因为一般游戏的玩法及规则都与音乐结构有密切联系，如结尾的音乐、各乐段之间的过渡音乐等都与游戏的规则、游戏情节的变化有密切联系。

② 教幼儿做音乐游戏时，对于年龄较小和基础较差的幼儿，一般是模仿教师的示范动作。对基础较好的幼儿，在教师启发、引导下，可让幼儿根据他们对音乐的理解、感受，对游戏角色的认识，自己创造性地扮演游戏角色，创编游戏动作。教师可把好的动作向全班幼儿推荐，同时也允许幼儿按照他们自己的设想表演各种不同的动作。要求幼儿创编游戏动作是对教师提出更高的要求，教师要进一步认真地备课，细致地考虑：怎样启发、引导幼儿的想象，发挥他们的创造能力，还要设想可能出现的情况，准备好相应的教学方法。

③ 教、练音乐游戏可用整体教法或分段教法。比较简单的音乐游戏可进行整体教学，让全体幼儿学会游戏中的各个基本动作后，教师便可带领幼儿玩游戏。小班幼儿由教师带领一起玩，在玩的过程中，教师用语言和动作引导幼儿。

④ 有些游戏为了取得较好的教学效果，在教时可先将游戏简单化。

⑤ 教游戏时，做好个别辅导工作，培养能力强的幼儿担任游戏中的小骨干，帮助能力差的幼儿，或先教一个小组幼儿玩游戏，其他幼儿观看，再让小组幼儿带动全班一起练习，这样做也能取得较好的效果。

⑥ 还有些游戏比较简单，可让幼儿自己玩，教师在旁指导、提示，这样可以发展幼

儿创造性及独立性。

（4）复习音乐游戏。已经学会的游戏要经常复习。每次复习时都要有明确的新的要求，还要不断加深游戏的内容和规则。为了提高复习时的情绪，可利用些辅助材料，如头饰、彩带、纸花、小鼓、乐器等，来增加幼儿游戏的兴趣。

## 第四节　幼儿舞蹈教育应注意的问题

### 一、重视培养幼儿的音乐感受力、想象力和创造力

教师应当让幼儿多听音乐，幼儿听了各种不同性质的音乐后，便产生了与音乐节奏、音乐内容相适应的感情（感受音乐、理解音乐），然后通过身体的动作来表达他们对音乐的感受。但是以往进行舞蹈教学时，对听音乐不重视，往往只是传授舞蹈的知识技能，以训练有节奏、有美感的姿态动作为目的。教师只要求幼儿按照规定的动作去做，这样，幼儿的注意力就偏重于动作，按照教师的要求去进行动作，容易忽略对音乐感受的因素，不利于培养幼儿的音乐感受力。音乐感受力在舞蹈的各种形式中都可以进行培养，特别是在音乐游戏中。因此进行舞蹈教学时，在教一些基本技能的同时，必须重视对音乐感受力的培养。例如，在教学时先让幼儿多听音乐，并且经常能随着不同性质的音乐做些相应的动作，使他们感受到音乐中的四分之一拍可以做走步；八分之一拍可以做小跑步；柔和连续的音乐可做鸟飞；有休止符的断音可以做兔跳、青蛙跳；缓慢而低沉的音乐可以做大象走；轻快的音乐可以做跑跳步；雄壮有力的进行曲可以做解放军动作；快速的音乐可以做开火车、骑自行车。教育要面向现代化，必须重视培养婴幼儿的创造性能力。因此，在听音动作、歌表演、舞蹈与音乐游戏等各种活动中，都要考虑到如何启发幼儿的想象，发挥幼儿的创造性。例如，听音乐自编动作，先不告诉乐曲的名称。然后教师启发或提问幼儿，音乐里告诉了你们什么？让幼儿根据自己的想象讲出来。在感受乐曲情绪以后，教师和幼儿一起拍手、跺脚、拍腿等，使幼儿掌握乐曲的节奏。接着让幼儿用动作表达出来，怎么想就怎么做。这种教师鼓励幼儿自己动脑筋想动作的教育法，不仅有利于培养幼儿的发散性思维，而且幼儿在轻松的学习环境中，按照自己的想象做出自己的动作时，他们会变得更具有创造力。

另一种方法是教师先可以给幼儿出个题目，对幼儿说："今天老师要教你们学个新本领，听了音乐后自己编动作。假如你是一名海军，你将做些什么动作？"或者说："冬天锻炼身体时做些什么动作？"等。然后教师反复弹奏选择好的乐曲，或放录音，让幼儿听了几遍音乐后自己想故事情节和动作。可以独自一个人想，也可以三四人一组，分若干组，或集体一起想。教师也可和他们一起想。想好后教师先让幼儿说，海军叔叔怎样做动作？冬天怎样锻炼身体？

接着让幼儿听着音乐把动作表达出来，此时教师要特别注意哪些幼儿动作符合音乐节奏，哪些幼儿有创造性，哪些幼儿动作想得多。事后要鼓励所有动脑筋的幼儿和表扬有创造性的幼儿，使他们感觉到他的创造性动作是得到教师重视的。教师也可把自己预定的动作跳给幼儿看，征求幼儿的意见。最后老师将幼儿即兴编好的动作和自己编好的动作有机

地组合起来,做一次完整的表演。接着,让幼儿一起练习。又如自编歌表演动作,让幼儿自己根据学会的歌编动作。这不仅能激发思维想象,而且能引起幼儿唱歌的积极性,增加幼儿的记忆力。方法如下:

(1) 教师简要地说明要求。

(2) 教师弹歌曲,让幼儿唱一两遍。

(3) 放录音或教师边弹边唱,让幼儿随意想动作。

(4) 引导幼儿编动作,教师先唱一段(或一句),然后,问幼儿该做些什么动作?鼓励所有动脑筋的幼儿,尤其要表扬动作有创造性的幼儿。最后由教师选择,确定富有童趣的动作。

(5) 把逐段编出来的动作连起来表演一遍。

(6) 幼儿听着音乐,练习统一的动作,也允许幼儿在个别歌词中自由表达。总之,让幼儿创编舞蹈时,教师要给他们创造一些条件。

① 让幼儿在轻松活泼的气氛中动脑筋想动作、想情节。

② 对幼儿要用启发式的提问,涉及的面要广些,鼓励幼儿发表不同的意见。

③ 教师要鼓励幼儿动脑筋,并给成功者(想出来的动作必须和音乐节奏、音乐形象相吻合)一定的奖励,增强他们的兴趣,如用微笑、点头、称赞等。

## 二、培养兴趣

培养幼儿对音乐舞蹈的兴趣,在幼儿园音乐教学中占有很重要的地位。它不仅能促进幼儿积极地参加各项音乐活动,使幼儿认真地、自觉地学习音乐舞蹈,从而更好地接受教育,同时也丰富了幼儿的生活,扩大眼界,使他们经常保持愉快、欢乐的情绪。培养兴趣的方法之一,可让幼儿多欣赏、多参加活动,活动的内容要丰富多彩,循序渐进。舞蹈教学要形象化,要以幼儿为主体,要重视培养幼儿的节奏感,重视基本动作的训练。教师还要积极引导、启发他们的积极性,让他们能自己去探索、去想象、去创造,让他们能看到自己的成果等。

## 三、形象化的教学

幼儿的思维具体、形象,对所学动作的兴趣又常常能决定学习的效果。所以教幼儿动作时要多用形象的比喻,使幼儿能体会生动、形象的舞蹈动作的特点和领会其方法,尤其是在较枯燥的基本步法和复杂的基本动作时,必须用形象化的方法,才能教得生动有趣,幼儿才能乐于接受。

## 四、基本动作的训练

不论是舞蹈、歌表演或音乐游戏,都是由基本动作组成的。幼儿对基本动作掌握得好,学习舞蹈、歌表演或音乐游戏就比较容易。因此教师要重视基本动作的训练,训练时要严格要求幼儿,防止幼儿随便地做动作,这样可以有较高的动作质量,省去许多纠正动作的时间,并能培养幼儿精确地表演动作的习惯。

## 五、集体教学要与个别教育、个别辅导相结合

对能力强的幼儿，教师要进行个别教育，尽量发挥他们的才能；对能力差的幼儿也要进行个别辅导，努力缩小幼儿学习上的差异，增强全体幼儿学习舞蹈的信心。

## 第五节 幼儿舞蹈活动的组织

幼儿舞蹈活动是通过音乐课、课外活动和节日活动中的音乐活动来组织进行的。

音乐课分开始、基本、结束三部分。开始部分首先要集中幼儿注意力，安定情绪，准备上课。一般是在乐曲伴奏下，边听音乐边做活动量不大的已经熟悉的律动，或复习一两个舞蹈动作。有时让幼儿在音乐伴奏下自由活动，音乐停止时再安静地坐到椅子上准备上课，有时可用有关的图片、玩具等吸引幼儿的注意力，使幼儿安静下来。基本部分是完成本课的教学要求，复习旧教材，教练新教材（复杂的教材要分几课时教完）。教材内容除了舞蹈音乐游戏外，还可以有唱歌、欣赏或节奏乐。几种内容如何安排，要根据教育目的和动静交替灵活组织。一般将新内容安排在前面，复习内容安排在后面。因为前面幼儿注意力比较集中，学习的效果也较好。结束部分是使本节课有组织地结束，并激起幼儿再要上课的愿望。一般在乐曲伴奏下做些安静的律动或游戏自然地结束。例如跳完《火车舞》，就开着火车出教室。

课外活动时，教师要有计划地安排舞蹈活动，可以全班或几个班联合在一起，还可以让幼儿自愿参加等。舞蹈活动的内容，可以复习课内教过的律动、歌表演、舞蹈以及音乐游戏。也可以让幼儿听着各种不同性质的音乐，自由地用舞蹈动作来表达，或由教师组织排练节目等。

节日活动中的舞蹈表演，最好能使全班都参加。表演的内容是幼儿能理解和喜闻乐见的。通过表演对幼儿进行全面发展的教育。家长会中的汇报演出，在学期结束时进行，向家长汇报一学期来学习舞蹈的情况。

## 第六节 幼儿舞蹈教案的编写和效果检查

教案就是课时教学计划，幼儿园没有单独的舞蹈课，因此舞蹈的教案就是音乐课的教案，以教舞蹈为主，配合其他的音乐内容来进行。编写舞蹈教案的要求：

### 一、教材名称

例如，教模仿动作《采茶》《绸带舞》，教基本动作"碎步"，教音乐游戏《放鞭炮》等。

### 二、教学要求

写上有关教育和技能技巧的培养。教学要求要写得明确、具体，指出本课教什么教

材，复习什么教材，在课上要达到什么目的，具体完成哪些任务，这样课后容易检查教学效果，有利于改进教学。

## 三、教学准备

写教学的基础和教具的准备。

## 四、教学过程和教学方法

写开始部分怎样组织，基本部分教什么，复习什么，用什么方式方法。教学方法不必写得十分详细、具体，但应让人看懂完成教学要求所使用的主要方法，以便积累教学经验，提高教学技巧。结束部分怎样总结评定，怎样安静地结束。有时还要写个别工作和教育工作的内容。例如请怕羞的幼儿出来表演舞蹈，请积极性不高的幼儿来表演有趣的角色，还要写对幼儿进行共产主义品德教育、情感教育及爱国主义教育等。效果检查是每课上完以后，教师应作效果记录，检查本课的教学效果，分析教学成绩和缺点，总结经验教训以提高教学质量。

效果记录应包括下面内容：

（1）教学纲要的完成情况，未完成的原因。

（2）教学方法的成功或失败，并找出其原因。

（3）幼儿的表现，如表现一般，或特别好或特别差的典型事例，今后应做的个别工作。

（4）教学中的体会和收获。

（5）今后工作的建议、设想及其他。

写教案前，教师必须熟悉教材，一个新教材不能仅用一节课完成。因为教新教材时，先要让幼儿欣赏乐曲，欣赏动作，引起幼儿学习的兴趣。再教基本动作或角色动作，最后教舞蹈或音乐游戏。尤其是比较复杂的教材，要许多节课才能教完，因此教师在写教案时必须明确本节课的教学要求。新教师的教案要写得详细些，老教师的教案则可以简单些。

# 第二单元　少儿舞蹈教学

## 单元介绍

本单元主要介绍了少儿舞蹈教学的任务和要求，教学的方法以及应该注意的问题。为学生将来从事的少儿舞蹈教学工作打下基础，作出指导。

## 知识目标

了解少儿舞蹈教学的特点、活动的组织及教案的编写。

## 能力目标

掌握少儿舞蹈教学的特点、指导思想和原则，学会活动的组织及教案的编写。

## 第一节　少儿舞蹈的任务要求

儿童舞蹈教育是我国实施素质教育的一个重要组成部分，是塑造儿童真善美的心灵，促进他们德智体全面发展的良好途径，具有"辅德、启智、怡情、健身"的作用。现代教育观认为，在一切儿童教育活动中，必须确立儿童的主体地位。我们可以将此理解为主题性教育：即尊重孩子的人格、生存和发展的权利，全面考虑儿童的兴趣和需要，促进儿童主动地学习，并为他们创造一个自由完善的环境，让孩子得到充分的发展。由此，应强调教师与儿童的民主平等地位，将"教师为主导，学生为主体"的现代教育思想很好地贯彻落实。

进行系统的儿童舞蹈教育，一定要从儿童的心理特点和生理特点出发，而在所有的教育类型中，舞蹈教育是比较符合儿童心理特点要求的施教领域，此外，还应认识到，具有科学性和创新意识的舞蹈教育，更加能够促进儿童的身心发展，培养儿童的健全人格。

### 一、儿童舞蹈教学的科学性

它包含两个方面：对儿童舞蹈教育本身的科学认识以及儿童舞蹈训练的科学性。

## （一）对儿童舞蹈教育本身的科学认识

舞蹈教育在人类的整个教育体系中，无论在东方、西方、古代乃至现代，都对其非常重视，我们的先贤孔子在这方面就有诸多论述。如今，对儿童进行素质教育的最终目的也是培养和谐的人，那么，在儿童中自幼推行舞蹈教育，绝非简单的动作的学习、四肢的训练。在他们参加舞蹈活动的同时，不仅得到了一项为之喜爱的游戏活动，还会使他们在此过程中受到艺术的熏陶，得到充分和良好的艺术体验。儿童舞蹈教育不仅仅要看他们掌握了多少舞蹈知识，学会了跳些什么，而且对提高儿童的观察能力、模仿力、记忆力和想象力，培养他们对外界事物的刺激做出敏锐反应的能力，以及培养他们不畏艰苦的精神，都将起到潜移默化、难以估量的作用。

对儿童舞蹈教育本身的科学认识，还应包括如何理解舞蹈学科与其他学科的关系的问题。认识到舞蹈并非是孤立的，而是一门综合性艺术，同时也可以说是一门人与自然的艺术。它与其他学科，音乐、美术、文学、体育、数学等，都有着千丝万缕的联系。认识到这一点，就应在儿童舞蹈教育教学中，充分调动孩子的积极性、主动性，丰富他们的情感体验和知识修养，使孩子们置身舞蹈的意境中并充分感受舞蹈的丰富内涵和它的优雅气质。在舞蹈教育中，有许多教师还是单一追求学生腿的开度怎样，腰的软度怎样，跳的是否有高度，翻的能力等，使儿童对舞蹈的学习产生一种错误的认识，这些都可以通过教师原有的情感体验和知识修养，努力调动孩子的积极性、主动性，使其配合教师的教学，从而更有效地达到教学目的。

## （二）加强儿童舞蹈训练的科学性

### 1. 直观感受与思维想象相结合的教学方法

舞蹈学科技能的掌握首先是从建立感性认识开始的，尤其在儿童这样的年龄段更是如此。萌发他们感受美和表现美的情趣，培养他们感受美、表现美的能力，丰富他们的情感体验，在此基础上，再通过思维理解，建立起完整正确的动作概念。在教学中，教师要充分调动学生视觉、听觉、身体感受等感官来感知动作，获取直接经验与感性认识，同时启发学生思维，理解动作原理，从而为掌握舞蹈知识技能奠定良好的基础。如可以不做任何动作讲解，先观看教师做完整的示范动作，也可以观看一段优秀的影像资料，让学生有了感性的认识，然后再对所教授的内容进行分析和讲解，最后，在学生有了完整视听印象的前提下，学习这些内容，就很容易进入一种良好的学习状态。

### 2. 基本技能与能力培养为一体的教学原则

儿童通过舞蹈基础知识、动作、组合等不同特点的舞蹈动作的学习，学会运用形体动作表现美和进行情感表达的同时，要引导他们积极地、独立地进行学习，把所学的舞蹈知识和技能运用到综合艺术活动中，并要鼓励孩子们自觉地积极参加各种艺术实践活动。有些孩子学了多年的舞蹈，就只会老师教的那一点点动作，这就要求教师在平时的教学中引导学生创造性地表情达意，并能以多种形式来表现，如边唱边舞、做游戏等。

### 3. 有的放矢、因材施教的教育理念

舞蹈知识和技能教学，一定要根据不同年龄儿童的心理和生理特点，以及他们的舞蹈基础来确定教学内容和目标，制定教学计划，使教学获得实效。由于人的身体条件的差异

性，必须注意区别对待，确定大多数儿童经过努力所能达到的目标，从而选择合适的教学法及授课形式。

在儿童舞蹈训练方面，就更加应该根据儿童骨骼发育的生理条件和实际接受水平来科学地把握教学内容、教学要求，将儿童身体体态的训练、动作节奏感和协调感的培养贯穿于基础训练的始终。

## 二、儿童舞蹈教学的创新意识

教师的创新意识是教学成功的关键，学生的创新意识和能力是教学的最高目标，教师的创新意识和能力主要体现在教学思路和教学模式上。

### （一）教学思路的革新

必须确定以人为本的教育理念，培养有活跃思想、丰富情感，并善于用形体表达的富有个性的人。每一个孩子都是一个活生生的个体，如何让这一个个鲜活的生命发出光彩，绝不是单一的舞蹈技能训练所能赋予的，而应在舞蹈教育教学中，让孩子了解大量的丰富的舞蹈相关知识，培养儿童良好的舞蹈修养，从而造就一个充满活力、健康发展的儿童世界。新的教学思路，要求建立新型的师生关系，充分确立儿童学习的主体地位，发挥学生的主观能动性，教师做好教学指导，激励学生、爱护学生，超越传统的陈腐观念，创造教学的理想境界。

也就是说，在舞蹈课上，教师是一个舞蹈信息的传播者和舞蹈动作的欣赏者。如在学习各种风格的民间舞时，首先应让孩子们置身在该民族的文化背景下，充分发挥想象，更积极主动地学习和掌握其舞蹈风格特征。

### （二）教学模式的创新

传统的舞蹈教学模式是以模仿为主的，儿童舞蹈教学更是如此。虽然模仿是舞蹈教学中必需的，但却不是唯一的，再高级的模仿也不能代替创造。在教学设计中，可以有以下方法：①创设宽松的教学环境，提供丰富、系统、规范的舞蹈知识技能，使儿童的多元化表达成为可能。②在各种舞蹈教学活动中，鼓励儿童自由地通过多种方式创造性地进行表现和表达。③在教学过程中为儿童提供相互交流的机会，相互观摩、取长补短。④教师要接纳儿童不同的自我表达和表现方式，接纳他们个体的独特性。

## 三、儿童舞蹈教学评价的艺术性

由于舞蹈既包括记忆也包括想象，既包括直觉也包括分析，具有即兴、变化生成的特点，由此，不宜采取严格的科学量化评价方式。对儿童就更加应该注意评价的艺术，这将对他们的舞蹈学习起着至关重要的作用。

教师对儿童学习的评价，首先应具有针对性和真实性，不能泛泛地表扬或批评，表扬和批评更不能无中生有。其次，教师的评价应多采取积极的态度、鼓励的语言。教师应具备一双敏锐的眼睛，及时发现学生的点滴进步和存在的问题，做出恰当的评价，并能通过评价使学生对自己更加充满信心。再者，教师的评价应建立在师生真诚的情感沟通上，使学生深刻理解，无论老师批评还是鼓励，都是对他们积极的帮助和充分的认可。

## 第二节　舞蹈教案——藏族民间舞的课堂教学

（对象：小学高年级学生）

### 一、课前准备

（1）让学生课前收集有关藏族的信息元素（历史、地理、文化、风俗、宗教等）。
（2）教师将相关资料收集到课件中。
（3）学生准备长袖一副。
（4）多媒体设备一套、数码摄像机一台。

### 二、教学目的

（1）了解藏族的风土人情、历史文化。
（2）了解藏族舞蹈的种类及其风格特点。
（3）学习藏族弦子舞。

### 三、教学重点

使学生置身于藏民族的文化氛围中，学习并掌握藏族弦子舞的风格特点、动律和动作。

### 四、教学过程

（1）交流信息。
（2）展示图片。
（3）观看一段优美的弦子舞。
（4）分组活动。
（5）多媒体反馈。

### 五、总结讨论

（1）本教案的前半段给学生创设了一个良好的了解藏族、学习藏族舞的氛围。从开始的背景片段、音乐，到接下来一大段优美的弦子舞，都使学生有了大量的感官刺激，然后给学生提出问题。这样，学生在带着问题的基础上去学习，就更有目的性和针对性了，舞蹈动作的掌握也就快了许多，学习也有了更大的兴趣。

（2）本教案的后半段运用的多媒体反馈教学法，能够及时获取信息，及时反馈教学效果，从形式上更受学生欢迎，同时给了学生更多、更大的发挥个性的空间，这种反馈也给了学生自我评价和评价别人的机会。

（3）在本教案中，舞蹈教学已不是单纯意义上的舞蹈动作的学习，而是更加丰富了儿童的舞蹈相关知识，让学生在课上充分展示自我，从而更好地演绎藏族舞蹈的风格。学生在课堂中注意力集中，学习舞蹈动作认真，教学效果明显。

# 第三单元 教案范例

## 单元介绍

本单元主要介绍舞蹈教案的编写顺序，教学的方法以及应该注意的问题。为学生将来从事的少儿舞蹈教学工作打下基础，作出指导。

## 知识目标

了解舞蹈教案的特点、活动的组织及教案的编写。

## 能力目标

掌握舞蹈教案的特点、指导思想和原则，学会活动的组织及教案的编写。

## 第一节 基本动作"碎步"

### 一、教学要求

（1）初步学会基本动作"碎步"。
（2）复习歌曲《摇啊摇》，要求幼儿用好听（轻柔、亲切）的声音唱歌。

### 二、教学准备

布娃娃一个。

### 三、教学过程

（1）随音乐声边走边吹喇叭进教室，坐成圆圈，提醒幼儿走步时脚稍抬起；随音乐声练习拍手、点头：要求第一拍在左肩前拍手，第二拍在右肩前拍手，第三拍、第四拍在胸前拍手三次，训练幼儿有不同的节奏感。①集体练习一遍。②请一个幼儿站在前面带领，集体再练习一遍。

(2) 复习歌曲《摇啊摇》。①教师出示布娃娃，摇一摇，娃娃发出"哇哇"哭声。教师讲："娃娃要睡觉了"，就抱娃娃边唱《摇啊摇》，边摇娃娃睡觉，唱完后讲"我们一起来哄娃娃睡觉好吗？"②集体唱一遍，要求幼儿像老师一样用好听的声音（轻柔、亲切）唱歌。③男女小朋友各唱一遍。

(3) 教基本动作"碎步"。①引导幼儿反复欣赏"碎步"乐曲，让幼儿感受音乐的节奏。②教师边两手叉腰，脚跟提起，边请幼儿站起来，人挺直，脚跟提起，比一比谁长得最高。③幼儿站在椅子前面，提起脚跟比谁最高，做两次后坐下。教师巡回指导纠正动作，表扬做得好的幼儿。④教师告诉幼儿："今天我们要学碎步的本领，现在先看老师做一遍。"然后边哼曲调边两手叉腰做碎步，接着问幼儿："老师的脚向前移动快不快？"幼儿回答后，教师讲："对了，做碎步时脚跟要提起，人要挺直，两脚轮流向前移动得很快，现在跟着老师练练看。"⑤老师边哼曲调边两手叉腰，带领幼儿一个跟着一个用碎步跑成圆圈，及时提醒人挺直，步子小而快。⑥教师弹琴，幼儿随着音乐节奏依逆时针方向做碎步，再转过身来依顺时针方向做碎步。⑦教师简单评价后，告诉幼儿：下次我们要加上手臂做小鸟飞的动作，现在先看老师表演，你们看看好看不好看。接着边唱《鸟飞》律动歌，边示范鸟飞的动作，幼儿拍手。

(4) 教师带领，一个跟着一个，后面幼儿两手放在前面幼儿肩上搭成火车，听音乐做碎步出教室。

## 第二节　模仿动作小鸟飞

### 一、教学要求

(1) 初步学会鸟飞动作，并让幼儿知道鸟飞是很轻柔、好看的。
(2) 复习歌曲《我爱我的幼儿园》，用自然而甜美的声音表达歌曲内容。

### 二、教学过程

(1) 随音乐声两手叉腰，做碎步进教室，依次坐成圆圈；练习拍手、点头，要求按音乐节奏，两拍一次，动作协调。

(2) 复习歌曲《我爱我的幼儿园》，要求用自然好听的声音表达歌曲的内容。①集体唱一遍。②男孩、女孩各唱一遍，比谁唱得好听。

(3) 教模仿动作《鸟飞》。①教师弹《鸟飞》乐曲，引导幼儿注意听像什么东西在活动。②启发谈话。教师讲："小朋友，你们都看见过小鸟在天空中怎样飞呀？上次老师已给你们做过鸟飞动作，今天大家来学鸟飞好吗？现在先听老师弹琴唱一遍《鸟飞》歌，你们轻轻拍手，小耳朵要仔细地听。"③教师边弹边唱《鸟飞》歌一遍。要求幼儿两拍拍一次手。④教师边唱《鸟飞》歌，边示范小鸟飞的动作一遍，然后问幼儿："刚才老师做鸟飞动作你们看清楚没有？飞得好看吗？脚用什么动作？手臂怎样摆动？脚的动作（碎步）你们已经学会，今天老师来教你们手臂摆动好吗？"⑤教师作手臂摆动，示范两次。第一

次数节拍，第二次哼《鸟飞》曲调，幼儿跟着教师练习。⑥教师弹琴。幼儿坐在椅子上听琴声练习手臂摆动，提醒幼儿挺胸、动作轻柔。⑦幼儿站在椅子前面听琴声练习鸟飞动作（手脚连起来做），注意手臂摆动的节奏。⑧听琴声由能力强的幼儿带头，一个跟着一个绕圈飞一周回原位坐好，比比哪只小鸟飞得最好看。教师随时提醒、检查。

（4）边弹边唱，幼儿出教室。

## 第三节　音乐游戏《小黑猪》

### 一、教学要求

（1）初步教会幼儿做音乐游戏《小黑猪》，培养节奏感，并随着音乐变换动作。

（2）复习歌曲《打电话》，要求幼儿唱准曲调，注意休止符号，表达出歌曲中一问一答的亲切语气。

### 二、教学准备

（1）小黑猪头饰三四只、玩具电话机一副、录音机一只、电铃一只。

（2）幼儿已会唱《小黑猪》的歌，学过顺着圆圈做"大耳朵"和"翘鼻子"的动作。

### 三、教学过程

（1）教师按电铃，幼儿边讲"电话铃响了"，边从教室四周自由地跑步，坐成四行。

（2）复习歌曲《打电话》，要求幼儿唱准曲调，注意休止符号，表达一问一答的亲切语气：喂、喂、喂，哎、哎、哎。①出示电话机玩具，让幼儿用手摸一摸，引起兴趣，启发感情。②全班唱一遍，提醒幼儿唱准曲调，注意休止符号。③男孩、女孩对唱（一问一答）。④两个幼儿拿起电话机的听筒对唱（一问一答）。⑤前面两句全班齐唱，后面两句男孩、女孩对唱。⑥教师简单评价后，幼儿在音乐声中搬起小椅子走成圆圈，音乐结束时面向圈里坐下。

（3）教音乐游戏"小黑猪"。①听《小黑猪》音乐，启发幼儿讲述歌曲名称。②全班唱《小黑猪》歌一遍。③放录音，幼儿跟着教师复习"大耳朵"动作和"翘鼻子"动作，要求动作符合节奏。教师纠正动作。④启发谈话：今天我们要做《小黑猪》的音乐游戏了，你们高兴吗？饲养员阿姨替小黑猪盖起了新楼房，小黑猪多么高兴呀！楼房怎样搭的呢？小黑猪怎样住进新楼房的呢？让老师来告诉你们好吗？现在老师来做小黑猪。⑤教师边讲边示范，幼儿跟着练习。⑥圈上幼儿边唱歌边踏步，"小黑猪"再进入圈中跟老师连续做几遍邀请动作。⑦教师把游戏全过程再讲一遍：前奏音乐只做动作不唱歌，最后要拣起头饰戴在头上，进入圆圈做"小黑猪"；第一遍、第二遍音乐要边唱边做动作，并提醒幼儿记住游戏的规则。⑧请三四个幼儿戴上头饰做"小黑猪"，游戏进行三四次。⑨教师用游戏的口吻告诉幼儿："现在饲养员阿姨在你们的座位上盖起了新楼房。老师弹琴时，大家就搬到新楼房去，等我回过头一看，发现小猪不见了，你们就高兴地告诉我：我们住

进新楼啦！"幼儿随音乐做大耳朵动作回座位。

(4) 幼儿随琴声出活动室。

## 第四节　歌表演《幼儿园里好事多》

### 一、教学要求

(1) 让幼儿自编《幼儿园里好事多》的动作，培养幼儿的创造为集体做好事的思想。

(2) 用《小格桑》和《向阳花》曲调复习节奏音乐，要求幼儿掌握 $\frac{2}{4}$ 拍、$\frac{3}{4}$ 拍的节奏。

### 二、教学准备

(1) 幼儿已学会《幼儿园里好事多》的歌曲。
(2) 各种打击乐器若干件、红旗五面、带子每组五根、一个录音机。

### 三、教学过程

(1) 幼儿听音乐做弹簧步，进活动室坐成三排。节奏乐练习（用打击乐器）。演奏第一首歌曲《小格桑》，要求幼儿掌握 $\frac{2}{4}$ 拍节奏（第一拍强，第二拍弱）。演奏第二遍时要求边唱歌边打节奏。演奏第二首歌曲《向阳花》，要求幼儿掌握 $\frac{3}{4}$ 拍节奏（第一拍强，第二拍、第三拍弱）。演奏一遍后，请个别幼儿唱歌，其他幼儿打节奏。

(2) 复习歌曲《幼儿园里好事多》。①教师弹歌曲，启发幼儿回忆歌曲名称和内容。②集体唱一遍，要求以愉快的情绪唱出询问的口气。③集体再唱一遍。

(3) 教《幼儿园里好事多》的动作。①教师说："小朋友，你们已学会唱这首歌，今天根据歌词你们自己来编表演动作，好吗？"②放录音或教师边弹边唱，让幼儿自由自在地拍手打节奏，并根据歌词想动作。③引导幼儿自编动作。④教师把逐句或逐段编出来的动作连起来表演，幼儿跟着练习。⑤教师弹琴请动作做得好的幼儿出来示范，全体随着音乐边唱边做动作，教师及时提醒并纠正动作。⑥放录音或教师弹琴，幼儿随着音乐练习统一的动作（但亦允许幼儿在个别歌词中自由表达）。⑦放录音，师生一起表演。

(4) 幼儿随音乐用弹簧步出教室。

## 第五节　舞蹈《水仙花》

### 一、教学要求

使幼儿学会舞蹈《水仙花》的跳法，巩固"三步"动作，培养幼儿的审美力和表

现力。

## 二、教学准备

黑板架一副，录音机一台。贴绒教具一套（水仙花、太阳公公）。已学会"三步"的跳法。

## 三、教学过程

全班幼儿排成双行队形，两手交叉互握，边听音乐边做三步，坐成四行。要求幼儿用自然、连贯、好听的声音唱。

（1）欣赏舞曲及舞蹈表演。让幼儿反复听舞曲，先不告诉幼儿乐曲名称，让他们感受三拍子节奏的特点和圆舞曲风格，然后告诉幼儿这首舞曲叫《水仙花》，启发幼儿想象出水仙花在空中舞动的形象和姿态，再看教师的表演，使幼儿有完整的印象。

（2）分析舞曲，掌握节奏。启发幼儿讲出舞曲的性质、节拍和有几段体。然后跟着音乐打三拍子的节奏，先用手，再用脚，然后手脚一起打出强弱弱的拍子。再用小乐器，如碰铃、铃鼓等来练习，使幼儿掌握节奏。

（3）教师出示贴绒教具，交代内容：通过贴绒教具和谈话，让幼儿知道这是水仙花，是白色的，冬天开花。并让幼儿看图片（小朋友们在和水仙花高兴地跳舞），启发他们也来和水仙花一起跳舞。教师交代舞蹈叫《水仙花》，要求幼儿认真仔细地看老师表演。

（4）放录音，教师自己扮小朋友，另请一位教师扮水仙花，示范整个舞蹈动作一遍。

（5）教师根据音乐节奏，用念儿歌的方法：分解、示范，讲述动作，幼儿学习动作，教师及时指导。

（6）放录音，教师作口头提示，幼儿安静地听一遍音乐，回忆全部动作后，第二行、第三行幼儿转成面对面，拉手成里圈（面向圆心），第一行、第四行幼儿拉手成外圈，变成双行圆圈，面向逆时针方向，两人并立成一对一对。教师站在圈中示范，随着音乐完整地跳两遍，跳到第三遍动作时，里外圈相对站立跳。钻圈时外圈先钻。

（7）幼儿练习整个舞蹈，可以全班跳，也可以分成两组，一组跳，一组用小乐器伴奏，加强舞蹈的气氛，增加了美的享受。

（8）最后请两个幼儿跳一遍，检查教学效果。

（9）幼儿随着音乐出活动室。

## 第六节　歌表演《泡泡不见了》

### 一、教学要求

（1）初步教会幼儿按歌词内容自编简单的歌表演动作，发展幼儿的想象力、表现力，提高幼儿对音乐、舞蹈的兴趣。

（2）复习歌曲《好叔叔》《泡泡不见了》。要求幼儿用自然的声音演唱歌曲。

（3）复习音乐游戏《蝴蝶飞》，要求幼儿做好蝴蝶飞和开花的动作，遵守游戏规则，并以愉快的心情投入游戏。

## 二、教学过程

（1）随着音乐做采果子动作进教室后做律动。表演《采苹果》，要求动作和节奏，姿势较优美。表演《猴耍》，要求动作灵活，两脚要蹲下来。表演《敲锣打鼓放鞭炮》，要求幼儿表演得热烈、欢快。

（2）小朋友的本领真不少，这些本领是谁教你们的？（教师）

① 复习《老师像妈妈》，要求幼儿有感情地演唱。

② 复习《泡泡不见了》，要求幼儿用自然的声音演唱。

（3）教歌表演《泡泡不见了》，要求幼儿自编动作。

① 教师说：《泡泡不见了》这首歌真有趣，今天我们为这首有趣的歌编些表演动作，大家一起来动脑筋好吗？

② 请幼儿逐句编演动作，要求幼儿积极开动脑筋，并能讲出自编动作的意义。每编一句就小结一次。

③ 教师把幼儿编得好的动作汇成一起表演一遍，然后问幼儿表演得怎样？并请跳得好的幼儿跳一遍。

（4）复习音乐游戏《蝴蝶找花》。幼儿每五人围成小圆圈做花，另请几个幼儿做蝴蝶，做游戏两遍。要求幼儿愉快地游戏，并遵守游戏规则。

（5）随着音乐出教室。

# 第四单元　儿童舞蹈的记录方法

## 单元介绍

本单元主要介绍儿童舞蹈的记录方法，便于帮助我们记忆、收集、创编、教练和交流舞蹈。

## 知识目标

了解儿童舞蹈的记录方法。

## 能力目标

掌握这种通过文字、曲谱、图示等来说明舞蹈作品全貌的书面记录方法。

为了帮助我们记忆、收集、创编、教练和交流舞蹈，必须懂得幼儿舞蹈的记录法。这是一种通过文字、曲谱、图示等来说明舞蹈作品全貌的书面记录。一般由"内容简介""音乐""基本动作""动作说明""跳法"（或"玩法"）、"场记""舞蹈美术"等部分组成。

### 一、律动记录法

（1）名称：写在中间。

（2）音乐：一般采用有主旋律的简谱，并注明音调、拍子、速度、表情等演奏上的要求，较长的音乐要注明小节数，如［1］［5］［9］……要写清反复记号。

（3）动作说明：左面写音乐节数，右面写动作的做法，对照起来写。写动作要求简单扼要，但要能说明问题。一般先写起步的脚，再写手臂、躯体、头部的动作。要写清动作的方向，如上、下、左、右、前、后等。

### 二、歌表演记录法

基本与律动记录法相同，所不同的是，在动作说明中把音乐小节数改为写歌词，即歌词和动作对照起来写。有时还可将歌词的内容表达出来。

## 三、集体舞记录法

（1）名称和音乐的记录法与律动和歌表演记录法相同。

（2）跳法：把参加的人数，站成什么队形，面向什么方向，要不要报数，以及某种角色等都写清楚。然后把音乐（歌词）与动作对照起来写。如果音乐要反复几遍时，在上面必须写清楚第几遍音乐，或唱第几段歌词。动作的写法同律动。如果是邀请舞要写清楚邀请者和被邀请者。如果一对舞伴动作不同，则在同一节音乐中写清不同的动作。

## 四、音乐游戏记录法

（1）名称和音乐的记录法与集体舞记录法相同。如果有几段乐曲，则要注明曲一、曲二、曲三……

（2）玩法：先写清多少人参加，成什么队形，有哪些角色、有些什么准备工作，以及场地的布置等。再把游戏方法依次写下去。

（3）规则：写方法时往往结合游戏的规则。有时为了避免重复，可以不必写这一项。但有时为了强调游戏的规则，或者写方法时没有写到的地方，也可以将这一项单独写出。

## 五、表演舞记录法

（1）内容简介：用简练、生动的文字，把舞蹈作品的主题思想、时代背景和人物的思想感情以及主要情节介绍清楚。

（2）人数和舞蹈美术：记录多少人参加，有哪些角色。舞蹈美术包括服装、道具、布景、灯光等，它在舞蹈中为人物的活动提供典型环境，显示时代特征，烘托舞台气氛，使舞蹈更好地揭示主题和塑造人物形象。

（3）音乐的记录法：同前面的记录法。

（4）基本动作：主要是记录本舞蹈中反复出现的一些基本动作，和一些较难做动作的跳法。其他动作放在"场记"部分。这样可使"场记"部分简练明了，同时也便于排练。写"基本动作"是按舞蹈中出现的先后次序，逐一用详细的文字说明其跳法。先写动作的名称（或动作一、动作二……），再写节拍、人体各部位动作和方向等。有些难说明的动作，可以用动作图来说明，动作图必须画得准确，要与文字说明相吻合。不能讲左脚却画右脚。动作图上最好画一条地平线，这样，便于看清是站还是离地跳起。

（5）场记：通过队形变换（舞台调度）、动作说明及必要的动作图，把一个舞蹈的情节、动作、造型、队形与地位的变化、表演要求等分段记录下来，比较完整地反映其表演过程，也就是把舞蹈跳法作综合性说明。在"基本动作"部分已说明过的动作，在场记中只要写出某小节音乐，谁朝哪个方向，走到什么位置，做几遍某动作就可以了。为了清楚地介绍内容情节，除了用文字说明动作以外，还要把该动作所表达的内容和感情讲清楚。为了使人看懂队形、位置、动作路线等，还要用场记图（亦称队形图）来说明。

## 六、儿童舞蹈教学技巧

提到律动教学，教师的眼前自然地展现出孩子们闻声起舞的情景：小鸟飞，小兔走，摘果子，扭秧歌……看见孩子们整齐、优美的动作，教师的脸上绽开了笑的花朵。其实，在律动教学中，一味追求这样的效果往往会导致教学的注意力偏重到动作上去。比如，教摘果子的动作，先让孩子们听一遍音乐，接着就学动作，教师示范，孩子模仿；"摘果子时头要高高抬起，放果子时要斜看着篮子……"教师详细地讲解着动作的要领，对姿态的要求也一再强调，还借用口令"一、二、三、四"来练习动作，动作全部学会后配上音乐。分析一下这样的教学过程就会发现两个不足的地方：其一，没有充分发挥音乐的特点和作用。其二，教学方法是单纯的模仿。这种教学的结果是动作统一整齐了，可是动作缺乏乐感，孩子们创作动作和感受音乐的能力却未能得到培养。因此在律动教学中，一定要让孩子感受乐曲的节奏、速度、力度、情绪等，想象音乐意境，然后创造即兴动作，从而让孩子用身体的动作来表现音乐的各种要素。

实践告诉我们在律动教学中，一定要让幼儿感受音乐，让音乐刺激听觉，产生形象，再以动作来表现音乐，这样可以激起孩子们表现音乐的欲望，也鼓励了孩子将自己对音乐的体会表现在动作中保护发挥孩子积极的自我表现，即一种创造的欲望，蕴藏着丰富的创造能力。这不仅为国内外许多教育、心理学家的研究所证实，而且也越来越被幼教实践工作者所认识。

**1. 激发幼儿创造力**

如何使幼儿的创造能力得到激发并获得充分发展呢？首先教师心中要有培养幼儿创造力的明确目标，那么就会发现幼儿的一天生活中，处处有发展幼儿创造力的机会，无论是上课、做游戏，还是散步等其他活动。由于幼儿的创造力是在探索活动中得到表现，得到锻炼和发展的。所以，在舞蹈教学中改变过去一味传授、训练基本技能的方法，而是尽可能多地提供一些引导幼儿自己去探索、想象、创造的机会。教学方法归纳起来有这样十个字："听听、想想、讲讲、做做、学学。"下面试以律动《猴耍》的教学为例。

（1）听听、想想。要求孩子们边听边想乐曲所表现的猴子是什么形象？在干什么？然后告诉孩子们，一边仔细听赏乐曲，一边要展开想象，将活泼、明快的旋律转化为一幅幅生动有趣的猴耍的情景画面。孩子们的想象是丰富生动的，他们聚精会神地听着，脸上露出喜爱、调皮、充满兴趣的神情，有的孩子干脆做出各种模仿的动作来。

（2）讲讲、做做。在听听、想想的基础上，要启发幼儿用语言来描述猴子的外形特征。在讲讲、做做的同时，还要请一些幼儿给大家示范表演，老师给以简要的评价和指导，使孩子们互相受到启发，增强兴趣，活跃气氛。进一步创造出逼真有趣、丰富多样的猴耍动作。

（3）学学。将孩子们一致喜爱的动作连接起来，组成一组猴耍动作。由于这组动作都是在孩子们充分发挥积极性、创造性前提下选用、提炼成的，因此深得幼儿喜爱，学习的愿望非常强烈。他们会一面笑容满面地看着，一面忍不住就做了起来。连平时能力较差的小朋友也情不自禁地爬在椅子背的上面做起大猴子来，请另一个小朋友坐在椅子面上做小猴子，并让他弯着身子，由大猴子给小猴子捉蚤子。

在"听听、想想、讲讲、做做、学学"的过程中,孩子们的所得不只是学到了猴耍的舞蹈动作,更重要、更可贵的是创造能力得到了锻炼。他们每个人都展开了想象,根据音乐创造出活泼、可爱、调皮机灵的猴子形象。当然,"听听、想想、讲讲、做做、学学"十个字并不是所有舞蹈教学的唯一模式,各种舞蹈教材都有各自的特点,教学方法也应当因材而异。另外这十个字本身也互相渗透。最根本的一点:就是要尽可能地引导孩子们自己去探索、去想象、去创造。

**2. 培养幼儿舞蹈的表现力**

如何培养幼儿舞蹈的表现力:

(1)生动形象的教学方法:"好奇"是幼儿的心理特征,"形象"是幼儿的思维形式,将两者有机地结合起来,从感情着手,使幼儿很快地领会意图,留下深刻的印象。

创设歌舞的意境,展开联想的翅膀(让幼儿身临其境),在游戏中教,在游戏中学。

(2)用生动、有趣的方法教会幼儿基本动作和基本步法:幼儿掌握了一些正确的基本动作,以动作、姿态和表情来表达音乐形象,才能有助于创造性才能的发展。教基本动作和基本步法时,要教得生动有趣,使幼儿乐于接受。

(3)采用一些直观教具:幼儿的抽象思维还没有充分发展,能引起他们注意的常常是更为有趣的形象思维,因为他们的想象往往是具体、直观、形象的。

(4)要认真地设计一节真挚传神、情趣盎然的课。在深入进行教学领域改革的今天,应重视课程的设计,努力寻求最佳方案,把一节课中的复习、新授、巩固几个环节组织在一个主题中,随着情节的发展,层层展开,环环紧扣,形成一个整体。

**3. 幼儿舞蹈教学技巧**

幼儿舞蹈教学两点体会:

(1)培养幼儿从小有学习音乐舞蹈的兴趣。首先要培养幼儿的节奏感。我们都知道幼儿在没有经过训练前,就会拍手、走、跑、跳和唱。而这些自然性的动作会产生一种自然性的节奏。我们可以充分利用这些自然节奏结合音乐来训练幼儿对一些基本节奏产生感性的认识。当然在训练时,基本节奏的速度和特点必须用声音来表示。另外,在教舞蹈时,可以先让幼儿听熟音乐的曲调、情绪、节奏,然后用图片、歌谣等帮助幼儿理解作品的内容,最后,让幼儿仔细地看老师的示范,使幼儿知道怎样进行动作(包括手、脚的位置、身体姿态,动作的路线,眼睛的方向等),只有这样,才能使幼儿对舞蹈有兴趣。

(2)舞蹈的基本动作必须多看、多练习。要编一个舞蹈或排练一个舞蹈,最重要的是要熟悉基本动作,因为每一个舞蹈都有它的基本动作。

① 集体实践,理解消化(以实物帮助掌握动作)。

② 分组练习,便于教师检查效果。

**4. 幼儿歌舞创作的体会**

舞蹈是美育的重要手段之一,它直观、形象、生动、活泼,是幼儿极为喜爱的一项活动。它可以陶冶孩子的性情,使他们从小受到美的熏陶,得到潜移默化的启迪及教育,有利于身心健康成长。下面以《路上开满伞花花》为例,浅谈创作过程及体会。

(1)注意观察幼儿生活,从生活中选材。我们每天生活在孩子们中间,熟悉幼儿生活,我们创作的几个歌舞大都是从生活中选材,反映了孩子们的精神面貌。《路上开满伞

花花》是我们注意观察幼儿生活，努力捕捉他们的心灵特点创作出来的。孩子们的天性是好奇。我们常常看到他们喜欢在雨地中玩耍，脚踏雨水，手撑雨伞，忽而举高，忽而扛肩，转动伞面看着晶莹的雨珠一串串地飞出。有时两人同在一伞下，高兴地叫喊着、唱着，手舞足蹈，兴致勃勃，忘了一切，玩得异常高兴。也有的孩子在雨中嬉闹，用手接雨点或抖开手绢顶在头上。生活给我们的启示，使我们产生了创作一个伞舞的念头。

（2）幼儿歌舞的童趣是十分重要的。幼儿年龄小，思维具体、形象，身体的骨骼肌肉都在发育之中，尚未成熟。他们的平衡能力和控制能力较差，但他们天真、活泼、稚气……幼儿歌舞是演给幼儿看的，也是幼儿直接参加表演的，因此，词、曲、动作的设计都要注意孩子的特点，因为它将决定舞蹈的成败。

对于具有儿童特点的典型动作要重复使用，避免动作太多太杂乱，失去形象。在教会基本动作后，可让幼儿反复练习，便于他们进入角色，在熟悉中有所创造。编导要善于发现和鼓励孩子们的创造性。往往他们创造出来的动作更有儿童特点。如《多么幸福多么甜》，我们教的是踢跳步，其中有个幼儿在欢快的乐曲中用了小跑步，充分表达了儿童的欢快的形象。我们马上改用了孩子的动作，要做到有儿童特点，首先要童化自己，多观察孩子们的喜、怒、哀、乐及其表现方式，对于成人的舞蹈，要学习、借鉴，更重要的是将儿童特点结合进去，变成幼儿可理解可接受的东西。

（3）力求新颖的艺术处理。在如何运用道具上，不仅要考虑到孩子的特点，还要力求新颖的艺术处理。《路上开满伞花花》要用伞，当时买的小布伞颜色杂乱暗淡不美，因而决定换伞面，把每个伞换成白底粉红花瓣，使每个伞成为一朵大花，象征着祖国的花朵，象征着孩子们的美好的心灵，原来想每个人背着伞上场，到伞舞时，一转身把伞打开，但买来的小伞叉棍不灵，刚推上去就掉下来，有时需要边转边推才能打开。这是强孩子所难，于是将伞事先撑开固定好，身上背假的，到时一换。舞蹈不仅要找生动有趣的情节，还要抓细节。我们没有学过舞蹈创作的理论，但在实践中，我感到创编幼儿歌舞要有生活，熟悉幼儿生活，在生活中选材。主题确定之后，要考虑有一个完整的结构。如何开始，情节怎样发展，怎样推向高潮，在高潮中结束。编导的脑子里要有典型形象，有画面。舞蹈是综合艺术，各方面都要力求反映孩子特点，这是我们的一点体会。

# 第四部分 儿童舞蹈的创编

## 第一单元 幼儿舞蹈的创编

**单元介绍**

本单元主要介绍幼儿舞蹈的创编方法,及各类别幼儿舞蹈的创编技法。

**知识目标**

了解幼儿舞蹈的创编方法。

**能力目标**

掌握幼儿舞蹈的创编方法,及各类别幼儿舞蹈的创编技法。

### 第一节 幼儿舞蹈创编基础知识

创编幼儿舞蹈首先要了解幼儿。所谓了解幼儿,就是要了解幼儿生理、心理的特点、动作、发展情况和接受水平。这样编出来的舞蹈才会有儿童的特点,不会成人化、专业化。从生理的角度上来看,幼儿骨骼较软,容易变形,肌肉纤维细、弹力小、收缩力差,容易疲劳。而幼儿的大脑发育很快,兴奋过程强于抑制过程。因此幼儿的平衡能力、控制能力、节奏能力都比较差,但弹跳能力则发展得比较好。而且幼儿头大、四肢短。所以为

幼儿设计动作时，一定要从幼儿生理发展的实际情况出发，充分考虑幼儿身体发展的自然素质，动作力求舒展，短促有力，节奏欢快，使幼儿表演得活泼可爱。

幼儿的心理特征是：好奇、好动、好模仿、易幻想，内心感情容易外露，注意力不集中，思维形象、具体。我们要善于从幼儿的生活实践经验中采用拟人化的动物动作；具有童话或科学幻想的舞蹈形式，用短小、形象生动活泼、故事性强、情节简单、动作性强特点的舞蹈培养幼儿对舞蹈的兴趣，使幼儿感到亲切，易学、易记、易接受。幼儿舞蹈应反映幼儿生活状况和他们的情趣，绝不是成人舞蹈和专业舞蹈的改头换面。所以创编舞蹈时，必须深入幼儿园，在和幼儿共同生活、学习、娱乐的过程中，善于观察、了解幼儿的喜、怒、哀、乐和他们的爱好及动作的特点，积累起来加以提炼，成为反映幼儿生活的舞蹈。同时还要掌握一些民族民间舞的基本动作、韵律、风格特点，根据幼儿的思想、感情、生理特点、动作发展水平加以变化，发展成为幼儿能跳的舞蹈。例如，秧歌舞两手横八字摆动，幼儿有困难，所以改为两臂前后摆动；又如，藏族踢踏步，两臂先后划圈打开的动作，幼儿跳起来有困难，因此改为两手同时在体前交叉后打开；等等。教育幼儿，应寓教于娱乐之中，寓知识于情趣之中，就是根据部分幼儿园教育教学大纲的要求，使全体幼儿受到教育，绝不只是为了排几个精彩的节目，供成人欣赏，或是为了完成某种任务，培养个别尖子。

因此，在创编幼儿舞蹈时，必须考虑到教育目的、教育任务。只有这样，才能使幼儿舞蹈真正成为对幼儿进行全面发展教育的重要手段。

## 第二节　幼儿舞蹈选材

### 一、选题材

幼儿舞蹈的题材要主题鲜明、新颖别致，富有儿童情趣，富有教育意义。选择幼儿舞蹈的题材，要从幼儿实际生活中去寻找。例如，有些有经验的老师，看到幼儿喜欢拍球、骑着小竹竿做马跑，就编个拍球或小猎手的集体舞；看到幼儿拼七巧板游戏时，一会儿拼鸭，一会儿拼鸡，并且拼出某种动物时就模仿该动物的叫声，又笑又跳，玩得非常欢乐，教师就编个拼七巧板的表演舞蹈，边搭边模仿动物的形象，反映幼儿的智慧和欢乐，并在其中加一些由于意见不统一，结果谁也搭不成的小情节，让幼儿从舞蹈中受到团结友爱的集体主义形象教育，使舞蹈既充满了儿童情趣，又有一定的思想性。

### 二、选歌词

幼儿舞蹈用的歌词要为音乐、舞蹈提供鲜明的文学形象，必须有儿童特点和趣味性，歌词能启发幼儿对"景"的理解。选择幼儿舞蹈的歌词要短，段落要少，要顺口、易记；在内容上尽量单纯、集中，不要太分散。最好能引起幼儿对生活中有关形象的联想。

### 三、选音乐

舞蹈音乐能诱导幼儿对"情"的表达。幼儿舞蹈用的音乐曲调要简单流畅、动听，节

奏鲜明，结构方正，音域不要太宽，有动作性或故事性，并且适宜于多次反复，为舞蹈创作提供准确的音乐形象。如果有对比乐段（如快速活泼、慢速热情），对比要鲜明。音乐开始和结尾要较明显，使幼儿容易区别。

## 四、选动作

　　幼儿的舞蹈动作不宜过多过难，要简明、形象、直观性强，并且在不同位置和不同方向进行不断反复。创作幼儿的舞蹈动作，首先要仔细地观察和研究幼儿的学习、生活、游戏，从幼儿的实际生活中找素材加以提炼。由于幼儿对生活的认识常常是通过模仿开始的，善于模仿是儿童的天性。因此在幼儿舞蹈中更多的是模仿，模仿动物的动态、模仿成人的劳动、模仿机械的运动等。对这些模仿动作要研究其形象特点，并加以提炼。

　　其次，从民族民间舞的动作中寻找适合幼儿的动作，或根据幼儿的思想感情、生理特点，也可以把成人舞蹈的动作加以改变，成为适合幼儿跳的舞蹈动作。另外，借鉴木偶戏等其他艺术，如从国内外民族民间舞、木偶、电视电影、杂志画报等中寻找适合幼儿动作的素材，从中选择有儿童特点并具有代表性的动作，进行提炼和美化。这样，动作就会新一些，效果也就会好一些。但对幼儿的舞蹈动作的提炼、选择、编创，要新鲜而不猎奇，优美而不高深，夸张而不失真，简洁而不平淡，健康而不生硬，一定要符合幼儿的生活性格特征，符合他们的思想和动作节奏。

## 第三节　幼儿舞蹈创编的方法

### 一、律动的创编

　　选择音乐非常重要，节奏要鲜明，形象要突出，有时先有音乐再编动作；有时有了动作再创编音乐。但动作总要与音乐密切结合。因此，创编动作时必须先将音乐反复唱熟，再根据音乐的速度、力度、情绪、节奏等编动作，律动可以是单一动作的反复，也可以有一定主题，在一首曲调中变换动作，并要求连贯起来做听音乐动作。例如《骑马》前奏音乐是在一个晴朗的早晨，小牧民眼望着辽阔的草原，骑上了马，音乐开始慢步出发，马儿越跑越快，回来时，马儿越跑越慢，最后走回家来。

### 二、歌表演的创编

　　必须把歌曲反复唱熟，尔后根据歌词和音乐的旋律节奏，配上一些形象、生动、优美的动作，每一个动作都融汇在音乐之中。但动作不要零乱松散，防止出现一个词汇编出一个动作的倾向。

### 三、集体舞的创编

　　（1）确定内容与形式，形式根据内容来决定。如反映团结友爱的舞蹈一般用圆圈编舞的形式。又如，找朋友可以分散跳。

(2) 选择乐曲。乐曲要选短小精干，多种多样，生动活泼，风格力求民族化、群众化的儿童歌曲或乐曲，节奏要鲜明，但不宜过于急促，定调不能太高。歌词应适合幼儿唱的。

(3) 确定动作。根据内容、歌曲或乐曲的节奏来确定集体舞的动作，动作要简单易学、生动活泼、蓬勃向上，要有乐观主义精神和时代感。动作的运动量不宜过大，要能够连续跳。动作的衔接和左右脚的调换要自然。

(4) 队形变换，一般采用在圆圈中变化，也可采用其他形式，但变化不宜过多。

(5) 整个舞蹈中要有动、静交替。有起伏，有高潮，不要平铺直叙。

## 四、表演舞的创编

(1) 选择题材。确立主题，是小歌舞，歌舞剧，还是童话剧，它的主题是反映什么？例如，反映幼儿做好事；反映幼儿爱自己的娃娃；反映幼儿去宇宙飞行的想象等。

(2) 构思情节。有了题材和主题就要考虑情节。例如，上月球去看嫦娥，小白兔还把我们的五星红旗插到月球上去等。

(3) 制定形式。是采用边歌边舞的形式，还是采用歌、舞、话统一的形式。

(4) 选择或创作歌曲（乐曲）。根据情节而决定要不要主题音乐或主题歌，或者根据需要配一些其他歌曲或乐曲。

(5) 编排队形。队形要简单清晰，变换队形时要有疏有密，穿插合理，防止偏台和拥挤。

(6) 编写动作。根据音乐节奏和选动作的要求，编出能反映主题思想的动作，这种动作在整个舞蹈中要反复出现。有时动作难以表达时也可用朗诵、对话来弥补不足，还要考虑到从这个队形到那个队形用什么动作来过渡。

(7) 节奏的安排。要快慢搭配、有动有静、有起有伏、有放有收，这样才能别开生面。

(8) 服装道具的运用。为了突出主题，服装道具要用得恰到好处。服装要鲜明、合身，有儿童特点。

## 五、音乐游戏的创编

(1) 先有音乐，然后根据音乐的歌词内容或曲调性质来编音乐游戏。例如《小花猫和灰老鼠》歌曲的歌词里有老鼠，有猫，有老鼠偷吃粮食，有猫捉老鼠等的内容，尤其是最后猫捉老鼠，这样的歌词很适合编音乐游戏。所以，请部分幼儿做小鼠，一两个幼儿做猫，其他幼儿先站成大圆圈再围成小圆圈做米缸。开始做歌表演动作，唱完歌，猫追捉老鼠。又如《数高楼》歌曲的内容是弟弟妹妹抬头数高楼。可以利用民间游戏捏手指叠起来做节节高的形式编个《数高楼》的音乐游戏。再如《开火车》的曲调很形象，根据曲调的节奏旋律编个《火车呜呜开》的音乐游戏。

(2) 先有游戏的主题内容，再根据游戏的主题内容创编歌词曲调，使游戏更加形象化。例如《放鞭炮》音乐游戏，先有放鞭炮的主题，有卷鞭炮、点鞭炮、放鞭炮内容的歌词，根据歌词创作歌曲，然后根据歌曲的节奏、内容，确定动作编游戏。

# 第二单元 少儿舞蹈的创编

## 单元介绍

本单元主要介绍少儿舞蹈的创编的基础知识,及少儿舞蹈创编的技术过程、编舞技法。

## 知识目标

了解少儿舞蹈的创编的基础知识,及少儿舞蹈创编的技术过程、编舞技法。

## 能力目标

掌握少儿舞蹈的编舞技法,能独立完成舞蹈作品。

## 第一节 少儿舞蹈创编基础知识

### 一、少儿舞蹈编导的含义与职责

少儿舞蹈编导应是关心儿童、热爱儿童、具有强烈事业心和责任感的舞蹈教师,是舞蹈作品的作者,也是舞蹈作品的导演,还是儿童舞蹈演出的组织者和领导者。少儿舞蹈是一门综合艺术,一部舞蹈作品的成功需要编导多方面的努力工作,才能实现。首先是舞蹈创作初期,要经过选材、构思、结构等大量的创作工作;在排练阶段,编导要将创意讲给孩子们,启发孩子和他们一起去创作;当排练完成进入合成阶段时,编导带孩子们走台,试穿服装、配灯光、配音响等各个细节都要照顾到;到了演出阶段,编导要提前落实与演出有关的事宜,不能有半点马虎。演出结束后,编导要多听专家与观众的意见,对舞蹈不足之处做出修改,完善作品。

### 二、少儿舞蹈编导应具备的专业条件与素质

少儿舞蹈创编是一项十分细致复杂的工作,是脑力与体力并重的艺术活动,也是不断

求新、求奇、求巧的创造性劳动。因此作为一名儿童舞蹈编导应该具备以下专业条件:

**1. 掌握舞蹈创编知识和丰富的舞蹈素材**

儿童舞蹈编导应努力学习舞蹈创编知识。虽说编舞方法各式各样"法无定法",但基本的编舞理论一定要努力掌握。著名舞蹈理论家于平老师说:伟大的编导是超越编舞技术惯俗的,而谁理解盛行的惯俗越快,谁就具有对惯俗进行挑战并超越的可能。丰富的舞蹈素材是编舞者的动作宝库,各类素材无不反映它的风格特点、地域文化,同时又是编导应用的物质基础和有形材料。

**2. 热爱生活、热爱孩子、了解孩子**

舞蹈是反映社会生活的艺术形式,作为儿童舞蹈编导,只有热爱生活、热爱孩子,才会对生活充满激情,才会亲近孩子,研究其心理特点和生理特征,才可能创作出具有儿童特征和时代感的舞蹈作品来。什么是儿童特征?著名儿童舞蹈编导杨书明老师讲:"儿童特征就是儿童年龄特点,年龄差别找准了,儿童舞蹈的特点就有了,一岁就是一岁,太重要了。"我们将儿童期分为幼儿阶段和少儿阶段:幼儿阶段包括 3~4 岁、4~5 岁、5~6 岁;少儿阶段包括 6~8 岁、8~10 岁、10~12 岁。在幼儿阶段,孩子正处在形象思维为主的阶段,易于接受生动活泼、感染力强、富有情趣的事物。优美的舞蹈能帮助孩子更好地表情达意,几乎所有的幼儿都喜欢舞蹈这种艺术形式。在这个阶段,幼儿学习的舞蹈形式常有律动、歌表演、集体舞和即兴舞(表演舞)等。少儿阶段与幼儿阶段相比已经发生了许多变化。孩子在这个阶段中肌肉组织正处于健全成长期,骨骼组织硬度小、韧性大,可塑性强。因此在创作时要让动作的难易程度、运动量的大小符合少儿阶段的年龄特征及心理特征,可以比幼儿时期编排得复杂一些,但也要防止动作"成人化"和"专业化"的倾向。少儿阶段较之幼儿阶段,儿童的心理特征也发生了变化,这个阶段的儿童对各种事物都有浓厚的兴趣和好奇心,并由此展开丰富的想象和模仿;在形象思维发展的同时,抽象思维也得到一定的发展,既有形象性又有跳跃性,既有奇特性又有探索性,还喜欢群体性的活动方式。所以在这个阶段中可进行的舞蹈形式应以集体舞(游戏式)、小歌舞、表演舞和即兴舞为主。儿童阶段是人生中最为奇特、最为丰富的一个阶段,只有热爱生活、热爱孩子并充分了解孩子的人,才可能创作出优秀的儿童舞蹈作品来。

**3. 具备特殊的观察能力和理解能力**

儿童舞蹈的编导者要有一种有别于其他人的特殊观察力和理解力,简单地说就是要会用儿童的眼光看世界。正如世界雕塑大师罗丹所说:"所谓大师就是这样的人,他们用自己的眼睛去看别人见过的东西,在别人司空见惯的东西上能够看出美来。"

**4. 丰富的想象力和良好的思维习惯**

儿童的想象力十分丰富,他们常常想到星月以上的境界,想到地下面的情况,想到花卉的用处,想到昆虫的语言,他们想飞上天空,他们想潜入蚁穴……这些充满雅趣童心的联想与想象,给儿童舞蹈编导者的创作提供并营造了一个十分广阔的空间。儿童舞蹈编导有了丰富的艺术想象力和良好的思维习惯,才能创作出新颖的、有个性特点的优秀儿童舞蹈作品来。

**5. 较强的模仿能力**

模仿是儿童舞蹈编导者一种特有的专业能力。模仿内容分两个层面:一是对现实生活

的模仿，二是对舞蹈素材的模仿，前者是后者的基础。模仿对于创作的直接意义有两个：其一，对大量现实生活的模仿是编导者对生活的一种特殊体验方式。编导者在模仿外部形象的过程中，得到由表及里、由浅入深的情感体验，使舞蹈动作来源清晰而成为有源之水、有本之木。其二是对大量素材的模仿使编导者积累了无穷的创作"财富"。

**6. 良好的乐感**

舞蹈和音乐密不可分，从一定意义上讲，音乐是舞蹈的声音，舞蹈是音乐的视觉形体。所有优秀的儿童舞蹈，无不给人视觉与听觉的和谐之美。因此，作为儿童舞蹈编导应努力提高自己的音乐修养。音乐不仅为舞蹈编导提供了节奏的基础，而且还提供情感、思想、性格、形象和结构的依托。许多时候，儿童舞蹈作者是从音乐中获得创作灵感的。

**7. 善于和孩子一起编舞**

儿童舞蹈创作者的编舞过程常常是和孩子在一起边编边创边改，孩子是演员，同时也参与创作。一个优秀的儿童舞蹈编导常常善于启发孩子即兴做动作，并从孩子天真无邪的童趣中发掘元素。

**8. 不断学习，大量实践，超越自我**

社会在不断进步，人民的生活也日新月异，儿童舞蹈编导也同其他艺术家一样，只有不断学习，才能跟上时代的步伐。创作理论、创作手法，甚至创作队伍都在不断地更新，不学习就会落伍甚至被淘汰，因此，不断学习，经常更新自己的知识，是儿童舞蹈编导应具备的良好素质，而大量的艺术创作实践，更是儿童舞蹈编导探索创作真伪、掌握创作技巧的必经之路。此外，一个有事业心的儿童舞蹈编导者还应是一位不断求新、勇于超越自我的进取者。

## 第二节 少儿舞蹈创编的技术过程

### 一、题材的选择

选材是儿童舞蹈创作的第一个重要环节。选材的过程也就是确定作品思想和立意的过程，因此，所谓"选材"，就是选择表现作品思想和立意的材料，有道是"选材得当乃成功的一半"，可见"选材"对作品创作的重要性。

**1. 选材的方法**

儿童舞蹈的题材是很广泛的，但也不是什么题材都适于编舞，有些动作性不强的语汇，如"老师给学生讲道理"等就不易用舞蹈手段来表现。究竟什么样的题材适于编舞呢？杨书明老师讲得好："当编舞者想要选择某个题材编舞的时候，如果他头脑中同时已经升腾起许多关于这个题材动作与动作画面的信号，说明这个题材是可以进入编舞的选材范畴的。"多姿多彩的生活给编舞者"选材"提供了广阔的天地，但"选材"的方法却不尽相同，归纳起来大致有以下两种：

（1）直接从生活中选材。儿童丰富多彩的生活是创作的源泉。许多编舞者通常直接从儿童的生活中提取创作元素来编舞。儿童的直接生活活动有两个层面：一是儿童亲身参加的活动，如运动、游戏等；二是儿童所喜爱的自然界的生物及变化无穷的大自然。这些都

是儿童舞蹈的可选之材。

（2）间接从生活中选材。儿童的间接生活为儿童舞蹈创作的选材提供了更为广阔的空间。①在儿童文学作品中选材，如《卖火柴的小女孩》《半夜鸡叫》《上海童谣》等。②从儿童音乐作品中选材，如《种太阳》《采蘑菇的小姑娘》等。③从美术作品中选材，如《拔萝卜》《三个和尚》等。这种间接从儿童生活中选材的创作手法，实际上是从其他姊妹艺术中汲取营养的。因此，要求编舞者知识面要宽、眼界要开阔、想象力要丰富。

但无论来自哪方面的题材，在选材时都必须以当今儿童的视角予以深化和提高，绝不可简单重复、草率移植，而要发展与升华，应选择一种完全儿童化的独到的选材角度。

### 2. 选材的角度

由于儿童舞蹈编导者摄取生活的能力不尽相同，一名优秀的编导能用一种独到的眼光选取生活中最感人的一点一滴，经过艺术加工，把它挥洒得感天动地。选材的角度一定要巧、要刁，要有独到性，切忌面面俱到。比如："步步高"这个舞蹈的编舞者巧妙地抓住孩子们与小树比高低这一点，把它表现得既合情合理、又生动活泼，十分感人。当然要达到选材"巧、刁、独到"等创作境界，必须要求编舞者对儿童生活有深入细致地了解和较有深度地洞察。

## 二、构思的酝酿

创作中的构思是编舞者在确定题材之后，对他所要创作"舞蹈"的一个总体设计。

舞蹈的体裁是什么，配什么样的音乐，大致的构图样子，动作的风格和韵味，以及舞蹈怎样开始、怎样发展、怎样结尾，欲造成什么样的舞蹈氛围和意境等，这些都是构思的内容，简言之，构思就是想好未来舞蹈的样子。

### 1. 舞蹈的体裁样式

"体裁"是指所要编创舞蹈作品的样式，是独舞，双人舞，三人舞还是群舞？儿童舞蹈大多选人数较多的群舞，这符合儿童的心理特点和生理特点。这类优秀的少儿舞作品很多，如《花笑我也笑》《蝴蝶飞》《花裙子飘起来》等。当然也不是不可以选双人舞、三人舞或者是独舞，在舞蹈者训练比较成熟的情况下，也可以编出较好的非群体性的儿童舞蹈来，如朝鲜族儿童双人舞《我和小狗》，就是比较优秀的儿童双人舞。选择什么样的"体裁"，要根据作品的内容、编舞者的实力和儿童舞蹈表演者的能力等因素综合判断，形式要为内容服务。

### 2. 音乐的特点

编舞者在对舞蹈作品进行构思的时候，会涌动着对音乐的强烈需求，是舒展的还是跳跃的、是抒情的还是活泼的、是纯音乐的还是带有歌词的演唱等，这些都是编舞者在构思阶段需认真思考的内容。可选用已有的音乐来编舞，也可请作曲家为舞蹈创作音乐，但音乐的风格和情调一定要与所编的舞蹈十分贴切，好的音乐常常能增强舞蹈的感染力。

### 3. 舞蹈风格的确定

编舞者在舞蹈构思阶段不必先去想舞蹈的具体动作，而应首先确定所编舞蹈的风格。是选高雅轻盈的芭蕾舞，还是选民俗民情风格的民族民间舞；是选热烈火爆的情绪舞，还是选舒缓优美的抒情舞，这些都要在构思舞蹈时根据内容的需要首先确定下来。有了舞蹈

的特性风格，编动作时就方向明确，而不至于编成各类不同风格动作的大拼盘。

**4. 舞蹈的构图**

不同的舞蹈有不同的舞蹈构图，编舞者在构思新舞蹈时常常要在舞蹈的构图上狠下功夫，是方的还是圆的，是流动的还是相对静止的，是对称的还是不对称的，这些都要根据所创舞蹈内容表达的需要进行构图。

**5. 舞蹈的结构要点**

舞蹈的结构，简言之就是舞蹈的开头—发展—结尾。在创作一个新的舞蹈时，作者先要构思一个结构的大致框架，即舞蹈结构的类型。"开头"是第一印象，也是作品的亮点，头开得好，观众就会饶有兴趣地看下去；"发展"是舞蹈的核心，发展的手法多种多样，但应当是十分丰满的，给人以美的享受；好的结尾起到"画龙点睛"的作用，好的结尾是对形象的升华，是舞蹈意境的延伸。

综上所述，舞蹈创作中的"构思"阶段，要在"舞蹈的体裁样式、音乐的特点、舞蹈的风格、舞蹈的构图和结构"这五方面反复酝酿、认真思考、统筹安排，尽量做到：立意定位要准，切忌模糊一片；角度要巧，切忌平铺直叙；点子要奇，切忌平淡中庸。

## 三、结构的形成

结构是指整体对于局部的分配。结构的过程就是选择表现作品思想立意的具体途径。对于"结构"不能只要求线条清晰，启承转合流畅，以及一般地安排高潮，悬念等，它还要求作者有独创的视角，巧妙的铺排，使舞蹈作品有优秀的"结构"而升华。

**1. 结构的体式**

（1）情绪舞结构。①一段式：舞蹈从头到尾只有一种节奏、一个速度。在一定意义上讲，节奏就是情感。节奏的无数次反复能产生丰富的情节，甚至引起观舞者情感的共鸣和参与的欲望。如北京二中的群舞《红扇》，从头到尾基本上是一种节奏型，但由于编舞者紧扣"节奏"的情感线，运用舞蹈动作力度的变化、构图的变化以及动作在二度空间的迅速转换，使舞蹈热烈火爆，充满了青春的活力，情绪的渲染几乎达到极致。②二段式，或称A，B式：二段式情绪舞主要是指速度上的快与慢的结合，有的是先快后慢，在慢板中结束，有的是先慢板后快板，在快板中达到高潮，A段与B段常常形成对比。如藏族舞蹈常常为二段式结构，前面是抒情的弦子舞，后面为热烈的踢踏舞。③三段式，也称A，B，A式：三段式的情绪舞一般为快、慢、快，也有慢、快、慢的表现手法。但编舞者常常在第三段时再现第一段的情绪舞情节，并且加以变化和渲染，使第三段比第一段更强烈、更辉煌。

（2）情节舞结构。情节舞结构也叫戏剧式舞蹈，它像戏剧那样有一定的情节，有高潮，有悬念，有人物、时间、地点，其结构是随舞蹈情节的发生发展去安排的，如《白雪公主与七个小矮人》。

**2. 舞蹈结构表**

编舞者在舞蹈创作中可列出舞蹈结构表，一是可利用该图表在编舞时具体操作，二是在需要请作曲家为舞蹈谱曲时，作曲家可从图表中清楚地了解到编舞者的意图，以利于为舞编曲。

#### 3. 结构要点

①结构的安排要有意象的连接。②布局匀称，首尾呼应，节奏上有对比。③形式与内容要和谐，有儿童情趣。④要重视音乐的结构。⑤作品时间短一些为好。

### 四、音乐的创作与选择

儿童舞蹈音乐与儿童舞蹈两者之间有难以割舍的血肉联系。音乐是舞蹈声响化的体现，舞蹈是音乐形象化的体现。大凡比较优秀的舞蹈作品，其音乐与舞蹈的结合都达到一种水乳交融的境地，因而相得益彰。如上海学生艺术团的《雨中花》，就以新型的音乐元素来表现都市儿童充满个性与青春活力的形象；甘肃黄河少儿艺术团的《小卓玛》，运用摇滚节奏的音乐，使这个有藏族特色的儿童舞蹈新颖而又富有强烈的动感和时代感。

#### 1. 获得音乐的途径

（1）创作音乐。儿童舞蹈编导经过选材和构思，舞蹈的轮廓已经清晰起来，于是将它用"结构表"的形式列出来，交给作曲家。作曲家根据该"结构表"充分理解舞蹈作家的意图，从而展开艺术想象，运用丰富的音乐语言来创作舞蹈的音乐，这是编舞者获得舞蹈音乐的一种途径。

（2）选用音乐。在有条件的情况下，儿童舞蹈编导可请专业作曲家为舞蹈写音乐，但有许多情况是不具备请专业作曲家的条件的，这时选用已有的音乐作品便是切实可行的。

#### 2. 舞蹈编导要尊重音乐的完整性

作曲家在为舞蹈创作音乐时，可能出现音乐的长度或乐曲的发展与编舞者的构想不完全合拍的现象，这时作为编舞应充分尊重作曲家，尽量保持音乐的完整性，适当修整舞蹈的长度或情绪、情节，以使音乐与舞蹈达到完美的统一。另外在选择已有的乐曲时，要正确理解音乐的内涵与形象，准确地分析乐曲的发展和情感的走向，努力保持音乐的完整性，切不可随意截断和组接。

### 五、编舞的步骤

编舞是舞蹈创作的中心环节。如果说"选材、构思、做结构"是编舞的设计阶段，制作音乐是编舞的准备阶段，那么"编舞"则是创作舞蹈的施工阶段，而这个施工阶段又要在排练当中去完成。因此编舞的施工阶段也是最艰苦、最困惑甚至是最痛苦的阶段，当然也是最有趣、最令人兴奋、最激动人心的一项工作。

下面分别从"编舞"的三个方面，即"形象的捕捉、形象的发展、形象的完善"方面——阐述。

#### 1. 形象的捕捉

"编舞"第一步是要捕捉一个新颖好看又别具特点的形象动作。这个"动作"可以是一个步法，可以是一个姿态，可以是一个简单的动律，也可以是一个简短的组合。动物奔跑的形象、植物生长的形象、孩子踢球的形象等，都可以成为创作舞蹈时可能被作者捕捉的形象。然而捕捉形象却不是一件简单的事，它有以下三种方法。

（1）从儿童生活中捕捉形象。丰富多彩的儿童生活是编舞者创作的源泉。今天的儿

童，他们的精神面貌、个性特征较之以往更富有鲜活的时代特征。儿童舞蹈编导必须深入生活、关心孩子、了解孩子，以专业的眼光去观察儿童，把握他们特有的外部形态，洞察他们的内心世界，以获取鲜活的儿童舞蹈形象。①从日常生活各种动态或静态中捕捉形象。儿童天真活泼、幼稚可爱、袒露无饰，他们的动作无拘无束，毫无矫揉造作之感；而当孩子们静下来时，又是那样的温驯可爱、纯真如水；当课间十分钟或者游戏时，他们奔跑着、嬉戏着，那欢乐的情绪、多姿多彩的动态，常常成为儿童舞蹈编导捕捉的艺术形象；当下雨时，孩子们到雨中戏闹，下雪时在雪中翻爬，当一个孩子忽然摔倒时，众多孩子围过来救助，这林林总总、十分鲜活而又生动的儿童生活场景，都给编舞者捕捉艺术形象提供了广阔的空间。当然，并不是儿童的每一个动态都可以拿来编舞，儿童舞蹈编导要善于发现并抓住万千动态中最闪光、最动人、最好看的一瞬，深深地印入自己的脑海中。②从自然界变化动植物生长中捕捉形象。儿童是大自然和动植物的天然盟友，他们的许多生活和联想都与大自然和动植物息息相关，编舞者常常借物喻人来表现儿童的生活和精神世界。

（2）从音乐中获得形象。从音乐中获得舞蹈形象是编导的一个重要创作方法。当编导者在聆听音乐时，音乐的旋律、节奏和韵律韵味化作情感流入心田，那虽看不见却感觉得到的形象便油然而生。这时音乐给编导带来的冲击，有时会像开了闸的小河使形象动作自然而然，甚至贯通无碍地一个接一个地流淌出来。这是一种由听觉感知到形象思维，再到形象确认的心理过程。它首先需要编导认真地聆听音乐，重视第一次听音乐时的第一感受，那是最直接最真实的反应，除此之外，还要反复听反复感受，强化印象。当然，编导者最好熟知所听音乐的旋律、节奏、调式、调性、曲式结构和风格特征，这样他从音乐中获得形象的基础将更扎实，也只有这样，音乐才能给聆听者更深层次的感受和撞击，以产生强烈的共鸣。

（3）从传统舞蹈、民族民间舞和外来舞种中汲取养分。中国是个舞蹈大国，56个民族都有各自不同的、绚丽多彩的舞蹈语言。改革开放以来，国门敞开，世界各国风格不同的舞蹈相继来华，无论是传统的中国舞蹈、中国民族民间舞或是外国舞蹈，都为儿童舞蹈的创作提供了取之不尽的艺术资源。当然，从以上舞种中获取儿童舞蹈的艺术形象并非照搬模仿或取其某个片段一演了事，而应取其神韵并将其儿童化，完完全全变成儿童舞蹈的内容。

### 2. 形象的发展

当我们捕捉到一个鲜明生动的舞蹈形象之后，怎样才能让它被观众接受并留下深刻印象呢？答案只有一个，那就是不断地强化形象、发展形象。编舞者常用的方法不外乎以下五种：对比、重复、夸张、美化和意象。

（1）重复。重复舞蹈形象是为了加深印象，这对于一个虽然鲜明但一闪即逝、流动性极强的舞蹈视觉艺术来说尤为重要。具体划分可以有完全重复法和变化重复法。

（2）夸张。艺术源于生活而又高于生活，舞蹈也同其他艺术门类一样，特别善于使用"夸张"的手法来发展其艺术形象。当然这种夸张不是无限度的随意夸张，也不是十倍或二十倍的机械式的夸张，它是植根于艺术原型，又不失艺术原型精气神韵的有限夸张，舞蹈编导的高明之处就在于能巧妙地把握住夸张的那个"度"。如空军蓝天幼儿园编导桑鲁

兵创作的儿童舞蹈《讲故事的孩子》，就是运用夸张的手法的范例，一个古老的故事，能让孩子们讲得神采飞扬。

（3）美化。将舞蹈艺术形象加以美化是编舞者编舞时常用的手法，也是一名编导功力之所在。著名编导张继刚在编舞剧《野斑马》时，说他要编一个好看的舞蹈。好看即美，美是人们最普遍、最基本的审美要求。所谓美化就是将原有的艺术形象变化得更典型、更集中、更有感染力。舞蹈《雀之灵》《小溪、江河、大海》均是运用美化手法的典范。舞蹈源于生活，但编舞者编出的美应该比生活中的美更加成熟、更为典型，因而更具有艺术魅力。

（4）对比。艺术最讲"对比"，舞蹈中的"动与静""快与慢""松与紧""强与弱""明与暗""高与低"等都是常用的手法。由于这些手法的运用，可以使舞蹈的形象更加鲜明。

（5）意象。运用"意象"手法来发展舞蹈形象主要是运用舞蹈意象中的重像原理。因为人体动态常可产生重叠意象，编舞时常常把两个原本有特定含义的意象组接在一起，产生了与原有意象不相同的另一意象，即复合意象，这样舞蹈形象便随之变化发展了。这有点像大画家郑板桥画竹子，要经过"眼中之竹"到"胸中之竹"再到"手中之竹"的创作过程。

### 3. 形象的完善（动作发展法）

当捕捉到一个鲜活的舞蹈形象，又运用"重复、对比、夸张、美化、意象"等手法将其发展成为一个舞蹈主题舞句以后，怎样由舞句发展成一段完整的舞蹈呢？这就要弄清组成舞蹈动作的几大元素和掌握发展舞蹈动作的几种方法。

（1）组成动作的元素：①舞姿。在舞蹈动作中相对稳定的姿态。②节奏。舞蹈动作进行时占有的时间节律。③动力。动作过程中力的主要特征。

（2）发展动作。众所周知，任何一段舞蹈或一个完整的舞蹈都是由一个或者两个"舞蹈主题"动作发展而成的，现在只要掌握了将一个舞蹈主题动作发展成舞段的办法，一切问题就都解决了。

我们讲发展动作无非是变化动作的三大元素，这种变化是有保留的变化。如变化一个元素保留两个元素，或者保留一个元素变化两个元素，这样既看到主题动作形象的影子，又得到了这个动作的新面孔。

### 4. 一种新的编舞法

前面讲的是一些传统的编舞方法，近现代由于现代舞的发展，人们思想观念的变化与拓展，舞蹈编导手法呈现百花齐放、一派繁荣的景象，如"交响编舞法""现代编舞法"等，同时也出现一些代表人物，如丽丝·韩英莉、莫里斯·贝雅、默尔斯·坎宁汉等。下面根据儿童舞蹈发展的可能，向大家介绍一种新的编舞方法：从动作出发的编舞方法。

（1）谈"力"在舞蹈中的作用。随着社会的发展，人的审美要求越来越高，并走向求真求美。如人们在观看影视表演时就不再单纯地欣赏男女主人公的端庄秀丽，而是渐渐地追求一种个性美。在欣赏舞蹈时人们不再被一般性的漂亮好看所吸引，他们需要的是心灵的冲击，进而达到美的折服。

（2）关于力效。力效是一种抽象符号，是可视的，是一种模糊的语言。力效的产生来

自关节运动。

（3）动机的产生与发展。

## 六、构图

舞蹈构图（舞台画面）首先是为了表达舞蹈要表现的内容，同时也是使画面成为一种富有美感的形式。因为舞蹈是造型艺术，演员在舞台空间中的流动与点、线、面的交织、变化，直接关系到作品的主题思想和美感效果。一般地说，凡是成功的舞蹈作品，除了具备主题鲜明、结构严谨、语言生动、新颖等优点外，还必须具备与此相适应的优美、丰富且恰当、准确的舞台结构。然而一提到构图，就会非常自然地联想到绘画。尽管绘画和舞蹈都是运用形与线来构图，但所不同的是一个用画笔，一个用人体来表现。比如表现海鸥在大海中搏击，满台 24 人展开双臂，采取三度空间来做海鸥飞翔的动作，这种构图的基本形态就给人一种强烈的动势和气氛。

### 1. 关于舞台线条和舞台画面的情感性问题

为了能在有限的舞台空间里，按照美感的要求恰到好处地运用人体的流动和停顿，下面将分别谈谈舞台线条和舞台画面的情感性问题。

（1）几种不同的线在流动时所呈现的基本的特性及感情倾向性。

① 直线。直线移动的情感倾向性是刚劲有力。竖直线移动给人有压力、雄壮、挺进的感觉，因而产生出刚健、强烈的效果，其力变最强。斜线移动给人以延伸和纵深的感觉，其力度次之。横线移动给人以平稳、健美、柔和的感觉，其力度最弱。

② 曲折线。曲折线移动有三种，即斜曲折线、横曲折线、竖曲折线。它们在移动时往往给人以活跃、颤动、多变及不稳定、顿促的感觉。

③ 弧（圆弧）线。弧线移动适用于表现流畅、柔和的情绪，让人感到很潇洒。

（2）线条移动方向不同所产生的情感倾向性也不同。

①线条向前移动：具有延伸而临近的情感倾向性。②线条向后移动：具有深远持续的情感倾向性。③线条横向移动：具有宽广而开阔的情感倾向性。

（3）移动线的舞台位置不同，其情感倾向性也不同。

①线条位于舞台前区，使人感到突出、临近。②线条位于舞台后区，使人感到深远、舒缓。③线条位于舞台中区，使人感觉集中。④线条位于舞台高层，表示情感倾向性强；位于舞台低层，则表示情感倾向性弱。

（4）复线移动运用于表现雄伟、壮观的场面，它是几种单线条在同一时间内进行交叉移动的综合，给人以炽热活泼、气势磅礴的感觉。

①右后和左后进行横线移动。②中间两行弧线分别向两个方向移动。③左前和右前是两个三角自转。单线和复线的运用都不能盲目机械地进行，必须根据作品内容、环境地点和更换情感、节奏变化等需要，经过缜密思考、反复实践，才能运用自如、合理、得当。

（5）各种样式的舞台画面（图案）象征着不同的基本感情色彩。

①三角形画面给人以力量，正三角形有静态感，倒三角形有动态感。②圆弧形画面给人以柔和、流畅的感觉。③菱形、梯形画面使人感到开阔、宽广。④S形画面能夸大空间概念，有流动感。

### 2. 舞蹈编导的画面处理技巧

舞蹈编导对舞蹈画面进行艺术处理时，要注意哪些因素呢？

（1）均称是舞台画面艺术处理的美学观念之一，也是我国传统的处理舞台画面的主要方法。"均"强调平衡规律、"称"强调对称方法。"平衡"是使画面均衡、规整、丰富，"对称"使画面协调、舒适、庄重，有明显的规整感。前、后、左、右、上、下、高、低必须以舞台中心为轴心，向四周扩展演变。

（2）聚散。"聚"指集中，讲究疏密有致的变化，其手法如同文学作品中的重点描写、影视作品里的特写镜头，用以突出展示主要形象和主要情节。"散"指分散，编导要做到"形散神聚"，使画面看起来不但能体现总体群像的气势，还要有助于对主要形象的烘托。

（3）对比。为使画面更吸引人、更动人，就要使用对比的手法。人物形象的主次，人物情绪的喜与怒、哀与乐等都要依赖于对比所产生的表现力来实现。高与低、静与动相互依托和陪衬的效果，也因对比的作用得以产生舞台画面，若缺乏各种"对比"，必有损于作品的美学意义。

（4）纵深是舞台人物调度和舞台空间的利用问题，它强调照应和层次，增加空间感和立体感，使画面和谐统一。要使纵深因素在构图中起作用，必须依赖于对舞台空间的大与小、宽与窄、广与狭等辩证处理的平衡、对比关系的协调。由于纵深具有强烈、明显的效果，所以编导要把它作为画面艺术处理的一个因素加以运用。只有掌握了舞台构图的各种样式和它们所象征的感情色彩，才能灵活地加以应用。但一定要根据作品内容的需要，注意舞台空间方位、色彩、光线、立体、平面、平衡统一的变化，以及虚实结合、气氛与节奏协调等，最终构成形象较为完美的舞台构图。

## 第三节　少儿舞蹈创编技法

在编舞理论指导下，从实践出发，从即兴编舞入手，努力激发学生的想象力和创造力，并通过不断的学习，加深学生对编舞理论的理解和对编舞规律的掌握，从而达到较好地掌握创编儿童舞蹈规律之目的。

舞蹈创作是灵感的闪现、是精神亢奋时心理反应的外化，是瞬间即逝的，因此是即兴的，对于编导来说舞蹈创作就意味着即兴创作。在技法课中，教师将引导学生由"用脚手反应节拍开始"，从"节奏即兴"到"音乐即兴"；从"动作即兴"到"动作排列"；从"由关节运动"到"舞句接力"；从"音乐结构练习"到"小品练习"等，逐步引导学生从用身体感知空间、时间，到体验"姿态""节奏"和"动力"的变化，由此可见，这种练习不同于前几年的素材学习。学习素材是以模仿为主，而创编技法的学习过程本身就是创新过程，是培养学生对肢体的反应能力和思考能力的过程，是培养多重观察力、探索精神和创造能力的过程。

### 一、节奏即兴

目的：训练对节奏的反应能力，快速地反应出节奏的强弱、快慢及停顿和节律。

做法：①学生站成一个圈，教师击鼓，学生随鼓点走步。鼓点就是命令，步子随着鼓点的变化做出相应的反应，或快或慢或急或停。②用 2/4 和 3/4 节拍练习，左脚起步，注意重拍与弱拍的节奏变化与处理。③用脚和手反应。当教师击鼓心时，学生用脚去反应；当教师击鼓边时，学生用手去反应，如拍手或拍身体的某一部分；当教师一手击鼓心一手击鼓边时（两种声音同时出现），学生边走边拍手。④用三种部位反应。学生用脚步去反应鼓心的节奏，用手拍击去反应鼓边的节奏，用肩或胯去反应教师嘴里发出的指令。这里要求教师给的节奏要相对稳定，不要变得太快，以学生的反应能力为准。学生练习时要精力集中，尽快提高应变速度。

## 二、舞蹈从这里开始

目的：培养用肢体表达情感的即兴能力。

做法：①教师准备几种不同的音乐，或抒情或明快等。②学生坐、站或躺着，要求自由、松弛和随意。当音乐出现时，学生根据自己对音乐的感受做对应的动作。③教师操作音响，突然将音乐停顿，学生立即做定型动作（不要专门摆姿态）；当音乐再次出现时，学生从各自不同的造型出发自编动作，开始舞蹈。

要求：全班学生一起练习或者分两组轮流练习和观摩。要求观摩的那一组"小结"出观摩心得。最终让学生明白：任何时候、任何状态下都可以舞蹈。从自然开始再回到自然，要先有意识然后再动作，这种意识从音乐中获得。

## 三、旋律与节奏

目的：提高学生对音乐旋律和节奏的反应能力，使他们能在旋律与节奏中感悟并接受一种编舞方式。

做法：教师选出这样一种音乐——里面既有舒展流畅的旋律，也有与之对应的、不太规则的、跳动性较强、节奏性较强的曲段。可选用钢琴奏鸣曲或小提琴协奏曲，然后教师让一部分学生专门去做旋律性较强的长线条的动作，而另一部分专做节奏性强的跳跃性动作，在教师指令下两组学生互相改变动作模式，互换角色。

要求：①教师认真选择适于表现的音乐。②学生要全身心地投入，边跳边想。③学生分两组，一组跳，一组观摩，并写出观摩心得，做出小结。

## 四、动作变化练习

目的：通过此练习增强学生对空间、时间、动力的认识，掌握发展动作的方法，提高变化动作的能力。

做法：①先选一个基本动作。如：脚站正步双手捏扇置于胸前，扇口朝上准备。动作时右脚后撤，左脚跟为轴，脚尖勾起并往回收正十字碾步，同时双手将扇"撕开"。②分析该动作的"姿态、节奏和动力"。③将"姿态、节奏、动力"三要素保留一二个，改变一二个，变化出新的动作。④将变化出的新动作加以选择和组合，组成新的节拍的舞句。

要求：①在姿态变化时要注意空间的利用。节奏的变化可用切分音或符点音符来处

理，在动力的变化中可利用"轻、重、缓、急"去变动。②变来变去，但要求保留原来的"影子"。

## 五、动作排序

目的：通过动作排序的变化练习，提高身体各部位的协调性，增强动作反应的敏感性及适应性，增强对空间的感知能力。将动作排序以后，有意识地改变动作的速度和力度。

要求：①动作幅度要大，变化要明显，对比要强烈。②根据排序法先完成一个舞段，并根据其情调、意境找出相应的音乐，最后依据音乐去修饰舞段、完善舞段而成一个完整的舞蹈作品。

## 六、绝对摹仿

目的：这是一个类似游戏的编舞练习，它用来提高学生动作思维的敏捷性和情趣。

做法：①学生围坐成一个圆圈，并排出1、2、3、4号。②1号学生做一个动作，从2号开始依次做出绝对一致而不是对称的摹仿动作。③当完成一圈摹仿之后，由2号学生做出一个（在原姿态上改变方向）新动作，3号和4号学生依次摹仿。④如2号学生一样，依次由3、4、5号同学以动作节奏变化和动力变化去发展一系列动作。

要求：①摹仿时力求对"姿态""节奏""动力"准确无误地把握，这既是一种能力的提高，也是编舞的需要。②分成两组为好，一组做、另一组观摩，这样可以发现问题或找出奥妙之处，以利于编舞。

## 七、对称摹仿（镜面摹仿）

目的：加深对舞台空间的认识和利用。

做法：①在教室中间划一条竖线，学生站在教室两侧，线的左边是"人"，线的右边是镜子里的"影子"。②当"人"活动时，"影子"便做对称动作。

要求：①摹仿要准确。②注意利用"人与人""影与影"的空间变化。③当"人与人"有接触时，影子立即成双人舞了。

## 八、反衬法

目的：培养学生对动作的灵敏、反应及反向思维能力。

做法：①每两人为一组，一人先做一个造型，另一人立即做对比强烈的反衬造型。②六人为一组列成一平排，按照上边的要求依次做对比强烈的反衬造型。③更多一些人参加（16～20个），连成一个大圈，也按上边的要求去做。

要求：先做两人练习，对比应从"高、低、强、弱、直、曲、正、反"诸方面去做。学生分成两部分，一部分先看别人做，完了要谈感受，选出有代表性的连接并给以命题（包括双人、六人、多人组合等三种形式）。

## 九、造型的情感变化练习

目的:通过"方位、部位、造型"的变化练习,使学生掌握静态与动态、时间与空间的交织与变化,从而构成舞蹈的动作与造型,创造出形象化的动作姿态。

做法:①手臂是形体的眼睛,从单一的"起、落、伸、缩、摆、穿、推、按、掏"等组合变化,在"快、慢、停顿、舒展延伸"的节律中,完成各种情态性的动作与姿态。②"头"是形体的意象区,通过"抬、垂、侧、昂、绕、转、甩"等动作的练习,突出表现"看、听、闻"的意象动作,把感受和动作的轮廓放大。"侧、昂、垂"表示人物的内心情感,用最大限度来表现出动作的内在性。③"胸、腰"是形体的情感区,通过"呼吸、延、含、提、沉、拧、靠、舔"等动态的运用,它不仅是单一的技术训练,而且构成形体线条,使其更具表现力。④"胯"是形体的情趣区,胯部的横移、转等部位的自由变化和造型,表现一种特有的情趣。

要求:根据不同的音乐节奏,从单一动作到组合动作均应注意"方位、部位造型的变化和动作的对比"。

## 十、造型接力练习

目的:利用空间编织造型,学习用动作思维、用动作表达意象。

做法:①6~8个学生围坐成一个圈,其中一位同学到圈内做一个造型。②圈上的同学通过对圈中造型的观察后,可依次到圈中与其构成双人造型,直到出现令大家满意的造型时,第一个人撤出。然后大家根据留下的那个造型继续做下去……这样说不定能编出一段有趣的舞蹈来。

要求:观察造型时,应从不同角度去发现、去捕捉造型的意象,选择造型时当然要选择有情趣、有发展可能的造型。

## 十一、关节运动法

目的:当我们解剖一组动作时,就会发现那是由关节运动促成的,利用和研究关节运动,便可达到编舞的目的。

做法:①选一个与众不同的"关节"运动,当它动起来以后,必定会牵动其他相关的关节,这时人们就会发现舞蹈的某种"动机"。②用已经获得的"动机"去发展 即重复或延伸(从一个关节延伸下去)。③当发展到一定阶段时你会发现这个关节运动的含义,也即"情调"。④根据这个含义去选择音乐,然后根据音乐的要求去完善和修饰这部舞蹈作品。

要求:①"动机"不是舞句,一定要简短有特点。②在运动中思维,运动时"气"要贯通。③运动时不要有似曾相识的痕迹。④发展时不要随便动其他部位,要抓住发展的脉络,不能跑调。

## 十二、双人舞的交织练习

目的：培养和发展学生对肢体的反应能力及思考能力。

做法：①将学生分成 A、B 人数相等的两组。②两组同时出场，每人在外组找一搭档。③A 组的人找位置做造型，B 组的人找相应的搭档做接触，然后做交织。④经过流动之后 B 组做 A 组的练习。

要求：①接触的部位要新，尽量不要用手和脚。②把被接触的地方看成是运动的物体。③交织变换接触部位时要顺其自然，注意对方的动势，缠绕时要慢一些，思考着做。④也可用人与物的交织作为辅助练习，物体可选"椅、鼓、箱、垫、棍"等。

## 十三、三人造型练习

目的：丰富学生的想象力，发展学生的肢体反应能力，激发学生对舞蹈造型的兴趣。

做法：①学生按 1、2、3 报数，每三人为一组。②每人做四个造型：造型一是第一空间，可选择任何方向；造型二是第二空间，必须是向右的造型；造型三是第三空间，位置较高一些；造型四是第二空间位置，但须是身体向左的姿态。③教师发出指令"一二三""二三四""三四一""四一二"等，每种排列可展现出四种不同的三人造型，六种排列可呈现出 24 种三人舞造型。

要求：①所编造型应尽量与众不同，并记住自己所编的造型。②每次排列中第一个被请的学生反应要快，其他人则要向他靠拢，"根"要集中，胯要相叠。③每完成一个三人造型后，三人都按逆时针方向转换一个人的位置。

## 十四、集体接触造型

目的：发展对空间的认识，提高身体反应能力和适应能力。

做法：①学生在 4 方向做准备。先请一个学生由 4 方向出发跑向 8 方向，并做造型。②第二个学生在第一个学生完成造型后也跑过去，并与他做一个接触造型。③然后第 3、4、5、6 个学生依次跑出并做接触造型。

要求：①从第二个学生开始，做造型前要观察前一个人的姿态，使自己与那个人形成空间的对比。②造型时要选择接触的部位。③优秀的集体造型由接触形成，它能给观众一种情调，也像是一段故事。

## 十五、群舞即兴练习

目的：通过舞台平台不同的含义及它的移动形成流动的练习，使学生真实地感受到舞蹈源于生活又高于生活的真谛，加深学生对移动线的感性认识，掌握即兴编舞法。

做法：①将学生分成两组，分别站在教室两侧。②两侧学生相对而走，那即将相遇的学生或侧身，或改变空间姿态互相穿插而过，从而形成一次"避让"。③穿插而过的学生相随按逆时针方向走，由开始的两人渐渐地扩充到全体，形成一个大的"漩涡"，这是

"顺应"练习。④两人相对（越近越好）同时向前、向后移动或同时后退，形成"对抗"效果。

要求：①用走步去做这个练习，注重走的质量。②注意对自己身体的控制并注意对方身体的变化。③练习时尽量不发出声音，用心去感受各种移动的心理变化。

## 十六、综合即兴

目的：这是一个集"接触造型、交织、三人造型、自由造型"以及"聚、散"等练习于一身的综合练习。目的在于培养和发展学生对肢体变化的反应速度及思考的敏捷性，并培养他们的观察能力和探索精神及创造精神。

做法：①先分五个组让学生做接触造型。②由五个学生各自跑到一组接触造型前，用动作把造型冲散。③每个人各自随音乐即兴起舞。④在教师的指令下，学生各自分别去做"交织、三人接触造型、散开、凝聚、带舞姿的旋转、跟我学、自由即兴、集体接触造型"等动作。

要求：①只有对单一练习熟练掌握，才能流畅地完成这个综合练习。②反应要敏捷，做到用身体去舞蹈，在舞蹈中去思维、去感受。③应用民间舞素材去做这个综合练习。

## 十七、舞句的接力练习

目的：提高捕捉形象和发展形象的能力，培养对舞蹈形象的准确的内摹与选择。

做法：①每人找到一个核心动作，要求有构成发展的可能性，要有姿态、节奏和动力。②分成两大组，站在4方向和6方向两个角上，一边出一个人，用一个连接步，上场后再做核心动作，依次类推做下去。③选出三个动作，并以这三个动作为因素发展成一个舞段。

要求：①在观察中注意，要选择那些形象美、夸张性强、有情趣的动作。②在组合发展中既要注意动作的外在表现（对空间的占有），又要关切动作赋予人们的内在感受（内摹情感）。

## 十八、音乐结构练习

目的：通过对不同类型、不同曲式、不同节奏的音乐的认识，分析它们的结构形式、情感特征、情绪表现以及音乐结构的分类，强化学生对音乐结构的了解和对音乐的选择能力，提高音乐修养。

做法：①听以下几首音乐：《星空》《动物狂欢节》《茉莉花》《命运》。②听音乐并给音乐结构起名字。③列出音乐结构表。

要求：①舞蹈编导一定要有较好的音乐修养。②要明白提供音乐结构表的目的有两个：一是为了给作曲家，让他了解你对舞蹈的构思和结构，以便为舞谱曲；二是当你选择了音乐，应对它进行分析，了解它的结构类型（是诗化结构、情节结构、散点式结构，还是交响式结构），把它的段落、情绪、开头、中间、结尾和最闪光点等都熟记在心。只有你深深地了解了音乐，并被它打动，舞蹈的形象才会在你的脑海中升腾，继而舞思奔涌。

## 十九、舞蹈小品练习

目的：从理论到实践两方面加强创编舞蹈的练习，使学生的艺术潜能充分调动，提高学生的舞蹈思维能力、想象力和创造力，并加深他们对舞蹈创编规律的认识和理解。

做法：①教师讲述要求并出题。②学生编舞。③课堂汇报。④集体讨论。⑤"讲评"并提示修改意见。

要求：①小品练习的创作方法是由内到外，先让自己像一个演员一样进入角色，使未来的形象在头脑中"活"起来，并以此为标准，在自己知识积累和生活素材的宝库中巡视，然后创造出此地、此人所独有的一个舞蹈形象来。②解放思想，解放身体，发挥想象去进行创造。